U0148070

 新文京開發出版股份有限公司

NEW WCDP

新世紀・新視野・新文京 ― 精選教科書・考試用書・專業參考書

 **New Wun Ching Developmental Publishing Co., Ltd.**

New Age · New Choice · The Best Selected Educational Publications—NEW WCDP

第**2**版

溫泉產業
經營管理

陳俊仁——編著

# Hot Spring Industry
# Operation and Management

*Second Edition*

國家圖書館出版品預行編目資料

溫泉產業經營管理 / 陳俊仁編著. -- 二版. -- 新北市：
新文京開發, 2019.12
　面；　公分

ISBN　978-986-430-576-6（平裝）

1. 旅館業管理　2. 溫泉

992.2　　　　　　　　　　　　　　　　108021157

## 溫泉產業經營管理（第二版） （書號：HT44e2）

| | |
|---|---|
| 編 著 者 | 陳俊仁 |
| 出 版 者 | 新文京開發出版股份有限公司 |
| 地　　址 | 新北市中和區中山路二段 362 號 9 樓 |
| 電　　話 | (02) 2244-8188（代表號） |
| F A X | (02) 2244-8189 |
| 郵　　撥 | 1958730-2 |
| 初　　版 | 西元 2017 年 08 月 10 日 |
| 二　　版 | 西元 2020 年 01 月 01 日 |

# 推薦序

　　隨著休閒活動多樣化及生活品質的提升，國人對於參與溫泉休閒活動之意願日趨增加，正因為溫泉需求增加，而在缺乏完善的規劃設計下，衍生出溫泉資源濫用的問題，如何永續經營是溫泉觀光產業的一大課題。

　　臺灣在先天上具有發展溫泉產業的優良條件，現階段應從觀光遊憩資源出發，透過產、官、學界集思廣益，以法令規範、軟硬體設施等面向著眼，整合溫泉、醫療與生態環境等各方面資源，並借鏡他國的制度與經驗，發展出在地的經營模式，提升溫泉產業發展，強化產業競爭，藉此將溫泉觀光行銷國際，向觀光大國之路邁進。

　　本書編者於大學中從事休閒產業教學與研究，並且現任溫泉產業經營管理者，具有學術與實務雙重專長。透過本書的引領，讀者應可立刻掌握溫泉產業的概況與趨勢，實為一本不可多得的參考書。本書從認識溫泉、介紹世界溫泉發展開始，接續談及臺灣溫泉的發展，鉅細靡遺地說明該產業相關法令規範、開發、管理、行銷與相關產業等議題，進而以資源保育觀點，提供未來永續發展之願景。相信透過本書深入淺出的內容，循序漸進的章節鋪陳，對於讀者將有極大的助益。

<div style="text-align:right">

朝陽科技大學休閒事業管理系教授

兼管理學院院長

李孝禎 謹序

</div>

# 推薦序

　　隨時代潮流休閒風潮等之演進，休閒渡假已成為現代日常生活中不可缺少的一部分，同時現代資訊潮流的變動極為快速，相對而言休閒遊憩的實質內容雖未有重大的變革，但是資訊的更迭總是持續在發生中。

　　「溫泉」－這個地球的熱淚，是大地賜予人類寶貴的禮物，自古以來即被人們作為養生與水療的天然資源。而臺灣堪稱天之驕子，不僅享有這項得天獨厚的珍貴資源，且地熱豐沛，並擁有冷泉、熱泉、濁泉、海底泉等多樣性泉質，算是世界最佳的泉質區之一。

　　有別於以往，臺灣溫泉開發與利用更上一層，為傳統泡湯注入新的健康養生觀念，現代溫泉用法可說是五花八門，從溫泉水療、溫泉游泳池、溫泉三溫暖、溫泉按摩池、養生浴場到溫泉健身館，應有盡有。許多企業投入大筆經費興建或改建溫泉旅館，甚至增購現代化、科技化的溫泉硬體設備，將單純泡湯觀念轉為溫泉水療。

　　《溫泉產業經營管理》一書理論架構完整，內容詳實豐富淺顯易懂共分為：認識溫泉、溫泉分類、世界溫泉發展概論、臺灣溫泉開發、溫泉法規與開發、溫泉法規與管理、溫泉相關產業、溫泉行銷、溫泉健康保健應用、溫泉安全衛生、溫泉旅館管理、原住民族溫泉、溫泉保育與未來等章節，有關溫泉產業過程與發展均於書中詳述。

　　今天應邀為此力作為序，實在是既榮幸又惶恐！編者將多年來實際的業界經營及教學經驗，以好學不倦的精神將理論與實務結合編著《溫泉產業經營管理》一書以饗，其實用性和豐富度精采可期！更相信此書可以對於溫泉產業有興趣的人士、教師提供最佳的參考。

僑光科技大學觀光與餐旅學院院長　王耀明謹誌

# 陳 俊 仁

**學 歷**

朝陽科技大學休閒事業管理研究所 碩士

**經 歷**

溫泉會館 人力資源總監

愛普拉斯有限公司休閒產業投資 專案總監

僑光科技大學觀光休閒系／朝陽科技大學休閒系 兼任講師

臺灣體育運動大學／臺中科技大學 兼任講師

朝陽科技大學休閒事業管理系 系務諮詢委員

僑光科技大學餐飲管理學院課程委員會 委員

臺灣體育運動大學休閒運動管理系所課程 評估委員

修平科技大學行銷流通／人力資源系課程委員會 委員

仁德醫護專科學校健康美容觀光科課程 規劃委員

臺中市和平區谷關社區發展協會 顧問

# 目 錄

## 認識溫泉

## 臺灣溫泉開發

## 溫泉分類

## 溫泉法規與開發

## 世界溫泉發展概論

# 12
CHAPTER

## 原住民族溫泉

# 13
CHAPTER

## 溫泉保育與未來

**參考資料文獻　283**

# 認識溫泉

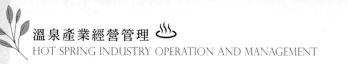

　　你是不是有疑問，什麼樣的水才算是溫泉？只要是熱的水就算是溫泉嗎？熱水加了溫泉粉也算是溫泉嗎？冷泉算不算溫泉呢？究竟溫泉如何定義？臺灣為什麼有溫泉呢？溫泉是如何形成的？自己能否辨別真溫泉與假溫泉呢？

　　這一些疑問的種種解答，將在本章節逐一說明。

# 第一節　溫泉的形成

　　溫泉的形成與火山有著密不可分的關係，世界上溫泉最多的地方大都集中在火山周圍、地震帶上。當雨水或雪水通過地表，滲入地殼，經過千百萬年的沉澱，產生物理及化學變化，後又因人類鑿井取油或抽取地下水，或又因地震擠壓地層，使得這些千百萬年的「化石水」找到通路孔隙，從地心噴出地表，形成溫泉。礦泉的形成，是地表水向下滲到地殼較深部位，在地下長期受到高溫及高壓作用下，再沿岩層裂隙湧出地表。

根據陳肇夏 (1975、1989)、宋聖榮、劉佳玫 (2003) 研究綜合整理歸納：

## 一、溫泉形成三要素

溫泉主要是由降水、河水及湖水等地面水滲入地下，在深處加熱之後，再循環上升至地面所形成。所以溫泉並非隨處可見。形成溫泉的理想條件包括適宜的地質構造，以提供水循環的通路；充沛的降雨量與地下水源，以及較高的地溫梯度 (Geothermal Gradient) 作為溫泉水的熱源。

因此，熱源、通路及水源稱為溫泉三要素。

### （一）熱源

溫泉之熱源可分火山性及非火山性兩大類，前者與岩漿活動有關，後者則是地溫遞增的結果。以臺灣為例，北部大屯火山區溫泉其熱源來自火成岩。而雪山及中央山脈兩側地區的溫泉屬非火山性的溫泉，溫泉溫度低，pH 值偏中鹼性無色、無味、無臭是其特點。

### （二）通路

影響地下水流動的地質因素主要為岩性與地質構造，如斷層、褶皺、節理等，孔隙或裂隙發達的岩層除了提供地下水的良好儲聚場所外，亦可為地下水流通、循環的主要通路。砂岩一般具有滲透率較高及有利於破裂面發育，常為溫泉的主要儲水層及通路。

### （三）水源

一個地區即使具備上述二項有利的地質條件，如果缺乏豐沛的降雨量與地下水，地下的熱量無法經由水被帶出來，仍然無法形成溫泉，因此水源也是溫泉的主要因素之一。

## 二、溫泉成因

關於溫泉的形成有傳統的成因論也有新進的學說。新進的學說將溫泉熱源分為火山性與非火山性二種來加以說明，為沒有火山的溫泉地的溫泉成因提出了一種合理的說法。

分別說明如下：

## （一）傳統的成因論

| | |
|---|---|
| **循環水說** | 為 1846 年德人 R. Bunsen 所提倡。認為溫泉乃降水順沿地層中的岩隙滲流至地下深部，受火山熱量加熱，並溶解許多火山氣體和通路周緣岩石的化學成分，再湧升流出地表形成。今日學者接受這一看法的較多。 |
| **岩漿水說** | 1847 年法國人 Elie de Beaumout 所提倡。認為火山噴出物，礦脈以及溫泉都具有類似成分，主張溫泉水和礦脈皆為起源於岩漿中的揮發成分而提倡岩漿水說。 |
| **熱水溶液說** | 由美國人 Lindgren 所提倡，乃將岩漿水說加以引申而成。認為溫泉和礦床皆由岩漿水而來，在礦石沉澱之時，熱水湧出形成溫泉。 |
| **噴氣說** | 由 L.L Day, E.T. Allen 等人所倡導，認為溫泉是岩漿的高溫使冷的地下水加熱成高溫水蒸氣並會有揮發成分，湧升地表形成。 |

資料來源：臺北市政府產業發展局

## （二）新近的學說

雖然新生的火山地區多溫泉，但另一方面，沒有火山或侵入岩體的地區也有溫泉的存在，故事實上，溫泉之熱源可分火山性及非火山性兩大類，前者與岩漿活動有關，後者則是地溫遞增的結果。

以日本來說，溫泉總數的 86% 其熱源是第四紀的火成岩，有 3% 則是新第三紀，特別是上新世的火成岩為熱源。

### 1. 火山性溫泉熱源

地殼內部的岩漿作用所形成，或為火山噴發所伴隨產生。火山活動過的死火山區，因地殼板塊運動隆起的地表，其地底下還有未冷卻的岩漿，

會不斷地釋放出大量的熱能,由於這類熱源的熱量集中,因此只要附近有孔隙裂縫的含水岩層,不僅會受熱成為高溫的熱水,大部份是沸騰為蒸氣,而且多為硫酸鹽泉。

### 2. 非火山性熱源

非火山性的溫泉熱源有人認為是來自:

(1) 以地殼正常地溫梯度之增高率為熱源的溫泉。

(2) 以地殼運動所產生之摩擦熱為熱源的溫泉。

(3) 以增層中化學成分相互作用所反應熱為熱源的溫泉。

(4) 以放射性物質之放射熱為熱源的溫泉。

其中第 (3)、(4) 種作為溫泉的直接熱源顯然有疑問,而第 (2) 種因斷層活動的時刻短暫,其上升的溫度較不易成為溫泉長期的熱源。

一般說來地溫梯度,在溫泉地帶以外的地區,平均是每下降 100 公尺約增加 3 ℃,如依正常地溫梯度增熱的地下水上湧地面形成溫泉者,必然在相對於其溫泉的地下深度,有利於地下水流動和儲存的厚層透水性地層存在。受地表水滲透循環作用,當雨水降到地表向下滲透,深入到地殼深處的含水層形成地下水。砂岩、礫岩、火山岩等都是良好的含水層。地下水受下方的地熱加熱成為熱水,深部熱水多數含有氣體,這些氣體以二氧化碳為主,當熱水溫度升高,上面若有緻密、不透水的岩層阻擋去路,會使壓力越來越高,導致熱水、蒸氣處於高壓狀態,一有裂縫即竄出向上湧出。熱水上升後越接近地表壓力則逐漸減少,由於壓力漸減使所含的氣體逐漸膨脹,減輕熱水的密度,這些膨脹的蒸氣更有利於熱水往上推升。反覆循環產生對流,在開放性裂隙阻力較小的情況下,循裂隙上升湧出地表,熱水即源源不絕往上湧升,流出地面,形成溫泉。

在高山深谷地形配合下,谷底地面水可能較高山中地下水位低,因此深谷谷底可能為靜水壓力差最大之處,而熱水上湧也應以自谷底湧出的可能性最大,溫泉大多發生在山谷中河床上。

## 三、臺灣溫泉成因

宋聖榮、劉佳玫 (2003) 及經濟部地質研究所調查,臺灣溫泉可分為三大地質系統,以溫泉區地質來看,變質岩區最多,其次為火成岩區,沉積岩區最少。

## 1. 火成岩區

臺灣處於環太平洋地震帶上，位於歐亞和太平洋兩大板塊之間，即是火山活動相當發達的地形之一，因此造就了臺灣的三大火山系統－大屯火山系（基隆火山、龜山島）、東部海岸山脈以及澎湖群島區。但大多數火山皆為死火山，由於地底深處尚有未冷卻的火山岩漿繼續流竄，地熱也致使臺灣的溫泉分布及活動相當的活躍，因此火山區域內往往可以發現溫泉與噴氣孔。

火成岩區共有 6 處溫泉，包括大屯火山群、龜山島及綠島等。大屯火山群及龜山島的溫泉則代表島弧岩漿活動之現象。

另外一種主要系統，則是為貫穿全島的中央山脈兩側，此區的溫泉數量幾乎占全臺八成以上，屬於變質岩和沉積岩。

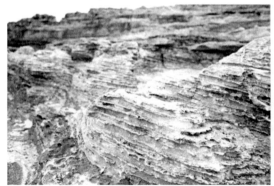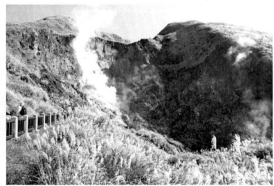

圖片來源：http://twh.boch.gov.tw/taiwan/intro.aspx?id=1&lang=zh_tw#ad-image-0

## 2. 變質岩區

從日據時代起，北投、陽明山、關子嶺、四重溪就同時榜上有名的並列為臺灣四大溫泉。變質岩區為構成臺灣島弧之核心部分，位於第三紀造山運動與火山地震帶上，岩石比較破碎，地質構造也較複雜，但卻是提供地下深水循環之有利條件。同時因位於火山地震帶，火山活動及侵入岩體可能是形成溫泉之主要熱源之一。臺灣溫泉大多分布在此岩區內，計有 66 處溫泉，約占全省溫泉的四分之三。

(1) 雪山山脈帶：雪山山脈溫泉區的變質砂岩區的斷層和褶皺，提供了溫泉儲存和湧出的孔道。此區有 20 個溫泉區和 2 個冷泉。烏來、谷關、國姓、紅香、東埔溫泉等。

(2) 中央山脈帶：泉質屬於碳酸氫鈉泉，本區溫泉眾多，有知名的蘇澳冷泉和廬
　　山、奧萬大、萬大南溪、萬大北溪、寶來、不老、四重溪、瑞穗、花蓮紅葉泉、
　　臺東紅葉、知本等知名溫泉均在此區。

### 3. 沉積岩區

　　臺灣沉積岩區出露的溫泉，由於地溫梯度較低，裂隙不如變質岩地區深，靜水
壓力較小，此區的溫泉多為低溫溫泉甚至冷泉，溫度約於 25~49 ℃間。數量是三種
岩區中最少的，新第三紀沉積岩層溫泉的分布較為零星，總共有 12 處，大多位在
主要構造線附近，其中並有一處較重要的溫泉群集在觸口斷層附近，包括中崙、關
子嶺及六重溪等溫泉。

➡ 表 1-1　臺灣溫泉地質分布表

| 溫泉區地質 | 溫泉區 | 溫泉名稱 |
|---|---|---|
| 火成岩區 | 大屯火山系－竹子山、大屯山、七星山、磺嘴山、滀子山、丁火朽山，六個火山亞群 | 北投溫泉（地熱谷）、硫磺谷溫泉（大磺嘴溫泉）、頂北投溫泉、雙重溪溫泉、媽祖窟溫泉、龍鳳谷溫泉、小隱潭溫泉、湖山溫泉、鼎筆橋溫泉、中山樓溫泉區、陽明山溫泉、小油坑溫泉區、後山溫泉區、冷水坑溫泉區、馬槽溫泉、七股溫泉、大油坑溫泉、八煙溫泉、四磺坪溫泉區、焿子坪溫泉區、金山溫泉、磺港溫泉、加投溫泉。 |
| | 東部海岸山脈－龜山島 | － |
| | 綠島 | 朝日溫泉。 |
| 變質岩區 | 雪山山脈帶 | 此區共有20個溫泉區和2個冷泉。烏來溫泉、新興溫泉（嘎拉賀溫泉）、爺亨溫泉、四稜溫泉、秀巒溫泉、泰崗溫泉、小錦屏溫泉、梵梵溫泉、排骨溪溫泉、谷關溫泉、國姓溫泉、惠蓀溫泉、紅香溫泉、瑞岩溫泉、東埔溫泉、樂樂谷溫泉。 |
| | 中央山脈板岩區 | 本區包含44個溫泉和1個冷泉。蘇澳冷泉、烏帽溫泉、清水溫泉、土場溫泉（天狗溪溫泉）、鳩之澤溫泉、廬山溫泉、春陽溫泉、太魯灣溫泉、精英溫泉、奧萬大溫泉、萬大南溪溫泉、萬大北溪溫泉、丹大溫泉、雲山溫泉、寶來溫泉區（由上游至下游分別是十三坑溫泉、十二坑溫泉、十坑溫泉、七坑溫泉、石洞溫泉、寶來溫泉）、高中溫泉、少年溪溫泉、勤和溫泉（玉穗溫泉）、復興溫泉、不老溫泉、梅山溫泉、多納溫泉、壽梵溫泉、大武溫泉、四重溪溫泉、旭海溫泉、知本溫泉、金峰溫泉、比魯溫泉、都飛魯溫泉、近黃溫泉、土坂溫泉、普沙羽揚溫泉、金崙溫泉。 |
| | 中央山脈大南澳片岩區 | 本區包含17個溫泉和1個冷泉。碧侯溫泉（五區溫泉）、文山溫泉、二子山溫泉、瑞穗溫泉、花蓮紅葉溫泉、富源溫泉、霧鹿溫泉、摩刻南溫泉、碧山溫泉、轆轆溫泉、彩霞溫泉、栗松溫泉、臺東紅葉溫泉。 |
| 沉積岩區 | 蘭陽平原 | 礁溪溫泉、員山溫泉。 |
| | 西部山麓 | 北部：金泉溫泉、清泉溫泉、北埔冷泉、新埔溫泉。<br>中部：泰安溫泉群。<br>南部：中崙溫泉、關子嶺溫泉、龜丹溫泉、六重溪溫泉、大崗山溫泉、四重溪溫泉。 |
| | 海岸山脈 | 利吉溫泉、富里溫泉、安通溫泉、東里一號溫泉、東里二號溫泉。 |

資料來源：經濟部地質研究所調查資料整理

## 四、世界溫泉分布

　　溫泉的形成與火山有著密不可分的關係,世界上溫泉最多的地方大都集中在火山周圍、地震帶上。火山和溫泉、地震往往也是伴隨存在的。

　　全球活動的火山主要分成三個帶狀分布,即環太平洋火山帶、地中海－喜馬拉雅山火山帶,以及中洋脊火山帶。

### (一)環太平洋火山帶

　　環太平洋火山帶是地球上地震最活躍的地帶,日本、臺灣、韓國、印尼、泰國、菲律賓、俄羅斯、美國黃石公園及紐西蘭等溫泉與地熱發展最蓬勃的國家都在這火環帶上。

1. 南極－南美西部－中南美洲－北美西部－阿拉斯加－阿留申群島－堪察加半島－千島群島－日本－琉球－臺灣－菲律賓－印尼。

2. 日本－馬里亞納群島－新幾內亞－所羅門群島－紐西蘭。

### (二)地中海－喜馬拉雅山火山帶

　　約呈東西向,西起直布羅陀,向東通過地中海各國,再經土耳其、伊朗、巴基斯坦、喜馬拉雅山到達我國川、康、滇山區後,轉南經緬甸及印尼群島而和環太平洋火山帶會合於巴布亞－新幾內亞附近。世界著名的義大利維蘇威火山即在此帶上。

　　此帶上溫泉發展歷史悠久,主要國家在歐洲有義大利、匈牙利、德國、法國與比利時。延伸到亞洲地區有印尼以及大陸地區的雲南、重慶等都是近期發展極具代表性的城鎮。

### (三)中洋脊火山帶

　　此地帶有以壯麗景色聞名的冰島,被稱為「冰火之國」,是世界上極少數同時擁有冰河、火山與溫泉的國家。

1. 太平洋中洋脊:中洋脊上火山島(東太平洋隆起)－美國加州。

2. 大西洋中洋脊:冰島－中洋脊上火山島及海底火山。

3. 印度洋中洋脊:中洋脊上火山島－紅海。

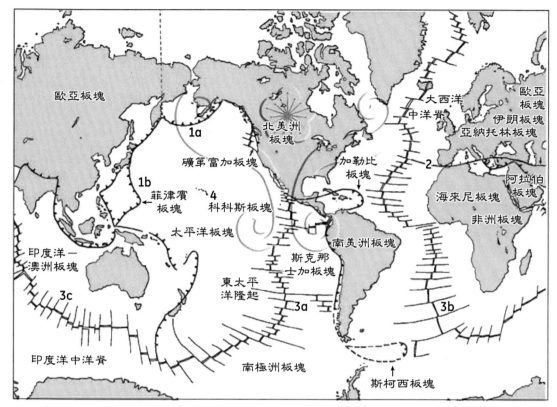

■ 圖 1-1　全球板塊構造、火山帶及火山區火環：(1a) 環太平洋火山帶；(1b) 日本－馬里亞納群島分支；(2) 地中海－喜馬拉雅山火山帶；(3) 中洋脊火山帶；及 (4) 熱點式火山島嶼。

資料來源：國立自然科學博物館－自然與人文數位博物館

## 第二節　溫泉的定義

### 一、溫泉的定義

　　溫泉是一種由地底下自然湧出的泉水，且其水溫高於當地環境年平均溫度 5 ℃或華氏 10 ℉以上稱之。在學術上，湧出地表的泉水溫度高於當地的地下水溫者，即可稱為溫泉。

　　不同國家對於溫泉的定義各有所不同，根據臺灣溫泉研究發展中心資料顯示，臺灣、日本、韓國、中國大陸和歐美主要幾個有制訂溫泉法的國家，其溫泉法對「溫泉」的定義分別簡述如下：

## （一）臺灣

依據中華民國溫泉法，所稱溫泉之水，指自地下湧出或抽取符合溫泉基準之溫水、冷水及水蒸氣（含溶於溫泉水中之氣體）；或引取地面水或地下水經與地下噴出之地熱（蒸氣）混合後符合溫泉基準之溫水規定者。凡露頭或溫泉孔口測得之泉溫量測溫度高於或等於 30 ℃者；若溫度低於 30 ℃之泉水，其水質符合溫泉水質成分標準者，亦視為溫泉。

## （二）日本

1. 從地底所湧出的溫水、礦泉水及水蒸氣或其他氣體（碳化氫為主成分的天然瓦斯除外），溫度高於 25 ℃。

2. 溫泉泉溫低於 25 ℃，其水質含有符合日本溫泉法所規定之 19 種礦物質其中一種以上者及一定比例者。

## （三）韓國

溫泉係指地底下湧出，溫度高於或等於 25 ℃之溫泉，水質成分對人體無害者。然對水質中所含有的礦物質成分並無規定。

## （四）部分歐美國家

1. 義大利、法國、德國等國，以高於 20 ℃之泉水為溫泉。

2. 美國：華氏 70 ℉約為 21.1 ℃以上者為溫泉。

## （五）中國大陸

在 2011 年 5 月中國國家旅遊局批准《溫泉企業服務質量等級劃分與評定》行業標準中給予下列定義：

1. 溫泉 (hot spring)：從地下自然湧出或人工鑽井取得且水溫 ≧ 25 ℃，並含有對人體健康有益的微量元素的礦水。

2. 冷泉 (cold spring)：從地下自然湧出或人工鑽井取得且水溫 <25 ℃，並含有對人體健康有益的微量元素的礦水。

由上述可以瞭解到許多世界先進的國家，都有對溫泉制訂相關法規來加以管理，以利溫泉產業的發展。

## 二、臺灣溫泉標準

臺灣溫泉標準由中央主管機關經濟部水利署，根據《溫泉法》第 3 條第 2 項訂定溫泉標準之檢測注意事項、公告並刊登於政府公報。其中檢測方法為最低之標準。

依據中華民國 97 年 5 月 28 日經濟部經水字第 09704602550 號令修正發布的「溫泉標準」規定如下：

第 2 條　符合本標準之溫水，指地下自然湧出或人為抽取之泉溫為攝氏三十度以上且泉質符合下列款、目之一者：

一、溶解固體量：總溶解固體量 (TDS) 在五百 (mg/L) 以上。

二、主要含量陰離子：

（一）碳酸氫根離子 ($HCO_3^-$) 二百五十 (mg/L) 以上。

（二）硫酸根離子 ($SO_4^{2-}$) 二百五十 (mg/L) 以上。

（三）氯離子（含其他鹵族離子 $Cl^-$, including other halide）二百五十 (mg/L) 以上。

三、特殊成分：

（一）游離二氧化碳 ($CO_2$) 二百五十 (mg/L) 以上。

（二）總硫化物 (Total sulfide) 零點一 (mg/L) 以上。但在溫泉使用事業之使用端出水口，不得低於零點零五 (mg/L)。

（三）　總鐵離子 ($Fe^{+2}+Fe^{+3}$) 大於十 (mg/L)。

（四）　鐳 (Ra) 大於一億分之一（curie/L）。

第 3 條　　本標準之冷水，指地下自然湧出或人為抽取之泉溫小於攝氏三十度且其游離二氧化碳為五百 (mg/L) 以上者。

第 4 條　　本標準之地熱（蒸氣），指地下自然湧出或人為抽取之蒸氣或水或其混合流體，符合第二條泉溫及泉質規定者。

經過本章節的介紹，大家對於溫泉已經有了初步的認識。

地球內部有些熱能是由初生時殘留下來的，稱為原始熱 (primordial heat)。在地球生成初期每次撞擊都會釋放出大量的熱能，這些熱能也不足以撐持到現在來維持地球內部的溫度。

從地底自然湧出並符合水質標準才能稱之為溫泉，若是將自來水加熱或是額外混入其他物質者，都不能算是溫泉。

溫泉的形成是大自然環境給予的恩澤，有熱源、水源與通路三項條件，才有溫泉的存在。大家在享用溫泉資源時更應該心存感謝之心，並且應維護這有限溫泉資源，永續長存。

從本章我們知道了溫泉形成的三要素之一是熱源，而熱源又分為火山性熱源與非火山性熱源，但是，為什麼地球的內部會有熱源呢？地熱源究竟是怎麼產生的？會是太陽照射儲存的嗎？

事實上，太陽能的影響力僅達地底數公尺處（在地底下 1 公尺，日夜溫差便已小於 1 ℃），所以太陽能並無法影響到地球內部的溫度分布型態。

經探勘發現，越往地球內部深處溫度就越高，因此地球的熱能也是從地心內部往地表散出。在大陸地殼，平均的地溫梯度是每公里約增加 30 ℃。

## 問題與討論

一、要形成溫泉必須有哪三項要素？

二、臺灣有哪三大溫泉地質？

三、簡述世界四大地震帶。

四、請說明臺灣的溫泉定義。

# 溫泉記號

　　我們常見的溫泉標章裡的溫泉標記是由一個臉盆與三個煙的符號所組成的，據說標誌的緣由是日本人住宿溫泉飯店時，通常都會在三個時間泡湯：一、吃晚餐之前；二、晚上就寢前；三、隔天早上早餐之前，這也是日本人泡湯習慣。

　　標誌的起源一般來有三種：

1. 磯部溫泉起源論

2. 油屋熊八起源論

3. 德國起源論

　　此標誌最先出現在 1884 年日本的 2 萬分之 1 地形圖上。這圖是日本陸軍參謀本部陸地測量部，用來測量大阪地方的地形圖，溫泉記號在此後也更多方的被使用。

　　「溫泉」這個名稱演變，在明治 17~28 年中被置入；明治 33 年～昭和 17 年則為礦泉；昭和 30~35 年稱為「溫（礦）泉」、昭和 40 年後為「溫泉・礦泉」。

　　明治時代開始，開始代表公共浴池和旅館、妓女區等設施的記號來使用。由於其形狀像是一個倒掛的水母，也被叫成水母，增添了旅館及情人旅館的意味。

　　1960 年代，溫泉記號一度被旅館禁用，之後慢慢的就成為浴池的標記了。臺灣與韓國也曾經歷過日本的統治，部分旅館仍在繼續延用此符號。在韓國此記號現在也做為飯店溫泉標誌表示旅館有溫泉設施，也能使用為公共浴池。

這個記號經歷過三個主要階段：

1. 1884~1909 年中，蒸氣的形狀是曲線的。

2. 1909~2002 年中，蒸氣的形狀是直線的。

3. 2002 年之後，蒸氣的形狀再次變回曲線。

資料來源：維基百科，溫泉記號，https://zh.wikipedia.org/wiki/

# 溫泉分類

　　臺灣擁有數量眾多的溫泉，尤其是大屯火山區以及南澳北溪、新武呂溪、鹿野溪、濁水溪與荖濃溪等流域，都是溫泉分布的密集帶。經濟部水利署對溫泉資源的調查自民國93年起系統性的採集水樣並加以分析，目前完成比例尺50萬分之1的臺灣溫泉分布圖，確認的溫泉露頭共有140處，其中10處因近年的山崩土石流而被埋沒，尚待後續野外工作確認。

　　這麼多的溫泉露頭有什麼差異？對人體有什麼不同的影響？要怎麼選擇自己需要的、適合的溫泉呢？

# 第一節　溫泉分類

　　溫泉的分類方式有許多種，常見的分類方法有溫度、物理性質、溫泉酸鹼值、地質、化學組成來加以分類。

## 一、依溫度分類

　　溫泉的溫度與其成分、形成原因大有關係。

　　依溫泉流出地表時與當地地表溫度差，可分為低溫溫泉、中溫溫泉、高溫溫泉、沸騰溫泉四種。

1. **沸騰溫泉**：溫泉在湧出地表時溫度高達 97 ℃以上者便稱之為沸泉。

2. **高溫溫泉**：溫泉湧出的溫度介於 75~96 ℃之間。

3. **中溫溫泉**：泉溫介於 50~74 ℃間。

4. **低溫溫泉**：指溫度介於 30~49 ℃間的溫泉。

➡ 表 2-1　臺灣溫泉依水溫分類

| 溫度 | 溫泉 |
|---|---|
| 沸騰溫泉 | 大油坑、小油坑、磺山、轆轆、碧山、莫很 |
| 高溫溫泉 | 加投、四磺坪、綠島朝日、栗松、十三坑、復興等 |
| 中溫溫泉 | 四稜、嘎拉賀、礁溪、中山樓、精英、雲海、谷關、二子山、文山、安通、玉穗、寶來等 |
| 低溫溫泉 | 泰崗、小錦屏、少年溪、富里、排骨溪、旭海、四重溪等 |

資料來源：臺灣溫泉探勘服務網

如前一章提到，溫泉的形成條件中有熱源與水源二項條件。因此一處的溫泉可能會因為當地降雨量的變化、地質變動或是地下水滲入等因素，因而使得泉溫發生變動。

## 二、依物理性質分類

依據臺灣的溫泉（宋聖榮、劉佳玫，2003）綜合整理歸納，溫泉可根據流體的物理狀態、外觀和活動等特徵，將溫泉分為普通溫泉、間歇溫泉、沸泉、噴泉、噴氣孔或硫氣孔和熱泥泉等六類。

### （一）普通溫泉

指的是水溫在沸點以下的溫泉，這是地球分布最多的溫泉。一年四季源源不斷地湧出，很少間斷。谷關屬於此溫泉。

### （二）間歇溫泉

指的是水溫在沸點以下的溫泉，溫泉湧出是間歇性的，而非持續不斷地湧出。如日本宮城縣鬼首間歇泉、大分縣別府地獄溫泉。經濟部中央地質所指出，位於新北市金山區豐漁村附近就有處間歇泉。

### （三）沸泉

若溫泉的水溫達到沸點左右，溫泉像滾燙的熱水就變成了沸泉。一般沸泉的溫度介於 93~100 ℃之間，視沸泉所在的海拔而定。宜蘭清水地熱田河床也有沸泉。

### （四）噴泉

若熱水溫度遠超過沸點，在適當的地質條件下，就可能造成噴泉。基本上噴泉也是一種間歇時間有固定和不固定兩種。前者如美國黃石公園的老實噴泉，約隔 32~98 分鐘（平均 65 分鐘）噴發一次，每次持續 2~5 分鐘，噴出高度約為 27~54 公尺很少間斷。

### （五）噴氣孔或硫氣孔

地下高溫熱水在地下水面附近汽化成蒸氣後，蒸氣繼續往上升至地面噴出而形成噴氣孔，若噴出的氣體以硫化氫 ($H_2S$) 為主，則形成硫氣孔。

　　一般而言，其地下熱水的溫度至少在 100 ℃度以上。如硫磺泉最為明顯，這些含有二氧化碳和硫化氫的氣體，噴出時與空氣結合，產生硫磺，最適合於採擷作「湯花」或稱「湯華」的原料，應用於家庭用溫泉浴的「溫泉湯包」，在日本頗受歡迎。

　　臺灣北部大屯山的大油坑和小油坑，可以清楚看到硫磺噴氣孔，又稱硫氣孔。

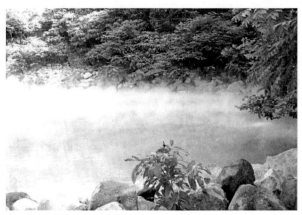

圖片來源：http://www.greenpeak.go168.tw/beauty_10.htm

## （六）熱泥泉

　　熱泥泉不同於一般溫泉，在於其流出地表時，混合大量的泥漿，形成混濁且濃度不一的泥漿泉；泥漿的主要成分為黏土礦物，是熱水和周圍岩石長期接觸與腐蝕所形成的。

　　不習慣的人覺得是在泡泥湯，而深好此泉者，發現泥泉對美膚、健康特別具有療效，因此許多溫泉醫院採用泥療法，歐洲人極為流行「泥浴」及結合泥浴的「海療法」，日本也開始跟進。

　　臺灣關子嶺溫泉就是泥泉，溫高水濁，但洗後皮膚滑膩，十分舒暢。

## 三、依溫泉酸鹼值（PH 值）區分

溫泉依酸鹼值的差異可區分為五類，與臺灣溫泉的酸鹼值分類如下表：

| 分類 | pH 值 | 地區 |
| --- | --- | --- |
| 酸性溫泉 | pH<3 | 日本秋田縣的玉洲溫泉 pH 值 1.1，號稱日本最強酸溫泉；臺灣北投溫泉是 pH 值為 1 的強酸泉；新北市萬里區加投溫泉。 |
| 弱酸性溫泉 | 3<pH<6 | 陽明山煉子坪溫泉（硫磺泉）。 |
| 中性溫泉 | 6<pH<7.5 | 新北市金山溫泉、宜蘭縣員山溫泉、南投紅香、花蓮文山。 |
| 弱鹼性溫泉 | 7.5<pH<8.5 | 陽明山龍鳳溫泉；新北市烏來溫泉；桃園市復興區嘎拉賀溫泉、新興溫泉、四稜溫泉、高義溫泉、爺亨溫泉；新竹縣清泉溫泉、秀巒溫泉；苗栗縣泰安溫泉、虎山溫泉、騰龍溫泉；臺中市谷關溫泉、馬稜溫泉、神駒溫泉；南投縣東埔溫泉、樂樂溫泉、奧萬大溫泉、廬山溫泉、春陽溫泉、紅香溫泉、精英溫泉；高雄市寶來溫泉、不老溫泉、石洞溫泉、十坑溫泉、高中溫泉、復興溫泉、梅山溫泉、多納溫泉；屏東縣四重溪溫泉、旭海溫泉；宜蘭縣礁溪溫泉、仁澤溫泉、清水溫泉、天狗溪溫泉、梵梵溫泉、南澳溫泉；花蓮縣瑞穗溫泉、紅葉溫泉、文山溫泉；臺東縣金峰溫泉、金崙溫泉、比魯溫泉、知本溫泉、都飛魯溫泉、近黃溫泉、普沙羽揚溫泉。 |
| 鹼性溫泉 | pH>8.5 | 日本山口縣俵山溫泉的 pH 值為 10，是強鹼性溫泉代表；臺南市關子嶺溫泉、龜丹溫泉；臺東霧鹿溫泉、碧山溫泉、栗松溫泉。 |

資料來源：本文整理

由上表可以發現臺灣的溫泉以弱鹼性溫泉居多。

酸性溫泉腐蝕性極高，酸性泉療效較中性泉及弱酸性泉為快，然未經適度調節運用，則容易產生反效果，反而對人體會造成傷害，因此溫泉養生的運用，仍應以適宜為最佳。

## 四、依地質分類

以產生溫泉的地質特性，可將溫泉分類為火成岩區溫泉、變質岩區溫泉、沉積岩區溫泉。

## 五、依溫泉化學組成特徵區分

宋聖榮、劉佳玫 (2003) 溫泉主要是雨水、河水、湖水滲入地底下，在較高溫和高壓的環境下與岩石礦物發生化學反應，溶解了固體和氣體物質或與原來的液體相混合，造成各種不同成分的溫泉。

區別水質的方法有許多種，最普遍使用的一種就是依 Piper's(1944)diagram（三角形水質圖解法）。因為溫泉水主要陽離子（金屬離子）為鹼金屬 ($Na^+$、$K^+$) 以及鹼土金屬 ($Ca^{2+}$、$Mg^{2+}$)；主要陰離子為氯 ($Cl^-$)、硫酸根 ($SO_4^{2-}$)，及碳酸根與重碳酸根 ($CO_3^{2-}+HCO_3^-$)，故此法便是以這些離子做為水質分類的依據。

依 Piper diagram，將水質依主要陽離子及主要陰離子分為三個類型及各一個混合型。

## （一）利用溫泉水中陽離子為基準做不同的分類

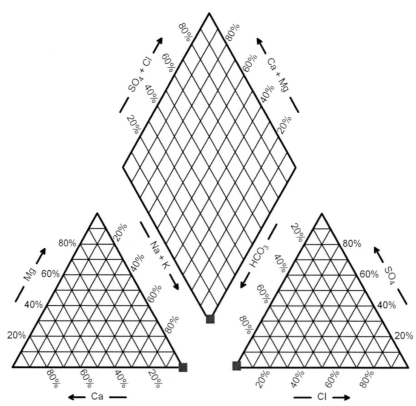

圖片來源：http://nrch.culture.tw/twpedia.aspx?id=9273

如利用 Piper 菱形圖中的陽離子相做分類，以陽離子（Na+K 或 Ca+Mg）之 10%、50%、90% 區分成：

1. 鈉－鉀 (Sodium-potassium) 泉
2. 鈉－鈣 (Sodium-calcium) 泉
3. 鈣－鈉 (Calcium-sodium) 泉
4. 鈣－鎂 (Calcium-magnesium) 泉

## （二）依成分中含量占最多數的陰離子做為分類依據

溫泉水中最常見的陰離子有氯離子 ($Cl^-$)、碳酸氫根離子 ($HCO_3^-$) 和硫酸根 ($SO_4^{2-}$) 三種。

當其陰離子成分以氯離子為主時便歸類為氯化物泉，以碳酸氫根離子為主時為碳酸氫鹽泉，以硫酸根離子為主時則為硫酸鹽泉。當然溫泉中所含的陰離子常常不止一種，若是有兩種主要陰離子等量存在，則為混合型的溫泉。如硫酸根離子和氯離子同時約等量存在，稱為硫酸鹽氯化物泉；氯離子和碳酸氫根離子同時約等量存在則稱為氯化物碳酸氫鹽泉。

經濟部水利署資料指出，通常依其所測得之溫泉水酸鹼度，可在各分類名稱前加上酸性、中性等形容，如酸性硫酸鹽氯化物泉、中性硫酸鹽氯化物泉等。溫泉水會呈鹼性通常是因含有大量碳酸氫鈉之故，所以目前以「碳酸氫鈉」代替「鹼性」冠在溫泉分類名稱前，如碳酸氫鈉氯化物泉，其 pH 值大約是 8~9。

氯化物泉：水源可能來自於海水、地層水、火山氣體或火成岩。除了火山氣體會造成酸性泉外 (pH<3)，其餘大多都是中性泉 (6<pH<7.5)。

依據酸鹼度可以再區分為三類：碳酸氫鈉氯化物泉、酸性硫酸鹽氯化物泉、中性硫酸鹽氯化物泉。

1. **碳酸鹽泉：**來自含有豐富的二氧化碳地層，如變質岩區和火山岩區，二氧化碳可容於水中形成碳酸，與周圍的岩石發生化學反應，變成碳酸鹽泉。一般多為中性泉和弱鹼性泉。

碳酸鹽泉依據所含陽離子的種類以及多寡，可再區分為四類：碳酸氫鈉泉、碳酸氫鈣鈉泉、硫酸鹽碳酸氫鈉鹽、氯化物碳酸氫鈉鹽。

2. **硫酸鹽泉**：可能來自火山氣體、硫化物氧化、蒸發鹽類、海水或地層水。前二者主要形成酸性泉，其餘為中性泉。

硫酸鹽泉依據泉水的酸鹼值又可細分為：酸性硫酸鹽、中性硫酸鹽泉、重曹泉、重碳酸土類泉、食鹽泉、氯化土鹽類泉、芒硝泉、石膏泉、正味苦泉。

臺灣溫泉水質的分類，按化學性質分類，主要分布為：

| 溫泉泉質 | 分布地區 |
|---|---|
| 碳酸氫鹽泉或碳酸鹽泉 | 主要分布於變質岩區，如中央山脈地區。 |
| 硫酸鹽泉 | 主要分布於火成岩區，如大屯山地區。 |
| 氯化物泉 | 主要分布於沉積岩區或海底溫泉地區。 |
| 混合型溫泉 | 如硫酸鹽氯化泉或氯化物碳氫鹽泉等，主要分布於沉積岩區。 |

資料來源：經濟部中央地質調查所

臺灣的泉質分為五大類，硫磺泉、單純泉、食鹽泉、碳酸氫鈉泉、碳酸泉，主要分布地區如下：

| 泉質 | 特色 | 地區 |
|---|---|---|
| 硫磺泉 | 1. 具有臭味，呈黃濁色、白濁色。<br>2. 銅、錫、鐵等金屬相遇會變黑。<br>3. 不可過度浸泡。 | 陽明山溫泉及北投溫泉等。 |
| 單純泉 | 1. 無色透明且無味無臭。<br>2. 浸浴時刺激性小。 | 金山溫泉及員山溫泉。 |
| 食鹽泉 | 1. 有鹹味，似海水，入浴後皮膚會殘留鹽分。<br>2. 汗水不易蒸發，身體感覺溫熱。 | 關子嶺溫泉、四重溪溫泉。 |
| 碳酸氫鈉泉 | 1. 無色透明。<br>2. 浸浴後皮膚會有滋潤感。 | 烏來溫泉、礁溪溫泉、知本溫泉為主要代表。 |
| 碳酸泉 | 1. 無色透明。<br>2. 具有碳酸氣體，可製成清涼飲料。<br>3. 略有酸味。 | 陽明山大屯山區的溫泉外，全省各地都有碳酸泉，較為知名的有：廬山溫泉、鳩之澤溫泉（原仁澤溫泉）、谷關溫泉、泰安溫泉、四重溪溫泉等。 |

資料來源：旅遊資訊王

■ 圖 2-1　硫磺泉

# 第二節　日本的溫泉分類

　　日本的溫泉歷史悠久，古老的時代，溫泉被用來治病，稱為「湯治 (Toji)」。不同的溫泉泉質，具有不同的療效。舊時便將溫泉對照其理療與適應症分為 11 類。

　　日本環境省自然環境局西元 1979 年後為方便管理、溫泉開發以及理療運用，日本便依據其「化學成分」、「泉溫」、「滲透壓」及「酸鹼特性」等，做更詳細的分類命名。

## 一、依泉溫命名

　　依礦泉湧出時所取得的泉溫分為：

1. 冷礦泉：泉溫未達 25 ℃。

2. 低溫泉：泉溫介於 25 ℃以上 34 ℃未滿。

3. 溫泉：泉溫介於 34 ℃以上 42 ℃未滿。

4. 高溫泉：泉溫 42 ℃以上。

## 二、依滲透壓命名

依溶存物質總量及凝固點分類：

| 分類 | 溶存物質總量 | 凝固點 |
|------|------------|--------|
| 低張性 | 未滿 8g/Kg | -0.55 ℃以上 |
| 等張性 | 8 以上 10g/Kg 未滿 | -0.55 未滿 -0.58 ℃以上 |
| 高張性 | 10g/Kg 以上 | -0.58 ℃未滿 |

## 三、依泉水湧出時的酸鹼特性命名

| 分類 | pH 值 |
|------|-------|
| 酸性 | pH3 未滿 |
| 弱酸性 | pH3 以上 6 未滿 |
| 中性 | pH6 以上 7.5 未滿 |
| 弱鹼性 | pH7.5 以上 8.5 未滿 |
| 鹼性 | pH8.5 以上 |

## 四、依療養泉分類

　　日本療養泉的泉質主要有三種命名，有公告用的泉質名、舊的泉質名以及新的泉質名，新的泉質名是在西元 1979 年（昭和 54 年）開始導入使用，然而現在仍是新舊泉質名並用。

### （一）公告泉質名主要如下區分三大類

1. 單純泉－溶存物質量 1g/Kg 未滿，泉溫在 25 ℃以上，如：單純泉。

2. 鹽類泉－溶存物質量 1g/Kg 以上，泉溫不限，如二氧化碳泉、碳酸氫鹽泉、氯化物泉、硫酸鹽泉。

3. 含有特殊成分的療養泉－指定的特殊成分含一定數值以上。泉溫不限。有含鐵泉、含鋁泉、含銅鐵泉、硫磺泉、酸性泉、放射能泉。

## （二）新舊泉質名對照表

| 公告用泉質名 | 舊泉質名 | 新泉質名 | 略記泉質名 |
|---|---|---|---|
| 1. 單純溫泉 | 1. 單純泉 | 單純泉、鹼性單純泉 | － |
| 2. 二氧化碳泉 | 2. 二氧化碳泉 | 單純二氧化碳泉 | 單純 $CO_2$ 泉 |
| 3. 碳酸氫鹽泉 | 3. 重碳酸土類泉<br>4. 重曹泉 | 鈣（鎂）碳酸氫鹽泉<br>含二氧化碳－鈣（鎂）－碳酸氫鹽泉 | Ca(Mg)-$HCO_3$ 泉 |
| 4. 氯化物泉 | 5. 食鹽泉 | 鈉－氯化物泉 | Na-Cl 泉 |
| 5. 硫酸鹽泉 | 6. 硫酸鹽泉<br>(1) 純硫酸鹽泉<br>(2) 正苦味泉<br>(3) 芒硝泉<br>(4) 石膏泉 | 硫酸鹽泉<br>鎂－硫酸鹽泉、氯化物泉<br>鈣－硫酸鹽泉、氯化物泉<br>鈉－硫酸鹽泉、氯化物泉 | $SO_4$ 泉<br>Mg-$SO_4$ 泉、Na-$SO_4$ 泉、Ca-$SO_4$ 泉<br>Na-$SO_4$・Cl 泉、Ca・Na-$SO_4$・Cl 泉、Mg・Na-$SO_4$・Cl 泉 |
| 6. 含鐵泉 | 7. 鐵泉<br>8. 綠礬泉 | 鐵泉<br>單純鐵（Ⅱ）碳酸氫鹽泉<br>鐵（Ⅱ）氯化物泉 | Fe 泉<br>單純 Fe(Ⅱ) 泉（$HCO_3$ 型）<br>Fe(Ⅱ)-$SO_4$ 泉 |
| 7. 含鋁泉 | 含明礬、綠礬泉 | 鋁、鐵（Ⅱ）－硫酸鹽泉 | Al・Fe(Ⅱ)-$SO_4$ 泉<br>含 Fe(Ⅱ)-Al-$SO_4$ 泉 |
| 8. 含銅－鐵泉 | 含銅、酸性綠礬泉 | 酸性－含銅、鐵（Ⅱ）－硫酸鹽泉 | 酸性・含 Cu・Fe(Ⅱ) $SO_4$ 泉 |
| 9. 硫磺泉 | 9. 硫磺泉 | 硫磺泉<br>含硫磺－氯化物泉<br>含硫磺－硫化氫型 | S 泉<br>含 S-Na-Cl 泉<br>含 S-Ca-Na-$SO_4$・Cl 泉（$H_2S$ 型） |
| 10. 酸性泉 | 10. 酸性泉 | 單純酸性泉 | 單純酸性泉 |
| 11. 放射能泉 | 11. 放射能泉 | 單純放射能泉<br>含放射能 –O–O 泉 | 單純 Rn 泉<br>含 Rn–O–O 泉 |

資料來源：日本溫泉協會

## （三）各泉質特點及理療

### 1. 二氧化碳泉、碳酸泉－循環之湯

又稱為「蘇打泉」。泉溫較低，因含有二氧化碳會在皮膚表面呈現氧泡，有輕微按摩作用，能促進微血管的擴張，使血壓下降，改善心血管功能幫助血管血液循環，所以泡起來不會有急速脈搏加快的現象。

碳酸泉對於高血壓心臟病、動脈硬化症、不孕症、更年期、風濕症、關節炎、神經衰弱、手腳冰冷等現象有改善作用。

此類溫泉若為可飲用之泉，對腸胃疾病有改善之效。

臺灣的碳酸泉分布除了北部有大屯山區的溫泉外全省各地都有碳酸泉，大家比較知道的有谷關溫泉、東埔溫泉、盧山溫泉、不老溫泉、四重溪溫泉、文山溫泉、仁澤溫泉。

■ 圖 2-2　谷關溫泉

圖片來源：http://hwkking4797839.pixnet.net/blog/post/92857385

### 2. 碳酸氫鹽泉－腸胃之湯

含有碳酸氫鈉的泉水屬「美肌系」溫泉，此種溫泉有軟化角質層的功效，浸泡此湯皮膚會有滋潤以及漂白的功能。而燒燙傷等外傷患者，浸泡此湯也有改善消炎、去疤痕的效果，此湯除了可清潔皮膚去角質、促進皮膚新陳代謝作用外，還有降低體溫的清爽感覺，可降低血糖。令人愛不釋手碳酸氫鈉泉為「中性碳酸泉質」，針對皮膚病、風濕、婦女病及腳氣等療效。

硫酸氫鹽泉因其碳酸氫與碳酸鈉成分之不同，可分為兩種。

一種為含鈣、鎂等碳酸氫的重碳酸土類泉，不僅對過敏型患者、慢性皮膚病與蕁麻疹有療效，而且還具有鎮靜作用。此類溫泉若為可飲用之泉，對腸胃病、糖尿病有改善之功。

另一種是含硫酸氫鈉的重曹泉，是「美人湯」滋潤肌膚的主要成分，當然這種泉質也對因燒、燙傷造成的肌膚傷處有改善之效。此類溫泉若為可飲用之泉，不僅能中和胃酸，還能改善腸胃疾病。

臺灣具代表性的碳酸氫鈉泉有烏來溫泉、礁溪溫泉、知本溫泉、霧鹿溫泉等。

■ 圖 2-3　烏來溫泉

圖片來源：http://210.69.81.175/SpringFront/Outcrops?SearchForm.Location=%E6%96%B0%E5%8C%97%E5%B8%82&image=true&springsName=%E7%83%8F%E4%BE%86&gotoId=36

### 3. 食鹽泉（又稱為鹽泉）－保溫之湯

可強化骨骼與肌肉，提高新陳代謝機能，降低血糖增加白血球，提高鈣質的排泄，降低酸分的分泌與排泄，對風濕患者、手腳冰冷及婦人病症、糖尿病、過敏性支氣管炎、貧血、坐骨神經痛、等有改善效果。鹽分含量很高，這些鹽分在泡完湯後能附著在肌膚上，以防止汗水蒸發，具有不錯的保溫效果。

食鹽泉的成分依所含食鹽的多寡，可分為弱食鹽泉和強食鹽泉兩種。

此類溫泉若為可飲用之泉，對腸胃疾病改善效果很優。

臺灣主要食鹽泉以關子嶺地區的氫化物泉為代表。

### 4. 單純泉－大眾之湯

　　水質相當優良，據說能治百病，不少身體需要療養的人都很熱衷泡這種溫泉，是對身體刺激較少的緩和性溫泉，十分適合年齡較高的人使用。能促進血液循環，有鎮痛作用，並能抑制發炎現象，加速組織功能的修護用，對中風、神經痛等疾病有溫和的療效。

　　25 ℃以上的鹼性單純溫泉，有溫泉的一般性成分但刺激性相對低，是一般大眾皆可享受泡湯之樂的溫泉。

　　臺灣最具代表性的單純泉有金山溫泉、宜蘭員山溫泉。

■ 圖 2-4　金山溫泉

圖片來源：http://www.taiwan.net.tw/m1.aspx?sNo=0001091&id=9927

### 5. 硫磺泉－美膚之湯

　　硫磺溫泉中的碳酸氣體，對金屬製品容易產生腐蝕作用，如果在小空間及排風不良場所可能會中毒之餘，在泡此泉時應注意通風。另有軟化皮膚角質層的作用，並有止癢、解毒、排毒的效能，可改善慢性皮膚病之症狀，也有鎮痛止癢的功能。

　　臺灣具代表性的硫黃泉有陽明山溫泉及北投溫泉地區。

### 6. 鐵泉－婦女之湯

　　又細分為碳酸鐵泉、綠礬泉、含鹽化物鐵泉三種，它最特別的是泉水湧出的時候呈現像水一樣無色透明，但被氧化之後水色會變成褐色的。是 1Kg 中含鐵離子 20mg 以上的源泉。

鐵碳酸氫鹽泉為含有重碳酸第一鐵質的硫酸鐵泉，一旦接觸空氣便會產生褐色沉澱物，溫泉呈茶色或紅土色，毛巾會變紅，有時會產生金屬的味道，泡這類型鐵泉頗有療養之效，浸泡後身體不易感到寒冷，對貧血症及慢性濕疹也有效。飲用此類鐵泉亦能有效改善貧血症狀。

鐵硫酸鹽泉則是含有硫酸鐵的綠礬泉，不僅擁有絕佳的造血作用，更有優異的保溫效果。罹患風濕病、更年期障礙、子宮發育不全與濕疹之患者，泡此類溫泉療效不錯，而且泡湯時請注意，越靠近泉源的湯質越好哦，不過小心別燙到。

## 7. 硫酸鹽泉－養生之湯

又細分為正苦味泉、芒硝泉、石膏泉三種，它不是無色，就是呈淡黃色，並摻雜著些許苦味。

硫酸鹽泉因成分的不同可分為兩種：

一為含鈉的硫酸鹽泉，對高血壓與動脈硬化有不錯的幫助，此外對膽汁的分泌也有促進之效，但要常泡才行。此類溫泉若為可飲用之泉，對腸胃病和糖尿病有改善之效。

另一種為含鈣的硫酸鹽泉，也是對高血壓、動脈硬化有改善的效果，而且還具有優異的鎮靜效果。此外對風濕病、割傷、燒傷、皮膚病亦有改善之助益。但要見到好效果，必須時常浸泡才行。

## 8. 酸性泉－抗癬之湯

酸味濃，喝起來刺激性很強，具極高殺菌力，但不能浸泡太久，以免得到反效果。

酸性泉的成分中通常有硫化氫、綠礬、二氧化碳等，酸性泉質有強力殺菌的效果，尤其是香

港腳、皮膚癬特別有療效。不過雖然有效卻也表示刺激性強，因此若是膚質敏感者，千萬注意別欲益反損。

### 9. 明礬泉

日本的溫泉極少帶有明礬，火山帶多這種泉質，能夠收緊皮膚和黏膜，對慢性皮膚病和黏膜炎症、腳癬、蕁麻疹有效。感覺帶著強烈的澀味、酸味及金屬味。

### 10. 放射能泉－放射之湯

這類含有放射性元素氡氣和鐳的溫泉，不僅可泡、可飲，甚至還可以透過吸入法享用，稱得上是全能溫泉。放射性泉有很好的鎮靜作用，若說到療效，舉凡糖尿病、神經痛、風濕病、痛風、婦女病等都適合泡放射性泉。

從本章節我們認識了基本的溫泉水質分類，包含其中溫度、物理性質、酸鹼度以及化學特性等；也從日本的溫泉法中，看到了他們對於溫泉的重視也顯現在「湯治」的理療命名裡。第二節給予大家使用溫泉的初步概念。雖然我國目前已經制定了溫泉法，但尚未正式的公告命名規則，期盼我國溫泉法能制定出明確的命名規則，以便溫泉業者加以運用於各項溫泉產業的開發。

## 問題與討論

一、 請簡述溫泉的分類。

二、 依照日本溫泉法的命名,有哪些溫泉分類?

三、 請以臺灣任一溫泉為例,並以本章的各項分類方式予以分類。

# 北投溫泉住宅
# 可以買來直接享受溫泉嗎？

　　北投溫泉區，不只有溫泉飯店，也有臺灣溫泉區少有的溫泉住宅，為數還不少。溫泉住宅比一般房子價格高出 1~2 成，溫泉住宅要會辨別溫泉真假，北投溫泉有分青磺和白磺，青磺腐蝕性強，從外頭就能看出生鏽痕跡，所以管線不繞進住宅，而白磺儘管水溫低，則直接牽管路至家中。

　　保養也很重要，硫磺溫泉水會鏽蝕水龍頭和管路，當然也使家電也因為空氣中的硫磺，容易受損，維修費用和管理費也比一般的住宅高出許多，有住戶就舉例，冷氣機平均 5 年就要換掉 1 台。

　　對想要買溫泉住宅人來說，想在家直接享受到原汁原湯的溫泉，還是要先考慮看看，口袋夠不夠深。

資料來源：〈硫磺易損水管、家電！北投溫泉宅難養房〉，2015/4/28，TVBS 新聞網。

CHAPTER

**03**

# 世界溫泉發展概論

　　人類使用溫泉已經有數千年的歷史。溫泉的功能也從單純的沐浴、洗滌，到現在蓬勃發展的溫泉產業活動。隨著人類對於溫泉越了解，對溫泉應用越重視，現在人類已能善加運用溫泉的效用，來提升人心理、生理上的舒適感及健康的目的。

　　歐洲國家對於溫泉的意義完全不同於美洲及亞洲地區，他們認為溫泉是治癒疾病、療養身體的地方，並不是以放鬆為首要目的。然而亞洲地區除了日本很早就有「湯治」的概念外，其他的國家對溫泉的應用仍停留在遊憩功能居多。

　　以下便以歐洲、美國、日本及大陸四個地區的溫泉發展與應用，分章節說明各地溫泉發展概況。

## 第一節　歐洲國家溫泉史

HOT SPRING INDUSTRY OPERATION
AND
MANAGEMENT

### 一、歐洲溫泉起源

　　在歐洲文化中，希臘人是第一個宣布水有治療作用的。西元前五世紀，就有許多病人湧進阿斯克萊庇斯（Asklepios，醫療之神）廟宇，希望能在溫泉裡沐浴，喝一杯「遺忘泉」解除身心疲憊與疾病。

　　而羅馬是由希臘首先引進水療並發展水療的。羅馬帝國時期，軍隊會將傷兵安置在有溫泉的地方，並且用溫泉水替傷兵治療，因療效不錯，只要羅馬軍隊到達之處有溫泉就會設置浴池。英國西南部的巴斯溫泉，便是聯合國文教組織列為世界三大古蹟之一的羅馬宮殿浴池，也是自羅馬帝國時期所建保存至今的溫泉浴池。

　　使用溫泉浴或是泥漿浴來得到療效，讓身體恢復健康的溫泉渡假，起源於羅馬時代。在溫泉渡假的黃金時期，貴族、富豪們都會到有名的莊園渡過豪華溫泉假期。西元三世紀時，羅馬就有 860 處浴場及 11 個大浴池。最經典的是西元 305 年完成的戴克里先浴場 (Terme di Diocleziano)，是羅馬帝國當時最大的浴場，可以容納很多人共浴。

　　17 世紀時，義大利首先將飲用溫泉當作醫療的一環，法國也開始運用溫泉治療皮膚病。形成一種溫泉與醫療結合的型態。

19 世紀時，正值歐洲工業革命時期，除了傳統的浸浴、淋浴、蒸氣浴，以及飲用溫泉水外，世界各國也紛紛發展出各式各樣的溫泉浴療法，如土耳其浴、俄羅斯浴、法國維琪浴，以及德國的克奈普浴等。

到了 20 世紀，歐洲國家便建置了許多大型的溫泉療養渡假中心，將休閒、保健、理療等功能與醫療技術整合結合應用，發展出一套完整的養身健康服務。

現在我們所稱的 SPA，是以一個靠近比利時的列日市，叫做 SPAU 的小山谷得名而來。這裡也是一個溫泉水裡富含礦物質的溫泉區，附近的人會來此地浸泡溫泉藉以治療各種疾病與疼痛。

## 二、歐洲主要溫泉國家

### （一）捷克

溫泉治療醫生瓦茨拉夫‧帕耶爾 (Václav Payer) 於西元 1522 年發表一份醫學報告指出，捷克溫泉小鎮中的泉水具有神奇療效，此後，人們便開始利用捷克的溫泉治病，也就越來越多人對捷克的溫泉進行研究，溫泉旅館也紛紛建立。

卡羅維瓦利 (Karlovy Vary) 溫泉是捷克最有名、歷史最悠久的溫泉療養區，至今已有 600 多年的歷史，是 14 世紀由當時的羅馬皇帝查理四世打獵時發現的。此區有 12 個溫泉露口，最有名的溫泉都是從 2,000~3,000 公尺深的地底下噴發出來，水溫可高達 73 ℃。

卡羅維瓦利溫泉區的溫泉迴廊裡的泉水都可以直接飲用，僅溫度高低與所含二氧化碳成分多寡略有差異。當地流行一種精緻的溫泉瓷杯來飲用溫泉水。

■ 圖 3-1　卡羅維瓦利溫泉瓷杯

圖片來源：作者拍攝

1. 瓦傑狄洛溫泉 (Vřídelní kolonád) 是卡羅維瓦利最著名的溫泉，以泉水噴出高度最高和溫度最高聞名，又稱「大熱泉」。溫度高達 73 ℃，一分鐘可噴出達 2,000 公升的泉水，衝力強大的水柱，在玻璃屋內可直上 12~14 公尺高。

2. 磨坊溫泉迴廊 (Mlynska Kolonada) 稱為卡羅維瓦利最美的溫泉迴廊，磨坊溫泉迴廊建於西元 1871~1881 年中期，是由中殿、側廊和 124 根長柱共同組成的一座文藝復興天然石材迴廊。廊柱上有 12 座砂岩預言雕像，代表一年的 12 個月份。

## （二）匈牙利

匈牙利位於歐洲中部喀爾巴阡山盆地，地殼厚度較低，地熱梯度為 50 ℃ /KM 高於世界平均值，因而溫泉資源豐沛，地熱和溫泉資源排名世界第五。

19 世紀末，匈牙利的溫泉在國際上已享有盛名，西元 1891 年成立匈牙利全國浴療學會，專家們長期的研究與創新發展出一套獨特的溫泉療法，至今匈牙利已有 73 個國家級的公共浴療溫泉。

20 世紀時，匈牙利為了進行石油探勘，發現許多的溫泉。匈牙利全國有 80% 的地區擁有 30 ℃以上的溫泉，每日湧泉量有 35 萬立方公尺，其中 10% 集中在首都布達佩斯附近。現今全國有 1,300 多處溫泉出水口，122 個溫泉浴場及 835 個溫泉池。

匈牙利是世界上第一個制定溫泉保護與發展策略的國家，開發與經營溫泉、浴療都需要許可證。黑維茲 (Heviz) 溫泉湖於西元 1930 年取得首張溫泉浴療經營許可證。西元 1997 年，匈牙利更結合歐盟的標準發布新的溫泉保護與發展溫泉資源法規，要將匈牙利打造成世界溫泉保健旅遊與浴療中心。溫泉屬醫療保險範圍，持有醫生處方的人，可以免費或以優惠價格享用溫泉。由醫生對病人進行身體檢查診斷後，根據病人的情況，給予他們浸泡溫泉的建議。

匈牙利的溫泉分布於全國，有天然溫泉湖，鹽山溫泉，洞穴溫泉等。

### 1. 蓋特勒溫泉 (Gellert Baths and Spa Budapest)

羅馬式建築風格，是布達佩斯最豪華的溫泉，最受外國旅客的喜愛。

13 世紀時，這裡的溫泉被發現具有治療效果，並曾設有醫院，據說是用溫泉來治療痲瘋病人。

## 2. 塞切尼溫泉 (Szechenyi Bath& Spa Budapest)

是布達佩斯第一座溫泉,坐落於布達佩斯的城市公園,也是歐洲最大的古典式浴場,建於西元 1881 年,修建於西元 1913 年,迄今已有超過 130 年歷史,採新巴洛克風格設計,溫泉水溫介於 28~38 ℃。

## (三) 德國:巴登－巴登 (Baden-Baden)

早期羅馬人與日耳曼人戰爭時,無意發現了位於德國黑森林北部的巴登－巴登 (Baden-Baden) 城鎮中河谷裡的天然溫泉,當時的羅馬皇帝卡拉卡拉 (Caracalla) 便在此興建卡拉卡拉浴場,這是當時最大的浴場,可容納 2,000 多人,浴場於西元 216 年才開始對外開放。

羅馬皇帝卡拉卡拉 (Caracalla) 曾經多次前往巴登－巴登 (Baden-Baden) 治療風濕病。16 世紀時，羅馬人便在巴登－巴登 (Baden-Baden) 配合溫泉治療發展製藥業。

德國巴登－巴登 (Baden- Baden) 是歐洲的高級溫泉療養地，溫泉水主要來自於高山，以人工方式挖掘自深度 1,200~1,800 公尺深的地底，溫度約在 56~68 ℃之間，每天供應 80 萬升的水量。泉水無色無味，pH7.6，呈中性反應，略帶有鹹味。

此地溫泉主要療效有治神經痛、風濕痛、關節炎、心臟及循環系統疾病 (Titzmann & Bralda, 1996)。德國有 329 個符合療養地型態的健康渡假中心，歐洲有名的溫泉療養地，每年使用人數高達千萬人。

## （四）瑞士

瑞士的溫泉可追溯至古羅馬時代，當時溫泉主要運用在士兵調養和癒合傷口。後來以溫泉為中心，逐漸出現了住宅、餐廳和旅館聚落，這也就是瑞士溫泉小鎮的早期雛形。

### 1. 巴登 (Baden)

有 18 個硫磺溫泉含豐富礦物質，水溫達 47 ℃，的礦物質含量是瑞士之最。泉水可以浸泡、生飲。主要治療及緩解風濕骨痛、循環系統疾病。歌德 (Goethe)、尼采 (Nietzsche) 等名人都曾光臨巴登溫泉。

### 2. 洛伊克巴德溫泉 (Leukerbad)

位於瑞士南部阿爾卑斯山上有名的高山溫泉，海拔 2,000 公尺，泉脈穿過阿爾卑斯山的冰河，水質純淨，也是瑞士最重要的溫泉療養勝地。此地的地熱溫泉供應充足，每天約有 390 萬升的溫泉出水量。古羅馬人對洛伊克巴德 (Leukerbad) 溫泉倍加推崇，他們可以靠著浸泡溫泉，恢復自己的精力。

## （五）法國

法國是歐洲溫泉最多、溫泉浴療歷史最為悠久的國家，擁有的溫泉數量約占全歐洲的 20%。因法國溫泉數量多，在法國註冊的溫泉約有 1,200 個，溫泉水療養地也有 200 多家。而較為人知的就是 LA ROCHE-POSAY 和 Vichy 溫泉水療中心，且受法國當地政府保護成為了法國家喻戶曉的專業水療養中心。

西元 1947 年時，法國政府通過認可溫泉治療的法令，並從西元 1950 年起，進行溫泉治療的醫療費用可以由社會保險給付，因此有越來越多的民眾前往接受溫泉治療。

## 1. 維琪 (Vichy)

位於法國中部的一個小鎮，有一個千年歷史的溫泉泉眼。5 世紀時羅馬凱薩大帝在一次的旅遊時無意中發現了溫泉水。

17 世紀時，拿破崙三世將維琪鎮改建為綜合性溫泉度假勝地。拿破崙三世也經常到此浸泡溫泉與療養，從此溫泉水聞名於世，也有溫泉皇后的美譽。西元 1864 年法國政府授予維琪 (Vichy) 盧卡斯 (Lucas) 溫泉水法國公眾健康溫泉療養中心之美名。

維琪鎮共有 15 個溫泉源頭，水溫約 27 ℃，pH 值為中性，溫泉水中富含鈣、鎂等 17 種礦物質和 13 種微量元素，被廣泛應用於外部或飲用治療，對腸胃病、風濕病、皮膚病有明顯療效。

盧卡斯 (Lucas) 溫泉水是維琪 (Vichy) 小鎮最早的源頭，有「膚之泉」的美稱。礦物質含量豐富，每升含量高達 5 克。盧卡斯 (Lucas) 溫泉水含有 15 種對皮膚健康起重要作用礦物質和微量元素。盧卡斯溫泉水具有與血液中濃縮鹽分極為相近的滲透壓作用能輕鬆地吸收。

## 2. La Roche-Posay 法國溫泉醫療聖地

西元 1371 年被發現，當時法國的最高統帥伯納德‧杜‧葛林斯 (Bertrand Duguesclin) 結束西班牙戰爭，返國路上停留飲水時，他所騎乘的馬匹跳入泉水再浮出水面後，身上原有的濕疹竟神奇的復原，La Roche-Posay 的神奇療效因而被發現。

La Roche Posay 因有優良的泉水及官方認證，早已是歐洲皇家貴族的溫泉療養中心。西元 1617 年皇家御醫，提出了有關當地溫泉水療效報告，更讓 La Roche Posay 的溫泉水受到關注。

西元 1869 年 La Roche Posay 溫泉水治療中心受到法國官方的認可，西元 1904 年成立第一個溫泉 SPA 醫療中心，開始供民眾前往治療。西元 1914 年法國政府醫藥學院，宣布此溫泉 SPA 醫療中心為皮膚科專用之水療中心，自此奠定了它身為歐洲皮膚科溫泉治療之都的地位。

La Roche-Posay 的溫泉水被蘊藏在距地面 30~80 公尺的地底中，是源自於石灰岩，被歸類於含重碳酸鈣的泉水。此種溫泉水富含微量金屬元素，礦物質含量低。而溫泉水的成分，最特殊之處是含豐富的硒，其溫泉水質地清純，酸鹼值接近中性，獨特而平衡的成分，是溫泉水功效及獨特的主因。硒元素是人體不可或缺的微量元素，其作用是能夠活化及中和過氧化物，減低自由基的產生，達到修護皮膚受損細胞的目的。根據法國地理及礦物研究局 (BRGM) 測量出 La Roche-Posay 溫泉水的年代，至今已有 1750 年的歷史。

## （六）冰島

冰島是世界上地殼運動最活躍的地區之一。火山與冰川並存，素有「研究地質變遷的天然博物館」之稱。全島有火山 200 多處，其中活火山 50 餘座，天然溫泉800 餘處，250 個鹼性溫泉，最大的溫泉出水量可達 200 公升／秒。

冰島擁有火山口、熔岩流、熱氣孔、熱泥池及間歇泉等獨特的火山景觀。地熱水富含鋰、氟、氫、偏硼酸、偏矽酸等多種礦物質，具有特殊的醫療和保健功效。

冰島將湖水、地表水引入高溫地熱區加熱至 80 ℃左右輸入市區，供居民和游泳池取暖和融雪使用；而冷卻後的地熱水含有對人體有益的礦物質微量元素，導入溫泉療養區用於保健，發展國家旅遊。

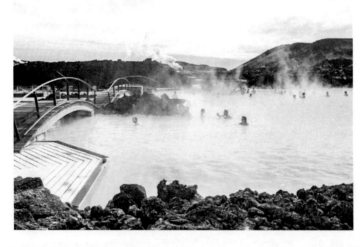

著名的地熱溫泉藍湖或稱藍瀉湖 (Blue Lagoon)，西元 1976 年時，冰島為了運用地熱發電，在周圍挖的深井，利用地熱加熱過的海水和滾燙的海水產生的蒸汽來發電，利用後的熱水排放回火山熔岩 (Lava) 之中，這些熱水溶解岩層中的礦物，形

成了具有療效的白矽泥 (Silica)，池水因覆含矽、硫等礦物質所以顏色呈現淡藍色，從此藍湖就成了冰島富有療效的溫泉療養中心。冰島因其獨特的地貌和眾多溫泉療養地，每年吸引著大量外國遊客。

## （七）其他

還有位於土耳其西南方的棉堡或譯棉花堡 (Pamukkale) 山頂是希拉波利斯 (Hierapolis) 古城，古城留有古羅馬時期的神廟和浴場，是國人出國著名的旅遊景點。棉堡是含有碳酸鹽礦物的溫泉水，在梯田地形向下流，經年累月形成，像座雪白的城堡而得名，還有石灰岩溶洞，是世界上少數的溫泉形成的景觀，於西元 1988 年被列為世界遺產。

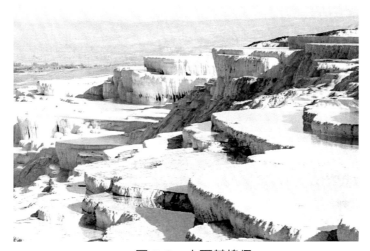

■ 圖 3-2　土耳其棉堡

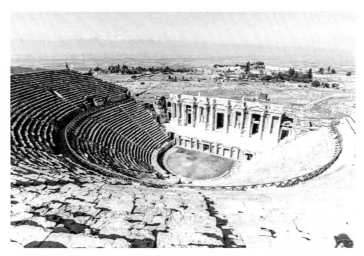

■ 圖 3-3　土耳其希拉波利斯 (Hierapolis) 古城

# 第二節　美國溫泉史

## 一、美國溫泉起源

全北美洲有數千座的溫泉，大多是在 2,000~4,500 萬年前因劇烈的火山運動而形成的。溫泉型態從小泉水至間歇泉皆有之。

美國聯邦政府於西元 1832 年 4 月 20 日規劃了阿肯色州溫泉國家公園，除了利用溫泉來治療風濕症與其他疾病，最後發展成美國著名的美洲溫泉療養地 (The American Spa)，另一個主要的運用是地熱發電。

## 二、著名溫泉景點

### （一）黃石國家公園 (Yellowstone National Park)

是世界上最大的間歇泉集中地，擁有 300 多個間歇泉及近萬個溫泉和噴氣孔，是世界最大的地熱活動區，全球的三分之二都在這裡。

1. 大稜鏡溫泉 (The Grand Prismatic Spring)：又稱大虹彩溫泉，是美國最大，世界第三大的溫泉。寬 75~91 公尺，深 49 公尺，每分鐘湧出 2,000 公升，溫度 71 ℃左右。因溫泉裡生存有藻類及有色素的細菌微生物，因此湖面的顏色會隨季節改變而著稱。

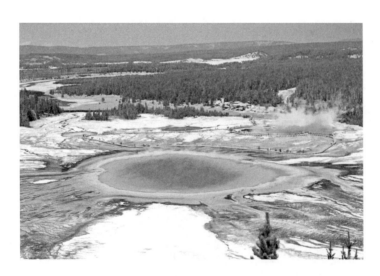

2. 猛獁溫泉 (Mammoth Hot Springs)：世界上最大的碳酸鹽沉積溫泉。由幾千年以來冷卻沉澱的溫泉水所形成，一連串呈現黃、褐、白等彩色的條紋的梯田式階梯為特點。

3. 老忠實間歇泉 (Old Faithful Geyser) 是黃石公園中最著名的間歇泉，因其噴泉的可預測性而有名。每 40~120 分鐘之內噴 1 次，突然向上直噴的熱泉可高達 40 公尺以上，非常壯觀。

## （二）格倫伍德溫泉 (Glenwood Springs)

位於美國科羅拉多州，為世界上最大的天然溫泉游泳池，地下湧出的泉水流量為 143 公升／秒。

## 三、溫泉 SPA 區

美國有超過 115 個主要溫泉 SPA 及小規模溫泉區，各地的溫泉成分差異也很大：

## （一）薩拉託加溫泉 (Saratoga Springs)

位於紐約，被稱為「SPA 的皇后」。自 19 世紀起便是有名的溫泉療養勝地。二氧化碳泉質，是落磯山脈唯一的天然碳酸礦泉，大多使用於飲用或浸泡浴療，用於治療皮膚病及消化問題，並有罐裝溫泉水。

## （二）溫泉城 (Warm Spring)

原名為布洛奇維爾 (Bullochville) 位於喬治亞州，泉溫長年約 32 ℃，18 世紀末附近的居民便為了躲避黃熱病開始到 Bullochville 度假。西元 1921 年美國總統法蘭克林‧羅斯福 (Franklin Delano Roosevelt) 感染脊髓灰質炎俗稱小兒麻痺症，西元 1924 年他首次到布洛奇維爾 (Bullochville)，並發現浸泡在熱水裡能減緩他的疼痛，自此以後二十餘年間羅斯福便長期居住於此地，後來更將布洛奇維爾 (Bullochville) 更名為溫泉城 (Warm Spring)。西元 1926 年羅斯福於當地設置了羅斯福暖泉康復研究所 (Roosevelt Warm Springs Institute for Rehabilitation)，專為脊髓灰質炎患者進行治療的水療中心。

## （三）美國溫泉國家公園 (Hot Springs National Park)

位於阿肯色州，從西元 1832 年便是國家溫泉保留區，以溫泉醫療效果出名。美國於西元 1921 年設為美國第 18 個國家公園，更名為 Hot Spring National Park。

此地水溫約為 62 ℃，每天可產出 70~80 加侖的水量，極盛時期曾有 47 家 SPA 中心，提供浴池、泳池、淋浴、蒸氣房等設施。

## （四）瑟莫波利斯 (Thermopolis Wyoming)

位於懷俄明州，Thermopolis 一詞來自希臘語的「熱市」。這裡是眾多天然溫泉的源頭，充滿礦物質的水在此因地熱加熱。水溫 22~56 ℃之間，主要治療中風、腦傷、脊椎損傷、蜂窩性組織炎及燙傷。

該鎮號稱是世界上最大的礦物溫泉「溫泉國家公園」的一部分。

# 第三節　日本溫泉史

HOT SPRING INDUSTRY OPERATION AND MANAGEMENT

日本最早的溫泉距今已有 3,000 多年的歷史，《日本書記》也記載聖德太子，到此調養身體；源賴朝《吾妻鏡》中，武士們因戰爭受傷到草津溫泉療傷；江戶時代，才開始平民在農閒時用溫泉來療養疲憊的身體。

## 一、歷史沿革

　　日本人於西元 8 世紀時開始有湯浴的習慣，當時一般民眾都是在溪裡沐浴，只有寺院裡的僧侶因必須清心淨身才可用溫泉浴。奈良時代，佛教傳入日本，各地紛紛增建寺廟，透過僧侶的運用對溫泉開發起了很大的促進作用。日本的《古事記》、《日本書紀》等古老歷史文獻中有關於天皇泡溫泉的詳盡描述。

　　平安時代的《萬葉集》（西元 7~8 世紀）中提到了神奈川縣的「湯河原溫泉」、長野縣的「上山田溫泉」，這說明了東部的溫泉在此時已經開發，溫泉在當時仍為貴族和僧侶們休閒、治療以及各種宗教活動所用。源賴朝開創鎌倉幕府（西元 1185 年），將首都從京都搬到鎌倉後，東海、東北、甲信等地的溫泉也開始出現在史料文獻中，此時生病的僧侶們為了治療疾病，開始出發去各地溫泉進行浴療。

　　室町時代，溫泉成了達官貴人專屬的休閒娛樂場所。到了安土桃山時代，溫泉已廣泛地被用於治療負傷的士兵，尤其武田信玄以及真田幸村等武將都有自己的「祕湯」。

　　到了江戶時代，由於醫學還不發達，溫泉的醫療效果備受重視，因此溫泉得到了很大程度的開發，此時期，一般民眾已能使用溫泉。

## 二、溫泉介紹

　　日本有 500 多個溫泉地，位於九州大分縣別府溫泉，出水量每天超過 10 萬公噸，日本第一、世界第二溫泉。別府有著名的「別府八湯」，又叫別府地獄，八種不同的溫泉，各有不同的名字。同樣位於別府的湯布院溫泉是近幾年突然急速上升，是日本女生票選第一名的人氣溫泉。

　　位於四國愛媛縣的道後溫泉，也有近 3,000 年歷史，是日本的三大古溫泉之一，目前四國是國人到日本旅遊時比較少去的地方。這裡也是日本皇室指定御用的溫泉之一，電影神隱少女的湯婆婆湯屋，就是以此溫泉建築為背景，是在明治時期所建的。

　　日本各地還有其他著名的溫泉，如箱根溫泉、熱海溫泉、登別溫泉、指宿溫泉、十勝溫泉等。

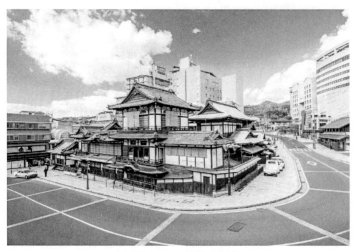

■ 圖 3-4　道後溫泉

　　「草津溫泉」、「下呂溫泉」、「有馬溫泉」自 18 世紀開始就被稱為「日本三大名泉」，介紹如下：

## （一）草津溫泉

　　草津溫泉位於群馬縣，又名「藥出湯」，自古因能治病健體而遠近聞名。此溫泉於 300 年前的江戶時代已被評為日本第一。

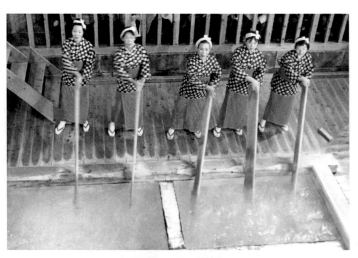

■ 圖 3-5　湯揉

　　溫泉泉質為硫化氫酸性泉、酸性硫酸鹽泉，水溫高達 50~96 ℃。19 世紀末，當時德國醫生別魯茲博士 (Dr. Baelz) 向世界介紹了草津溫泉，而使草津溫泉聞名世界。草津溫泉的湧泉量位居日本第一，每分鐘約 3~4 萬升。草津溫泉街中有一片圍

起來的「湯畑」，是草津的象徵和休閒勝地，也是草津溫泉水的源頭。草津溫泉還有一項傳統活動「湯揉」，主要是使用長木板攪拌溫泉浴池中的泉水，使溫泉中藥物元素均勻混合，同時達到降低溫度和提高療效的目的。

## （二）有馬溫泉

有馬溫泉位於關西地區兵庫縣，歷史悠久，自古受皇族、貴族、知識分子們所愛戴，素有「關西的奧座敷」之稱。在史書《日本書記》中記載有馬溫泉為日本最古老溫泉之一，最早的記錄出現在西元 631 年。日本天皇曾於此入湯，之後也陸續有天皇來訪入湯的文獻記載，因此被稱為天皇御湯。

有馬溫泉的泉質富含礦物質，以日本環境省指定的療養泉 11 種成分分析，有馬溫泉就含了 7 種，是世界上少有的多成分溫泉。

有馬溫泉泉質共有三類，第一種是「金泉」，屬含鐵鹽化物強鹽高溫泉，金泉鹽分濃度居日本溫泉之冠。泉水帶有金屬澀味，鐵與鹽的成分會在皮膚表面形成保護膜，具有保濕、保溫、殺菌等三重作用，對慢性皮膚病、神經痛、關節炎等症狀最具療效，又能改善四肢冰冷的問題，受到女性的喜愛。

第二種是「銀泉」，屬無色透明的含鐳碳酸泉與含碳酸的放射泉，屬於溫度稍低的冷泉。碳酸泉的主要功效是加強血液循環與促進新陳代謝，進而排除體內老舊的乳酸廢物、消去水腫等。

第三種同樣是無色無味，帶有極為稀少的鐳元素的放射能泉，能釋放對人體有益的微量放射能，促進細胞活化，增強免疫力，同時對改善肌肉痠痛、消除疲勞等頗具功效，若飲用可改善腸胃不適，以蒸氣吸入療法改善支氣管疾病。

目前有馬溫泉共有 7 處新舊泉源，分別為：金泉、銀泉（碳酸）、御所、天神、妒、極樂、有明等。

## （三）下呂溫泉

下呂溫泉位於關西地區歧阜縣，已有超過 1,000 年的歷史，在江戶時代就已經是知名溫泉勝地。傳說日本藥師如來曾化身為白鷺，腳受傷而到下呂溫泉治療，當地居民發現這隻白鷺受傷的部位，浸泡後竟然痊癒，從此這溫泉的神奇療效便開始廣為流傳。

下呂溫泉的泉溫高達 84 ℃，泉質為鹼性單純溫泉，無色透明，帶有些微的香氣，水質相當溫和。浸泡後可使肌膚如絲絹般滑嫩，因此下呂溫泉還有「美人湯」的別名。其效用也受到醫學界的矚目，甚至產生利用溫泉的復健設施和溫泉醫學研究所等。

■ 圖 3-6　下呂溫泉區街道

# 第四節　中國溫泉史

HOT SPRING INDUSTRY OPERATION
AND
MANAGEMENT

## 一、中國溫泉發展史

　　宋景佑《黃山圖經》記載，軒轅黃帝曾在安徽黃山溫泉沐浴後，鬚髮盡黑，返老還童，黃山溫泉因此名聲大噪，還被稱為靈泉、湯泉、朱砂泉，同時也開始利用溫泉，讓人民在辛勞農作後恢復體力。西元前 91 年前西漢司馬遷《史記》記載：神農氏嘗百草之滋味，知水泉之甘苦，令民之所避就 。

　　孔子（西元前 551~479 年）《論語 • 先進篇》曾皙曰：「莫春者，春服既成；冠者五六人，童子六七人，浴乎沂，風乎舞雩，詠而歸」。孔子當時即已帶領弟子在曲阜以南的沂水中浸泡溫泉，詠辭賦歌而歸。《論語》也是描寫群眾溫泉浸浴最早的記載史料。

　　《臨潼縣志》「驪山溫泉自三代末顯于世」。距今 2,800 年前，西周的周幽王在陝西臨潼修建我國最早的溫泉建築工程〈驪泉宮〉。

　　「華清池」是中國文字記載上最早開發利用的溫泉，素有「天下第一溫泉」之稱。唐玄宗每年冬天攜楊貴妃來此游宴、沐浴。詩人白居易曾在名詩《長恨歌》中賦：「春寒賜浴華清池，溫泉水滑洗凝脂」。

　　中國歷史上，溫泉大規模的運用起於秦漢而盛於唐。唐太宗早年東征經過遼寧鞍山湯崗子溫泉，便親率士兵進行浴戰活動，以練兵和歡娛身心。晚年更寫了一篇《湯泉賦》表達自己：「每濯患于斯源，不移時而獲損，以溫泉治風疾的願望」。唐貞觀十八年（西元 644 年），他在驪山營建宮殿，名為湯泉宮。

　　中國是世界上溫泉最多國家之一，溫泉文化豐富燦爛，五千多年的溫泉文化史從未間斷，這是中國溫泉文化有別於外國溫泉文化最為重要的特點。

圖 3-7　華清池

圖片來源：http://www.htgogo.com/LineDetail.aspx?lid=13143

## 二、中國四大名泉

　　中國著名的四個溫泉分別是南京湯山溫泉、鞍山湯崗子溫泉、北京小湯山溫泉和寧海南溪溫泉。

## （一）南京湯山溫泉

湯山古名「溫泉」，位於南京市東郊，因當地有溫泉而得名，至今已有 1,500 多年的歷史。是中國唯一獲得歐洲及日本溫泉水質國際雙認證的溫泉，有「千年聖湯，養生天堂」的美譽。南北朝蕭梁時期有位太后以當地泉水治好了皮膚病，因此被皇帝封為「聖泉」。自南朝以來，歷代達官顯要，文人雅士喜好到此遊覽沐浴。

湯山溫泉泉水來自地底 2 公里深處，水溫常年保持在 50~60 ℃之間，泉水裡富含鈣、鎂等三十幾種微量元素及微量的氡、氟等放射性物質。因此溫泉全稱為「含氡的硫酸鹽中的溫鈣鎂泉」。對關節炎、風濕症、高血壓等疾病有顯著療效。

## （二）鞍山湯崗子溫泉

湯崗子溫泉歷史悠久，位於遼寧省鞍山市南郊。據海城縣誌記載，唐代貞觀十八年（西元644年）此溫泉就已被發現。唐太宗李世民東征之時曾至此地「坐湯」。遼、金時在此設湯池縣，古時稱溫泉為「湯」，縣以泉而得名。

湯崗子溫泉共有 18 個溫泉露頭，水溫在 57~65 ℃間，最高可達 70 ℃左右。水質清澈透明、無色無味。有滋膚、活絡神經、強身健體之療效，常飲還可健脾開胃。

湯崗子溫泉有全國最大的天然熱礦泥區，是至今亞洲唯一溫度高達 45 ℃的濕潤泥土，因此被譽為亞洲第一泥，熱礦泥為花崗石經過漫長的水文地質條件作用下的風化產物，受其 72 ℃溫泉水的浸泡、滋養而獲得，不受氣溫影響。療效頗佳，特別是對風濕性和類風濕性關節炎、止痛、解除痙攣的作用尤為顯著。

圖片來源：http://ln.ifeng.com/news/detail_2015_05/27/3942200_0.shtml

## （三）北京小湯山溫泉

小湯山溫泉位於北京市安定門外東北，是中國十大溫泉之首，距今已有 1,500 多年的歷史，素有溫泉古鎮之稱。南北朝時魏人酈道元便在《水經注》中就有「濕水又東，經昌平縣，溫水注之，療疾有驗」的記載。元代時期更把小湯山溫泉稱為「聖湯」。早有記載將小湯山溫泉應用於醫療洗浴。至明清時代，小湯山更被劃為帝王們的旅遊地；乾隆皇帝在此修建了湯泉行宮，並提詞「九華兮秀」，為慈禧太后浴池遺址。

小湯山溫泉出露於元古界霧迷山組灰岩裂縫中，共有 11 處溫泉水。水溫在 40~60 ℃，最高可達 76 ℃。

小湯山地熱水為重碳酸鈉鈣泉，部分為重碳酸硫酸鈉鈣泉，泉色淡黃清澈，微有硫化氫氣味。泉水中含有微量的鍶、鋇、硼、碘及放射性氡氣等多種礦物質和微量元素，總礦物質濃度每升 400~500mg 之間，具有很高的醫療價值。pH 值在 7.38~7.94 之間的微弱鹼性的含氡熱礦泉水，對於治療風濕性關節炎、神經衰弱和皮膚病的療效。

## （四）寧海南溪溫泉

位於浙江省寧波市寧海縣城西北，地處天臺山、四明山二大山脈之交。寧海南溪溫泉水量蘊藏大，水溫常年保持在 50 ℃ 左右，泉水取自於地下深 158 公尺處，水質清澈，pH7.9 的弱鹼性熱礦泉水。水質以含氟為主，兼具有氟、鉀、鎂、鈉等微量元素，該泉水洗淨後除有潤膚效果外，對於各種皮膚疾病、關節炎症、神經、消化、心血管疾病等都有明顯的療效。

圖片來源：http://www.dadi99.com/GreenTea/Product.aspx?type=sd&infotype=547866380988480b2ce3b
7c9&lx=%E6%9C%9B%E6%B5%B7%E8%8C%B6&sd=4

## 三、中國溫泉之鄉、都、城

西元 2010 年「中國國土資源部」與「中國礦業聯合會」針對中國的溫泉地區進行評選，評定天津市、重慶市及福州市以豐富的地熱資源儲量和優秀的開發利用成果，獲取了《中國溫泉之都》的榮譽稱號。

西元 2014 年，「中國國土資源部」取消中國溫泉之鄉（城、都）命名審批後，由「中國礦業聯合會」獨自進行中國溫泉之鄉（城、都）之評選，而由濟南市、廈門市獲得中國溫泉之都。

## （一）天津

天津地處華北平原北部，淺層地熱能量豐富。地熱資源廣泛應用於建築取暖、農業種植養殖、溫泉療養、旅遊度假、日常沐浴、飲用礦泉水生產等諸多領域。天津也是全國僅有的集「中國溫泉之都」、「中國溫泉之城」、「中國溫泉之鄉」名稱為一體的大城市。

## （二）重慶－世界溫泉之都

重慶溫泉史最早可回溯到西元 423 年古剎溫泉寺建立。明宣德七年重新修建溫泉寺，並在寺前建了接官亭，寺後迎流砌池，方廣四丈，上翼以亭，遊人天晴落雨均可下池沐浴；並利用溫泉水源和地形，修建了戲魚池、半月池，供遊人觀賞。西元 1927 年著名愛國實業家盧作孚先生在溫泉寺創辦嘉陵江溫泉公園，是中國最早的平民公園。

西元 2012 年經來自歐洲、非洲及亞洲共 16 個國家和地區的 70 多名全球專家評審通過，重慶成為全球第一個「世界溫泉之都」。

重慶老牌的溫泉包括：東溫泉、北溫泉、南溫泉。

東溫泉有冷泉和熱泉，四季均可沐浴，水溫最高可達 52 ℃，泉水共有十餘處，水量豐富，為四泉之首。水中富含氡、氟、鍶、鋅、鋰等人體必需的多種微量元素，是十分珍貴的醫療型礦泉。

北溫泉水質屬硫酸鈣型，所含鈣質居重慶溫泉之首位，日流量 4,000~8,000 噸，水溫在 25~39 ℃之間，可供千人浴泳，四季皆宜。

## （三）福建省福州市「城在湯上、湯在城下」

　　福州溫泉的歷史悠久，一直是中國享負盛名的溫泉古都之一，1,700 年前的晉朝時代開始發展溫泉運用。而福州的溫泉文化也吸引許多騷人墨客詩詞歌賦，從未間斷。北宋時期福州城內就已建起了「官湯」、「民湯」40 多處，而唐代前建造的古湯池保留至今的就有「古三座」、「湯院」等 7 處。

　　福州溫泉多處在市區中心以及市郊，是中國最大的市區溫泉，被稱為「生活在溫泉裡的城市」。範圍擴及南北長 5 公里多，東西寬 1 公里，占中心市區面積的三分之一。溫泉埋藏淺，溫泉出露帶約占福州市面積的 7%，而且水質優良便於開採利用，全市 200 多個湯井，日出泉量約 1.5 萬噸左右，其規模堪稱全國省會城市之最。

圖片來源：http://www.fzymwq.com/

## （四）濟南

　　山東濟南素有「泉城」之稱。於 700 年前即有人立《名泉碑》，列舉了濟南 72 個名泉，其中趵突泉已有 2,700 年的歷史（又名檻泉），為濼水之源，位居濟南七十二泉之冠，擁有「天下第一泉」之美譽。

　　濟南除了豐富的傳統冷泉資源外，還蘊藏有儲量巨大的溫泉資源。濟南市地熱水中含有豐富的鍶、偏矽酸、偏硼酸、氟、鋰、溴、碘、鐵、錳等微量元素，含量都達到了理療濃度，具備很高的溫泉療養運用價值。

## （五）廈門

　　以日月谷溫泉歷史最為悠久，傳說保生大帝曾用湯岸的溫泉水治癒泉州百姓的疫病；400 多年前，明隆慶年間，戶部大員遊覽福建，前往湯岸溫泉的日月谷溫泉沐浴後，頓覺明朗開闊、神清氣爽、舒暢無比，當時寫下《溫泉銘》，熱情讚美此處的溫泉，認為這是天地對老百姓的恩賜。

　　此處泉水略帶鹹味，並有硫磺味道。水質中性溫和，屬稀有性優質碳酸石鹽泉，富含鉀、鈣、鈉、鎂、鐵等多種對人體有益的礦物質以及微量元素，具有促進新陳代謝、活化細胞組織、改善腸胃及心血管疾病、治療風濕症及神經衰弱等具有療效。

圖片來源：http://www.3dly.com/yule/15839.html

## 問題與討論

一、請依序排列世界前五大溫泉、地熱資源最多的國家。

二、請簡述歐洲溫泉療養的發展。

三、請問出水量是日本之一、世界第二溫泉區是哪個溫泉區？

四、請簡述日本三大名泉。

五、請簡述中國四大名泉。

# 日本泡溫泉常識

到日本溫泉旅行，我們常說泡湯，是泡溫泉的意思，但是說到日本泡湯是泡溫泉嗎？聽過「錢湯」這個名稱嗎？不論是在清水寺自費穿著，或是溫泉旅館為住客提供的浴衣悠閒逛商店街，都有機會穿到浴衣，浴衣該怎麼穿？有些溫泉場所標示「風呂」，在入口處看到告示寫著「刺青者等請勿進入」（刺青、タトゥー入館を断り）。在泡溫泉享受帶來身心舒暢同時，讓我們也來了解日本的泡溫泉的相關常識。

## 一、浴衣正確穿法

在日式溫泉旅館通常為住客提供的浴衣，可以穿著浴衣悠閒逛溫泉區商店街，也常見於日本各地祭典、節日及煙花大會期間穿著，但是城市旅館不要穿浴衣逛街。

浴衣 ( ゆかた，Yukata) 是和服的一種演變，浴衣現在的顏色至今已多元化，通常年輕人會選擇顏色較鮮艷及圖案花樣較多的；年長者，選擇較深色及較簡單的圖案，當然最重要的是選擇適合自己身高長度的浴衣，出外也有外套可以套上。

▶ 圖 3-8 　三朝溫泉女將來臺中市指導浴衣穿著，

圖片來源：作者拍攝

一般人穿衣服，習慣衣襟為男生左襟在上，女生右襟在上，若到日本也會根據這個習慣，常常會穿錯。正確的穿法，應該不分男女都是左襟在上、右襟在下，浴衣底下不會再穿衣服，右襟在上可是日本壽衣的穿法。

## 二、身上帶有刺青不能泡溫泉？

身上有刺青的話，不論是小的或是可愛的刺青，也有可能會遭拒絕進入大眾浴池，身上有刺青的朋友可要注意，不然進入被發現了，是非常失禮的。因為在日本人心中，認為有刺青者可能與黑社會有關，店家大多不太喜歡，因此身上有刺青，請先跟店家確認，或是尋找允許刺青者進入的溫泉場所和私人湯屋。但是現在可能是時下年輕人流行，並不一定與黑社會有關，最近有聲音在討論開放的可能性。

## 三、風呂、錢湯

我們常聽到日本溫泉露天「風呂」，在日本語中，「風」代表水蒸氣，「呂」代表深的房間，形成一個日式澡堂。中文「風呂」，是指泡溫泉或熱水澡的地方，有澡堂、浴場的意思。並非風呂兩字就代表溫泉，有些城市的大旅館為了讓客人放鬆也有大浴場或露天風呂的設備。日語「錢」是江戶時代使用的貨幣，因為公共浴場要收費才能入浴，所以公共浴場也稱為「錢湯」（せんとう，SENTOU，意為澡堂）。都市的居民喜歡到公共浴場洗澡，被當作是一種娛樂和親友鄰居交流的地方，所以公共浴場蓬勃發展。到了昭和年代，經濟成長，民眾多自家設置浴室，才逐漸衰退，公共浴場需求不再。

## 四、日本泡湯

「泡湯」這兩個字是有不同含意的，日文中的「湯」泛指「熱水」（お湯），「泡」則是「氣泡」的意思，所以如果在日本看到寫「泡湯」，那不會是你在尋找的溫泉喔！要有寫「溫泉」或是「入湯」，才是可以泡溫泉的場所。

資料提供：曾宇良彰化師範大學副教授／九州大學博士。

# 臺灣溫泉開發

溫泉多蘊藏於地底深處，當其湧出地面時混合著大量而多樣的礦物質，其中多數是有益人體的礦物成分。根據成分、濃度與溫度的不同，泉質也不盡相同，臺灣泉質相當多樣性，包括冷泉與熱泉，當中宜蘭縣蘇澳冷泉的氣泡碳酸非常具有特色，除此之外，臺灣也擁有世界少有的泥漿泉與海底溫泉，每種溫泉皆有其特殊的療效。

臺灣地屬亞熱帶及熱帶氣候區，一年四季都是浸泡溫泉的好時機。熱愛泡湯文化的日本人，視臺灣溫泉為珍寶，溫泉文化在日據時代，成為另一種休閒生活的新型態。

# 第一節　臺灣溫泉開發利用的四個時期

根據參山風景區管理處位於谷關溫泉文化館的資料，關於臺灣溫泉開發利用可分為四個時期：

## 一、清朝時期

清康熙 36 年（西元 1697 年）浙江省仁和縣諸生郁永河所著的《裨海紀遊》是最早記載臺灣溫泉的文獻，當中描述了北部大屯火山群地區的狀況，其記述如下：「石作覽靛色，有沸泉，草色萎黃，無生意。山麓白氣謠，是為礦穴。穴中毒煙噴人，觸腦欲裂。」 此敘述與今日所見情景略同，300 餘年，大屯山火山仍然沒有多大的變化。這是第一次有關臺灣火山溫泉地質的敘述。其後，臺灣北部逐漸開發，先民已有利用溫泉沐浴及醫治皮膚病之事跡。在西元 1893 年，德人歐利 (Ouely) 在北投開設俱樂部，為臺灣溫泉旅社的始祖。

## 二、50 年代之前

臺灣對溫泉利用大部分只是作為沐浴、洗滌上之利用，日據時代則開始有正式的開發，日治之警察單位將溫泉資源收歸公有，建造房舍供理療、復健之用，如北投溫泉，礁溪、泰安、關子嶺、四重溪、知本及谷關溫泉等。

## 三、50~80 年代

以能源資源開發利用為導向。自西元 1971 年第一次能源危機開始，政府即投入經費進行地熱資源探勘與開發。首先在大屯山區鑿井探採地熱資源，之後並進行全島溫泉分布、水溫、水量之普查，並於宜蘭清水地熱區建立地熱發電廠。

## 四、80 年代中期迄今

以觀光、旅遊渡假休閒為主。80 年代後由於社會開放及發展，國內休閒事業轉型，溫泉經營者亦參考日本業者的經營型態，轉型成為休閒娛樂附加健身、美容、養顏等多功能的泡湯文化，並且投入參與鑽鑿溫泉井的土地開發，使得臺灣溫泉之經營相關產業急速發展。

## 第二節　臺灣溫泉區

HOT SPRING INDUSTRY OPERATION
AND
MANAGEMENT

臺灣是位於歐亞大陸東緣的島嶼。以全球的板塊構造環境來看，臺灣位在歐亞板塊的東邊與菲律賓板塊交接處，處在現今地球板塊活動最劇烈、最頻繁的環太平洋地震帶與環太平洋火山圈之上，蘊藏了豐富的地熱潛能，溫泉資源分布全島，幾乎各個縣市都有發現溫泉。

溫泉是大自然給予地球珍貴的禮物，溫泉創造出有特色的、極豐富的自然景觀，而泡在溫泉裡也讓人身心靈均感到舒暢。目前臺灣已經發現的溫泉露頭有 120 多數處，不管是平原、高山、溪谷或是海洋都有豐富的泉源。就分布來說，北部的大屯山火山系溫泉的分布最為密集；沿著中央山脈兩側，北起宜蘭，南到屏東，是溫泉數量最多的地段，約占了臺灣已開發溫泉點一半以上的量。其中除了有具特色的宜蘭縣蘇澳冷泉碳酸氣泡外，臺灣同時也擁有世界少有的泥漿溫泉與海底溫泉。

➡ 表 4-1　臺灣地區溫泉分布概況

| 地區及縣市別 | 溫泉名稱 | 合計（處） | 百分比 (%) |
|---|---|---|---|
| 總計 | | 121 | 100.00 |
| 北部地區 | | 27 | 22.31 |
| 臺北市 | 硫磺谷（又名大磺嘴）、小油坑、冷水坑、北投、馬槽、湖山、小隱潭、鼎筆橋、龍鳳谷（又名磺溪）、陽明山（包括中山樓、後山） | 11 | 9.09 |
| 新北市 | 大油坑、加空、四磺子坪、八煙、焿子坪、金山（包括金山、磺港、大埔、加投）、烏來 | 7 | 5.79 |
| 桃園市 | 四稜、新興、爺亨溫泉（又名巴陵）、榮華 | 4 | 3.31 |
| 新竹縣 | 小錦屏、他開心、秀巒、金北、清泉 | 5 | 4.13 |
| 中部地區 | | 25 | 20.66 |
| 苗栗縣 | 天狗、泰安、雪見 | 3 | 2.48 |
| 臺中市 | 谷關、馬陵、達見 | 3 | 2.48 |
| 南投縣 | 十八重溪、丹大、惠蓀（舊名咖啡園）、易把猴、東埔、樂樂、和社、春陽、太魯灣、紅香、馬路他崙、奧萬大北溪、奧萬大南溪、瑞岩、精英、廬山、加年端、雲海 | 18 | 14.88 |
| 嘉義縣 | 中崙 | 1 | 0.83 |
| 南部地區 | | 21 | 17.36 |
| 臺南市 | 六重溪、龜丹、關子嶺 | 3 | 2.48 |
| 高雄市 | 不老、石洞、多納、桃源、高中、梅山、透仔火（包括透仔火-1、透仔火-2、小田原）、富源、復興、勤和、寶來、十坑、十二坑、十三坑 | 14 | 11.57 |
| 屏東縣 | 大武村、四重溪、旭海、雙流 | 4 | 3.31 |
| 東部地區 | | 48 | 39.67 |
| 臺東縣 | 下馬、土坂、大武、大崙（包括大崙、大崙-1）、比魯、利吉、戒莫斯、知本、金峰-1、金峰-2（又名達爾朋）、金崙、都飛魯、金崙-2、紅葉谷、桃林、新武（包括新武、新武呂北溪）、綠島、霧鹿 | 18 | 14.88 |
| 花蓮縣 | 二子、大安、文山、安通、東里-1、東里-2、紅葉、富源、硬骨、瑞穗、萬里 | 11 | 9.09 |

➡ 表 4-1　臺灣地區溫泉分布概況（續）

| 地區及縣市別 | 溫泉名稱 | 合計（處） | 百分比 (%) |
|---|---|---|---|
| 宜蘭縣 | 大濁水、五區、仁澤、四季、四區、田古爾、清水、土場、南澳、茂邊、員山、烏帽、臭乾、排骨溪、梵梵、寒溪、龜山島、礁溪、蘇澳冷泉 | 19 | 15.70 |

附註：括號內溫泉露頭在溫泉分布圖上僅用一處代表
資料來源：臺灣溫泉水資源之調查及開發利用 (1/4~4/4)
編製單位：經濟部水利署會計室

## 第三節　臺灣已經開發的溫泉區

　　本節就臺灣已經開發使用的溫泉區，以北、中、南、東分區介紹如下：

## 一、北臺灣溫泉區

### （一）北投（新北投）、地熱谷溫泉

　　北投溫泉位於臺北市北投區，北投為凱達格蘭社平埔族語 Patauw 之音譯，是巫女的意思，傳說昔日有巫女住在此地而名。北投在日治時代便享有盛名，為臺灣開發的四大名泉之一，深受當時日本人喜愛。西元 1896 年日本商人平田源吾設立第一家溫泉旅社－天狗庵，因此成為了北部最著名的溫泉景點之一。

　　西元 1913 年日本人興建北投溫泉公共浴場，即為今日北投溫泉博物館。北投溫泉旅館多分布於北投公園地熱谷及中山路附近。溫泉區裡值得造訪的景點，有如被列為古蹟的三寶吟松閣、星乃湯、瀧乃湯都有其歷史背景，還有北投公園、北投溫泉博物館、北投文物館、地熱谷等著名的景點。北投公園露天溫泉浴池位於北投公園內，溫泉水源來自地熱谷，屬於青磺泉。

　　地熱谷位在北投溫泉公園旁邊，是北投溫泉源頭之一，終年瀰漫著硫磺煙霧，讓人聯想到恐怖的地獄，所以又被稱為「地獄谷」，是大屯山火山群水溫最高的溫泉，是日治時期臺灣八景十二勝之一。

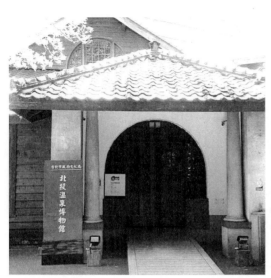

■ 圖 4-1　北投溫泉博物館

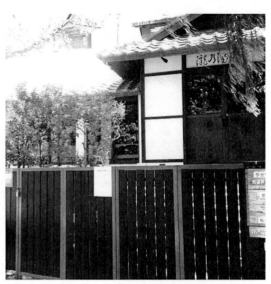

■ 圖 4-2　北投溫泉瀧乃湯

西元 1905 年日本人岡本要八郎在北投地熱谷下游，發現含有微量元素「鐳」的石頭，具有放射性元素，西元 1912 年命名「北投石」，是世上數千種礦石中，唯一用臺灣地名命名的礦石，目前只有臺灣北投、日本玉川和智利三個地方發現這種礦物。

地熱谷帶有淡綠色因此有玉泉谷之稱，泉水溫度高達 90 ℃，之前常有遊客在地熱谷利用高溫的泉水煮「溫泉蛋」，近年來為了保護溫泉的水質，並且避免遊客在此發生跌入高溫池裡的意外，已經禁止進入地熱谷裡。

北投溫泉的發展，在臺灣溫泉發展史中占了很重要的一環，與臺灣其他溫泉最大不同，此地的溫泉是來自地殼地底岩漿加熱而成後，以噴氣方式流出地表，源頭包含地熱谷、硫磺谷、龍鳳谷、頂北投及雙重溪等。

北投溫泉的泉質有酸性的白磺泉，青磺泉及中性的鐵磺泉三種。白磺泉是酸性硫酸鹽氯化物泉，呈白黃色半透明狀，帶硫磺味，溫度約 50~75 ℃。pH 值介於 4~5 之間。青磺泉為酸性硫酸鹽氯化物泉，略帶青綠色，不可飲用，pH 值介於 1~2 之間，溫度 90 ℃以上。鐵磺泉為紅褐色無臭味，帶些許硫磺味，溫度約 40~60 ℃。

## （二）陽明山溫泉

　　陽明山舊稱草山，而為了紀念明朝學者王陽明而改名為陽明山，位於臺北市近郊，於日治時代開發，是臺灣開發的四大名泉之一，也是臺北市的後花園。陽明山溫泉位居火山地帶，擁有特殊的火山地形及地質構造，大致上可分為陽明山國家公園周邊、冷水坑、馬槽。

　　這些溫泉區含的礦物成分各不同，水溫、泉質與療效也大不同，各俱特色。冷水坑溫泉屬於硫酸鹽泉，泉溫約 43 ℃，pH 值 5~6 之間。馬槽溫泉屬於酸性硫酸泉，主要以白磺泉為主，青磺泉次之，溫泉泉溫約 70~90 ℃，pH 值 2~4 之間。

　　附近著名景點有陽明山國家公園、中山樓、草山行館。

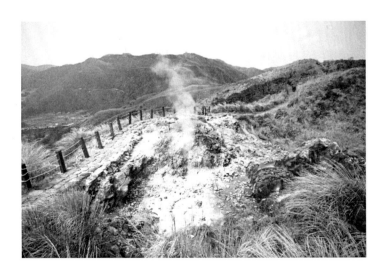

## （三）金山溫泉

　　金山溫泉位於新北市金山區，清同治 6 年 11 月 23 日（西元 1867 年）的金山大地震時被發現。同時擁有海底溫泉（硫磺鹽泉）、硫磺泉、碳酸泉及鐵泉 4 種特殊泉質。

　　在凱達格蘭族的時代，金山便出產硫磺，郁永河的〈番境補遺〉載：「金包里為淡水小社，亦產硫，人性巧智。」古籍中也多以「採硫之地」形容金山一地。雖已百餘年，採礦的痕跡已深，許多被挖開的地表，都成了硫磺噴發口，同時更是大屯山系的硫磺溫泉最珍貴的露頭之一。

　　西元 1912 年日治時期，開設金包里溫泉公共浴場，與陽明山溫泉同屬於大屯山地熱帶，泉量豐富、清澈透明，主要分為金包里溫泉、礦港溫泉及加投溫泉 3 個區。獨特的「海底溫泉」，金山溫泉是其中之一。

　　根據資料顯示，全世界只有少數國家擁有海底溫泉，可泡湯兼賞海底世界美景雙重享受。

　　此地泉質有硫磺鹽泉（海底溫泉）、碳酸泉、硫磺泉、鐵泉。其特色為硫磺鹽泉為透明，帶點黃色，有鹹澀味。硫磺泉有刺鼻硫磺味道，呈半透明的乳白色或灰色。碳酸泉和鐵泉皆含豐富的礦物質。

圖片來源：https://udn.com/news/story/3/2167086

## （四）烏來溫泉

　　烏來溫泉位於新北市烏來區南勢溪與桶後溪交會口，開發時間甚早，早在 300 多年前，泰雅族人就發現從南勢溪河谷湧出的溫泉。「烏來」是泰雅族語中冒煙熱水的意思。西元 1921 年日治時期，開設了烏來溫泉公共浴場。

　　烏來溫泉的泉質為鹼性碳酸氫鈉泉，溫度約 70~80 ℃，水質清澈透明，pH 值 7~8 之間，無色無味。

## （五）礁溪溫泉

　　礁溪溫泉位於宜蘭縣礁溪鄉，在清朝時期吳沙帶領漢人到宜蘭墾荒時就被發現了，而於日治時期開發，舊稱「湯圍溫泉」。日人把位於圓山公園（礁溪公園）設為公共浴場，分為男女浴室，收門票供一般沐浴。另闢富麗堂皇貴賓室一幢，迎接官衙士紳。當時並獎勵日人開設溫泉旅館，當時開設有圓山、樂園、西山等溫泉旅館。因過去多以結合那卡西的溫泉鄉型態經營，故有「小北投」之稱。

　　礁溪溫泉的泉質為中性碳酸氫鈉泉，清澈透明，溫度約 55 ℃，pH 值 7.8。

圖片來源：http://140.112.64.54/landspaces/landspaces.php?editSn=25

## （六）蘇澳冷泉

蘇澳冷泉位於宜蘭縣蘇澳鎮，日治時期，日本軍人竹中信景無意發現泉水清涼可飲，喝起來略微甘甜，才有蘇澳冷泉之名。蘇澳位於中央山脈板岩區，主要的地質為變質岩。蘇澳冷泉為碳酸冷泉，冷泉水富含二氧化碳，早年曾經拿來製作彈珠汽水（日語：ラムネ）及羊羹。

泉質為碳酸氫鈣泉，水質透明，可飲用也可沐浴，溫度約 22 ℃，pH 值 5.5，是臺灣唯一的碳酸氫鈣泉。

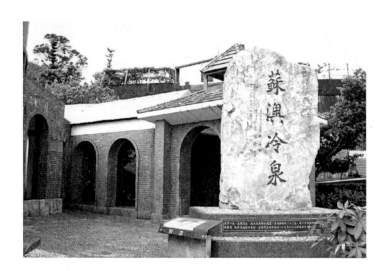

## 二、中臺灣溫泉區

## （一）泰安溫泉區

泰安溫泉位於苗栗縣泰安鄉錦水村汶水溪畔，日治時代西元 1909 年，由泰雅族人於狩獵途中發現，日本人開發並命名為「上島溫泉」，並設立警察療養招待所。光復後前省主席黃杰將軍因其背臨虎山，乃命名為「虎山溫泉」，民國 67 年，故總統經國先生蒞臨參觀，改名為「泰安溫泉」。泰安溫泉區，有虎山溫泉、騰龍溫泉、泰安溫泉，泰安溫泉擁有溫泉源頭，警察療養招待所也改名為泰安警光山莊。

泉質為碳酸氫鈉泉，溫度約 45~50 ℃，pH 值 7~8 之間，無色無味，滑膩。

## （二）谷關溫泉

谷關溫泉位於臺中市和平區大甲溪畔，在日治時期又稱明治溫泉，為泰雅族的聚居地。西元 1907 年於本處發現谷關地區第一處溫泉露頭，直到西元 1927 年才開

始建設谷關溫泉公共浴場，在當時列為臺灣八景之一，日本人開發利用並設置警察療養所。

泉質為碳酸氫鈉泉，含硫化物，可聞到硫磺味，清澈透明，溫度 48~68 ℃，pH 值 7.6。

➡ 圖 4-3　谷關溫泉區

圖片來源：作者拍攝

## （三）東埔溫泉

東埔溫泉位於南投縣信義鄉，屬布農族的領域，舊稱「沙里仙」緊鄰玉山國家公園，高山環繞，又有許多溪流匯合，風景優美。地質上屬於雪山山脈帶的變質岩區溫泉，溫泉水量豐富，一般民眾也將溫泉水引至家中使用，東埔溫泉附近有八通關古道、彩虹瀑布等著名景點，日治時期，東埔即建有警察療養所。

泉質為弱鹼性碳酸泉。無色無味，含豐富重碳酸鈣、鈉、鎂、硫磺鋁，溫度約 40~60 ℃，pH 值 7~8 之間。

## （四）廬山溫泉

廬山溫泉位於南投縣仁愛鄉，據說在很久以前，原住民在獵鹿時發現生病或受傷的動物在泉水泡過後，居然痊癒了，原住民便也隨著浸泡溫泉，因此才發現此溫泉。

　　盧山溫泉在日治時期名為「馬赫坡」，是賽德克亞族群的聚落，盧山溫泉東上方是「馬赫坡古戰場」的遺址。霧社事件後，日本政府實施強制移居政策，將原住本地的賽德克亞族群遷移。日人治臺期間盧山溫泉被取名為「富士溫泉」，臺灣光復後才更名為盧山溫泉，有「天下第一泉」之稱，被選列為南投八景之一。

　　盧山溫泉泉質為碳酸氫鈉泉，含硫化物，可聞到硫磺味，清澈透明，溫度58~98 ℃，pH 值 6~7 之間。

## 三、南臺灣溫泉區

### (一) 關子嶺

　　關子嶺位於臺南市白河區東北方的枕頭山頂上，最早可追溯清康熙 54 年（西元 1715 元）《諸羅縣志》已有描述，直到西元 1898 年日軍因圍剿關子嶺一帶抗日分子，而於此處發現溫泉露頭。因此地屬泥漿溫泉的特殊泉質，當時日人還特地派日本技師來臺灣進行鑑定，確認具有療效之後，引起重視始進行開發利用。西元 1902 年第一家溫泉旅社「吉田屋」（現為靜樂館）開幕，為日治時期臺灣四大名泉之一，擁有全臺唯一的泥漿溫泉。鄰近有水火同源，火山碧雲寺及日治時期火王爺廟等景點。

　　關子嶺泉質為碳酸氫鈉硫化物泉，含硫化物，含泥質黏土，溫度 70~80 ℃，pH 值 8~9 之間。

➡ 圖 4-4　關子嶺水火同源

圖片來源：作者拍攝

## （二）寶來、不老溫泉

位於高雄市六龜區，清澈透明的寶來、不老溫泉，可細分為兩區。一是泉水源頭起自六龜的寶來及不老溪谷，不老溫泉位於六龜區，另一個是源頭來自荖濃溪支流不老溪的溪谷中，因位置較寶來溫泉區偏遠，至今仍保有原始氛圍。

泉質為碳酸氫鈉泉，溫度約 50~60 ℃，無臭無味，清澈透明，pH 值 7~8 之間。

## （三）四重溪

四重溪溫泉位於屏東縣車城鄉，因有天然溫泉自地下湧出，故古稱「出湯」，清朝同治年間沈葆禎巡臺帶兵至此，四涉溪水才抵此地，因此改名為「四重溪」。西元 1895 年日本人在四重溪築有小屋建浴槽，西元 1932 年日本昭和天皇的胞弟宣仁親王來此渡蜜月，駐宿於山口旅社（今清泉山莊），而其當年所專用的溫泉浴室，至今仍被保留。民國 39 年四重溪改名為「溫泉村」，為日治時期臺灣四大名泉之一。

泉質為碳酸氫納泉，水質無味無色，水溫約 50~60 ℃，pH 值 7。

圖片來源：http://macroview.com.tw/mag/macroview/article_story.jsp?ART_ID=175748

## （四）旭海

位於屏東縣東側牡丹鄉旭海村，濱臨太平洋。當地居民多為排灣族原住民，有碧綠青翠的旭海草原，以農牧為主。

牡丹鄉公所於民國 102 年特地將公共的旭海溫泉池重新建造，並興建了 4 人及 6 人的溫泉湯屋共 5 間，並設有泡腳池、露天池、湯池及公共浴室等設施可供遊客使用。

溫泉泉質屬弱鹼性碳酸泉，泉溫約在 43.5 ℃，pH 值 8，泉水自地下自然湧出，水量豐富，泉質清澈無色無臭，為優良的溫泉。

圖片來源：作者拍攝

# 四、東臺灣溫泉區

## （一）瑞穗溫泉

瑞穗溫泉位於花蓮縣瑞穗鄉，瑞穗溫泉發源於紅葉溪上游，和紅葉溫泉及安通溫泉號稱花東縱谷的三大知名溫泉區。

瑞穗溫泉共有兩處，以前是以花蓮縣萬榮鄉的瑞穗溫泉及紅葉溫泉較為知名，因此有較接近市區街道的瑞穗溫泉被稱為外溫泉，較靠近山區的紅葉溫泉就叫做內溫泉的別稱。瑞穗溫泉在西元 1919 年開發，建瑞穗溫泉公共浴場；當時即已營業的日式旅社，目前仍在經營。

圖片來源：http://210.69.81.175/SpringFront/Outcrops?image=true&springsName=%E7%91%9E%E7%A9%97&gotoId=130

　　瑞穗溫泉溫度大約為 48 ℃左右，泉水是由地下流出，泉質則是屬於碳酸泉，是全省唯一的碳酸鹽泉，氯化物碳酸鹽泉，泉水含鐵質又名生男之泉。瑞穗溫泉因含豐富的鐵、鎂等礦質，水質呈現鏽黃或鏽紅色，可浴但不可飲。

　　目前瑞穗鄉內開放營運的溫泉區有兩處，一是瑞雄溫泉，泉水屬碳酸氧鈉泉，因水含鐵質，泉水呈黃色。另一處是湧泉溫泉，溫泉屬碳酸氫鈣泉，泉水清，無色、無臭，可飲可浴，具有舒緩神經、風溼等功能。

## （二）紅葉溫泉

　　臺灣的紅葉溫泉有兩處，一處在花蓮，一處在臺東。臺東的紅葉溫泉位於臺東縣延平鄉紅葉村鹿野溪谷，為原住民布農族散居，紅葉村因滿山遍野皆是楓樹而得名，紅葉國小是當地唯一的小學，紅葉少棒是臺灣少棒的發源地，即是紅葉溫泉區。泉質為碳酸氫鈉泉，泉水質清澈，水溫約 60 ℃，pH 值約 6.4。

　　花蓮縣紅葉溫泉位於花蓮縣萬榮鄉紅葉溪，紅葉溪蜿蜒的流經臺東縱谷，為臺灣最長的溫泉河，花蓮紅葉溫泉早在清朝時代，即被山上狩獵的泰雅族人發現。在日治時代即已聲名遠播，至今仍有日式的老溫泉旅館，供遊人回味溫泉鄉的往日情懷。

　　泉質為氯化物碳酸氫鈉泉，特色為含鐵質及豐富礦物質，黃濁色，略帶鹹味，不可飲用，久置會有紅色鐵質沉澱，有一層碳酸鹽狀，水溫約 45 ℃，pH 值約 6.7。

▶ 圖 4-5　臺東紅葉溫泉

▶ 圖 4-6　花蓮紅葉溫泉

## （三）安通溫泉

安通溫泉位於花蓮縣玉里鎮安通部落，是一處規模不算大的百年溫泉鄉。自西元 1904 年日本人因為開採樟腦，意外發現溫泉源頭之後，這裡就成為日本政府官員的招待所。由於深居山林溪谷間，地勢隱祕，環境清幽，早年在花東地區曾經贏得「安通濯暖」的美稱，知名度不若臺東知本來得響亮，悠久的歷史和口碑超優的泉質。

安通溫泉泉質為氯化物硫酸鹽泉，特色無色透明，稍有硫化臭，呈鹽樣鹹味，水溫約 46 ℃，pH 值 7~8 之間。

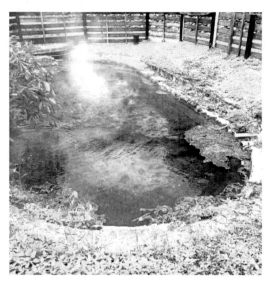

▶ 圖 4-7　安通溫泉

圖片來源：作者拍攝

## （四）知本溫泉

知本溫泉位於臺東縣卑南鄉知本溪谷，相傳卑南族人無意中發現知本溫泉的源頭，直到日治時期才被開發，西元 1914 年在知本建立溫泉公共浴室與溫泉療養招待所。臺灣光復後，民間業者投資，知本形成溫泉鄉。

知本溫泉泉質為碳酸氫鈉泉，特色無色透明，含大量礦物質，附著白色碳酸鈣沉澱物稱為湯花，水溫約 90 ℃以上，pH 值約 8.5。

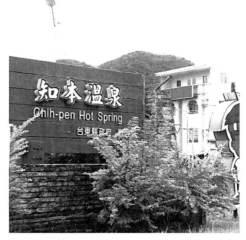

➡ 圖 4-8　知本溫泉

圖片來源：作者拍攝

## （五）綠島溫泉

　　朝日溫泉位於臺東縣綠島鄉，日治時期名為旭溫泉，又因其面東方日出方向緣故，故又名為朝日溫泉。此溫泉露出點在綠島東南側，出現於現生珊瑚礁的潮間帶中，漲潮時沒海，退潮時外露，是菲律賓呂宋火山島弧北部延伸的一部分，為綠島火山活動的徵兆。海底溫泉，是世界稀有的地質景觀資源。此溫泉形成，由海水經岩縫下滲至島嶼下方地層深處，經地熱加溫後成為熱水，又因壓力增加故湧出地面。東部海岸風景管理處在此設立溫泉公園，設置三個圓形露天浴池與一個小型溫泉泳池。

　　綠島溫泉泉質為硫酸鹽氯化物泉，溫度約在 60~70 ℃，pH 值約 7~8 之間，屬略呈酸性，但無濃烈硫磺味，帶有海水的鹹味，對人類皮膚無刺激性，洗後並不黏澀，為罕見的鹹水溫泉。

圖片來源：http://tour.taitung.gov.tw/)/Travel/ScenicSpot/372/%E7%B6%A0%E5%B3%B6%E6%9C%9
　　　　　D%E6%97%A5%E6%BA%AB%E6%B3%89

## 問題與討論

一、哪一個溫泉又被稱為「地獄谷」，是大屯山火山群水溫最高的溫泉？

二、哪些國家有海底溫泉？臺灣哪裡有海底溫泉？

三、哪些國家有泥漿溫泉？

四、日治時期，臺灣的四大名泉為何？

五、概述自己參觀臺灣溫泉的經驗。

# 彰化也有溫泉！？

有些書籍資料說，臺灣溫泉豐富，只有彰化、雲林、澎湖三縣沒發現溫泉。但是，民國 105 年報載，彰化社頭鄉清水岩露營區的溫泉園區興建湯屋、泡腳池及餐廳等相關設施，彰化縣政府為了重現彰化溫泉的風情，2 億元成立觀光溫泉基金，已興建完成，公開招標委外經營，彰化縣民眾將可就近享受溫泉，是彰化唯一的溫泉。

查察彰化相關史籍資料發現，根據彰化縣誌記載，彰化最早溫泉，是在八卦山溫泉，曾經有一段盛極時期，彰化市現在還留有溫泉巷與溫泉公園的地名可以證實，是礦物質含量高的冷泉。

彰化八卦山溫泉，在日治時代有三個重要時期：（一）西元 1924 年開設了「彰化公共浴場」；（二）西元 1933 年日本人規劃在現今大佛風景區興建「彰化溫泉場」；（三）西元 1943 年因第二次世界大戰毀損。

隨著日本戰事吃緊，財源困難，不是建設重點，所以一直未重建。光復後，也不是國民政府重建的首要項目，溫泉水源也荒廢，漸漸被人們遺忘。

資料來源：橫山經三，1933，社會事業之友，彰化街的社會事業，社會事業協會，第 59 號 9 月號，p.116。

圖片來源：http://tourism.chcg.gov.tw/tc/hopSpotInfo.aspx?id=343&chk=c77fff82-2537-48ca-9e75-69ebf324d573

# 溫泉法規與開發

**HOT SPRING INDUSTRY OPERATION**
**AND**
**MANAGEMENT**

溫泉是大自然所賦予有限的資源，世界各國為了保育與能夠永續享用溫泉，並且規範溫泉業者對於溫泉的利用，維持一定的溫泉品質與療效，以增進全民的福利，紛紛都制定了溫泉法規來加以規範。

日本的《溫泉法》於昭和 23 年 7 月 10 日（西元 1948 年）頒布，全文共分為6 章 39 條，其中說明了制訂《溫泉法》的目的以及溫泉的定義，也將溫泉的保護、使用及罰則等相關事項，做了詳細的規範。而除中央訂定之主法外，各都道府縣也都有各自的《溫泉法》施行條例，建立符合各地溫泉開發之相關規定及相對應之其他法規。如宮城縣《溫泉法施行細則》、岩手縣《溫泉法施行細則》、十和田市《溫泉設施條例》及大子町《溫泉條例》等等。

韓國《溫泉法》則是於西元 1980 年制定，全文共計 29 條法規，其中除載明立法目的與溫泉定義外，還規範了溫泉的保護、開發計畫、探勘許可、溫泉資源的維護與管理以及水質的檢測要求，當然也具體定義了各項違反罰則。

大陸地區幅員廣闊，溫泉露頭與使用多達二千餘處，且早從黃帝時期便已有溫泉利用的記錄，然而大陸地區也於西元 2011 年 5 月才由國家旅遊局批准通過全國首部溫泉行業標準《溫泉企業服務質量等級劃分與評定》，並於同年 6 月 1 日正式實施。此標準確定了溫泉的術語和定義、溫泉的檢測與認定方法、溫泉標示使用規範、溫泉衛生安全檢測與管理辦法及溫泉企業設施設備、經驗管理與服務水平等關鍵內容。

臺灣溫泉利用，早從清光緒時期德國人在北投興建溫泉俱樂部，繼之日本人來臺後廣設溫泉療養招待所給當時的警察軍人使用，到近期由民間企業或私人自行開發，溫泉利用早就在臺灣各地蓬勃盛行。

在《溫泉法》設立前，臺灣並無專責的法規或政府機關對於溫泉運用予以統一監督管理，因此各地都有溫泉露頭遭任意鑽挖、過度取用、管線鋪設雜亂、溫泉設施濫墾濫建、破壞水土保持、溫泉設施老舊不衛生等等的問題存在，也因此，對於全國溫泉運用的資料付之闕如，更無從具體規劃起，遑論保育與永續利用呢？

# 第一節　溫泉法組織架構

HOT SPRING INDUSTRY OPERATION
AND
MANAGEMENT

　　《溫泉法》之主管機關在中央為經濟部，在直轄市為直轄市政府，在縣（市）為縣（市）政府，有關溫泉之觀光發展業務，由中央觀光主管機關會商中央主管機關辦理（第 2 條），有關溫泉區劃設之土地、建築、環境保護、水土保持、衛生、農業、文化、原住民及其他業務，由中央觀光主管機關會商各目的事業中央主管機關辦理。

　　在溫泉業務的實務管理上而言，有關溫泉源頭如溫泉水資源保育、水權管理等為經濟部水利署所管轄；溫泉的使用，例如溫泉區的劃設、溫泉標章等，其主管機關為交通部觀光局，但溫泉區的經營與管理、溫泉開發許可、取供事業經營的許可、溫泉標章的核發、徵收溫泉取用費等實際管理單位在各縣市政府。

　　配合《溫泉法》的施行，中央主管機關經濟部與中央觀光主管機關（交通部）、行政院原住民族委員會訂定各相關授權法規計 13 項子法如下表：

➡ 表 5-1　溫泉法相關子法

| 單位 | 負責訂定之授權子法 | 發布日期 |
|---|---|---|
| 經濟部 | 1. 溫泉標準。 | 94 年 7 月 22 日 |
| | 2. 溫泉水權輔導換證作業辦法。 | 94 年 7 月 6 日發布；104 年 8 月日廢止 |
| | 3. 溫泉露頭一定範圍劃定原則。 | 94 年 7 月 22 日 |
| | 4. 溫泉開發許可辦法。 | 94 年 7 月 26 日 |
| | 5. 溫泉開發許可轉移作業辦法。 | 94 年 7 月 26 日 |
| | 6. 溫泉取用費徵收及使用辦法。 | 94 年 7 月 26 日 |
| | 7. 溫泉資料申報作業辦法。 | 94 年 7 月 26 日 |
| | 8. 溫泉法施行細則。 | 94 年 7 月 26 日 |
| 交通部 | 1. 溫泉標章申請使用辦法。 | 94 年 7 月 15 日 |
| | 2. 溫泉取供事業申請許可辦法。 | 94 年 7 月 15 日 |
| | 3. 溫泉區土地及建築物使用管理辦法。 | 94 年 9 月 26 日 |
| | 4. 溫泉區管理計畫審核及管理辦法。 | 94 年 7 月 15 日 |
| 行政院原住民族委員會 | 1. 原住民個人或團體經營原住民族地區溫泉輔導及獎勵辦法。 | 92 年 12 月 30 日 |

資料來源：經濟部水利署保育事業組，正工程司，郭萬木及本文整理

其組織架構如下：

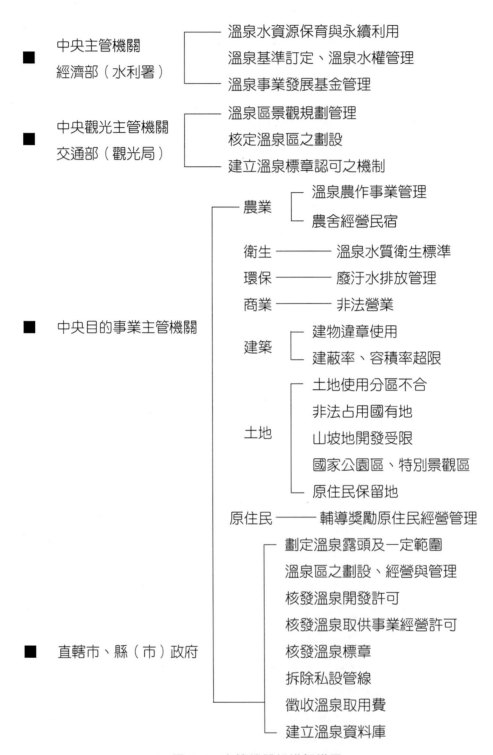

■ 圖 5-1　主管機關組織架構圖

資料來源：經濟部水利署保育事業組，正工程司，郭萬木及本文整理

本篇將針對臺灣溫泉法及其子法中，與溫泉產業開發相關的法令如《溫泉法》、《溫泉法施行細則》、〈溫泉區土地及建築使用管理辦法〉、〈溫泉開發許可辦法〉、〈溫泉露頭一定範圍劃定準則〉、〈溫泉取供事業申請經營許可辦法〉此六法逐一列示。

## 第二節　溫泉法

HOT SPRING INDUSTRY OPERATION AND MANAGEMENT

行政院於民國 88 年 5 月 25 日核定「溫泉開發管理方案」作為溫泉開發利用與管理之依據，這是《溫泉法》實施前的主要溫泉指導方針，方案目標有四項：（一）促進溫泉資源之保育及永續利用。（二）改善溫泉地區之環境與景觀，塑造高品質之溫泉區形象。（三）建立溫泉開發管理制度，發揮溫泉資源之多樣化利用。（四）推動溫泉旅館再造，滿足國民觀光遊憩兼療養健身的需求。

為保育及永續利用溫泉，提供輔助復健養生之場所，促進國民健康與發展觀光事業，增進公共福祉，於民國 92 年 7 月 2 日制定公布溫泉法，相關子法於民國 94 年陸續公布施行。

《溫泉法》於民國 92 年 7 月 2 日制定公布全文六章（包括總則、溫泉保育、溫泉區、溫泉使用、罰則、附則）共 32 條；行政院發布定自民國 94 年 7 月 1 日施行，其中溫泉法第 31 條對於已開發溫泉使用者，未能於一定期限內取得合法登記之業者，給予 7 年之緩衝期限改善辦理；然在民國 99 年 6 月 10 日行政院修正了《溫泉法》第 31 條並訂自同年 7 月 1 日施行，此次修正 31 條，對在《溫泉法》制定公布前，已開發溫泉使用未取得合法登記者，寬限延長了緩衝期為 10 年，應於民國 102 年 7 月 1 日前完成改善。

## 第一章　總則

第 1 條　為保育及永續利用溫泉，提供輔助復健養生之場所，促進國民健康與發展觀光事業，增進公共福祉，特制定本法；本法未規定者，依其他法律之規定。

第 2 條　本法所稱主管機關：在中央為經濟部；在直轄市為直轄市政府；在縣（市）為縣（市）政府。

有關溫泉之觀光發展業務，由中央觀光主管機關會商中央主管機關辦理；有關溫泉區劃設之土地、建築、環境保護、水土保持、衛生、農業、文化、原住民及其他業務，由中央觀光主管機關會商各目的事業中央主管機關辦理。

第 3 條　本法用詞定義如下：

一、溫泉：符合溫泉基準之溫水、冷水、氣體或地熱（蒸氣）。

二、溫泉水權：指依水利法對於溫泉之水取得使用或收益之權。

三、溫泉礦業權：指依礦業法對於溫泉之氣體或地熱（蒸氣）取得探礦權或採礦權。

四、溫泉露頭：指溫泉自然湧出之處。

五、溫泉孔：指以開發方式取得溫泉之出處。

六、溫泉區：指溫泉露頭、溫泉孔及計畫利用設施周邊，經勘定劃設並核定公告之範圍。

七、溫泉取供事業：指以取得溫泉水權或礦業權，提供自己或他人使用之事業。

八、溫泉使用事業：指自溫泉取供事業獲得溫泉，作為觀光休閒遊憩、農業栽培、地熱利用、生物科技或其他使用目的之事業。

前項第一款之溫泉基準，由中央主管機關定之。

# 第二章　溫泉保育

第 4 條　溫泉為國家天然資源，不因人民取得土地所有權而受影響。

申請溫泉水權登記，應取得溫泉引水地點用地同意使用之證明文件。

前項用地為公有土地者，土地管理機關得出租或同意使用，並收取租金或使用費。

地方政府為開發公有土地上之溫泉，應先辦理撥用。

本法施行前已依規定取得溫泉用途之水權或礦業權者，主管機關應輔導於一定期限內辦理水權或礦業權之換證；屆期仍未換證者，水權或礦業權之主管機關得變更或廢止之。

前項一定期限、輔導方式、換證之程序及其相關事項之辦法,由中央主管機關定之。

本法施行前,已開發溫泉使用者,主管機關應輔導取得水權。

第 5 條　溫泉取供事業開發溫泉,應附土地同意使用證明,並擬具溫泉開發及使用計畫書,向直轄市、縣(市)主管機關申請開發許可;本法施行前,已開發溫泉使用者,其溫泉開發及使用計畫書得以溫泉使用現況報告書替代,申請補辦開發許可;其未達一定規模且無地質災害之虞者,得以簡易溫泉開發許可申請書替代溫泉使用現況報告書。

前項溫泉開發及使用計畫書、溫泉使用現況報告書,應經水利技師及應用地質技師簽證;其開發需開鑿溫泉井者,應於開鑿完成後,檢具溫度量測、溫泉成分、水利技師及應用地質技師簽證之鑽探紀錄、水量測試及相關資料,送直轄市、縣(市)主管機關備查。

第一項一定規模、無地質災害之虞之認定、溫泉開發及使用計畫書、溫泉使用現況報告書與簡易溫泉開發許可申請書應記載之內容、開發許可與變更之程序、條件、期限及其他相關事項之辦法,由中央主管機關定之。

於國家公園、風景特定區、國有林區、森林遊樂區、水質水量保護區或原住民保留地,各該管機關亦得辦理溫泉取供事業。

第 6 條　溫泉露頭及其一定範圍內,不得為開發行為。

前項一定範圍,由直轄市、縣(市)主管機關劃定,其劃定原則由中央主管機關定之。

第 7 條　溫泉開發經許可後,有下列情形之一者,直轄市、縣(市)主管機關得廢止或限制其開發許可:

一、　自許可之日起一年內尚未興工或興工後停工一年以上。

二、　未經核准,將其開發許可移轉予他人。

三、　溫泉開發已顯著影響溫泉湧出量、溫度、成分或其他損害公共利益之情形。

前項第二款開發許可移轉之條件、程序、應備文件及其他相關事項之辦法,由中央主管機關定之。

第 8 條　非以開發溫泉為目的之其他開發行為，如有顯著影響溫泉湧出量、溫度或成分之虞或已造成實質影響者，直轄市、縣（市）主管機關得會商其目的事業主管機關，並於權衡雙方之利益後，由目的事業主管機關對該開發行為，為必要之限制或禁止，並對其開發行為之延誤或其他損失，酌予補償。

第 9 條　經許可開發溫泉而未鑿出溫泉或經直轄市、縣（市）主管機關撤銷、廢止溫泉開發許可或溫泉停止使用一年以上者，該溫泉取供事業應拆除該溫泉有關設施，並恢復原狀或為適當之措施。

第 10 條　直轄市、縣（市）主管機關應調查轄區內之現有溫泉位置、泉質、泉量、泉溫、地質概況、取用量、使用現況等，建立溫泉資源基本資料庫，並陳報中央主管機關；必要時，應由中央主管機關予以協助。

第 11 條　為保育及永續利用溫泉，除依水利法或礦業法收取相關費用外，主管機關應向溫泉取供事業或個人徵收溫泉取用費；其徵收方式、範圍、費率及使用辦法，由中央主管機關定之。

前項溫泉取用費，除支付管理費用外，應專供溫泉資源保育、管理、國際交流及溫泉區公共設施之相關用途使用，不得挪為他用。但位於原住民族地區內所徵收溫泉取用費，應提撥至少三分之一納入行政院原住民族綜合發展基金，作為原住民族發展經濟及文化產業之用。

直轄市、縣（市）主管機關徵收之溫泉取用費，除提撥原住民族地區三分之一外，應再提撥十分之一予中央主管機關設置之溫泉事業發展基金，供溫泉政策規劃、技術研究發展及國際交流用途使用。

第 12 條　溫泉取供事業或個人未依前條第一項規定繳納溫泉取用費者，應自繳納期限屆滿之次日起，每逾三日加徵應納溫泉取用費額百分之一滯納金。但加徵之滯納金額，以至應納費額百分之五為限。

## 第三章　溫泉區

第 13 條　直轄市、縣（市）主管機關為有效利用溫泉資源，得擬訂溫泉區管理計畫，並會商有關機關，於溫泉露頭、溫泉孔及計畫利用設施周邊勘定範圍，報經中央觀光主管機關核定後，公告劃設為溫泉區；溫泉區之劃設，

應優先考量現有已開發為溫泉使用之地區，涉及土地使用分區或用地之變更者，直轄市、縣（市）主管機關應協調土地使用主管機關依相關法令規定配合辦理變更。

前項土地使用分區、用地變更之程序，建築物之使用管理，由中央觀光主管機關會同各土地使用中央主管機關依溫泉區特定需求，訂定溫泉區土地及建築物使用管理辦法。

經劃設之溫泉區，直轄市、縣（市）主管機關評估有擴大、縮小或無繼續保護及利用之必要時，得依前項規定程序變更或廢止之。

第一項溫泉區管理計畫之內容、審核事項、執行、管理及其他相關事項之辦法，由中央觀光主管機關會商各目的事業中央主管機關定之。

第 14 條　於原住民族地區劃設溫泉區時，中央觀光主管機關及各目的事業主管機關應會同中央原住民族主管機關辦理。

原住民族地區之溫泉得輔導及獎勵當地原住民個人或團體經營，其輔導及獎勵辦法，由行政院原住民族委員會定之。

於原住民族地區經營溫泉事業，其聘僱員工十人以上者，應聘僱十分之一以上原住民。

本法施行前，於原住民族地區已合法取得土地所有權人同意使用證明文件之業者，得不受前項規定之限制。

第 15 條　已設置公共管線之溫泉區，直轄市、縣（市）主管機關應命舊有之私設管線者限期拆除；屆期不拆除者，由直轄市、縣（市）主管機關依法強制執行。

原已合法取得溫泉用途之水權者，其所設之舊有管線依前項規定拆除時，直轄市、縣（市）主管機關應酌予補償。其補償標準，由直轄市、縣（市）主管機關定之。

# 第四章　溫泉使用

第 16 條　溫泉使用事業除本法另有規定外，由各目的事業主管機關依其主管法規管理。

第 17 條　於溫泉區申請開發之溫泉取供事業，應符合該溫泉區管理計畫。

　　　　　溫泉取供事業應依水利法或礦業法等相關規定申請取得溫泉水權或溫泉礦業權並完成開發後，向直轄市、縣（市）主管機關申請經營許可。

　　　　　前項溫泉取供事業申請經營之程序、條件、期限、廢止、撤銷及其他相關事項之辦法，由中央觀光主管機關會商各目的事業中央主管機關定之。

第 18 條　以溫泉作為觀光休閒遊憩目的之溫泉使用事業，應將溫泉送經中央觀光主管機關認可之機關（構）、團體檢驗合格，並向直轄市、縣（市）觀光主管機關申請發給溫泉標章後，始得營業。

　　　　　前項溫泉使用事業應將溫泉標章懸掛明顯可見之處，並標示溫泉成分、溫度、標章有效期限、禁忌及其他應行注意事項。

　　　　　溫泉標章申請之資格、條件、期限、廢止、撤銷、型式、使用及其他相關事項之辦法，由中央觀光主管機關會商各目的事業中央主管機關定之。

第 19 條　溫泉取供事業或溫泉使用事業應裝置計量設備，按季填具使用量、溫度、利用狀況及其他必要事項，每半年報主管機關備查。

　　　　　前項紀錄之書表格式及每半年應報主管機關之期限，由中央主管機關定之。

第 20 條　直轄市、縣（市）觀光主管機關為增進溫泉之公共利用，得通知溫泉使用事業限期改善溫泉利用設施或經營管理措施。

第 21 條　各目的事業地方主管機關得派員攜帶證明文件，進入溫泉取供事業或溫泉使用事業之場所，檢查溫泉計量設備、溫泉使用量、溫度、衛生條件、利用狀況等事項，或要求提供相關資料，該事業或其從業人員不得規避、妨礙或拒絕。

## 第五章　罰則

第 22 條　未依法取得溫泉水權或溫泉礦業權而為溫泉取用者，由主管機關處新臺幣六萬元以上三十萬元以下罰鍰，並勒令停止利用；其不停止利用者，得按次連續處罰。

第 23 條　未取得開發許可而開發溫泉者，由直轄市、縣（市）主管機關處新臺幣五萬元以上二十五萬元以下罰鍰，並命其限期改善；屆期不改善者，得按次連續處罰。

未依開發許可內容開發溫泉者，由直轄市、縣（市）主管機關處新臺幣四萬元以上二十萬元以下罰鍰，並命其限期改善；屆期不改善者，廢止其開發許可。

第 24 條　違反第六條第一項規定進行開發行為者，由直轄市、縣（市）主管機關處新臺幣三萬元以上十五萬元以下罰鍰，並命立即停止開發，及限期整復土地；未立即停止開發或依限整復土地者，得按次連續處罰。

第 25 條　未依第九條規定拆除設施、恢復原狀或為適當之措施者，由直轄市、縣（市）主管機關處新臺幣一萬元以上五萬元以下罰鍰，並得按次連續處罰。

第 26 條　未依第十八條第一項規定取得溫泉標章而營業者，由直轄市、縣（市）觀光主管機關處新臺幣一萬元以上五萬元以下罰鍰，並得按次連續處罰；未依第十八條第二項規定於明顯可見之處懸掛溫泉標章，並標示溫泉成分、溫度、標章有效期限、禁忌及其他應行注意事項者，直轄市、縣（市）觀光主管機關應命其限期改善；屆期仍未改善者，處新臺幣一萬元以上五萬元以下罰鍰，並得按次連續處罰。

第 27 條　未依第十九條第一項規定裝設計量設備者，由主管機關處新臺幣二千元以上一萬元以下罰鍰，並得按次連續處罰。

第 28 條　未依第二十條規定之通知期限改善溫泉利用設施或經營管理措施者，由直轄市、縣（市）觀光主管機關處新臺幣一萬元以上五萬元以下罰鍰，並得按次連續處罰。

第 29 條　違反第二十一條規定，規避、妨礙、拒絕檢查或提供資料，或提供不實資料者，由各目的事業直轄市、縣（市）主管機關處新臺幣一萬元以上五萬元以下罰鍰，並得按次連續處罰。

第 30 條　對依本法所定之溫泉取用費、滯納金之徵收有所不服，得依法提起行政救濟。

前項溫泉取用費、滯納金及依本法所處之罰鍰，經以書面通知限期繳納，屆期不繳納者，依法移送強制執行。

## 第六章　附則

第 31 條　本法施行細則，由中央主管機關會商各目的事業中央主管機關定之。

本法制定公布前，已開發溫泉使用未取得合法登記者，應於中華民國一百零二年七月一日前完成改善。

第 32 條　本法施行日期，由行政院以命令定之。

## 第三節 溫泉法施行細則

《溫泉法施行細則》由經濟部水利署於民國 94 年 7 月 26 日（經水字第 09404605410 號令）訂定，並於民國 99 年 9 月 21 日（經水字第 09904606140 號令）發布刪除第 8 條條文，在民國 99 年 6 月 10 日行政院修正了《溫泉法》第 31 條並訂自同年 7 月 1 日施行，此次修正 31 條，對在《溫泉法》制定公布前，已開發溫泉使用未取得合法登記者，將主法第 31 條第 2 項所稱 7 年之緩衝期限，寬限延長緩衝期為 10 年，於民國 102 年 7 月 1 日前完成改善，所以自民國 92 年 7 月 1 日起至民國 99 年 7 月 1 日止的期限，予以刪除。

第 1 條　本細則依溫泉法（以下簡稱本法）第三十一條第一項規定訂定之。

第 2 條　本法第四條第二項所稱溫泉水權登記，指對於溫泉之水依水利法規規定辦理水權登記，並發給水權狀者。

第 3 條　溫泉水權狀應記載事項如下：

一、依水利法第三十八條規定水權狀應記載事項。

二、引水地點屬溫泉區者，加註所屬溫泉區。

三、引用水源，加註溫泉水。

第 4 條　本法第六條第一項所稱開發行為，指人工方式施作工作物或改變自然景觀之行為。

第 5 條　本法所稱原住民族地區，指經行政院依原住民族工作權保障法第五條第四項規定核定之原住民地區。

第 6 條　本法第十五條第一項所稱公共管線，指由溫泉取供事業提出申請，並經直轄市、縣（市）主管機關核准之管線。

前項公共管線之核准及管理相關事項，由直轄市、縣（市）主管機關依地方制度法制定自治條例管理之。

第 7 條　　直轄市、縣（市）主管機關依本法第十五條第一項規定，命舊有之私設管線者限期拆除時，應預先公告。

前項限期拆除，為自公告之日起三個月以上六個月以內為之。

第 8 條　　（刪除）

第 9 條　　本細則自發布日施行。

# 第四節　　溫泉區土地及建築物使用管理辦法

HOT SPRING INDUSTRY OPERATION
AND
MANAGEMENT

本辦法於民國 94 年 9 月 26 日由交通部（交路字第 0940085024 號令）、內政部（臺內營字第 0940090907 號令）、經濟部（經水字第 09404607430 號令）及行政院農業委員會（農授林務字第 0941750552 號令）等會銜訂定發布。

本法依據溫泉第 13 條第 2 項規定而制定，指示溫泉區之劃設，應優先考量現有已開發為溫泉使用之地區，涉及土地使用分區、用地之變更者或建築物之使用管理，應由中央觀光主管機關會同各土地使用中央主管機關依溫泉區特定需求，訂定溫泉區土地及建築物使用管理辦法；直轄市、縣（市）主管機關應協調土地使用主管機關依相關法令規定配合辦理變更。經劃設之溫泉區，直轄市、縣（市）主管機關評估有擴大、縮小或無繼續保護及利用之必要時，得依本程序變更或廢止之。

第 1 條　　本辦法依溫泉法第十三條第二項規定訂定之。

第 2 條　　為符合溫泉區特定需求，溫泉區內土地使用分區、用地變更之程序及建築物之使用管理，依本辦法之規定，本辦法未規定者，依其他法令之規定。

前項溫泉區指由直轄市、縣（市）政府依溫泉法第十三條第一項規定擬訂溫泉區管理計畫，並會商有關機關及報經交通部核定後，公告劃設之範圍。

第 3 條　　溫泉區範圍內涉及土地使用變更者，應依區域計畫法、都市計畫法或國

家公園法及相關法規所定程序變更使用分區及用地。

前項土地使用分區及用地之變更，涉及興辦事業、環境影響評估或水土保持計畫等審查作業程序，應採併行方式辦理；其作業流程如附件一。

第 4 條　依前條擬具之變更土地使用計畫，直轄市、縣（市）政府應參酌環境保護、地方溫泉資源及溫泉產業需求，於溫泉區管理計畫所定發展總量範圍內，規劃不同程度之土地使用管制。

前項變更土地使用計畫應訂定景觀管制或都市設計事項，以塑造溫泉產業地區之景觀及地方特色。

第 5 條　溫泉區內溫泉設施規劃設置原則如下：

一、 溫泉儲存塔、溫泉取供設備及溫泉使用廢水處理等設施應在不妨礙溫泉產業發展，並兼顧地區景觀之原則下，於適當地點設置之。

二、 溫泉管線之設置，應就溫泉使用人口、土地利用、交通、景觀等現狀及未來發展趨勢，按使用需求情形適當配置之。

溫泉區公共設施用地，須使用公有土地者，應事先取得土地管理機關同意後劃設之。

第 6 條　溫泉區建築物及相關設施之建築基地，受山坡地坡度陡峭不得開發建築之限制者，直轄市、縣（市）政府應考量溫泉區發展特性，依建築技術規則建築設計施工編第二百六十二條第三項但書規定，另定規定審查。

溫泉區建築物及相關設施之建築基地，受應自建築線或基地內通路邊退縮設置人行步道之限制者，直轄市、縣（市）政府應考量溫泉區特殊情形，依建築技術規則建築設計施工編第二百六十三條第二項規定，就退縮距離或免予退縮，訂定認定原則審查。

前二項規定之審查方式，得由該管直轄市、縣（市）政府籌組審查小組或聯合審查會議辦理之。

第 7 條　為輔導溫泉區內現有已開發供溫泉使用事業使用之土地、建築物符合法令規定，直轄市、縣（市）政府得先就輔導範圍、對象、條件、辦理時程及相關事項，研擬輔導方案，報請交通部會同土地使用、建築、環境保護、水土保持、農業、水利等主管機關審查後，轉陳行政院核定。

前項輔導方案內土地，其符合非都市土地使用管制規則第四十四條第一款但書或第五十二條之一第六款規定者，直轄市、縣（市）政府應於前項方案中，就興辦事業土地面積大小及設置保育綠地面積比例限制，另為規定，併案報請行政院核定。

為輔導第一項範圍內，現有已開發供溫泉使用事業使用之建築物符合相關法令，直轄市、縣（市）政府應考量溫泉區發展特性並兼顧公共安全，就其建築物至擋土牆坡腳間之退縮距離、建築物外牆與擋土牆設施間之距離及建築物座落河岸之退縮距離，於輔導方案中訂定適用規定，併案報請行政院核定。

第 8 條　輔導方案經行政院核定後，其輔導範圍屬非都市土地者，得依區域計畫法第十三條規定辦理使用分區變更。

前項使用分區變更程序完成後，申請使用地變更編定面積達五公頃以上者，仍應依區域計畫法第十五條之一及其他相關法令規定程序辦理；面積未達五公頃者，其辦理程序如附件二及附件三。

第 9 條　溫泉區列入輔導方案之案件依法完成各項補正手續後，經該管直轄市、縣（市）政府會同有關機關實地勘查，符合相關規定者，始核發營業登記證或執照。

第 10 條　溫泉區列入輔導方案之案件於該管直轄市、縣（市）政府受理輔導作業期間，未經許可仍進行建築或工程等行為，致違反土地使用、建築、消防、環境保護、水土保持等相關法令者，由該管直轄市、縣（市）政府依法處理。

第 11 條　本辦法自發布日施行。

# 第五節　溫泉開發許可辦法

HOT SPRING INDUSTRY OPERATION
AND
MANAGEMENT

　　本許可辦法於民國 94 年 7 月 26 日由經濟部（經水字第 09404605410 號令）訂定，全條文共 12 條；歷經三次修正分別為民國 95 年 6 月 30 日（經水字第 09504603310 號令）及民國 97 年 8 月 6 日（經水字第 09704604010 號令）修正全條文；

民國 99 年 7 月 19 日（經水字第 09904604370 號令）修正全條文為 14 條，並自民國 99 年 7 月 1 日施行。

　　溫泉取供事業開發溫泉，應附土地同意使用證明，並擬具溫泉開發及使用計畫書，申請開發許可；而溫泉法施行前，已開發溫泉使用者，得以溫泉使用現況報告書替代，申請補辦開發許可；其未達一定規模且無地質災害之虞者，得以簡易溫泉開發許可申請書替代溫泉使用現況報告書。

　　前面所提及之溫泉開發及使用計畫書、溫泉使用現況報告書，應經水利技師及應用地質技師簽證；其開發需開鑿溫泉井者，應於開鑿完成後，檢具溫度量測、溫泉成分、水利技師及應用地質技師簽證之鑽探紀錄、水量測試及相關資料，送直轄市、縣（市）主管機關備查。

　　本辦法係依據溫泉法第 5 條第 3 項規定，對上述所言一定規模、無地質災害之虞之認定、溫泉開發及使用計畫書、溫泉使用現況報告書與簡易溫泉開發許可申請書應記載之內容、開發許可與變更之程序、條件、期限及其他相關事項制定之辦法。

第 1 條　　本辦法依溫泉法（以下簡稱本法）第五條第三項規定訂定之。

第 2 條　　溫泉取供事業開發溫泉，應附土地同意使用證明，並擬具溫泉開發及使用計畫書，向開發地直轄市、縣（市）主管機關申請開發許可。

第 3 條　　溫泉取供事業開發許可之申請人（以下簡稱申請人），申請開發許可所附之土地同意使用證明，如屬公有地者，應檢附該土地管理機關之許可或同意書函；如屬私有地者，則應依法公證。

　　　　　前項土地同意使用證明期限不得少於二年，如屬國有土地者，得分年提出。但開發期程少於一年者，其使用期限不得少於一年。

　　　　　第一項土地同意使用證明，應載明下列事項：

　　　　　一、土地所有權人姓名、身分證統一號碼、住居所或土地管理機關名稱。

　　　　　二、使用人姓名、身分證統一號碼、住居所；使用人為機關（構）或團體時，其名稱、機關或主事務所所在地及代表人之姓名。

　　　　　三、同意使用年限。

　　　　　四、使用之限制事項。

　　　　　五、其他約定事項。

　　　　　土地所有權人為申請人時，得檢附土地所有權狀影本替代土地同意使用證明。

第 4 條　溫泉開發及使用計畫書，應載明下列事項：

一、申請人之名稱或姓名及所在地或住所；申請人如為自然人者，其身分證統一編號，如為非自然人者，其代表人或管理人之姓名、住所。

二、開發之位置、範圍、預定之溫泉取用量。

三、土地使用現況圖、土地分區與用地說明、土地登記簿及地籍圖謄本。

四、開發範圍之溫泉地質報告。

五、溫泉取用之目的及其使用規劃。

六、溫泉取用設施或其他水利建造物之使用、維護方法、說明、取用量估算及其影響評估。

七、溫泉泉質、泉量、泉溫監測計畫、環境維護及安全措施。

八、溫泉開發工程相關圖說、規格及內容說明。

九、施工順序及預定實施期程。

十、維護管理計畫。

前項第四款所稱溫泉地質報告，指地質調查、探勘、分析、評估之報告及圖件。

第 5 條　本法施行前已為溫泉開發之溫泉業者，得以溫泉使用現況報告書代替溫泉開發及使用計畫書，申請補辦開發許可。

前項溫泉使用現況報告書應載明下列事項：

一、申請人之名稱或姓名及所在地或住所；申請人如為自然人者，其身分證統一編號，如為非自然人者，其代表人或管理人之姓名、住所。

二、現已使用溫泉之位置、範圍、溫泉取用量說明及使用事業類別。

三、土地使用現況圖、土地分區與用地說明、土地登記簿及地籍圖謄本。

四、開發範圍之溫泉地質報告。

五、溫泉取用設施或其他水利建造物之使用、維護方法、說明、取用量估算及其影響評估。

六、溫泉泉質、泉量、泉溫監測計畫。

七、現況改善計畫。

前項第四款之溫泉地質報告內容，依前條第二項之規定。

第 6 條　前二條之溫泉開發及使用計畫書、溫泉使用現況報告書，應經水利技師及應用地質技師或礦業技師之簽證。

第 7 條　直轄市、縣（市）主管機關應於受理溫泉開發許可申請之日起，三個月內作成審查決定，並將審查決定送達申請人。

前項審查，認有文件不備或不合法定程序而可補正者，應於收受申請書件後二十日內逐項列出，一次通知限期補正；逾期不補正或補正不完備者，不予受理。

第一項期間，經通知補正者，自補正之次日起算。

第 8 條　直轄市、縣（市）主管機關審查溫泉開發及使用計畫、溫泉使用現況報告書，除有下列各款情形之一，得逕行駁回其申請者外，應邀集各目的事業主管機關代表及專家、學者組成審查會，並得通知申請人列席說明：

一、 溫泉開發違反本法第六條第一項之規定。

二、 其他違反依法禁止於該地區開發及使用之規定。

審查會審查溫泉開發及使用計畫書、溫泉使用現況報告書時，應考量下列各款情形：

一、 溫泉開發是否有影響周邊地區之溫泉湧出量、溫度、成分或其他損害公共利益之虞。

二、 開鑿之溫泉井是否有損害水文地質、土壤、岩石或岩體安全，並造成公共安全之虞。

三、 有否符合溫泉區管理計畫。

四、 溫泉之總量管制。

第 9 條　申請人應於取得開發許可後，二年內完成溫泉開發。

申請人因故未能如期完成溫泉開發者，應於期限屆滿日之三十日前，敘明事實及理由，申請展延，展延以二次為限，每次不得超過六個月；未依規定申請展延，或已逾展延期限仍未完成開發者，其開發許可自規定期限屆滿或展期之期限屆滿之日起，失其效力。

第 10 條　溫泉開發應依核准之溫泉開發及使用計畫書施工；施工中或完工後如有變更，除下列各款情形，應加附變更計畫者外，其餘變更，應檢附相關文件報直轄市、縣（市）主管機關核准變更之：

一、 溫泉取用設施結構體或溫泉井深度增減超過原核定深度百分之十。

二、 增加溫泉出水量超過原核定量百分之十或增加機械動力。

三、 開發範圍內溫泉取用設施位置。

四、 取水管線或儲槽。

五、 監測計畫。

前項第一款或第二款之變更計畫，應經水利技師及應用地質或礦業技師簽證。

第 11 條　溫泉開發之興工、興工後停工、復工或完工，應報直轄市、縣（市）主管機關備查；開發完成後，無下列各款情事之一者，由直轄市、縣（市）主管機關發給開發完成證明文件。

一、 未依許可內容開發。

二、 未取得溫泉水權狀。

三、 開鑿溫泉井者而未檢具開鑿完成三個月內，經水利技師及應用地質技師或礦業技師簽證之鑽探紀錄及水量測試及其他相關資料。

四、 未檢具溫度量測及溫泉成分報告。

前項第三款所稱鑽探紀錄，指地質柱狀圖及井體竣工圖；水量測試，指抽水設備竣工圖、抽水試驗紀錄表及抽水試驗分析成果。

依第五條規定以溫泉使用現況報告書申請補辦開發許可者，經直轄市、縣（市）主管機關認定，得免附鑽探紀錄及水量測試。

直轄市、縣（市）主管機關為審查溫泉開發是否符合第一項各款規定，得召開審查會，並得視需要會同審查委員現勘。

第 12 條　本辦法自發布日施行。

## 第六節　溫泉露頭一定範圍劃定準則

HOT SPRING INDUSTRY OPERATION AND MANAGEMENT

　　本準則由經濟部水利署於中華民國 94 年 7 月 22 日制訂，全條文共 5 條。本準則依溫泉法第 6 條 2 項制訂之。溫泉露頭及其一定範圍內，不得為開發行為。而此一定範圍，由直轄市、縣（市）主管機關劃定，其劃定原則由中央主管機關定之。

第 1 條　本準則依溫泉法（以下簡稱本法）第六條第二項規定訂定之。

第 2 條　溫泉露頭位置分為：

一、 河床或溪谷旁。

二、 岩盤或岩壁。

三、 沖積層或崩積層。

四、 海域或海岸。

第 3 條 本法第六條第一項所稱溫泉露頭一定範圍指：

一、 影響溫泉水流量之地區。

二、 影響溫泉水質之地區。

三、 破壞溫泉特別景觀之地區。

四、 造成溫泉環境污染之地區。

前項第三款所稱特別景觀指具下列景觀之一者：

一、 自然噴泉。

二、 溫泉水或特殊礦物質沉澱或結晶造成之特殊外觀。

三、 海底溫泉。

第 4 條　前條一定範圍之劃定，應依實地現況因地制宜劃設，其劃設範圍水平距離至少應有十公尺以上，但具特別景觀者，水平距離至少應有二十公尺以上。

第 5 條　本準則自本法施行日施行。

# 第七節　溫泉取供事業申請經營許可辦法

　　溫泉取供事業申請經營許可辦法，由交通部於民國 94 年 7 月 15 日（交路發字第 09400850312 號令訂定），民國 96 年 2 月 15 日（交路字第 0960085010 號令）修正發布第 2、3、12 條條文，全條文共 13 條。

　　本辦法係對溫泉取供事業申請經營之程序、條件、期限、廢止、撤銷及其他相關事項制訂之辦法。

　　於溫泉區申請開發之溫泉取供事業，應符合該溫泉區管理計畫。

　　溫泉取供事業應依水利法或礦業法等相關規定申請取得溫泉水權或溫泉礦業權並完成開發後，向直轄市、縣（市）主管機關申請經營許可。

第 1 條　　本辦法依溫泉法（以下簡稱本法）第十七條第三項規定訂定之。

第 2 條　　溫泉取供事業於取得溫泉水權並完成溫泉開發後，應依本辦法之規定申請取得經營許可，始得提供他人使用或自己營業使用。

第 3 條　　依本辦法申請經營溫泉取供事業者，應備具經營許可申請書（如附表）並檢附下列書件，向直轄市、縣（市）政府申請經營許可：

一、溫泉取供業公司登記或商業登記證明文件。

二、土地權屬證明。

三、溫泉水權狀。

四、溫泉開發許可及開發完成證明文件。

五、經營管理計畫書。

六、其他經直轄市、縣（市）政府指定與溫泉經營管理有關之文件。

申請人為政府機關者，免附前項第一款之書件。

申請人僅提供自己營業使用溫泉者，申請經營許可免附第一項第二款及第五款之書件。

依前項規定取得經營許可之溫泉取供事業，應依第一項規定重新申請經營許可，始得提供他人使用。

第 4 條　　前條第一項第六款所定之經營管理計畫書包括：

一、溫泉取供事業使用之土地範圍。

二、土地使用權屬說明及使用權源證明。

三、溫泉取供設備、管線設置計畫及配置圖。

四、溫泉取供設備及管線之管理與維護計畫。

五、溫泉水源之保護計畫及溫泉廢污水防治計畫。

六、預期營運效益及收費基準。

七、溫泉取供事業之財務計畫。

八、其他經直轄市、縣（市）政府指定與溫泉經營管理有關之事項。

前項第三款之溫泉取供設備及管線設置，應符合土地使用管制法規之規定及直轄市、縣（市）政府所定相關自治法規。

第 5 條　第三條申請書件不完備、內容欠缺或經營管理計畫與申請書件內容不符者，直轄市、縣（市）政府應通知申請人限期補正；屆期未補正或補正不全者，不予受理。

第 6 條　溫泉取供事業經營管理計畫有下列情形之一者，直轄市、縣（市）政府應不予許可：

一、經營管理計畫內容不符第四條第一項規定，經限期修正仍未改善者。

二、溫泉取供設備不符合土地使用管制法規之規定及直轄市、縣（市）政府所定相關自治法規。

三、事業之管線設置不符合土地使用法規管制之規定及直轄市、縣（市）政府所定相關自治法規。

四、違反相關法令或對公共利益有重大損害之虞者。

溫泉取供事業之經營許可經撤銷者，自撤銷之日起二年內重新提出之申請，直轄市、縣（市）政府應不予許可。

第 7 條　直轄市、縣（市）政府為審查經營管理計畫，得邀集相關目的事業主管機關、所在地（鄉、鎮、市、區）公所及當地溫泉業者代表、學者專家共同會商，必要時得派員實地勘查。

第 8 條　直轄市、縣（市）政府應於受理經營許可申請之日起三個月內作成審查決定，並將審查決定送達申請人。

經營許可申請未能於前項期間內處理終結者，得於原處理期間之限度延長之。但以一次為限。

第 9 條　溫泉取供事業取得經營許可後，其實際經營情形與經營管理計畫不符者，應敘明理由並提出下列文件，向直轄市、縣（市）政府申請變更：

一、經營管理計畫變更事項對照表及說明。

二、配合經營管理計畫變更應備具之第三條書件。

前項經營管理計畫變更之程序及不予許可事項，準用第五條至第八條之規定。

第 10 條　溫泉取供事業經營許可有效期間為五年，期間屆滿當然失效。但溫泉水權或溫泉礦業權存續期間較短者，依其規定。

溫泉取供事業得於經營許可期間屆滿之六個月前，檢具第三條第一項申請書件，向直轄市、縣（市）政府申請展延，每次展延以五年為限。

溫泉取供事業申請展延有第十二條規定之情形者，直轄市、縣（市）政府應不予展延。

第 11 條 溫泉取供事業有下列情形之一者，直轄市、縣（市）政府應撤銷其經營許可：

一、申請書件有虛偽不實登載或提供不實文件者。

二、以詐欺、脅迫或其他不正當之方法取得經營許可者。

第 12 條 溫泉取供事業之經營對公共利益有重大損害之虞或有下列情形之一，直轄市、縣（市）政府應廢止其經營許可：

一、取供之溫泉不符溫泉標準之規定，未依限期改善者。

二、溫泉水權經撤銷或廢止者。

三、有應申請變更之事項而未辦理變更，經通知限期改善，逾期仍未改善者。

四、依第三條第三項規定取得經營許可之溫泉取供事業，未依第三條第四項規定重新取得經營許可，而即提供他人使用溫泉，經該管主管機關通知限期改善，逾期仍未改善者。

第 13 條 本辦法自發布日施行。

➡ 附表

| 溫泉取供事業經營許可申請書 | | | | | |
|---|---|---|---|---|---|
| 受文者： | 政府 | 申請日期： | 年 | 月 | 日 |

| | |
|---|---|
| 事業名稱 | |
| 代表人或<br>負責人姓名 | 身分證統一編號：<br>□□□□□□□□□□ |
| 營業處所 | 縣　　　市區　　　村　　　　路<br>□□□____市_____鄉鎮_____里___鄰___街___段<br>____巷_____弄_____號___樓之_____ |
| 聯絡電話 | （O）<br>（H） |
| 溫泉開發完工<br>證明文件字號 | |
| 溫泉水權狀或溫泉礦<br>業執照 | 文件字號：□□□□□□□□□□<br>核准年限：民國□□年□□月 |

| 檢附文件 | 一、 申請人或公司、行號之代表人、負責人身分證影本。 |
|---|---|
| | 二、 公司登記或商業登記證明文件。〔申請人為政府機關者免附〕 |
| | 三、 土地權屬證明。 |
| | 四、 水權狀或溫泉礦區執照。 |
| | 五、 溫泉開發許可及開發完成證明文件。 |
| | 六、 申請前三個月內於溫泉儲槽出水口採樣，經交通部認可之機關（構）、團體檢驗，符合溫泉基準之溫泉檢驗證明書。 |
| | 七、 經營管理計畫書。 |
| | 八、 其他經直轄市、縣（市）政府指定與溫泉經營管理有關之文件。 |

申請人：　　　　　　　　　　　　　　簽章（公司或行號應蓋印鑑章）
代表人或負責人：　　　　　　　　　　簽章
身分證統一編號：□□□□□□□□□□
電話：
通訊地址：

## 問題與討論

一、亞洲地區國家制定溫泉法的順序？

二、概述溫泉法的管理分權架構。

三、溫泉法所規定的溫泉露頭一定範圍不得開發，何謂一定範圍？

四、溫泉水權狀應記載事項有哪些？

五、溫泉區內溫泉設施規劃設置原則？

六、直轄市、縣（市）主管機關審查溫泉開發及使用計畫、溫泉使用現況報告書時，哪些情況得逕行駁回申請？

七、溫泉取供事業經營許可有效期間幾年？

# 礁溪溫泉過度開發，
# 導致溫泉水溫下降？

名聞遐邇的礁溪溫泉，近幾年來觀光飯店一家一家開，溫泉住宅也一棟一棟蓋，建築工程挖的深，施工大量抽取地下水，造成地下水嚴重流失。

近來有媒體報導，宜蘭縣礁溪溫泉疑似因為過度開發，礁溪溫泉公園的溫泉水，竟然明顯降溫許多；居民也發現自家溫泉水不再熱呼呼，明顯感到差異。當地住戶說：「從溫泉出水口，用儀器測量，水溫 39.7 ℃，以前都差不多 50~53 ℃，現在最高 40 ℃而已。」

再試其他民宅溫泉水溫，水溫還有達到 44.1 ℃，但居民說，這是因為有新挖深達 60 公尺的溫泉井，如果不是重挖溫泉井，根本沒溫泉用。居民們探究原因：「因為一直蓋大樓，地下室都挖得很深，然後又 24 小時抽取地下水，周圍方圓幾百公尺以內的水，都被建案抽走了。」

宜蘭縣府根據溫泉法保護資源，規定一天只能抽取地下水 14,000 噸的排水量。但是多個飯店與溫泉住宅建案同時開發下，經查僅 3 個新建案每天抽出的地下水，合計就超過 20,000 噸。居民懷疑，溫泉水溫下降與新建案施工超抽地下水，導致溫泉水溫及水量不足有關。

溫泉水溫全面下降，業者也可能溫泉井越鑿越深，或是用加熱溫泉水，但不論用什麼方法，都是治標不治本，溫泉水溫下降是個警訊，相關單位必須要做有效的控管，可能引發礁溪溫泉區的危機。

資料來源：〈泉水不熱！礁溪飯店開發，水溫降〉，2014/05/02，TVBS 新聞，http://news.tvbs.com.
　　　　tw/。

CHAPTER

06

# 溫泉法規與管理

　　《溫泉法》為保育及利用臺灣溫泉資源，制定了《溫泉法》主法及相關 13 個子法，用以管理溫泉的開發、管理溫泉業的經營。本章將與溫泉產業營運必須遵守與注意的溫泉區管理計畫審核及管理辦法、交通部觀光局溫泉區管理計畫審查小組設置要點、溫泉取用費徵收費率及使用辦法、溫泉資料申報作業辦法大致介紹說明。還有攸關溫泉使用後的溫泉廢水管理也在這一章討論。

　　溫泉法規已頒布多年，至今仍有許多的溫泉業者無法順利取得經營許可，究竟有何窒礙難行之處，將於本章略作整理。

# 第一節　溫泉區管理計畫審核及管理辦法

HOT SPRING INDUSTRY OPERATION AND MANAGEMENT

　　溫泉區管理計畫審核及管理辦法由交通部於民國 94 年 7 月 15 日（交路發字第 09400850332 號令）公告，全文 14 條。於民國 94 年 11 月 16 日修正辦法名稱（原名稱：溫泉區管理計畫擬訂審議及管理辦法）並刪除、取消「溫泉區管理計畫審議委員會」的設置及其成員組織規定；溫泉區管理計畫之審查由交通部委任交通部觀光局執行之。

　　法規條文內容：

第 1 條　　本辦法依溫泉法第十三條第四項規定訂定之。

第 2 條　　本辦法所稱之溫泉區管理計畫，係指為有效利用溫泉資源，在兼顧溫泉之永續經營、促進觀光及輔助復健養生事業發展目的下，於溫泉露頭、溫泉孔及其周邊地區，就溫泉資源與土地利用及管理所擬訂之計畫。

　　　　　前項計畫年期為十年。

第 3 條　　直轄市、縣（市）政府應就全部行政轄區溫泉資源調查後，就溫泉資源之使用與保護為整體考量，擬訂至少包括下列事項之溫泉區管理計畫書：

　　　　　一、直轄市、縣（市）溫泉資源之分布及歷史沿革。

　　　　　二、溫泉分布地區之環境地質評估。

　　　　　三、發展定位、課題與對策及發展總量推估。

　　　　　四、現況發展分析及溫泉區範圍劃定。

　　　　　五、溫泉區計畫年期及使用人口推估。

六、 溫泉區土地及建築物使用管理規劃。

七、 溫泉區環境景觀及遊憩設施規劃。

八、 溫泉取供設施及公共管線規劃。

九、 溫泉區經營管理與執行計畫。

十、 溫泉區建設實施進度與事業及財務計畫。

十一、溫泉廢污水防治計畫。

前項管理計畫書，除用文字、圖表說明外，應附溫泉區計畫圖，其比例尺不得小於一萬分之一。

溫泉區位於原住民族地區者，應另附原住民族地區輔導及獎勵計畫。

第 4 條　直轄市、縣（市）政府擬訂之溫泉區管理計畫，涉及其他目的事業主管機關職掌者，應先會商各該目的事業主管機關。

第 5 條　直轄市、縣（市）政府於溫泉區計畫草案擬訂後，應公開展覽三十日及舉行說明會，並應將公開展覽與說明會之日期及地點登報周知；任何公民或團體得於公開展覽期間內，以書面載明姓名或名稱及地址，提出意見。

　　　　直轄市、縣（市）政府對前項意見應妥為處理，其處理情形併同溫泉區管理計畫，報請交通部核定。

第 6 條　交通部為核定溫泉區管理計畫，應邀請各目的事業主管機關代表及專家、學者審查之。

　　　　前項溫泉區管理計畫之審查由交通部委任交通部觀光局執行之；其委任事項及法規依據應公告，並刊登於政府公報或新聞紙。

第 7 條　（刪除）

第 8 條　溫泉區管理計畫之審查，包括下列事項：

一、 溫泉區管理計畫擬訂、修訂或廢棄之審查事項。

二、 溫泉區管理計畫之檢討改進事項。

三、 溫泉區管理計畫有關意見之調查徵詢、交議或協調事項。

第 9 條　（刪除）

第 10 條　直轄市、縣（市）政府為審查溫泉區管理計畫之擬訂、修訂或廢棄，得準用第六條第一項規定辦理。

第 11 條　溫泉區管理計畫核定後，擬訂計畫機關應於接到核定公文之日起六十日內將計畫書及計畫圖公告實施，並將計畫圖說公開展示，其展示地點及日期應登報周知，展示期間不得少於三十日，以供民眾閱覽。

第 12 條　溫泉區管理計畫經公告施行後，每五年檢討一次，不得任意變更。但因不可抗力、情事變更、有重大災變發生或有發生之虞者或計畫與溫泉區現況發展差距過大時，直轄市、縣（市）政府得視實際需要，依本辦法第五條、第六條及第十一條規定程序辦理必要之修訂或廢棄。

第 13 條　直轄市、縣（市）政府為擬訂、修訂或廢棄溫泉區管理計畫，得派員進入公、私有土地內實施勘查或測量。但應事先通知其所有權人、使用人或管理人。

　　前項之勘查或測量，如必須遷移或除去該土地上之障礙物時，應事先通知其所有權人、使用人或管理人；其所有權人、使用人或管理人因而遭受之損失，應由該管直轄市、縣（市）政府給予適當之補償。

第 14 條　本辦法自發布日施行。

　　《溫泉法》施行迄今，各直轄市、縣（市）政府所擬訂之溫泉區管理計畫，主管機關交通部之核定日期，表列如下：

| 縣市別 | 溫泉區名稱 | 交通部核定日期 | 備註 |
|---|---|---|---|
| 臺北市 | 新北投溫泉區 | 96.1.26 | |
| | 行義路溫泉區 | 96.1.26 | |
| | 馬槽溫泉區 | 96.1.26 | |
| | 中山樓溫泉區 | 96.1.26 | |
| 新北市 | 烏來溫泉區 | 98.2.13 | |
| | 金山萬里溫泉區 | 102.1.29 | |
| 新竹縣 | 清泉溫泉區 | 98.8.17 | |
| | 小錦屏溫泉區 | 98.8.17 | |
| 苗栗縣 | 泰安溫泉區 | 100.9.16 | |
| 臺中市 | 谷關溫泉區 | 98.8.14 | |

| 縣市別 | 溫泉區名稱 | 交通部核定日期 | 備註 |
|---|---|---|---|
| 南投縣 | 廬山溫泉區 | 98.3.4 | 102.5.7 廢止 |
| | 東埔溫泉區 | 98.3.4 | |
| 嘉義縣 | 中崙澐水溪溫泉區 | 98.2.13 | |
| 臺南市 | 關子嶺溫泉區 | 99.4.8 | |
| | 龜丹溫泉區 | 101.12.5 | |
| 高雄市 | 寶來溫泉區 | 105.8.24 | |
| | 不老溫泉區 | 105.8.24 | |
| 屏東縣 | 四重溪溫泉區 | 102.4.3 | |
| | 旭海溫泉區 | 102.4.3 | |
| 宜蘭縣 | 礁溪溫泉區 | 99.6.7 | |
| | 員山溫泉區 | 103.3.6 | |
| | 蘇澳冷泉公園南核心冷泉區 | 103.3.6 | |
| 花蓮縣 | 瑞穗溫泉區 | 99.2.8 | |
| | 安通溫泉區 | 99.2.8 | |
| 臺東縣 | 知本溫泉區 | 104.7.8 | |
| | 金崙溫泉區 | 104.7.8 | |

資料來源：交通部，交通及採購委員會105年度專案調查研究

# 第二節　交通部觀光局溫泉區管理計畫審查小組設置要點

HOT SPRING INDUSTRY OPERATION AND MANAGEMENT

　　溫泉區管理計畫審查小組設置要點，由交通部觀光局於民國95年2月3日（觀技字第0954000027號函）訂定，全文13條。

　　法規條文內容：

一、　交通部觀光局（以下簡稱觀光局）為審查溫泉區管理計畫，設置審查小組（以下簡稱本小組），特訂定本要點。

二、　本小組之任務如下：

　　（一）溫泉區管理計畫擬訂、修訂或廢棄之審查事項。

　　（二）溫泉區管理計畫之檢討改進事項。

（三）溫泉區管理計畫有關意見之調查徵詢、交議或協調事項。

三、　本小組置委員十五人至十九人，其中一人為召集人，由觀光局局長擔任之；二人為副召集人，由經濟部水利署及觀光局各指派一人擔任之；其餘委員由機關首長就本機關及有關機關派（聘）兼之，並遴選相關學者、專家擔任。

四、　本小組委員中之學者、專家不得少於委員總人數之二分之一，且至少應包含水利、地質、都市規劃、交通、財務等專業人員。委員任期二年，期滿得續派（聘）兼之。

委員出缺時，應予補聘；補聘委員之任期至原任委員任期屆滿之日為止。

五、　為審查直轄市、縣（市）政府不定期陳報之溫泉區管理計畫，本小組以每二個月召開一次會議為原則，必要時得隨時召開臨時會議。

六、　本小組會議由召集人召集，並為會議主席，召集人不克出席會議時，由副召集人其中一人代理主席，副召集人均不克出席者，由出席委員互推一人代理主席。

七、　委員應親自出席會議，但由機關代表兼任之委員，如因故不能親自出席時，得指派代表出席。

八、　本小組開會時，非有過半數以上委員之出席不得開會，並有出席委員過半數之同意始得決議。

九、　本小組委員有行政程序法第三十二條規定情事者，應自行迴避；委員應行迴避而未迴避者，當事人得向本小組申請其迴避或由召集人令其迴避。

十、　本小組得商請業務有關機關配合就溫泉區管理計畫相關事項實地勘查，或組成專案小組審核，並研擬意見，提供會議討論及審查之參考。

十一、　本小組開會時，得邀請有關機關及地方政府代表、業者或與案情有關之公民或團體代表列席說明，並於說明完畢後退席。

十二、　本小組委員及工作人員均為無給職。但由專家學者擔任委員者，得依規定支給出席費及交通費。

十三、　本小組所需之經費，應於觀光局年度預算中編列之。

# 第三節 溫泉取用費徵收費率及使用辦法

HOT SPRING INDUSTRY OPERATION
AND
MANAGEMENT

　　溫泉取用費徵收費率及使用辦法於民國 94 年 7 月 26 日由經濟部（經水字第 09404605410 號令）訂定， 先後經過六次修訂，其中最主要係變更第 3 條溫泉取用費之徵收費率，徵收歷程如下表。

➡ 表 6-1 溫泉取用費徵收費率及使用辦法第 3 條修正歷程表

| 制（修）定日 | 修正內容 |
|---|---|
| 民國 94 年 7 月 26 日（制定） | 溫泉取用費之費率，為每立方公尺溫泉取用量收費新臺幣 9 元。 |
| 民國 95 年 11 月 29 日（修正） | 溫泉取用費之徵收費率，為每立方公尺溫泉取用量新臺幣 9 元。<br>前項溫泉取用費之徵收，自中華民國 95 年 1 月 1 日開徵；開徵日至中華民國 96 年 12 月 31 日止，減半徵收 |
| 民國 97 年 3 月 14 日（修正） | 溫泉取用費之徵收費率，為每立方公尺溫泉取用量新臺幣 9 元。<br>前項溫泉取用費之徵收，自中華民國 95 年 1 月 1 日開徵；開徵日至中華民國 99 年 12 月 31 日止，減半徵收。<br>前項修正規定，自中華民國 97 年 1 月 1 日施行 |
| 民國 100 年 4 月 7 日（修正） | 溫泉取用費之徵收費率，為每立方公尺溫泉取用量新臺幣 9 元。<br>前項溫泉取用費之徵收，自中華民國 95 年 1 月 1 日開徵；開徵日至中華民國 102 年 12 月 31 日止，減半徵收。<br>前項修正規定，自中華民國 100 年 1 月 1 日施行。 |
| 民國 104 年 1 月 30 日（修正） | 溫泉取用費之徵收費率，除屬下列情形外，為每立方公尺溫泉取用量新臺幣 9 元。<br>一、供溫泉地熱發電，每立方公尺溫泉取用量新臺幣 6 元計算；但其水量可回注至 100 公尺範圍內之原地層達 90% 者，每立方公尺溫泉取用量新臺幣 0.5 元計算；達 70% 以上未達 90% 者，每立方公尺溫泉取用量新臺幣 1 元計算；達 50% 以上未達 70% 者，每立方公尺溫泉取用量新臺幣 3 元計算。<br>二、每日溫泉取用量低於 2 立方公尺且無需裝置計量設備者，溫泉取用費以每月新臺幣 300 元計算。<br>前項第一款供地熱發電後之尾水，移作其他用途之水量，應補足至每立方公尺溫泉取用量新臺幣 9 元。<br>前二項修正規定，自中華民國 104 年 1 月 1 日施行。 |

　　原制定辦法溫泉取用費率為每立方公尺收費新臺幣 9 元，自民國 95 年 11 月 29 日起修正辦法經過三次的延長減半徵收費率。減半徵收開徵截止日從民國 96 年 12 月 31 日延長為 99 年 12 月 31 日，民國 100 年 4 月再次延長至民國 102 年 12 月 31 日，直到最近一次民國 104 年 1 月 30 日的修正案，才予以取消減半徵收，並制定分級徵收費率。民國 107 年最新修正：

第 1 條　本辦法依溫泉法（以下簡稱本法）第十一條第一項及規費法第十條規定訂定之。

第 2 條　溫泉取用費之徵收方式，除直轄市、縣（市）主管機關（以下簡稱徵收機關）公告分期計徵者外，應於次年三月一日起一個月內一次徵收。

　　　　徵收機關採分期計徵者，其徵收日期及期數應予公告。

　　　　徵收機關於徵收溫泉取用費前，應填發溫泉取用費繳款書送達繳納義務人。

　　　　前項繳納義務人指溫泉取供事業或個人。

第 3 條　溫泉取用費之徵收費率，除屬下列情形外，為每立方公尺溫泉取用量新臺幣九元，但徵收機關為反映所轄溫泉資源管理成本，或因應溫泉資源不足使用時，得召開地方說明會並提送說明會會議紀錄及相關資料報中央主管機關備查，隔年起加採附表溫泉取用量級距加收費率計徵之。

　　　　一、供溫泉地熱發電，每立方公尺溫泉取用量新臺幣六元計算；但其水量可回注至含溫泉水之適當地層及地點達百分之九十以上者，每立方公尺溫泉取用量新臺幣零點五元計算；達百分之七十以上未達百分之九十者，每立方公尺溫泉取用量新臺幣一元計算；達百分之五十以上未達百分之七十者，每立方公尺溫泉取用量新臺幣三元計算。

　　　　二、每日溫泉取用量低於二立方公尺且無需裝置計量設備者，溫泉取用費以每月新臺幣三百元計算。

　　　　前項第一款供地熱發電後之尾水，移作其他用途之水量，應補足至每立方公尺溫泉取用量新臺幣九元。

　　　　第一項第一款適當地層及地點，由徵收機關於溫泉開發許可審查時一併認定之。

　　　　本條修正規定，自中華民國一百零七年一月一日施行。

第 4 條　溫泉取用費，應依前一期溫泉全期取用量乘以徵收費率計徵。

　　　　前項取用量以繳納義務人提出之證明文件或經徵收機關核定之計量紀錄認定之；繳納義務人無法依規定提出計量紀錄者，徵收機關得逕依溫泉水權核定之引用水量計算。

無法依前項方式計量者，徵收機關得訂定計算基準，核算取用量。

第 5 條　　溫泉取用費應專用於下列各款使用項目之一：

一、 溫泉資源保育及管理。

二、 促進溫泉資源永續發展及利用之研究發展。

三、 推動溫泉資源保育、管理及產業發展相關之國際交流活動。

四、 溫泉區公共設施之相關用途。

五、 所徵收溫泉取用費之行政管理。

徵收機關採溫泉取用量級距加收費率時，所增收之費用，應優先用於輔導溫泉取供事業節水管理措施。

第 6 條　　本辦法除另定施行日期者外，自發布日施行。

## 溫泉法法規

第 12 條　溫泉取供事業或個人未依前條第一項規定繳納溫泉取用費者，應自繳納期限屆滿之次日起，每逾三日加徵應納溫泉取用費額百分之一滯納金。但加徵之滯納金額，以至應納費額百分之五為限。

第 30 條　對依本法所定之溫泉取用費、滯納金之徵收有所不服，得依法提起行政救濟。

前項溫泉取用費、滯納金及依本法所處之罰鍰，經以書面通知限期繳納，屆期不繳納者，依法移送強制執行。

# 第四節　溫泉資料申報作業辦法

HOT SPRING INDUSTRY OPERATION
AND
MANAGEMENT

　　本辦法由經濟部水利署於民國 94 年 7 月 26 日（經水字第 09404605410 號令）訂定，全文四條。係規範溫泉取供事業或溫泉使用事業，按季填具使用量、溫度、利用狀況及其他必要事項紀錄之書表格式，及每半年申報期限。

第 1 條　　本辦法依溫泉法第十九條第二項規定訂定之。

第 2 條　　溫泉取供事業應按季填具溫泉資料申報表（附表一），其第一季及第二季之溫泉資料申報表應於當年七月十五日前向主管機關申報；第三季及第四季溫泉資料申報表應於翌年一月十五日前申報。

## ➡ 附表一　溫泉取供事業

### 溫泉資料申報表

| 申報單位 | （或團體法人名稱） | 身分證或機關商號統一編號 | 住（地）址 | 電話 |
|---|---|---|---|---|
| 申報人 | | | | |

| 溫泉權利及核准年限 | □溫泉水權<br>□溫泉礦業權 | 溫泉水權（或礦業權）核准字號<br>自民國　年　月　日起至　年　月　日止 |
|---|---|---|

| 溫泉露頭／溫泉孔位置 | 座標 X | 座標 Y | 井深（公尺） | 縣、市 | 鄉（鎮、市、區） | 地段地號 | 土地所有權人 |
|---|---|---|---|---|---|---|---|
| 溫泉露頭□號 | | | | | | | |
| 溫泉孔口號 | | | | | | | |

| 溫泉泉質 | □TDS：　　　　　□HCO₃：　　　　　□SO₄：　　　□Cl：　　□Fe：<br>□Total sulfide：　　　□pH：　　　　□CO₂： |
|---|---|

| 引用之溫泉泉溫(℃) | 溫泉露頭　號：　　　　　　　　　　　溫泉　號井孔口： |
|---|---|
| 地質概況 | |
| 使用處所 | |

| 溫泉水權使用方法及引水工程概要 | □自然流方式引水　　□機械動力抽汲引水　　□其他： | | | | | | |
|---|---|---|---|---|---|---|---|
| | 抽水機設備 | 台數 台 | 型式 | 進水管徑 公厘 | 出水管徑 公厘 | 總揚程 公尺 | 動力 匹馬力 | 最大抽水量 每秒立方公尺 |

| 引水地點 | 座標：<br>地點說明： |
|---|---|
| 計量設備及裝置地點 | |

| 每月用水日數（日） | 一月 | 二月 | 三月 | 四月 | 五月 | 六月 | 七月 | 八月 | 九月 | 十月 | 十一月 | 十二月 |
|---|---|---|---|---|---|---|---|---|---|---|---|---|
| 每日用水時間（小時） | | | | | | | | | | | | |

| 每日取用水量（立方公尺）紀錄（民國＿年＿月） | 1 | 2 | 3 | 4 | 5 | 6 | 7 | 8 | 9 | 10 | |
|---|---|---|---|---|---|---|---|---|---|---|---|
| | 11 | 12 | 13 | 14 | 15 | 16 | 17 | 18 | 19 | 20 | |
| | 21 | 22 | 23 | 24 | 25 | 26 | 27 | 28 | 29 | 30 | 31 |
| | | | | | | | | | | | |

➡️ 附表一 溫泉資料申報表（續前頁）

| 每日取用水量（立方公尺）紀錄（民國__年__月） | 1 | 2 | 3 | 4 | 5 | 6 | 7 | 8 | 9 | 10 | | |
|---|---|---|---|---|---|---|---|---|---|---|---|---|
| | 11 | 12 | 13 | 14 | 15 | 16 | 17 | 18 | 19 | 20 | | |
| | 21 | 22 | 23 | 24 | 25 | 26 | 27 | 28 | 29 | 30 | 31 | |
| 每日取用水量（立方公尺）紀錄（民國__年__月） | 1 | 2 | 3 | 4 | 5 | 6 | 7 | 8 | 9 | 10 | | |
| | 11 | 12 | 13 | 14 | 15 | 16 | 17 | 18 | 19 | 20 | | |
| | 21 | 22 | 23 | 24 | 25 | 26 | 27 | 28 | 29 | 30 | 31 | |
| 每日取用水量（立方公尺）紀錄（民國__年__月） | 1 | 2 | 3 | 4 | 5 | 6 | 7 | 8 | 9 | 10 | | |
| | 11 | 12 | 13 | 14 | 15 | 16 | 17 | 18 | 19 | 20 | | |
| | 21 | 22 | 23 | 24 | 25 | 26 | 27 | 28 | 29 | 30 | 31 | |
| 每日取用水量（立方公尺）紀錄（民國__年__月） | 1 | 2 | 3 | 4 | 5 | 6 | 7 | 8 | 9 | 10 | | |
| | 11 | 12 | 13 | 14 | 15 | 16 | 17 | 18 | 19 | 20 | | |
| | 21 | 22 | 23 | 24 | 25 | 26 | 27 | 28 | 29 | 30 | 31 | |
| 每日取用水量（立方公尺）紀錄（民國__年__月） | 1 | 2 | 3 | 4 | 5 | 6 | 7 | 8 | 9 | 10 | | |
| | 11 | 12 | 13 | 14 | 15 | 16 | 17 | 18 | 19 | 20 | | |
| | 21 | 22 | 23 | 24 | 25 | 26 | 27 | 28 | 29 | 30 | 31 | |
| 逐月引用水量（立方公尺）紀錄（民_年） | 一月 | 二月 | 三月 | 四月 | 五月 | 六月 | 七月 | 八月 | 九月 | 十月 | 十一月 | 十二月 |
| 其他應行記載事項 | | | | | | | | | | | | |
| 申報日期 | 民國　　年　　月　　日（年、月、日均請填妥，勿遺漏） | | | | | | | | | | | |

　　此致
（主管機關名稱）

　　　　　　　　申報單位：
　　　　　　　　申報人：　　　　　　　簽章

➡ 附表二　溫泉取供事業

溫泉資料申報表抽查報告

| 溫泉露頭／溫泉孔位置 | 座標 | 井深（公尺） | 縣、市 | 鄉（鎮、市、區） | | 地段地號 | 土地所有權人 |
|---|---|---|---|---|---|---|---|
| 溫泉露頭口號 | | | | | | | |
| 溫泉孔口號 | | | | | | | |
| 使用處所 | | | | | | | |

| 權利人 | 姓名（或機關團體法人名稱） | | 身分證或機關商號統一編號 | | 住（地）址 | 電話 | |
|---|---|---|---|---|---|---|---|
| | | | | | | （　） | |

| 溫泉權利及其年限 | □溫泉水權　□溫泉礦業權 | | 溫泉水權（或礦業權）核准字號 自民國　　年　　月　　日起至　　年　　月　　日止 | | | | |
|---|---|---|---|---|---|---|---|

| 溫泉泉質 | □TDS:　　□SO₄:　　□Fe:　　□PH: | □HCO₃：　　□Cl:　　□Total sulfide:　　□CO₂: | 溫泉泉溫(℃) | 引水處　　℃ 供應端出口　　℃ |
|---|---|---|---|---|

溫泉泉質

| | □TDS: | □HCO₃： | 溫泉泉溫(℃) | 引水處 | ℃ |
| | □SO₄: | □Cl: | | | |
| | □Fe: | □Total sulfide: | | 供應端出口 | ℃ |
| | □PH: | □CO₂: | | | |

溫泉卜權使用方法及引水工程概要
□自然流方式引水　　　□機械動力抽汲引水　　　□其他：

| 抽水機設備 | 台數 | 型式 | 進水管徑 | 出水管徑 | 總揚程 | 動力 | 最大抽水量 |
|---|---|---|---|---|---|---|---|
| | 台 | | 公厘 | 公厘 | 公尺 | 匹馬力 | 每秒立方公尺 |

| 核定最大單日使用水量 | （立方公尺） | 實際最大單日使用水量 | （立方公尺） |
|---|---|---|---|

| 檢查結果 | | 檢查日期 | 民國　　年　　月　　日 |
|---|---|---|---|

檢查機關：

檢查人：

前項所稱按季，以每年一月至三月為第一季，四月至六月為第二季，七月至九月為第三季，十月至十二月為第四季。

第 3 條　　直轄市、縣（市）主管機關應就溫泉資料申報表記載內容派員實地抽查，並製作溫泉資料申報表抽查報告（附表二）。

第 4 條　　本辦法自發布日施行。

# 第五節　溫泉廢水

HOT SPRING INDUSTRY OPERATION
AND
MANAGEMENT

　　國內泡湯文化盛行以及溫泉飯店的多角化經營，造成了大量的溫泉廢水流入川溪間，且一半以上之溫泉區位在自來水水質水量保護區，影響環境的生態水質。

　　《溫泉區管理計畫審核及管理辦法》第 3 條第 11 項明定，溫泉區管理計畫之內容應含溫泉廢汙水防治計畫；「溫泉取供事業申請經營許可辦法」第 4 條第 5 項：取供事業申請經營許可之經營管理計畫書內容應含溫泉水源之保護計畫及溫泉廢汙水防治計畫。

　　行政院環保署依據《水污染防治法》第 2 條第 7 款於民國 97 年 5 月 23 日公告修正之「水污染防治法事業分類及定義」中定義，從事餐飲、住宿或溫泉泡湯經營之飲食店、餐廳、旅館、飯店、民宿或泡湯場所等之事業之定義及適用條件，適用者均須符合水污染防治法規定。

　　依行政院環保署民國 99 年 7 月 7 日公告修正之《水污染防治措施及檢測申報管理辦法》第 48 條規定：餐飲業、觀光旅館（飯店）提供溫泉泡湯服務者，其既設事業之大眾池，及新設事業之泡湯設施所產生之單純泡湯廢水，應與其他作業廢水分流收集處理。單純泡湯廢水，應經毛髮過濾設施及懸浮固體過濾設施處理（泥漿泉質者，不在此限）。另處理後之放流水，除水溫外，其他項目水質雖超過放流水標準，但未超過原水水質者，得直接放流至該溫泉泉源所屬之地面水體。

## 一、溫泉廢水種類

| 種類 | 說明 | 來源 |
| --- | --- | --- |
| 單純泡湯廢水 | 自溫泉之泉源導引至泡湯的場所,其水質除調整水溫外,未添加其他物質,經泡湯使用後所產生的廢水。 | 主要來自大眾池、湯屋內之湯池,有提供泡湯客房之浴池等。 |
| 沐浴廢水 | 使用沐浴劑、清潔劑所產生的廢水。 | 主要來自客房浴室、湯屋等。 |
| 餐飲廢水 | 烹飪過程洗滌及清洗餐具產生含油脂及有機物質的廢水。 | 主要來自於廚房。 |
| 混合廢水 | 混合上述幾股的廢水。 | |

資料來源:行政院環境保護署

## 二、溫泉廢水對環境水質的影響

1. 溫泉廢水溫度較河川溫度為高,排放至河川後將導致河川溫度上升。

2. 部分溫泉泉質屬酸性或鹼性,排放至河川後將導致河川偏酸或偏鹼,影響水體用途。

3. 餐飲廢水之有機物質濃度偏高,排放至河川後將消耗河川溶氧,危害水中生物生存。

4. 餐飲、沐浴廢水之大腸桿菌濃度偏高,排放至河川後使大腸桿菌增加。

## 三、管制的對象

1. 從事溫泉泡湯經營,且屬:

    (1) 廢水產生量 50 立方公尺以上餐飲業。

    (2) 取得交通部核發執照之觀光旅館(飯店)。

2. 從事溫泉泡湯經營,其廢水量、餐飲座位、作業環境面積、客房數、湯屋數等達認定條件以上。

    但如個別認定條件均未達到上表所列管制規模,綜合認定條件達到管制門檻( ≥ 1) 者,亦屬管制對象。

3. 認定條件

| 認定條件 | 自來水保護區區內 | 自來水保護區區外 |
|---|---|---|
| 廢水量 | 10 立方公尺／日 | 50 立方公尺／日 |
| 水質特性 | BOD ：250mg/L<br>COD ：500mg/L<br>SS ：500mg/L | - |
| 餐飲座位 | 100 人 | 500 人 |
| 作業環境面積 | 300 平方公尺 | 1,500 平方公尺 |
| 客房數 | 15 間 | 75 間 |
| 湯屋數 | 5 間 | 25 間 |

資料來源：行政院環境保護署

## 四、溫泉業處理廢水相關規定

1. 單純泡湯廢水應與餐飲、沐浴廢水分流收集處理。

2. 於設立前應先檢具水汙染防治措施計畫。

3. 排放廢水於地面水體前應取得許可證。

4. 所排放之廢水應符合放流水標準規定。

5. 應依規定維護水汙染防治設施及記錄相關資料。

6. 應定期檢測申報廢水處理操作情形。

7. 應依規定設置專責人員。

**法源依據：**

1. 水污染防治法。

2. 放流水標準。

3. 環境保護專責單位或人員設置及管理辦法。

4. 水污染防治措施及檢測申報管理辦法。

5. 水污染防治措施計畫及許可申請審查辦法。

6. 應先檢具水污染防治措施計畫之事業種類、範圍及規模。

7. 水污染防治法事業分類及定義。

## 五、溫泉廢水的分流與收集

### （一）單純泡湯廢水應分流收集處理

　　分流收集後之單純泡湯廢水，除泥漿泉質外，應經毛髮過濾設施及懸浮固體過濾設施處理，並調降溫度後，即可直接放流至該泉源所屬之原有地面水體。

| 項目 | 設施規定 | 操作維護規定 |
|---|---|---|
| 攔汙柵 | 依所須攔截之大型固體物加以選用，例如選用塑膠欄攔截樹葉。如水質不含大型固體物，攔汙柵可省略設置。 | 定期清理。 |
| 儲存桶或調勻桶 | 容量須足以調節進流量及進流水質變化，材質可選擇不銹鋼或玻璃纖維強化塑膠。 | 定期檢視槽體有無變形或漏水現象。 |
| 毛髮過濾設施 | 依實際狀況加以選擇，濾網直徑建議至少150mm 以上、濾網孔徑小於 5mm。 | 濾網必須定時清理。 |
| 懸浮固體過濾設施 | 設施容量須依過濾之廢水量及過濾時間加以選用，濾速建議需小於 $500m^3/m^2/day$。 | 操作一段時間後須定時反沖洗，反沖洗廢水須回到廢水處理系統處理。 |

資料來源：行政院環境保護署

### （二）餐飲廢水裝設油脂截留設施

　　去除油脂後之餐飲廢水及客房之沐浴廢水，均應經預鑄式建築物汙水處理設施或廢水處理系統，處理至符合放流水標準，始可排放。

| 項目 | 設施規定 | 操作維護規定 |
|---|---|---|
| 油脂截留設施 | 依據「建築物污水處理設施技術規範」選用油脂截流設施，主要分為沉砂槽、截油槽、排放槽等三槽。 | 定期清洗及撈除浮油。 |
| 預鑄式建築物汙水處理設施 | 廢水水量不大時，可考慮安裝預鑄式建築物汙水處理設施。 | 每半年定期清理固液分離之汙泥，以及定期補充消毒劑。 |
| 廢（汙）水處理設施 | 適用廢水量較大、汙染物濃度較高者。大多採用生物處理法，處理流程包含攔汙柵、調勻池、接觸曝氣槽、沉澱槽、消毒設施。 | 定期清理攔汙柵，定期清理汙泥，及確保馴養菌種生長正常。 |

資料來源：行政院環境保護署

# 第六節　溫泉法規與管理問題

　　雖然我國《溫泉法》立法比日本制定《溫泉法》的時間約晚了 55 年，然此《溫泉法》的制定卻是我國溫泉之管理與發展很重要的起點。《溫泉法》對溫泉資源保育、產業的開發與利用、權責機關做了明確的規範，是我國建立溫泉開發、管理及維護機制之重要依據。

　　《溫泉法》施行前，溫泉之開發與管理維護機制，依溫泉之使用目的分由水利法、礦業法與觀光相關法規管理。《溫泉法》實施後，管理單位分屬經濟部係主管溫泉開發許可、溫泉水權、溫泉取用費及溫泉資源保育等；交通部係主管溫泉區管理計畫、產業輔導及經營許可與溫泉標章；原民會係專責原住民地區溫泉產業輔導；房屋建築歸內政部營建署；廢水管理歸環保署；水質衛生歸衛生福利部；溫泉旅館歸內政部觀光局；各地方主管機關，則負責上述溫泉相關業務之執行。

　　因對溫泉產業的分權管理，經營業者在申請合法的過程中涉及許多的單位，需要分層、分級申請核准。《溫泉法》把所有法規綁在一起，造成業者許多不便，並增加了業者適法性的複雜度。

　　依據交通部調查資料顯示，溫泉業者未能取得溫泉標章之原因，包括：建築物無使用執照或使用執照用途不符、不符合土地使用分區規定、未取得合法旅館或民宿登記、無原住民保留地同意使用文件、位於自來水水質保護區及山坡地保護區，須經環境影響評估及水土保持規劃、未取得溫泉開發許可及水權狀等，常是溫泉經營業者的最大障礙。

　　雖然《溫泉法》實行後，溫泉的管理與經營雖已漸有成效。然至今因法令的繁瑣造成各申請的困難、申請審查時效的冗長或法令未考量完整等因素，以致尚有部分溫泉業者無法合法取得溫泉標章，合法經營。也有原為合法經營的溫泉業者因為溫泉法的實施，無法取得水權或是開發許可反而無法取得溫泉標章變成違法經營。

溫泉標章申請四階段：

| 四階段申請 | I<br>溫泉開發許可 | II<br>溫泉水權 | III<br>經營許可 | IV<br>溫泉標章 |
|---|---|---|---|---|
| 核發單位 | 地方政府<br>（水利） | 中央或地方政府<br>（水利） | 地方政府<br>（觀光） | 地方政府<br>（觀光） |

資料來源：經濟部

　　《溫泉法》實施多年，應當視現行的推行障礙之處予以調整或修正法令，期能讓溫泉業者加速合法取得溫泉標章、合法經營，才能蓬勃溫泉產業，讓臺灣寶貴的溫泉資源得以充分的運用，促進觀光。

## 問題與討論

一、 溫泉區管理計畫之審查由哪個單位執行？溫泉計畫年期幾年？

二、 簡述交通部觀光局溫泉區管理計畫審查小組主要任務。

三、 請簡述溫泉取用費率的調整歷程。

四、 說明溫泉取供事業溫泉資料申報表的填報與申報方式。

五、 《溫泉法》對溫泉廢水並未設置專門的法規予以規範，目前溫泉廢水係依據哪些法規管制？

六、 了解我國的溫泉相關法規後，請表達你對這些法規的看法。

# 溫泉水質不合格將罰款

　　民國 104 年 3 月宜蘭縣政府衛生局，根據衛生福利部疾病管制署為確保營業場所衛生，於民國 102 年 10 月 14 日頒布〈營業場所傳染病防治衛生管理注意事項〉，制定〈營業衛生管理自治條例〉，具體的規範了營業場所的衛生管理，避免傳染病傳播，維護國民健康。同年 9 月實施後，水質微生物指標檢驗第一次不合格者，得限期改善；若複驗仍未改善，可處新臺幣 4 千元以上 2 萬元以下罰鍰，得按次處罰至改善為止。

　　宜蘭縣衛生局表示，過去溫泉浴池水質檢驗約有 3~4 成的業者不合格，複驗不合格率也沒有下降，因現行法令沒有罰則，只公布不合格名單讓遊客參考，業者並不在意。

　　〈營業衛生管理自治條例〉適用範圍，包括住宿服務業、美容美髮按摩業、浴室業、娛樂業、電影映演業、游泳業等 6 大營業場所。

　　溫泉業者表示，溫泉水質都有嚴格要求，若有問題也會立即改善。新法實施，也是要讓消費者多些保障，對於衛生局的嚴加管理，業者認為罰款金額有點高，但都願意配合政府政策。

資料來源：〈溫泉水質不合格將罰 4 千到 2 萬元〉，2015/8/11，聯合新聞網，http://data.udn.com/
data/titlelist.jsp。

CHAPTER

07

# 溫泉相關產業

HOT SPRING INDUSTRY OPERATION
AND
MANAGEMENT

交通部觀光局表示，在長期努力下，臺灣溫泉相關產業產值，近年來逐年增加。臺灣目前對於溫泉的產業應用主要仍停留在溫泉的休閒、觀光與遊憩的活動上，對於溫泉的高溫、含負離子療效等特質，礙於開發成本、環境維護及法令限制等因素，並未充分的善加開發。然而現今世界各國對於溫泉的應用早已有多樣性的發展，如將溫泉應用在發電、熱能、農業栽培、漁業養殖、溫泉保養品、SPA 療養、保健治療及飲用水等。國外對於溫泉開發與運用的情況，可作為我國溫泉產業未來的發展方向參考。

依「世界各國使用溫泉情形表」可以發現，大多數國家對溫泉應用大多朝向溫泉療養發展。我國有豐富的溫泉資源與多樣的特色泉質，若能積極的開發溫泉的保健療養，溫泉衍生的產品、技術方向，將可創造可觀的經濟利潤與商機。

➡ 表 7-1　世界各國使用溫泉情形表

| 國家 | 溫泉用途 |
|---|---|
| 臺灣 | 娛樂觀光、農／養殖業、溫泉食品 |
| 日本 | 溫泉療養、娛樂觀光、溫泉食品、地熱利用 |
| 俄羅斯 | 溫泉療養、地熱利用、娛樂觀光、溫泉礦泉水、農業、養殖與觀光 |
| 土耳其 | 溫泉療養、娛樂觀光 |
| 美國 | 地熱利用、娛樂觀光 |
| 波蘭 | 溫泉療養、地熱利用、娛樂觀光、農業、工作利用 |
| 希臘 | 溫泉療養、娛樂觀光 |
| 法國 | 溫泉療養、化妝品 |
| 德國 | 溫泉療養、娛樂觀光、地熱利用、溫泉礦泉水 |
| 奧地利 | 溫泉療養、娛樂觀光 |
| 紐西蘭 | 溫泉療養、娛樂觀光 |
| 匈牙利 | 溫泉療養、娛樂觀光 |
| 保加利亞 | 溫泉療養、娛樂觀光、清洗事業、地熱利用、溫泉礦泉水 |

資料來源：水利署張廣智－溫泉資源多元化方向

# 第一節　地熱能

　　太陽能、風力、潮汐、地熱能等是來自大自然，既環保且取之不竭的再生能源。太陽能及風力能容易受天候的因素影響而不穩定。地熱能因來自於地球內部，將熱能從地核透過地函傳送到地殼，一定的時間內能產出固定的能源量，相較太陽能及風力能穩定。

　　地熱的應用仍以提供熱能及高溫發電為主。世界上擁有高溫地熱資源的國家皆已將地熱發電作有效的應用開發。

　　目前各國已經建置的地熱發電廠，絕大多數是屬於火山型地熱能。火山型地熱能來自地底岩漿，透過岩層的裂隙向上冒出地表，因為岩漿冒出的地點及地質構造較清楚，降低了開發的風險，又能在淺層地方取得足夠高溫的地熱資源。

　　西元 1904 年義大利建造了世界上第一座的地熱發電廠，美國也於西元 1922 年建置地熱發電廠。自二次大戰後至西元 2005 年間，世界各國陸續建置了二十幾座地熱發電廠。美國、菲律賓、墨西哥是世界上利用地熱發電前三名的國家，日本、冰島、紐西蘭、印尼及俄羅斯等國家也有大量開發地熱發電。

　　臺灣雖位處環太平洋火山帶，地熱徵兆明顯，然經地質調查研究發現，臺灣地熱資源雖以大屯山地區蘊藏較佳，但與世界上火山地熱利用的幾個主要國家相比，經濟效益仍偏低，難以建立大型地熱發電廠。

　　臺灣地熱資源，因考量多處於國家公園範圍及有酸性腐蝕問題。目前只有宜蘭清水已開發。

　　宜蘭清水地熱經探勘後，發現蘊含豐富地熱，極具商業發電價值，在民國70年，在清水地熱建立臺灣首座地熱發電廠，民國 71 年初期達高峰狀態，年發電量達 897 萬度。但民國 81 年因酸性腐蝕及礦物阻塞管壁，發電效率降低至年發電量 190 萬度為高峰期 1/5，於民國 82 年關廠。

➡ 表 7-2　西元 2015 年底全球地熱發電裝置容量 (MW)

| 國家 | 1990 年 | 1995 年 | 2000 年 | 2005 年 | 2010 年 | 2015 年 |
|---|---|---|---|---|---|---|
| 美國 | 2,774.6 | 2,816.7 | 2,228 | 2,544 | 3,098 | 3,450 |
| 菲律賓 | 891 | 1,227 | 1,909 | 1,931 | 1,904 | 1,870 |
| 印尼 | 144.8 | 309.8 | 589.5 | 797 | 1,197 | 1,340 |
| 墨西哥 | 700 | 753 | 755 | 953 | 958 | 1,017 |
| 義大利 | 545 | 631.7 | 785 | 790 | 843 | 916 |
| 紐西蘭 | 283.2 | 286 | 437 | 435 | 762 | 1,005 |
| 冰島 | 44.6 | 50 | 170 | 322 | 575 | 665 |
| 日本 | 214.6 | 413.7 | 546.9 | 535 | 536 | 519 |
| 肯亞 | 45 | 45 | 45 | 127 | 202 | 594 |
| 哥斯大黎加 | 0 | 55 | 142.5 | 163 | 166 | 207 |
| 薩爾瓦多 | 95 | 105 | 161 | 151 | 204 | 204 |
| 土耳其 | 20.6 | 20.4 | 20.4 | 20.4 | 91 | 397 |
| 尼加拉瓜 | 35 | 70 | 70 | 77 | 88 | 159 |
| 俄羅斯 | 11 | 11 | 23 | 79 | 82 | 82 |
| 巴布亞新幾內亞 | 0 | 0 | 0 | 39 | 56 | 50 |
| 瓜地馬拉 | 0 | 33.4 | 33.4 | 33 | 52 | 52 |
| 葡萄牙 | 3 | 5 | 16 | 16 | 29 | 29 |
| 中國 | 19.2 | 28.8 | 29.2 | 28 | 24 | 27 |
| 法國 | 4.2 | 4.2 | 4.2 | 15 | 16 | 16 |
| 德國 | 0 | 0 | 0 | 0.2 | 6.6 | 27 |
| 伊索比亞 | 0 | 0 | 8.5 | 7 | 7.3 | 7.3 |
| 奧地利 | 0 | 0 | 0 | 1 | 1.4 | 1.2 |
| 澳大利亞 | 0 | 0.2 | 0.2 | 0.2 | 0.1 | 1.1 |
| 泰國 | 0.3 | 0.3 | 0.3 | 0.3 | 0.3 | 0.3 |
| 阿根廷 | 0.7 | 0.6 | 0 | 0 | 0 | 0 |
| 總計 | 5,831.8 | 6,866.8 | 7,974.1 | 9,064.1 | 10,898.7 | 12,635.9 |

資料來源：International Geothermal Association

■ 圖 7-1　清水地熱公園

圖片來源：https://www.travelnews.tw/news/%E6%B8%85%E6%B0%B4%E5%9C%B0%E7%86%B1%E
5%85%AC%E5%9C%92%E6%95%B4%E5%BB%BA%E5%AE%8C%E6%88%902%E6%9C
%881%E6%97%A5%E9%87%8D%E6%96%B0%E9%96%8B%E5%9C%92/

# 第二節　溫泉農漁養殖業

HOT SPRING INDUSTRY OPERATION AND MANAGEMENT

地熱除可直接發電應用外，地熱水的熱能還能利用在取暖、制冷、溫室農業栽培和進行水產養殖的發展上。透過地熱能對於溫度調節的效果，將原先適應高溫成長的農植物與養殖漁業，變成於冬天也能栽種與養殖，從而提高經濟產能。

## 一、地熱溫室

地熱溫室以地熱做為溫室的熱力來源，地熱能具有低成本與低汙染的特性，在各種能源溫室中占十分有利的地位。

利用地熱溫室栽培已經成為調節農業產期的重要途徑。目前大多數地熱溫室選用塑料或玻璃作為外罩覆蓋物，以最少的成本覆蓋最大限度的地面，獲得最大量的日照率。

依據礁溪鄉農會資料顯示，礁溪溫泉水質好，又以溫泉調節田裡的水溫，水溫長期保持在 22~33 ℃適合蔬菜成長，長得快又好，品質極佳。礁溪溫泉含豐富礦物質，不但促進植物的生長更增加營養成分。

　　礁溪鄉溫泉農產品分別有稻米、蕹菜（空心菜）、絲瓜、茭白筍、番茄，以及金棗、桶柑、茶葉、花卉等等，耕地面積達 3,000 公頃。其中以水稻為大宗，約占二分之一的農作面積。民國 95 年 7 月首度擴大面積生產美濃香瓜，經過三個月的栽培有如籃球一樣大，收成後名為溫泉哈密瓜。礁溪鄉農會有計畫的輔導農業產銷工作，建立「溫泉蔬菜」與「湯戀物產」品牌，打開知名度，增加農民的收益。並規劃結合礁溪溫泉旅遊之優勢，與飯店業者結盟行銷「湯戀物產」，民國 100 年時相關產品營收約達 2,400 萬元。

　　民國 97 年間在農委會、花蓮區農改場及宜蘭縣政府的輔導下，以礁溪鄉農會以溫泉米（蓬萊米）為原料配方，共同研發出湯戀物產系列產品－「溫泉米粉」。湯戀物產系列產品分別有：溫泉米、溫泉香米、糙米茶、溫泉香米禮盒等。

　　陽明山地熱研究中心利用溫泉培育各式的花卉，隨時均可播種，成長速度也較快，顏色鮮豔，隨時都可看到一年四季各式的花卉。

▶ 圖 7-2　養殖漁業池

▶ 圖 7-3　溫泉水空心菜

■ 圖 7-4 茭白筍菜園

## 溫泉農植物

### 1. 溫泉蕹菜（空心菜）

農民於春作時，利用溫泉水 26~30 ℃左右栽培蕹菜，一次種植，多次採收。初期經過 30~45 天左右，收割後其莖基部分迅速分蘗，約 25~40 天可再次收穫，全年可採收 5~8 次左右，目前種植面積約有 10 公頃。溫泉蕹菜適合生長在溫泉區域，生長快速，莖粗葉大，品質也佳。目前種植面積約有 10 公頃左右。

### 2. 溫泉絲瓜

溫泉區的土壤最適合絲瓜的栽培，溫泉絲瓜所生長之環境，田間充滿水分，瓜藤的根伸入水中，吸收水分及土壤的養分。種植時期，於元月份播種，4 月底開始採收至 10 月，目前栽培面積約 8 公頃。

### 3. 溫泉茭白筍

溫泉茭白筍產期從 9 月下旬到 11 月上旬，中秋節前後一個月為盛產期。溫泉茭白筍，無黑心，顏色雪白，品質優，目前種植面積約 15 公頃。

### 4. 溫泉番茄

礁溪番茄皮薄、細嫩、鮮紅、甜度高、口味佳，礁溪栽培番茄已有三十幾年歷史，產季 1 月底開始採收至 4 月結束，種植面積約 8 公頃。

### 5. 四重溪溫泉米

車城鄉有四重溪流域經過，當地除擁有富含礦物質的溫泉地下水源外，並利用天然潔淨山泉水交互灌溉，適宜氣候栽種出自然、好吃、營養、衛生之優質溫泉良質米。車城鄉四重溪溫泉米之所以與眾不同有四大原因：(1) 水源；(2) 落山風；(3) 品種；(4) 製程，才能培育出來優質的溫泉米。

## 二、地熱養魚

臺灣冬季時期常因天冷低溫造成養殖漁業嚴重的經濟寒害損失，運用地熱水可於調節魚池的溫度、讓魚池溫度維持在適合魚苗生存的環境裡，可使魚苗平安越過冬天。然地熱水溫度一般都高於魚類生長的適合範圍，無法直接運用地熱水養殖魚類，必須以人工混合地熱水匯入養魚池的水溫，使其滿足不同魚類生長需要。

在臺灣冬季寒流來襲之際，調節後的地熱水可提供 30 ℃左右的環境來飼養甲魚、熱帶魚，甲魚容易繁殖、生長也快且肉質細嫩；熱帶魚身形美麗、多彩顏色，極具商品價值。礁溪以溫泉養殖甲魚，較不易罹患疾病，養殖時間比南部少半年，大幅降低養殖成本。烏來、關仔嶺及四重溪也運用地熱水養殖熱帶魚供遊客欣賞。

礁溪甲魚自民國57年開始養殖，日本大量收購，形成一股養殖風潮；民國67年，因甲魚罹患腸炎弧菌，以致產量一度銳減。民國 84~85 年間在恢復至盛產時期，產值約 5 億元以上，目前共有二十多戶養殖戶，養殖面積約 10 公頃，年產量可達 30 萬公噸。

陽明山地熱研究中心也運用溫泉水養殖鱷魚，鱷魚的成長速度也比一般於熱帶地區野生的鱷魚快約二年。

## 第三節　溫泉美容與保養品

溫泉水富含各種微量元素及礦物質，對於皮膚具有鎮定、舒緩、保濕、抗氧化及抗發炎等多項功效，法國與日本早已運用溫泉開發出多種的美容保養品牌。目前在臺灣市場上所銷售的溫泉保養品也以法國品牌為主，臺灣在溫泉美容保養品的發展上仍僅限於溫泉粉、溫泉精等浸泡浴用品。

## 一、法國溫泉美容產品

　　法國因溫泉保健與醫療發展較早，相關溫泉保養品、化妝品等美容產品也更臻成熟，主要仍以 VICHY 薇姿、Avène 雅漾、URIAGE 優雅麗、LA ROCHE-POSAY 理膚寶水四大藥妝為主，行銷各國。

### （一）VICHY 薇姿

　　西元 1931 年由 DR.HALLER 所創立。

　　薇姿溫泉水取自地底純淨的水源，流經 4,000 公里後在地底下 15 公尺處汲取，並使用六大細菌學科學方法驗證水質。

　　VICHY 薇姿的護膚產品中加入了盧卡斯溫泉水，盧卡斯溫泉水富含鈣、鎂等 15 種礦物質和微量元素，達到 5.1g/L，有舒緩、抗過敏，能增強皮膚天然保護能力。其中鈣－保護皮膚；硒－舒緩作用；鎂－活力再生；銅－加強修護；二氧化矽－重建再生。

　　製成化妝品、保養品後再進行外觀、氣味、顏色、酸鹼值、導電率等五項品質檢測。VICHY 所有產品經皮膚科學測試，旨在倡導專業的肌膚健康理念。

### （二）Avène 雅漾

　　Avène 雅漾位於 Haut-Languedoc 國家公園中心的歐伯溪谷，西元 1736 年 Rocozel 侯爵的馬在此被治癒，此地活泉水對皮膚的神奇護理、舒緩敏感不適的特性效果，因而被發現。西元 1990 年雅漾水療中心重建，同時創立雅漾皮膚科學研究室。

清澈的活泉水以每小時 70,000mL 的速度從地面湧出。雅漾活泉水擁有舒緩作用，富含適合多數敏感肌膚的成分。

- 低礦物含量 206mg/L。

- 鈣／鎂碳酸氫鈉含量資料（比例 Ca/Mg=2）

- 富含矽石：10.6mg/L。

- 富含微量元素。

- pH 值：7.5。

如今雅漾保養品已行銷全球將近 100 國家。

## （三）URIAGE 優麗雅

URIAGE（優麗雅）活泉水位於 Belledonne 山腳下，高盧人入侵後，羅馬人翻越阿爾卑斯山脈發現此泉水源頭，並建造了第一所的優麗雅溫泉水療中心。

西元 1838 年，巴黎醫院發表了「URIAGE（優麗雅）溫泉水對皮膚的功效」論文，證實 URIAGE 溫泉水可加速保濕補水，使身心得到舒緩與愉悅；西元 1877 年 URIAGE 活泉水獲得法國醫學會認可，陸續有許多的學術報告證實其特殊成分及療程功效。

URIAGE（優麗雅）的溫泉保養品以由蘊藏於地底 75 公尺、終年均溫 27 ℃ 的天然礦泉水製成，是天然與皮膚張力相等的礦泉水，對肌膚的保濕度絕佳，無論健康或脆弱的肌膚都適合。

目前是法國皮膚醫學保養品知名品牌。

## （四）LA ROCHE-POSAY 理膚寶水

LA ROCHE-POSAY 位於 Poitou Charentes 的中心區域，是一座中古世紀古城。西元 1928 年化學家 Rene Levayer 利用此地的溫泉水開始研發皮膚科藥物及皮膚科輔助性治療產品。西元 1975 年設立了理膚寶水藥劑研究室，也就是目前的理膚寶水製藥公司，此溫泉水富含微量金屬元素，溫度不超過 13 ℃的低溫，礦物質含量低。而 LA ROCHE-POSAY 溫泉水的成分，最特殊之處是每公升 60 微克含豐富的硒，其溫泉水質地清純，酸鹼值接近中性，獨特而平衡的成分，是 LA ROCHE-POSAY 溫泉水功效及獨特的主因。「硒 Selenium」原本即已存在於人體中，其作用是能夠活化過氧化物，幫助中和過氧化物，減低自由基的產生，達到修護皮膚受損細胞的目的。

理膚寶水的產品均含 LA ROCHE-POSAY 溫泉水，成分數量及種類有一定限制，均須經皮膚科醫生在教學醫院測試通過。

## 二、日本溫泉美容產品

日本對於溫泉美容保養品的開發，不似法國業者有醫學中心或實驗室進行皮膚嚴謹的測試研究，以各溫泉地自行開發、不具醫療功能的外用保養品，如肥皂、入浴劑、化妝水居多。

日本鳥取縣有眾多的溫泉地，如三朝溫泉、皆生溫泉等等。鳥取溫泉的泉質含豐富的「鈉－硫酸塩・塩化物泉」，其中水 1Kg 中含有 4,000mg 以上的溫泉成分，溫泉成分具有保溫、保濕、美肌等效果，不加任何香料及化學合成成分，對於敏感性皮膚的人也很適用。

鳥取縣當地的業者以自家的溫泉水製作「鳥取溫泉肥皂」、「鳥取溫泉保濕噴霧」、「三朝化妝水」、「羽合溫泉化妝水」、「皆生溫泉化妝水」、「皆生溫泉水金箔彈性潔面皂球」等相關產品，皆生溫泉化妝水還有貓女洗澡的版本「貓女化妝水」，也非常受歡迎。

除了鳥取縣外，日本還有湯布院溫泉皂、日本岩手縣大峰山腳下，從地下600m 深處取的天然水加上以火山灰黏土製成的經典泥炭石洗顏皂、惠泉熊野溫泉

水天然保濕香皂、有馬溫泉碳酸溫泉水手工皂、關西酵素風呂溫泉浴鹽入浴劑，以及其他以各地的溫泉水或火山泥所製作的去角質皂、硫磺皂、保濕皂及各地名湯溫泉入浴劑等等。

## 三、臺灣溫泉美容產品

臺灣對於溫泉美容產品的開發與日本的型態相似，也以面膜、肥皂及入浴劑等外用保養品為主。近幾年來，各地的溫泉業者透過產學合作研發的方式，試圖開發屬於當地的產品提高溫泉經濟產值。

1. 臺灣溫泉美妝聯盟汲取臺南、花蓮與屏東等地的 5 大名泉，製成「臺灣溫泉面膜」，從溫泉源頭取原湯，根據各地溫泉特色萃取成分製成不同功能的面膜，水源都有合法溫泉標章水權，水質也符合《溫泉法》的規定。

   5 大名泉來自臺南龜丹、關子嶺、花蓮安通、瑞穗及屏東四重溪；龜丹溫泉可協助皮膚緊實、關子嶺能恢復肌膚彈性、安通訴求美白、瑞穗是舒緩、四重溪強調保濕。

2. 「礁溪美人湯溫泉面膜」結合在地文化、食材、藝術與在地生產製作，獲選為宜蘭十大伴手禮。礁溪溫泉遠近馳名，經檢驗分析含多種礦物質及稀有元素，因此有美人湯之美名，面膜皆添加礁溪溫泉水，獨有的酚酞鹼成分能幫助導入保養品中有效成分，加倍吸收精華。

   礁溪溫泉，屬碳酸氫鈉泉，泉色清無臭，酸鹼值約在 7 左右，湧到地表時約為 58 ℃，洗後光滑柔細不黏膩，由於富含鈉、鎂、鈣、鉀、碳酸離子等礦物質成分，因此不論是浸泡、沐浴或經處理後成為礦泉水飲用，都對身體健康極有幫助。

3. 民國 102 年起，臺北市政府與臺北科技大學合作，以北投溫泉湯花為素材，研發出天然之「湯花沐浴系列用品」，包括「湯花溫泉皂」、「湯花泡湯粉」、沐浴乳、洗手乳及旅行風呂包等產品。

   湯花主要為溫泉的生成物，因其懸浮於泉水之中，朵朵如花，故名湯花。北投溫泉湯花含硫量達 63.39%，有軟化皮膚角質層的作用，並能舒緩皮膚的搔癢不適，坊間相傳也具有排毒、解毒、消炎殺菌的功作用。同時沐浴後有通體舒暢和散發著一抹溫泉餘香的味道，因此非常受歡迎。

# 第四節　溫泉療養

世界溫泉療養的應用發源於羅馬帝國時期，當時的受傷的士兵經過溫泉水的浸泡治療，多能得到一定程度的療癒與舒緩。17 世紀時，義大利的醫師們將飲用溫泉水納入醫療處方、法國以溫泉治療各類皮膚病，才逐漸開展溫泉與醫療結合的溫泉療養產業型態。法國、德國、義大利與奧地利溫泉治療費用已列入健康保險的給付範圍裡。

日本擁有溫泉歷史文化悠久，江戶時代的後藤良山將傳統「湯治」開始進行科學性的研究。西元 1943 年日本更制定世界第一部溫泉法，同時發展溫泉醫院與溫泉專科醫師的認證制度，溫泉理療因此成為輔助醫學的重要科別。「溫泉療法醫師」由「日本溫泉氣候物理醫學會」認定其資格，每五年認證一次，依據《溫泉療養指示書》可向稅務屬申報扣除稅金；若至有溫泉醫療設施項目之溫泉病院治療，取得《溫泉療癒處方籤》就能申請健保給付。

西元 2009 年統計，日本約有 410 個溫泉療養地，歐洲也有逾 1,700 個符合溫泉療養地的健康中心，其中德國境內有 329 個療養地，也是歐洲規模最大的國家。

每年使用德國保養地的人數高達千萬人以上，且每人每年之平均停留天數約為 6.5 天，其中因骨骼肌肉及行動不便到訪者占 53%、有循環障礙者占 14%、有精神疾病者占 13%、有代謝失調者占 5%、有癌症病患者占 5%、有呼吸系統疾病占 5%、及其他因素者占 5% (Titzmann & Balda, 1996; van Tubergen & van der Linden, 2002)。

在法國約有 90 個溫泉水療中心，針對皮膚、風濕、呼吸道、心血管及神經等 12 類疾病提供治療。

其他歐洲國家（法國、奧地利、冰島等）及中東國家（土耳其等）等地區則有溫泉休憩區 (spa resort)、溫泉健康休憩區 (spa and health resort) 等設施，使用溫泉療法來治療和預防各種疾病（林指宏，2010）。

俄羅斯以索契溫泉區 (Sochi) 為最著名的溫泉理療療養勝地，主管索契地區溫泉療養事業的「馬徹斯特 (Matseta) 水療」集團，轄下計有 5 間溫泉水療醫院：Metallurg、Volna、Moskova、Svetlana 與 Frunzye 水療醫院，民眾可以持療養手冊或療養院開立之療養處方籤進行溫泉療養，水療醫院科別有內科、皮膚科、神經科、

婦產科、胃腸科、泌尿科、牙科等，當地溫泉療養未來的發展方向，便是結合傳統的天然溫泉資源與醫學領域上的科學技術及合併民間醫療法加以運用。

　　美國溫泉城國家公園為美國第一個國家礦泉療養地，當地人利用此溫泉來治療風濕症和其他疾病，19 世紀開始有私人浴所設立。西元 1921 年以當地 47 處溫泉為中心建立國家公園，最後發展成為美國著名之「美洲溫泉療養地 (The American Spa)」，該地設有 20 多座水療所和理療中心，每年有數以百萬計的遊客來此療養。

　圖 7-5　匈牙利黑維茲溫泉療養區

　圖 7-6　溫泉 SPA 水療

國際 SPA 協會 (International Spa Association) 統計在西元 1997 年，當年美國使用水療 SPA 的人口成長速度高達 60% 以上。從西元 1999~2001 年，溫泉 SPA 產業獲利增加 114%，且水療 SPA 產業的經營型態也隨之起了相當大的變化，在美國總數 9,632 水療 SPA 產業中，有 685 家是以溫泉為經營核心的 SPA 型俱樂部。然而，占總數只有 7% 的溫泉 SPA 俱樂部卻被列入西元 2001 年美國三大獲利產業之一 (Etling, 2002)。由此可見，溫泉已成為 21 世紀經濟脈動的主流（林指宏，2007）。

## 第五節　礦泉飲用水

HOT SPRING INDUSTRY OPERATION
AND
MANAGEMENT

世界衛生組織提出健康飲水必須符合六個條件，即無有害物質、含有適當的微量礦物質、水質軟硬度適中、含氧量豐富、分子團小、pH 值為弱鹼性。天然礦泉水比其他飲用水更符合這些健康飲水條件，溫泉水裡更含有各種天然的礦物質如鈣、鎂、鐵、鋅等對身體有益的微量元素，因此逐漸被大家所重視。

歐洲國家早在西元 1765 年就已經開始將礦泉水裝罐銷售。一開始由法國的 VICHY 生產二款富含高礦物質的溫泉水。到了 19 世紀，歐洲地區更對礦泉水進行大規模的商業開發，並延伸到俄羅斯。

目前世界礦泉水主要生產國和消費國仍在歐洲。這些國家大多為國際礦泉水聯合會 (International Mine Water Association) 的主要的成員國，有義大利、德國、法國、比利時、荷蘭、奧地利、葡萄牙、西班牙、瑞士、英國、土耳其等國家。

世界礦泉水的生產規模以德國的規模最大，經政府認定的礦泉水水源處有 600 餘處，年生產量達 1,000 萬噸以上。義大利約有 200 餘家礦泉水廠，礦泉水的人均消費量 170 升／年，位居世界之首。

英國權威雜誌《Drinks International》於 2015 年 1 月 14 日公布了西元 2015 年最暢銷的 10 大礦泉水和最熱門的 10 大礦泉水。

| | BEST SELLING BRANDS WATER | TOP TRENDING BRANDS WATER |
|---|---|---|
| 1 | SAN PELLEGRINO | SAN PELLEGRINO |
| 2 | PERRIER | PERRIER |
| 3 | ACQUA PANNA | VOSS |
| 4 | HILDON | FIJI |
| 5 | SOUROTI | VITTEL |
| 6 | PENAFIFL | NAKED |
| 7 | VOSS | SOLAN DE CABRAS |
| 8 | VITTEL | EVIAN |
| 9 | KINGSDOWN WATER | BELU |
| 10 | BRU | MARIE-STELLA-MARIS |

資料來源：Drinks International

## 1. SAN PELLEGRINO

此天然礦泉水取自義大利拿坡里北邊羅卡蒙菲納火山地形，13 世紀被發現。石灰岩和火山岩在地表下 396 公尺的地下蓄水層融合，產生了獨特的礦物質和微量元素，形成天然氣泡，含鈣量約 179mg/L。此泉水氣泡柔和，被廚師和侍酒師奉為美食佳釀的好伴侶。

## 2. PERRIER

PERRIER 是由法國政府所保護的國家礦泉，位於法國南部 Provence（普羅旺斯）的 Vergèze 小鎮。Perrier 為微礦化，具有許多低鈉量，碳酸化作用的量，正好形成天然有氣礦泉水。

Perrier 是地球上第一個氣泡礦泉水。近代，Perrier 被推銷為「礦泉水中的香檳」。

## 3. VITTEL

位於法國孚日山脈的國家水源保護區，也是法國頂級 SPA 中心的水源保護地區，在兩億五千前的古老沉積岩裡層層過濾，慢慢吸收豐富礦物質及微量有機物，孕育出珍貴天然礦泉水。水質柔滑、細膩。它是世界最大的天然礦泉水品牌，深受法國人們的喜愛，米其林餐廳均使用 VITTEL。

### 頂級的礦泉水

天然礦泉水的瓶裝生產於十九世紀後期達到高峰。此後的一段時間，礦泉水主要作為一種具有治療功效的水與奢侈飲品，其消費族群定位於富人階層。

| | 名稱 | 產地 | 特點 |
|---|---|---|---|
| 1 | Sole Arte | 義大利 | Sole 礦泉水來自義大利北部的 Lombardy，水裡含有非常低的鈉等礦物質成分。它是英國著名的電視節目廚師 Jamie Oliver 的御用飲水。 |
| 2 | Ferrarelle | 義大利那不勒斯 | 是世界上為數不多的天然含氣礦泉水之一，完全不靠人工起泡。他的水源地是古羅馬時代重要的內陸城市，歷經千年從未變過。 |
| 3 | Wattwiller | 法國 | 源泉的周圍，農戶不能使用農藥，嚴格控制汽車的數量，法國人竭力保護它的原生態水源，最為自然的水質成就了它的美譽。 |
| 4 | Blue Keld | 英國 | Blue Keld 的水源是自流泉，靠水自身的壓力湧出地面。長年的流動和石灰石過濾的精華，讓它成為純淨的源泉。 |
| 5 | Vichy Catalan | 西班牙 | 它來自地球核心的水源，在 60 小時慢慢的蒸發而產生。源於特有的加工工藝，威域 (VICHY CATALAN) 提供了一個優良的鈉、鉀和鈉鈣生物，連續攝入可防止某些心血管疾病，有助於降低人體內的壞膽固醇。 |

溫泉相關產業除上述的溫泉療養、地熱利用、溫泉礦泉水、農漁業養殖外，仍有許多利用溫泉水所製作的特色溫泉產品。

捷克除了有使用溫泉杯飲用溫泉水的習俗，捷克還有用麵糊加上溫泉水以鐵板煎成的溫泉餅，及使用當地溫泉水所製作的溫泉酒此二項有名的溫泉產品。溫泉餅看起來，像是大塊的法蘭酥，150 幾年來，喝溫泉水配溫泉餅已成當地美麗的景緻。

溫泉酒具有療效，獨特的草藥配方有幫助消化的效果。卡羅維瓦利的溫泉伏特加－貝赫洛夫卡酒 (Becherovka)，主要成分用來自卡羅維瓦利的天然溫泉水，再添加祕方香料製成，也可稱為草藥酒，被認定具有調養身體、幫助腸胃消化的功效，甚至也能改善關節炎，是捷克人居家必備的養命酒。

臺灣溫泉風景區雖也有溫泉蛋、溫泉麻糬及溫泉咖啡等相關產品的販售，然因多為地區性的小量生產，經濟產值不高。

▶ 圖 7-7　貝赫洛夫卡酒 (Becherovka)，可稱為草藥酒。

➔ 表 7-3　溫泉水中富含各種礦物質，對於皮膚的影響也各有不同。

| 溫泉區\妝品名稱 | 馬槽 | 金山 | 烏來 | 北投 | 安通 | 仁澤員山 | 蘇澳冷泉 | 礁溪 | 知本 | 金崙 | 清泉 | 谷關 | 廬山 | 泰安 | 東埔 | 關子嶺 | 寶來 | 龜丹 | 四重溪 |
|---|---|---|---|---|---|---|---|---|---|---|---|---|---|---|---|---|---|---|---|
| 原液噴霧 | ▽ | ▽ | ● | ▽ | ● | ● | ● | ● | ▽ | ● | ● | ● | ● | ◇ | ● | ▽ | ● | ● | ● |
| 面膜 | ▽ | ▽ | ● | ▽ | ● | ● | ● | ● | ▽ | ● | ● | ● | ● | ● | ● | ● | ● | ● | ● |
| 化妝水 | ▽ | ▽ | ● | ▽ | ● | ● | ● | ● | ▽ | ● | ● | ● | ● | ● | ● | ▽ | ● | ● | ● |
| 精華液 | ▽ | ▽ | ● | ▽ | ● | ● | ● | ● | ▽ | ● | ● | ● | ● | ● | ● | ▽ | ● | ● | ● |
| 洗面產品 | ▽ | ▽ | ● | ◇ | ● | ● | ● | ● | ▽ | ● | ● | ● | ◇ | ● | ● | ● | ● | ● | ● |
| 洗髮產品 | ▽ | ▽ | ● | ◇ | ● | ● | ● | ● | ▽ | ● | ● | ● | ◇ | ● | ● | ▽ | ● | ● | ● |
| 沐浴產品 | ▽ | ▽ | ● | ◇ | ● | ● | ● | ● | ▽ | ● | ● | ● | ◇ | ● | ● | ● | ● | ● | ● |
| 保養品 | ▽ | ▽ | ● | ● | ● | ● | ◇ | ● | ▽ | ● | ● | ● | ● | ● | ● | ◇ | ● | ● | ● |

評估方法：以原泉未經加工為評估依據，泉質參考 96 年經濟部水利署研究報告（經濟部水利署，2007a）

註：▽表示低可行性；◇表示中可行性；●表示高可行性

# 第六節　國內溫泉應用產業

　　臺灣傳統的溫泉產業經營範圍以浸泡溫泉、餐飲及住宿為主。溫泉法制定前，大多的溫泉是以私人經營的中小型溫泉旅館為主，這類型的溫泉旅館多僅提供溫泉浴槽給旅客使用，佐以簡單的野菜烹煮供餐，較無整體設計概念或其他衍伸應用，以致遊客的停留時間不長，經濟效益有限；因過去對於溫泉露頭的管制、開鑿與管線的鋪設也無法令明確的規範，缺乏專業的探勘與規劃，造成後續有溫泉管線混亂的現象存在。

　　溫泉法實施後，舉凡與溫泉開發相關的溫泉露頭探勘、鑿井，以至於開發成功後的取供事業申請、水質檢驗，至最終溫泉水處理、溫泉泥的清運等，處處都是商機產業。國人因經濟水平提升，益加重視生活休閒品質，對於溫泉設施的要求也從基本的浸泡，轉而要求更高層次的心靈休閒、環境優美與設施器材齊全的健康運用。

　　根據水利署民國 96 年溫泉資源效能運用提升技術研究報告（經濟部水利署，2007）指出，目前國內之溫泉產業，可分為溫泉區應用產業與關聯產業、非溫泉區之應用產業及溫泉關聯行業三大類。溫泉區的應用與關聯產業有溫泉旅館業、溫泉住宅、溫泉農業、溫泉養殖、溫泉理療、溫泉工程開發、水處理（儀器、機械）業、水檢測業等；非溫泉地區應用產業有：化妝品、食品、生技、溫泉機等。

表 7-4　國內溫泉應用分類

| | 溫泉區應用產業 | 溫泉關聯產業 | 非溫泉區應用產業 |
|---|---|---|---|
| 1 | 溫泉旅館、溫泉水療 | 溫泉開發業 | 溫泉化妝品 |
| 2 | 溫泉住宅 | 溫泉浴場設計施工、設備業 | 溫泉機 |
| 3 | 溫泉農業 | 溫泉水量水質檢測業 | 其他應用產業 |
| 4 | 溫泉養殖 | 溫泉代操作業 | |

## 一、溫泉區應用產業

1. 溫泉休閒遊憩：全臺各地的溫泉區，有許多溫泉旅館或以溫泉為行銷主力並搭配高級設備之的溫泉水療業，此即為目前溫泉運用之最廣泛的方式。

2. 溫泉住宅：「溫泉住宅」，也成為房地產的新興產品。標榜在家就能享受溫泉浴，

主要集中在臺北市的北投區，此外，新店及八里地區亦有鑿井取得深層熱水的溫泉住宅，桃園楊梅及宜蘭礁溪地區都有業者投入興建溫泉住宅。

3. 溫泉農業：礁溪利用溫泉水灌溉農作，蕹菜（空心菜）、溫泉絲瓜、溫泉茭白筍、溫泉番茄、溫泉米、溫泉香芋等。

4. 溫泉養殖：利用溫泉水的溫度調節，可以養殖適應高溫的養殖類，礁溪地區已有使用溫泉養殖溫泉甲魚及溫泉熱帶魚。

5. 溫泉食品：冰溫泉蛋、溫泉番茄、溫泉麻糬、溫泉豆腐、溫泉麵及溫泉咖啡。

圖 7-8　溫泉蛋

圖 7-9　溫泉文化館溫泉產品 1

圖片來源：作者拍攝

圖 7-10　溫泉文化館溫泉產品 2

圖片來源：作者拍攝

## 二、非溫泉區應用產業

1. 溫泉浴品：溫泉粉、溫泉精。

2. 溫泉機製造：溫泉機是指透過溫泉機將自來水製成含有礦物質的溫泉水之機器。目前在臺灣市場上有販賣溫泉機的家數不多，約有 7~8 家廠商，分為進口溫泉機與臺灣廠商自行研發、生產溫泉機。

3. 溫泉菌：花蓮安通溫泉飯店以生物科技提煉出溫泉菌，並研發保養品、洗髮精、沐浴乳等相關的產品。溫泉菌亦可應用在廚餘處理上。

## 三、溫泉關聯產業

1. 溫泉開發業：臺灣的溫泉開發業者都兼具溫泉取供水業與溫泉工程業的業務。

2. 溫泉浴場設計施工與設備業開發業：溫泉會館、浴場設計。

   臺灣地區現有約 500~600 家溫泉旅館／水療業者，估計每年約有 100 家的業者更換溫泉相關設備，更換費用約在 150 萬～ 3,000 萬元不等，平均約為 300 萬元，推估溫泉設備業者的年度產值約為 3 億元。（溫泉產業營運效能提升之研究）

3. 溫泉水質水量檢測業：目前已由交通部觀光局認證通過之溫泉檢測單位全國已有 14 家檢測機構。而溫泉法實施後，業者會越來越重視水質檢測。

4. 溫泉代操作業：溫泉代操作業者是指溫泉水處理相關的機械設備的操作、維護管理及遠端監控的業者。由於溫泉水質特殊，部分的溫泉旅館或水療業者可能會將溫泉水處理的部分委由溫泉代操業者處理。

5. 溫泉健康促進理療業：受限於醫療法規定，非醫療機構不得進行醫療行為。目前只有泰安溫泉區有溫泉健康促進的相關人員（溫泉指導師）之培訓、及北投國軍醫院有針對溫泉水療進行相關之應用。榮總、振興、和信及關渡醫院結合溫泉業者發展「保健旅遊套餐」。

   溫泉資源於國外的應用上，除了具有觀光休閒遊憩之用途外，主要是以醫療保健、地熱能源利用或農漁業應用等功能為主。日本、俄羅斯、法國溫泉醫院或溫泉保養地健康療養行復健治療。目前臺灣的溫泉產業經營範圍主要為溫泉住宿與餐飲，偏向觀光休閒遊憩之用途。而在其他零星應用上，如宜蘭礁溪利用當地的冷泉來灌溉農業及養殖魚類，逐漸開始發展出當地溫泉特色的產業。

## 問題與討論

一、 簡述目前世界各國溫泉的運用方向。

二、 臺灣地熱能無法有效運用的因素？

三、 臺灣有哪些溫泉養殖業？

四、 試述目前溫泉保養品的行銷情況。

五、 溫泉療養以哪些國家最有規模？請概述目前發展情形？

六、 何謂世界衛生組織健康飲水的六條件？

七、 概述目前國內溫泉應用。

# 臺中好湯溫泉季開跑
# 柯南、鬼太郎遊谷關

2019 臺中好湯溫泉季開跑！臺中市政府今年特別融入漫畫、COSPLAY 及美食，8 月 10 日至 11 日將於谷關溫泉廣場舉辦「谷關溫泉漫畫嘉年華」，邀請《型男大主廚》節目主持人詹姆士以在地食材現場烹調溫泉料理，柯南、鬼太郎也將來到谷關有獎徵答，邀請大家一起看漫畫、泡好湯、吃美食。

為推廣夏季泡湯，臺中市政府觀光旅遊局今 (1) 日在臺中日光溫泉會館舉辦「2019 臺中好湯溫泉季—漫遊谷關泡湯趣」活動記者會，由副市長楊瓊瓔、觀光旅遊局長林筱淇等人員出席。

記者會現場邀請到亞洲美食天王陳鴻為臺中溫泉設計料理，「鳥取漫畫王國國際漫畫比賽 in 臺中」得獎漫畫家謝東霖、籠包、Ms.David、度緯也到現場，發表以谷關為主題的四格漫畫作品。

楊副市長表示，夏季泡湯讓身體更容易出汗，不僅排除體內濕氣、毒素，更是夏天最輕鬆的消耗熱量方式，好處多多；今年「漫遊谷關泡湯趣」特別加入漫畫、COSPLAY、美食等年輕化元素，吸引年輕朋友造訪泡湯，更配合臺中購物節抽獎活動，諸多好康，歡迎大家到臺中遊玩。

「泡溫泉還能抽大獎！」楊副市長也說，今年溫泉季更搭配臺中購物節時間，民眾到谷關、大坑、烏日清新、東勢林場等溫泉消費，都能參加購物節抽獎活動，諸多好康，歡迎大家到臺中遊玩。

觀光旅遊局表示，臺中與日本鳥取縣多年來已建立姊妹湯、姊妹市的深厚情誼，鳥取縣為許多知名漫畫家的發源地，希望透過鳥取縣「漫畫王國」的知名度創造話題。

其中，8 月 10 日至 11 日在和平區谷關溫泉廣場舉辦的「谷關溫泉漫畫嘉年華」活動是臺中好湯溫泉季的重頭戲，10 日特別邀請《型男大主廚》節目主持人詹姆士現場以在地食材烹調溫泉料理，還有谷關漫畫特色市集、漫遊谷關集章、舊漫畫書兌換扭蛋、漫畫教室、國內外四格漫畫創作展、動漫電影院及表演活動等；「日本

鳥取漫畫王國」帶著柯南及鬼太郎來谷關進行有獎徵答活動，機會難得，喜愛柯南及鬼太郎的民眾不能錯過。

　　此外，「國內外四格漫畫創作展」自即日起至 8 月 11 日在和平區谷關立體停車場舉行，展出日本漫畫家篠原幸雄、臺灣漫畫家，以及「漫畫王國鳥取國際漫畫比賽 in 臺中」得獎者等作品，歡迎民眾蒞臨觀賞。

資料來源：〈臺中好湯溫泉季開跑 柯南、鬼太郎遊谷關〉2019/08/06，臺中市政府觀光旅遊局‧觀光
　　　　　管理科，http：//travel.taichung.gov.tw/。
圖片來源：作者拍攝。

# 溫泉行銷

　　觀光產業是世界各國積極開發的無煙囪產業，依據世界觀光組織 (WTO, World Tourism Organization) 西元 2000 年的報告指出，全球各國的外匯收入中約有 8% 來自於觀光收益，「觀光」是許多國家重要的外匯收入經濟來源了。WTO 也預估到 21 世紀初期 (2020) 年全球觀光人口數將達 16 億人次，全球觀光收益亦將達 2 兆美元。我國政府也積極規劃許多的觀光計畫， 期待能提高臺灣在世界觀光市場的能見度，如 2001 年「觀光政策白皮書」；2002 年「觀光客倍增計畫」、「臺灣旅遊生態年」；2006 年「臺灣暨各縣市觀光旗艦計畫」；2009 年「旅行臺灣年」、「觀光拔尖計畫」等。

　　行銷是觀光產業管理的重要核心。溫泉產業配合政府主管機關的觀光政策，整合地方資源，既可滿足市場的需求又創造利潤。

　　近來以發展地方經濟的行銷理論已廣泛的應用，也有許多成功的案例，如蘇格蘭愛丁堡、加拿大多倫多港區的重建、西班牙巴賽隆納貿易區，以及德國魯爾區與柯隆市的再開發等（賴峰偉等，2005），如何結合臺灣風景、人文歷史及地方特色資源來共同發展各地的地方經濟，有效地行銷臺灣的溫泉產業，吸引國內外遊客至溫泉區旅遊，是溫泉產業永續發展經營管理上必須努力的目標。

## 第一節　行銷策略

HOT SPRING INDUSTRY OPERATION AND MANAGEMENT

　　觀光產業蓬勃發展，國、內外觀光市場競爭激烈，遊客選擇能滿足需求的旅遊地點、旅遊方式及旅遊的價格，行銷策略將是影響遊客選擇的重要關鍵因素。行銷策略會吸引遊客來遊憩體驗，制定有優勢的行銷策略更是競爭力核心。

　　溫泉產業的行銷策略不能只有單方面的主觀想法與作為，應充分了解客戶的需求，並以追求滿足客戶的需求為目標，規劃能吸引遊客前來體驗的行銷策略組合並於其他競爭者的市場區隔，提升競爭力。

### 一、行銷的定義

　　彼得‧杜拉克 (Peter Drucker)：「行銷的目的就是要讓銷售變得多餘，就是要深入了解消費者的需求，創造適合消費者的產品或服務，讓產品與服務自己說話」，創造客戶處於準備購買的狀態。以客戶的需求為導向創造滿足消費者的產品與服務。

美國行銷學會 (AMA, American marketing Association) 於西元 2004 年將行銷定義為「行銷是創造、溝通與傳送價值給顧客，以及經營顧客關係以便讓組織與其利益關係人受益的一種組織功能與程序」。AMA 對於行銷的定義隨著各時期經濟活動的方式變化而修正，相較於 AMA 過去的定義，AMA 將「行銷」的意義從初期單純的販售商品、強調行銷的規劃、定價、推廣，這一次的定義強化了顧客知覺價值與顧客關係的重要性。

行銷大師菲律・柯特勒 (Philip Kotler) 曾說：「行銷活動主要是確認與滿足人類與社會的需求，並以可以獲利的方式滿足需要」。

綜合上述定義，行銷是指對行銷工作的計畫、執行與評估的過程。透過商品、服務或觀念的創造、配銷、促銷及定價等活動，達到令顧客滿意並獲利的交易行為。

## 二、地區行銷

地區行銷就是將企業管理的行銷理論應用在地方的觀光產業、工業推廣和城市等的發展，作為提升地方競爭力、促進地方經濟發展的方式。

地區行銷的概念發展經歷地區推廣 (Place Promotion)、地區銷售 (Place Selling)、地區行銷 (Place marketing) 等三階段演變而來 ( Rainisto, 2003; Kavaratzis, 2008)。

### （一）地區推廣

Gold & Ward(1994) 將地區推廣定義為有意識地運用宣傳和行銷技術就地區本身或觀光景點的形象與目標群體進行溝通。此一階段的研究以有效的吸引移民、促進觀光和工業發展以及推廣地方房地產為主要目的（郭國慶，2010）。

此被視為地方都市規劃的工具之一。

### （二）地區銷售

地區銷售是將地區或城市做為歷史或文化產品來行銷。

■ 圖 8-1　臺北溫泉季活動

圖片來源：https://www.taiwanhot.net/?p=382692

## （三）地區行銷

　　地區行銷就是利用行銷學的原理來推廣地區，將地區當成是行銷學中的產品，讓產品符合市場的需求，滿足消費者的慾望，藉以提升當地經濟環境的繁榮與經營的環境。

　　地區必須有競爭性利基思考 (competitive niche thinking)，主動以企業性地方發展精神整合競爭優勢發展地方明星商品，推動「地區行銷的策略」(Kavaratzis, 2008)。

■ 圖 8-2　淺草溫泉饅頭

Chris Philo and Gerry Kearns (1993)「地區行銷應由地方的公部門和私部門來共同合作,共同將地方的形象推銷出去,以吸引企業、觀光客或定居人口到此地投資、觀光或定居為手段,達到吸引資本投資、創造地方就業及地方經濟發展的目的」。

在產業競爭激烈的環境下,地區的競爭策略就非常的重要。制定競爭策略前應該先分析地區的優勢、劣勢、機會與威脅,辨識地區的利基點後依此建構地區願景與目標,繼之發展各項策略與行動計畫並執行計畫 (Philip Kotler et.al., 1993)。

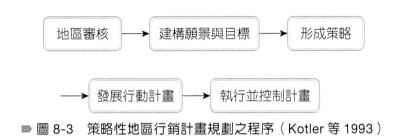

➡ 圖 8-3 策略性地區行銷計畫規劃之程序（Kotler 等 1993）

## 三、行銷策略組合

行銷活動是各式活動的整合,這些活動主要包括銷售市場的規劃與選擇 STP(Segmentation、Targeting、Positioning)、顧客的需求與滿足、競爭優勢、以及行銷組合 4P,即產品 (product)、價格 (price)、通路 (place) 與促銷 (promotion) 制定。這就是行銷策略,是供需滿足與銷售的完整過程。

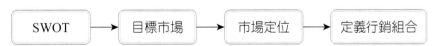

圖片來源:https://appleme.club/taikounoyu/

## （一）SWOT 分析

1. S 優勢 (strengths):組織內部相對於競爭有利的技術或資源。

2. W 劣勢 (weakness):組織本身的經營限制或資源不利因素。

3. O 機會 (opportunities):組織的外在環境出現有利組織發展的條件。

4. T 威脅 (treat):環境發生對組織不利因素,對組織造成限制或挑戰。

溫泉產業針對自身的優勢、劣勢進行內、外部的檢討與分析,考量外部經濟環境、世界局勢及政府的政策來衡量自身的競爭力,汰弱留強,以利後續的策略規劃。

## （二）目標市場 (Targeting)

考量人口統計變數、地理變數、心理變數及行為變數進行市場區隔，再評估每一個區隔市場顧客群的特性與喜好，依照 SWOT 所分析出來企業本身的實力，考量配合政府各項溫泉發展的政策後，選擇目標市場，依據目標市場提供適當的行銷組合。

## （三）市場定位 (Positioning)

市場定位是在西元 1969 年由美國行銷學家 AL·Ries 和 Jack Trout 提出的，指企業根據競爭者現有產品在市場上所處的位置，針對顧客對該類產品某些特徵或屬性的重視程度，為本企業產品塑造與眾不同的，給人印象鮮明的形象，並將這種形象生動地傳遞給顧客，從而使該產品在市場上確定適當的位置。市場定位並非具體對產品做了改變，而是該產品在潛在消費者的心目中象徵什麼。

溫泉業依據目標市場的需求及目標客戶群的心裡形象，設定出具有吸引力與競爭力的市場定位。例如：金萬地區為一個「海洋樂活」國際品牌，以海洋、溫泉、藝術為該地區的品牌定位核心。新北投溫泉區定位為「溫泉保健、深度旅遊」的國際觀光區，建立地方溫泉的品牌地位。

## （四）行銷組合 (marketing mix)

現今最廣為運用的 4P 行銷組合由 Jerome McCarthy 於西元 1960 年提出，4P 為產品 (Product)、價格 (Price)、通路 (Place) 及促銷 (Promotion) 策略，這四項組合必須要互相搭配才能提高效果。

1. **產品**：代表公司提供給目標市場的商品與服務的組合，包括：實體產品、服務、人、地區、組織或政策、理念。以溫泉產業而言泛指溫泉地所能提供滿足遊客需求的各項事務，含溫泉水質、附屬設備設施、服務人員的服務態度、地方的包裝形象、資源環境。

   目前溫泉業者在產品組合上的設計，已不僅是純泡湯的單一形式，尤其是當溫泉業者與競爭者的核心項目（溫泉）差異不大時，有競爭力的套裝組合就更為重要。

■ 圖 8-4　谷關溫泉餐

圖片來源：作者拍攝

現今溫泉業的套裝組合大致是將溫泉與 SPA 三溫暖、食宿方案結合，或是與鄰近其他遊樂設施業者、交通運輸業者，旅遊經營業者異業結盟共同包裝等。

而日本湯布院將本身形塑成一個販賣「具有特色的高品質溫泉旅館」產品，也利用當地溫泉資源開發特色商品，用甜美水質製作豆腐、清酒當作產品銷售，並結合當地的人文風景，這是另一種塑造溫泉旅遊產品的方式。

2. **價格**：指消費者為了獲得商品所願意付出的金額。

溫泉產業定價除因產品組合不同而有差異外，其他影響定價的因素還有 (1) 促銷的方式、(2) 季節性的淡、旺季之分、(3) 溫泉地的所在地、(4) 溫泉業者的服務與設施、(5) 溫泉業者無形的品牌知名度等，溫泉業者所能提供的附加價值也影響定價。

一般而言淡季的價格較旺季便宜，套裝組合的價格也較純泡湯優惠，於節慶活動期間價格也不同；透過不同訂房網站預訂的價格也各有競爭力。

3. **通路**：企業將產品送達消費者所採行的各種方式與活動。

溫泉產業有強烈的地域性，不像一般的商品能夠透過運輸的方式運送，或是機動性的擴展營運點，因此溫泉業者決定經營地點就特別的重要。必須考量遊客旅遊的交通便利性，或是透過與交通運輸業者的合作彌補本身地理性的限制。

日本有馬溫泉業者與當地阪急電車、阪神電鐵及阪急高速巴士的合作，給予遊客乘車與泡湯合併優惠，將遊客載運到有馬溫泉地。草津溫泉也有觀光巡迴巴士提供服務。

我國交通部推行臺灣觀光巴士及臺灣好行，規劃多條的溫泉路線，提供去溫泉地泡湯更多樣與便捷的方式。

4. 促銷：指企業說服消費者購買產品所進行的各項活動。

促銷的主要目的是提高來客率、購買力。溫泉業的促銷方式以給予商品（泡湯、食宿）優惠價格、贈品（禮物、折價券）、附贈免費活動設施或包裝其他套裝行程等等的方式進行。

搭配節慶活動進行促銷已是近來臺灣及日本溫泉業者常用且有效的行銷手法。我國觀光局及縣市政府每年舉辦的溫泉季，透過大量宣傳、密集曝光的方式，吸引遊客的關注，塑造「溫泉季」去泡湯成為一種風潮。

圖片來源：http://titf.tw.tranews.com/Show/Style7/Column/c1_Column.asp?SItemId=0131030&ProgramNo=A400001000014&SubjectNo=14496

## 第二節　行銷通路

隨著網路的發達，資訊的傳遞快速且豐富，溫泉產業的行銷方式已不單單侷限於傳統的報章雜誌、電視廣告行銷。善用網路行銷的銷售模式，提升產業發展能力，滿足消費者對溫泉度假各類需求的問題，已是現今更被廣泛運用的行銷手法。

由行銷定義、行銷觀念、行銷工具所繁衍出來的行銷手法繁多，目前較常見的有：

## 1. 部落格行銷

以個人部落格從事商業行為。部落格具有社群、互動、串聯功能，改變了「訊息」僅能由大眾傳播媒體傳播的方式，強調個人化，每個人都能傳播資訊，以小眾市場的方式進行行銷與宣傳。

部落客赴溫泉地實地體驗後，將本身所見、所聞、感受以部落格的方式分享在網路上，同時提供行程、交通、住宿、美食等優惠資訊。因為有部落客本身的現身說法加上眼見為憑的照片提高可信度，更加深了讀者的印象與興趣，當然也有負評價的存在。

如「痞客邦 PIXNET」旅遊、YAHOO 雅虎奇摩旅遊、Yam 蕃薯藤、UDN 部落格等的運用。

## 2. 體驗行銷

體驗行銷是西元 1998 年美國戰略地平線 LLP 公司的兩位創始人 B. josephpine II 和 James H. Gilmore 提出的。他們定義體驗行銷是「從消費者的感官 (Sense)，情感 (feel)，思考 (think)，行動 (Act)，關聯 (Relate) 五個方面重新定義，設計行銷理念」。他們認為，消費者消費時是理性和感性兼具的。透過看 (See)、聽 (Hear)、用 (Use)、參與 (Participate) 的手段，挑動消費者的感性因素和理性因素，重新設計的一種行銷方法。

圖片來源：http://thsrc.travel4u.com.tw/Go/Detail?GaotieHolidayScheduleNo=MAC02F003

在體驗經濟趨勢之下，遊客渴望的消費體驗不僅是物質本身，更尋求過程中獨一無二之體驗感受。

加賀屋溫泉旅館 (Kagaya) 連續 36 年蟬聯日本百選溫泉旅館第一名。儘管水質與石川縣和倉溫泉鄉當地其他的業者差異不大，但加賀屋溫泉旅館憑藉著服務親切的和服女將以及旅館內周全的設施，提供代表日本最高水平的日式溫泉旅館服務充分贏得遊客的讚賞，即是成功的體驗行銷最佳代表。

■ 圖 8-5　北投溫泉加賀屋

圖片來源：作者拍攝

### 3. 故事行銷

故事行銷即是將產品和品牌用故事（敘事）性的方式與消費者的情感產生連結，進而對產品及品牌產生認同，達到行銷的目的。故事行銷能透過故事滿足消費者的情緒，並在其心中建立品牌形象。

溫泉發展的過程中許多的傳說、歷史便是故事行銷運用，如日本下呂溫泉傳說如來藥師化身為白鷺到當地療傷；中國軒轅黃帝在安徽黃山溫泉沐浴後，返老還童，黃山溫泉因此名聲大噪。「華清池」唐玄宗與楊貴妃的愛情故事更透過各歷史劇情流傳至今。

### 4. 關鍵字行銷

「關鍵字行銷」定義是指搜尋引擎在全球的網頁裡面可以檢索出您的文章內的字串，所以定義為「關鍵字」。運用關鍵字讓人方便記憶、找尋的行銷。

目前熱門的搜尋引擎有 Google、YAHOO、百度 (baidu)、bing 等。隨著網際網路的發展，網上可以搜尋的網頁變得越來越多，而網頁內容的品質亦變得良莠不齊，設定關鍵字可以提高本身的能見度。

2019 年最新統計在 Google 輸入「溫泉」關鍵字搜尋可得出超過 5 億 2,200 萬個結果，YAHOO 查詢也有超過 2,270 萬個結果。採用關鍵字行銷必須要取用貼近溫泉業者本身有意義的字，才能運用關鍵字達成行銷的功能並避免落入關鍵字的字海中。

### 5. 影音行銷

影音行銷是近幾年相當熱門的行銷手法，主要是以拍小短片、微電影等影音方式，將產品帶入其中的行銷模式。西元 2016 年起更有直播的熱潮，任何人、任何時間均可以透過直播的方式來達成宣傳的效果 。

宜蘭礁溪鄉自民國 104 年起已經連辦二年的礁溪微電影徵選活動；日本草津溫泉觀光協會於西元 2016 年 10 月發行了「Japan's No.a Onsen Town "Kusatsu"」，觀賞人數已達 157 萬人次；日本下呂溫泉、登別溫泉等觀光協會的官方網站也都運用影音介紹當地的人文景觀；日本兵庫縣也有「穿浴衣巡遊城崎溫泉」來介紹浴衣的穿法與城崎溫泉的自然景觀；臺灣行旅遊網和 1111 人力銀行合作於民國 106 年初舉辦溫泉直播大使選拔；YouTube 上也有許多官方、個人的溫泉介紹影音作品。隨著 4G 頻寬的便利，以影音行銷的方式勢必造成一股熱潮。

### 6. 置入性行銷

Placement marketing 又名置入式行銷，是指刻意將要行銷的產品以隱性的方式置於電視節目、電影中，影響觀眾對產品的認知。以期藉由既存媒體的曝光率來達成廣告效果。從行銷角度而言，置入性行銷是一個同時讓片商尋求資金與贊助商獲得宣傳的雙獲利機會」。

民國 100 年《我可能不會愛你》連續劇，高收視率，便與苗栗泰安溫泉安排了置入；《綜藝玩很大》將遊戲競賽節目的活動地點舉辦在關子嶺溫泉等等，產生了不錯的行銷效果。

**➡ 圖 8-6　泰安觀止溫泉會館**

圖片來源：http://thsrc.travel4u.com.tw/Go/Detail?GaotieHolidayScheduleNo=MAC02F003

### 7. 網站行銷

　　以設置網站方式進行產品的介紹與推廣。這已是目前最為普遍的行銷方式之一。

　　我國從主管機關交通部觀光局到各縣市政府、溫泉協會、甚至各溫泉業者都有各自的網站進行推廣。日本各溫泉地的觀光協會更是有計畫的在官方網站上，公布各項的節慶活動，以便吸引遊客前來觀光。

　　部分網路旅遊業者在網路上經營各項溫泉相關的資訊，並與溫泉業者合作提供網站專屬的優惠住宿、餐飲或泡湯方案，吸引遊客，遊客可在成行前先在此類網站上蒐集旅遊、泡湯資訊，再透過網站取得優惠的行程套裝，異業結合相輔相成。

　　(1)　臺灣

　　　　交通部觀光局：http://taiwan.net.tw/w1.aspx

　　　　中華民國溫泉觀光協會：http://www.hot-spring-association.com.tw/

　　　　臺北市溫泉發展協會：http://www.taipeisprings.org.tw/tw/

　　　　各縣市溫泉觀光協會

(2) 日本

日本國家旅遊局：http://www.welcome2japan.hk/location/regional/ehime/dogoonsen.html

FeelKOBE 神戶觀光網站（有馬溫泉）：http://feel.kobeport.org/_tw/index02.html

登別觀光協會（登別溫泉）：http://www.noboribetsu-spa.jp/?page_id=861&lang=tw

日光市觀光協會（日光鬼怒川溫泉）：http://nikko-travel.jp/fanti/

(3) 網路旅遊業

臺灣溫泉探勘服務網：http://www.twem.idv.tw/

四方通行溫泉網：http://hotspring.easytravel.com.tw/

旅遊資訊王：http://travel.network.com.tw/

## 8. 社群行銷

運用可以群聚目標客戶群的網路服務，透過發表文章或論壇知識的方式誘發有共同興趣群體的搜尋與討論，透過這樣的溝通與交流互動，達到知識傳播與宣傳的效果。

社群行銷的本質是讓消費者幫助行銷，社群行銷要經營的是議題而非平臺或是族群。因此議題的設定就顯得重要。

此類網路服務媒體早期可能是 BBS、論壇、部落格、一直到近期的 Plurk（噗浪）、YouTube、Twitter、Mobile01、PTT 或者是 Facebook、Google。

現今已有許多的溫泉業者在 facebook 上開設自己的專頁，在專頁上可以針對自家的產品、服務進行廣告與宣傳創造議題，利用打卡方式給予消費者優惠創造議題，或是與消費者在專頁上的留言互動增加議題。透過資訊分享的方式，達到一傳十，十傳百般的提高點擊率與曝光率，這樣的方式具有低成本又長期的效益。

## 9. 廣告行銷

美國廣告協會對廣告的定義是「廣告是付費的大眾傳播，其最終目的是為了傳遞情報，改變人們對廣告商品的態度，誘發其行動而使廣告主得到利益」。

　　廣告行銷充斥周遭無所不在，每個人每天睜開眼都不斷地接收廣告資訊，以往廣告的主要以電視、印刷品、海報、電臺、電影等等方式進行者，但現在網際網路有著傳統方式難以匹敵的速度和全面性，無論是主動觀看查詢的廣告，被動式的推播廣告以及前面所及的論壇式的廣告等等，廣告量正以有形的、無形的方式爆炸式的成長。

### 10. 旅展行銷

　　民國 76 年國際旅展首次在松山機場外貿協會展覽館展出後，歷年來臺灣北、中、南縣市的旅行商業同業公會偕同業者，陸續推出各式各樣主題的旅展，集合國內、外各大旅行社、飯店、溫泉、民宿、渡假村及伴手禮等廠商，上千個攤位，給予低於市場的低價優惠。提供遊客一個便於選擇比價、完整規劃休閒旅遊訊息的活動地點。

　　旅展提供遊客獲得低價優惠，而業者從旅展裡爭取訂單、建立企業形象、提高知名度、營造產品透明度、建構行銷通路，形成雙贏的有效行銷方式。

　　溫泉產業除了上述幾種實體或網路的行銷通路外，尚有如與網路線上訂房網站 (Hotels.com、Agoda、Booking) 合作或與旅行社以套裝行程方式包裝旅遊、在雜誌或美食旅遊節目上以溫泉主題結合美食、住宿及泡湯的節目製作，與票卷通路商定量定額批售、購物臺廣告銷售，甚或車體站牌廣告，或者提供大型的研討會活動間接宣傳都是溫泉行銷的方式。

　　各溫泉業者應確認自己的市場定位，鎖定目標市場，選擇適合的行銷方式，才能確實達到行銷的目的與效果。

圖片來源：https://taiwantour.info/2016-itf/

# 第三節　臺灣溫泉產業行銷

　　臺灣溫泉產業的行銷趨勢以強調結合當地文化特色，朝健康化、主題化、情境化及節慶化等幾個方向，並分別以區域性或地區聯合行銷的模式進行著。到了民國103年臺灣溫泉產值已從每年250億元增加至300億元。

➡ 表8-1　2018-2019年溫泉區活動一覽表

| 主辦單位 | 活動名稱 | 期間 |
|---|---|---|
| 中華民國溫泉觀光協會 | 2018臺灣好湯溫泉美食嘉年華 | 107年11月1日～108年3月31日 |
| 中華民國溫泉觀光協會 | 2018臺灣溫泉養生與美食論壇 | 107年12月 |
| 臺北市溫泉發展協會 | 2019臺北溫泉季 | 108年10月31日～11月4日 |
| 北海岸觀音山及國家風景區管理處 | 2018~2019北海岸溫泉美食嘉年華 | 107年10月22日～108年1月30日 |
| 宜蘭縣政府 | 2019夏戀宜蘭溫泉季 | 108年7月11日～10月31日 |
| 新竹縣政府 | 2018竹縣將軍・美人湯溫泉季 | 107年11月04日～108年03月03日 |
| 臺中市政府 | 2019臺中好湯溫泉季 | 108年8月 |
| 參山國家風景區管理處 | 「遇見參山・幸福不落－中橫20・谷關千人健行 | 108年9月21日 |
| 南投縣政府 | 2018南投溫泉季 | 107年10月10日～12月2日 |
| 臺南市政府 | 2019臺南關子嶺溫泉美食節 | 108年09月21日～10月20日 |
| 茂林國家風景區管理處 | 山城花語悠遊季 | 107年10月26日～108年01月31日 |
| 屏東縣政府 | 2018四重溪觀光溫泉季 | 107年11月10日～108年03月03日 |
| 花蓮縣政府 | 2018花蓮溫泉季 | 107年11月～12月 |

資料來源：本書整理

交通部觀光局自民國 96 年開始，整合臺灣各溫泉區域所在地縣市政府、國家風景區管理處、溫泉協會及溫泉業者，共同舉辦「臺灣溫泉美食嘉年華」活動，希望結合「溫泉」、「美食」與「在地特色」等主題，將臺灣傲人的溫泉特色與資源介紹給國內、外旅客。

民國 102 年交通部觀光局聯合全臺溫泉區的百家業者，推出「臺灣溫泉美食優惠護照」的聯合行銷方案，護照中介紹各個溫泉區的風景名勝、人文特色與當地特產，同時也推薦優良店家，提供詳盡的溫泉與旅遊資訊供國人及國外旅客前往旅遊，到各個溫泉區泡湯。

本活動自舉辦以來，已成功帶動溫泉旅遊熱潮，同時也獲選成為「臺灣觀光年曆」國際級活動。

## 一、溫泉美食嘉年華

交通部觀光局北海岸及觀音山國家風景區管理處每年都會推出新北市北海岸溫泉美食嘉年華，活動舉辦期間多在秋冬之際，涼爽的氣候正適合旅遊好時節。

在每年舉辦「北海岸溫泉美食嘉年華」裡除規劃一系列結合吃喝玩樂走透透的五大漫遊行程外，還提供地圖導覽攻略手札、假日定點導覽解說行程，並與當地溫泉業者及店家搭配各項優惠折扣活動，同時還有特色禮品如北海岸獨家限定毛巾贈送、免費兌換「北海岸溫泉美食嘉年華」精美月曆筆記及抽獎活動，創造對遊客的吸引力。

金山、萬里的溫泉行程活動，結合當地特產萬里蟹、茭白筍、金山紅甘藷或山藥、金包里鴨肉等有地方特色的在地料理、季節美食、養生美食。享受泡湯樂趣之餘，同時可品嚐在地美味、健康、養生的溫泉料理。

## 二、關子嶺－火王爺，溫泉美食節

關子嶺最富盛名的就是泥漿溫泉，而溫泉的守護神就是火王爺，火王爺鎮守關子嶺溫泉區迄今已有 117 年歷史 (2019)。西元 1902 年日本人開發關子嶺溫泉發現地火，在火頭上方立上不動明王祈求平安，進而集資蓋廟，每年溫泉業者都會卜求爐主祭祀以求溫泉源源不絕，因而「火王爺」可說是關子嶺溫泉的守護者。

民國 105 年起關子嶺溫泉季與當地的百年歷史文化結合，將溫泉的守護神火王爺作為主角，已多次舉辦「關嶺夜祭」，有難得一見的火王爺祭拉山車儀式，並結合浴衣踩街、太鼓擊奏及火舞等表演，以溫泉祭典的形式舉辦遊行嘉年華。

關子嶺溫泉美食節活動結合「祭典巡行」、推出「溫泉美食料理」、「舌尖上的溫泉」清酒溫泉套餐，並有桶仔雞、東山咖啡小旅行、採南寮青皮椪柑、李子園農村體驗遊程等精彩在地風土旅遊行程，屬於標準的節慶型在地化行銷活動。

## 三、臺北溫泉季

「臺北溫泉季」自 2001 年推廣至今，已成為每年臺北市北投區秋冬季最大型國際活動。每年總吸引各地的遊客到北投共襄盛舉，「臺北溫泉季」實為北投的一大驕傲。2011 年北投更被世界級的《米其林旅遊指南—臺灣篇》評鑑為來臺必定造訪的三星級（最高榮譽）景點之一，更凸顯北投在地獨特文化的不可替代性。透過「臺北溫泉季」的舉辦，除了可以體驗到特殊的臺日溫泉文化，更能進一步認識北投的生態、文化、歷史、景觀等豐富的觀光資源，感受臺北秋天獨特的氣息，並體會北投的美好！

民國 100 年起的臺北溫泉季活動多次邀請日本「松山市大神轎－道後八町男子祭典活動」隊伍，前來做國際交流表演，共有 4 頂約 600~700 公斤的神轎，由兩方各抬大神轎展開壯觀的撞轎儀式，磅礴的氣勢帶來現場震撼外，同時還兼具有為市民祈福之意義。除此之外，還有溫泉聯合攤位、文創市集、露天電影院、捐血送泡湯卷等系列活動，週六、日還有免費的溫泉專車等，臺北溫泉季還有北投地區最代表性的那卡西之星歌唱比賽，民眾在秋日泡湯之餘，又多了慶典的氛圍更兼具公益。

## 四、冬戀宜蘭溫泉季

宜蘭縣政府民國 92 年首度舉辦「礁溪溫泉節」活動，從聖誕節熱鬧登場一直發燒到農曆新年，主要以戶外泡湯為號召，分為動感泡湯、視覺泡湯以及心靈泡湯三個區域，另有一系列活動內容包括：溫泉蔬菜展售、溫泉古文物展、養生餐飲、表演等等。

除了來礁溪泡溫泉、聽音樂、吃美食外，還有健康路跑礁溪櫻花馬拉松、單車低碳輕旅遊、冬至搓湯圓、踩街嘉年華及迎曙光等行程。主要營造礁溪健康、休閒、養生之氛圍。

### 五、谷關溫泉季－溫泉嘉年華

臺中市觀光旅遊局民國 104 年推出「2015 臺灣好湯‧饗浴國際」系列活動，邀請日本鳥取縣及大分縣等溫泉團體到臺中谷關參訪，同時臺中市溫泉觀光協會與鳥取縣三朝溫泉旅館協會簽署了「友好交流備忘錄」；臺中市政府也與大分縣政府簽訂「觀光友好合作交流協定書」，希望透過雙方溫泉業者的交流，提升臺中地區溫泉業者的競爭力，擴大舉辦溫泉觀光產業行銷活動，帶動商機。

民國 105 年臺中市觀光旅遊局再次舉辦臺中好湯溫泉季活動－「2016 谷關遊街趣浴衣嘉年華」，由國內外表演團體遊街演出，包括有泰雅的 GAGA 季搶婚表演、四川變臉秀、口簧琴表演、南庄翔飛獅鼓陣等。日本大分縣由布院「日本神樂」隊也演出「八岐大蛇」舞蹈，日本知名動漫 COSPLAY 同好也響應參與遊街活動；臺中市更規劃有直飛日本大分機場的定期包機，期待共同創造臺日溫泉業的交流商機與觀光人潮。民國 108 年臺中好湯溫泉季 8 月 18 日開跑！臺中市政府今年特別融入漫畫、COSPLAY 及美食，8 月 10 日至 11 日於谷關溫泉廣場舉辦「谷關溫泉漫畫嘉年華」，邀請《型男大主廚》節目主持人詹姆士以在地食材現場烹調溫泉料理，柯南、鬼太郎也來到谷關有獎徵答，邀請大家一起看漫畫、泡好湯、吃美食。

▶ 圖 8-7　2016 谷關遊街趣浴衣嘉年華

圖片來源：作者拍攝

▶ 圖 8-8　2019 臺中好湯溫泉季，漫遊谷關泡湯趣

圖片來源：中市觀光旅遊網 Taichung Tourism

## 六、臺灣好行、觀光巴士

交通部觀光局為推動臺灣旅遊市場，提供便捷的交通，促進國內外旅客到國內旅遊的意願，規劃以強調「深度旅遊」、豐富的人文景觀、古蹟行程及配合臺灣的溫泉美食，規劃了「臺灣觀光巴士」及「臺灣好行」二種旅遊交通包裝。

### （一）臺灣觀光巴士觀光路線

臺灣觀光巴士於民國 87 年成立，民國 103 年成立第一屆臺灣觀光巴士協會，臺灣觀光巴士是交通部觀光局為了提供國內外旅客便捷觀光旅遊服務，學習日本 Hato Bus 服務理念，輔導旅行業者規劃的套裝觀光導覽行程，行程含有機場、車站及飯店的接送，餐飲、住宿與旅遊保險的服務，並有中、英、日文的導覽解說。

臺灣觀光巴士所規劃的溫泉之旅行程：

1. 北部路線：陽明山國家公園及溫泉浴半日遊、金山溫泉養生樂活遊、礁溪湯圍溝溫泉及蘇澳冷泉一日遊。

2. 中部路線：東埔溫泉泡湯一日遊、谷關溫泉文化館及溫泉泡湯一日遊、泰安泡湯採果遊。

3. 南部路線：關子嶺溫泉美食一日遊，賞水火同源奇景及關子嶺的泥漿溫泉浴；龜丹溫泉體驗與採果樂遊及恆春古城溫泉巡禮，體驗四重溪溫泉。

### （二）臺灣好行觀光路線

臺灣好行（景點接駁）旅遊服務是交通部觀光局於民國 99 年所所推行的接駁公車低碳旅遊，自各大景點附近的火車站或高鐵站接送旅客至觀光旅遊區。

主要的溫泉接駁路線：

1. 宜蘭礁溪線：自礁溪火車站發車，途經礁溪溫泉公園及湯圍溝公園。

2. 北投竹子湖線：自捷運北投站出發可沿途遊賞北投溫泉博物館、梅庭、地熱谷、硫磺谷，途經陽明山國家公園到竹子湖為終點。

3. 皇冠北海岸線：走北海岸人文賞析路線，經野柳地質公園後可達加投里溫泉區，泡湯後再往朱銘美術館、老梅綠石槽及北海岸風景區遊玩。

「觀光旅遊產業」被世界各國視為 21 世紀最有潛力的產業之一；世界經濟論壇 (World Economic Forum) 西元 2011 年公布，在 139 個參加「觀光旅遊競爭力指數 (TTCI)」評比的國家中，臺灣排名第 39。

　　溫泉產業在我國政府及各縣市政府大力的推展下，舉辦各種溫泉季活動打響國、內外的知名度與能見度，對外發聲；近年也陸續開放多國旅客來臺免簽證及開放陸客來臺，積極引進外國遊客；溫泉業者在此觀光政策的推波助瀾下，善加珍惜運用此天然資源，搭配各種行銷的方式，期能共同蓬勃臺灣溫泉產業。

▶ 圖 8-9　臺灣好行海報

圖片來源：作者翻拍

## 問題與討論

一、 何謂行銷？何謂地區行銷？

二、 請簡述行銷策略。

三、 請簡述幾項你所接觸過、使用過的溫泉行銷通路。哪一類最具效果？

四、 我國目前為推展溫泉產業，主要的行銷活動有哪些？簡述幾項你最有印象的他
　　 國溫泉行活動。

# 臺中、日本大分縣別府市簽屬溫泉觀光友好交流合作協定

民國 105 年 8 月 31 日，日本大分縣別府市代表團訪問臺中，舉行「幸福提升、溫泉交流」講座，與中臺灣溫泉飯店業者進行產業交流；同時在臺中市府觀光旅遊局陳盛山的見證下，臺中市旅館商業同業公會與日本大分縣別府市觀光協會雙方簽署「溫泉觀光友好交流合作協定」，臺中市府期待簽約後，雙方能更落實實質合作交流。

早在民國 104 年底，臺中市與大分縣企劃振興部長廣瀨祐宏已簽署官方觀光友好合作交流協定，奠定雙方友好交流基礎；民國 105 年 2 月臺中市溫泉觀光協會再與大分縣由布市由布院溫泉旅館公會簽署溫泉觀光友好交流合作協定。

臺中市旅館同業公會理事長鄭生昌表示，雙方簽約前已有協議每年雙方將互訪一次，於民國 105 年年底前臺中市也將組團前往別府參訪，也將邀請別府市將八大名湯及溫泉美食帶到臺中市來，辦一場「別府溫泉嘉年華」，未來也要把臺中市的美食特產及觀光產業帶到別府市舉辦一場「臺中觀光文化嘉年華」活動。

此次舉辦的「幸福提升、溫泉交流」三場講座，由別府市觀光協會安排專業技術人員講授經營管理、溫泉創意行銷及溫泉美食設計，同時和中臺灣的溫泉飯店業者交流。此活動吸引 80 多位來自南投縣、苗栗縣及臺中市的溫泉飯店及相關產業的產官學界出席。

參與研習的中、投、苗溫泉業者表示，這樣的研習機會十分難得，可以藉由吸收日本經營溫泉的相關經驗，運用自身的優點轉化成競爭力，借鏡日本溫泉經營的成功經驗，提升自己的經營管理量能，吸引國內外旅客前來中臺灣旅遊觀光，有效增加經濟效益。

**■ 圖 8-10　臺中市與大分縣觀光交流**

圖片來源：作者拍攝

**■ 圖 8-11　幸福提升，溫泉交流**

圖片來源：作者拍攝

資料來源：〈臺中、日本大分縣別府市簽溫泉觀光友好交流合作協定，展開專業技術輔導交流〉，
　　　　　2016/08/31，臺中市政府新聞局，http://www.taichung.gov.tw/。

CHAPTER

09

# 溫泉健康保健應用

HOT SPRING INDUSTRY OPERATION
AND
MANAGEMENT

　　中華民國溫泉法已於民國94年7月1日公布施行，其內容第一條為「保育及永續利用溫泉，提供輔助復健養生之場所，促進國民健康與發展觀光事業」，可見溫泉對健康能提供一定的保健應用，且已引起政府及相關主管單位的重視。經濟部於民國96年為保障溫泉的開發利用與永續經營，建議應修法將溫泉醫療納入溫泉法，且納入健保給付範圍。

## 第一節　　溫泉療效

HOT SPRING INDUSTRY OPERATION
AND
MANAGEMENT

　　大多數溫泉之所以具有療效，主要是泉水對人體的非特異性和特異性作用（楊麗芳，1999；洪榮川，2000）。非特異性作用即是水溫對人體的刺激作用，可使毛細血管擴張，促進血液循環，而水本身的機械浮力作用，靜水壓力作用及摩擦作用，具有按摩、收斂、消腫及止痛之療效；至於泉水所產生的特異作用，是因為溫泉水中含有天然礦物質，例如鐵、碘、碳酸、鹽、硫磺等化合物。

　　依據日本環境省自然環境局溫泉係於平成26年8月（西元2014年）所修訂溫泉療養ABC指南也提及，溫泉療養因溫泉的成分、入浴的溫熱作用以及周邊的環境、氣候綜合的對心理與生理引起效用。對於特定的疾病有治癒的效果，能減輕症狀與苦痛，也能增進、回復健康。

　　部分溫泉含有放射性物質，如北投溫泉特有的「北投石」，會放射出鐳，如果放射性劑量合適，就能夠醫治疾病、改變及鎮靜整個身體組織的機能達到養生及保健的功效（安陪常正，2000）。據說地球上只有三個地方發現有北投石，日本的玉川溫泉、臺灣的北投溫泉及南美智利。

　　復健醫療也利用溫泉池進行各種水中醫療體操動作，如彎腰、行走、下蹲、舉臂、抬腿等的運動，來達到水療復健鍛鍊功能（王保琳等人，2006；林訓正，2005；劉作仁，1998；謝霖芬，2001）。

　　據劉作仁（劉作仁，1998）認為溫泉是自然療法，屬輔助性，溫泉有熱療、力學、化學物質的效果極效，對一些疾病有幫助，論述如下：

## 一、熱療效果

1. 解除肌肉痙攣。

2. 減輕疼痛。

3. 增加肌腱組織伸展性。

4. 改善血液循環。

5. 改善關節滑液黏稠度。

6. 噬菌作用
   (phagocytosis)。

7. 擴散作用。

8. 增加內分泌。

9. 消耗熱量。水溫在 42 ℃浸泡 20 分鐘，可消耗 300 卡路里。

10. 增加免疫系統。

## 二、機械力學效應 (mechanical effect)

### （一）水壓力 (hydrostatic pressure)

1. 增加內腹壓 (intra-abdominal pressure)。

2. 增加心臟容量 (cardiac volume)。

3. 可增加中央靜脈壓 (central venous pressure)。

4. 可增加腦脊髓壓 (cerebral spinal pressure)。

5. 促進排尿作用。

## （二）浮力 (Buoyancy)

1. 阻力減輕。

2. 肌肉放鬆；可改善痙攣，減少疼痛。

3. 改變姿勢；身體變得更輕鬆，活動更自如。

## （三）黏稠度 (viscosity) 可改善黏稠度，減少阻抗運動，改善關節幅度。

## 三、化學物質成分

　　以成分分類有碳酸泉、鈣泉、食鹽泉、硫酸鹽泉、鐵泉、硫磺泉以及放射能泉等，大部分的物質均沉澱在皮膚上，總吸收可滲透入內臟，可使皮膚血管擴張，改變皮膚的接受器 (skin receptor)，改變生物氧化作用，亦改變皮膚的酸鹼度故其具吸收 (absorption)，沉澱 (deposition) 及清除 (elution) 作用。

## 第二節　溫泉適應症

HOT SPRING INDUSTRY OPERATION
AND
MANAGEMENT

　　溫泉因形成的方式、環境與條件不同，因而各種溫泉所含的礦物質化學物質成分也不相同，也會產生不同的治療效果。各類溫泉經過水質檢測後依據各成分的含量予以分析療效。

　　日本環境部將溫泉療養適應症區分為一般的適應症與泉質別適應症。

## 一、一般的適應症

療養泉對於症狀、痛苦的減輕以及健康的回復與增進有全面性的改善，一般的適應症包含：

肌肉、關節的慢性疼痛與僵直症狀、運動麻痺引起的肌肉僵直症、胃機能低下（胃脹氣）、輕度高血壓、糖尿病、輕度高脂血症、自律神經不安定症狀與壓力造成的各種症狀、睡眠障礙、憂鬱症狀、寒症、末梢循環障礙、輕度的氣喘與肺氣腫、痔瘡疼痛、關節風濕症、變形性關節炎、腰痛、神經痛、五十肩、挫傷、扭傷等、疲勞恢復（生活習慣病改善）、病後恢復期。

**一般的適應症**

| 肌肉、關節的慢性疼痛與僵直症狀 | 關節風濕症、變形性關節炎、腰痛、神經痛、五十肩、挫傷、扭傷等 | 輕度的氣喘與肺氣腫 | 痔瘡疼痛 |
| 運動麻痺引起的肌肉僵直症 | 療 養 泉 | | 運動麻痺引起的肌肉僵直症 |
| 胃機能低下（胃脹氣） | 輕度高血壓 | 自律神經不安定症狀與壓力造成的各種症狀 | 睡眠障礙、憂鬱症狀 |
| 糖尿病 | 輕度高脂血症 | 病後恢復期 | 疲勞恢復（生活習慣病改善） |

➡ 圖 9-1　一般適應症

資料來源：日本環境部自然環境省

## 二、泉質別適應症

療養泉因成分的不同，適應的症狀與療效也因此而異。

## （一）單純泉

特徵是鹼性單純泉 pH8.5 以上，泉溫 25 ℃以上，輕度的刺激。

適應症：使用方式為浸浴，對於自律神經不安定、失眠與憂鬱症有療效。

## （二）食鹽泉

俗稱熱湯，氯化物陰離子為主要成分。因皮膚有鹽分附著有保溫及增進循環的效果。

適應症：浸浴可治療刀傷、末梢循環障礙、寒症、憂鬱症及皮膚乾燥；飲用此泉可治療萎縮性胃炎、便祕。

## （三）碳酸氫鹽泉

俗稱美人湯，主要陰離子成分為碳酸氫根離子，有軟化皮膚角質的功能。

適應症：浸泡對刀傷、末梢神經障礙、寒症及皮膚乾燥有幫助；若飲用此泉可治療胃十二指腸潰瘍、食道逆流症、糖尿病、高尿酸血症（痛風）。

## （四）硫酸鹽泉

硫酸根離子為主要陰離子，飲用可促進膽的收縮與腸道的活化。

適應症：若浸浴可治療刀傷、末梢神經障礙、寒症、憂鬱症、皮膚乾燥症；若飲用對膽道系統機能障礙、高脂血症、便祕有幫助。

## （五）碳酸泉

俗稱泡的湯，入浴時身上會有小氣泡附著在身上，碳酸成分 1,000mg/Kg 以上。碳酸氣體被皮膚吸收，有保溫的效果也有促進循環的效果。

適應症：浸浴方式可治療刀傷、末梢神經障礙、寒症、自律神經不安定症；飲用可治療胃腸機能低下。

▶ 谷關溫泉泡腳池 1　　　　　　　　▶ 谷關溫泉泡腳池 2

## （六）含鐵泉

含有鐵（Ⅱ）陰離子與鐵（Ⅲ）陰離子合計 20mg/Kg 以上，特徵是此泉與空氣接觸後會變成金色。

適應症：飲用對缺鐵性貧血有療效。

## （七）酸性泉

氫離子含量在 1mg/Kg 以上。特徵為酸性強可治療皮膚斑點，殺菌力強。

適應症：浸浴方式可治療特應性皮膚症、尋常性乾癬、皮膚化膿症、糖尿病。

## （八）含碘泉

碘化物陰離子含量 10mg/Kg 以上。此類療養泉以非火山性溫泉居多，日本是碘主要的生產國家。飲用對於總膽固醇的控制有幫助，但有甲狀腺機能亢進者應注意。

適應症：高脂血症。

## （九）硫磺泉

總硫磺含量 2mg/Kg 以上，特徵是殺菌力強，對於遺傳性的過敏表皮細菌有去除的能力。

適應症：浸浴可治療特異性皮膚炎、尋常性乾癬、面性溼疹、表皮化膿。飲用則對糖尿病及高脂血症有療效。

## （十）放射能泉

氡含量 $30 \times 10^{-10}$Ci/Kg（8.25 放射單位）以上，特徵是溫泉水涵有微量的放射能，對於炎症有效果。

適應症：浸浴對高尿酸（痛風）、關節炎、僵直性脊椎炎有益。

↑ 表 9-1　症狀別泉質選擇表

| | 末梢神經循環障礙 | 寒症 | 高血壓（輕症） | 耐糖能力異常（糖尿病） | 高脂血症 | 胃腸機能低下 | 便祕 | 胃十二指腸潰瘍 | 逆流性食道炎 | 萎縮性胃炎 | 膽道系統機能障礙 |
|---|---|---|---|---|---|---|---|---|---|---|---|
| 單純溫泉 | 浴 | 浴 | 浴 | 浴 | 浴 | 浴 | | | | | |
| 氯化物泉（食鹽泉） | 浴 | 浴 | 浴 | 浴 | 浴 | 浴 | 飲 | | | 飲 | |
| 碳酸氫鹽泉 | 浴 | 浴 | 浴 | 浴/飲 | 浴 | 浴 | | 飲 | 飲 | | |
| 硫酸鹽泉 | 浴 | 浴 | 浴 | 浴 | 飲 | 浴 | 飲 | | | | 飲 |
| 碳酸泉 | 浴 | 浴 | 浴 | 浴 | 浴 | 浴/飲 | | | | | |
| 含鐵泉 | 浴 | 浴 | 浴 | 浴 | 浴 | 浴 | | | | | |
| 酸性泉 | 浴 | 浴 | 浴 | 浴 | 浴 | 浴 | | | | | |
| 含碘泉 | 浴 | 浴 | 浴 | 浴 | 浴/飲 | 浴 | | | | | |
| 硫磺泉 | 浴 | 浴 | 浴 | 浴/飲 | 浴/飲 | 浴 | | | | | |
| 放射能泉 | 浴 | 浴 | 浴 | 浴 | 浴 | 浴 | | | | | |

★ 表 9-1 症狀別泉質選擇表（續）

| 泉質 | 尋常性乾癬 | 慢性濕疹 | 皮膚化膿症 | 表皮化膿症 | 僵直性脊椎炎 | 缺鐵性貧血 | 氣喘、肺氣腫（輕症） | 痔瘡疼痛 | 病後恢復期 | 疲勞恢復健康增進 |
|---|---|---|---|---|---|---|---|---|---|---|
| 單純溫泉 |  |  |  |  |  |  | 浴 | 浴 | 浴 | 浴 |
| 氯化物泉（食鹽泉） |  |  |  |  |  |  | 浴 | 浴 | 浴 | 浴 |
| 碳酸氫鹽泉 |  |  |  |  |  |  | 浴 | 浴 | 浴 | 浴 |
| 硫酸鹽泉 |  |  |  |  |  |  | 浴 | 浴 | 浴 | 浴 |
| 碳酸泉 |  |  |  |  |  |  | 浴 | 浴 | 浴 | 浴 |
| 含鐵泉 |  |  |  |  |  | 飲 | 浴 | 浴 | 浴 | 浴 |
| 酸性泉 | 浴 |  |  | 浴 |  |  | 浴 | 浴 | 浴 | 浴 |
| 含碘泉 |  |  |  |  |  |  | 浴 | 浴 | 浴 | 浴 |
| 硫磺泉 | 浴 | 浴 | 浴 |  |  |  | 浴 | 浴 | 浴 | 浴 |
| 放射能泉 |  |  |  |  | 浴 |  | 浴 | 浴 | 浴 | 浴 |

▲ 表 9-1　症狀別泉質選擇表（續）

| | 痛風 | 風濕性關節炎 | 自律神經不安定症 | 失眠症 | 憂鬱症狀 | 慢性肌肉與關節痠痛 | 運動麻痺肌肉僵硬 | 切傷 | 皮膚乾燥症 | 特應性皮膚炎 |
|---|---|---|---|---|---|---|---|---|---|---|
| 單純溫泉 | | 浴 | 浴 | 浴 | 浴 | 浴 | 浴 | | | |
| 氯化物泉（食鹽泉） | | 浴 | 浴 | 浴 | 浴 | 浴 | 浴 | 浴 | 浴 | |
| 碳酸氫鹽泉 | 飲 | 浴 | 浴 | 浴 | 浴 | 浴 | 浴 | 浴 | 浴 | |
| 硫酸鹽泉 | | 浴 | 浴 | 浴 | 浴 | 浴 | 浴 | 浴 | 浴 | |
| 碳酸泉 | | 浴 | 浴 | 浴 | 浴 | 浴 | 浴 | 浴 | | |
| 含鐵泉 | | 浴 | 浴 | 浴 | 浴 | 浴 | 浴 | | | |
| 酸性泉 | | 浴 | 浴 | 浴 | 浴 | 浴 | 浴 | | | 浴 |
| 含碘泉 | | 浴 | 浴 | 浴 | 浴 | 浴 | 浴 | | | |
| 硫磺泉 | | 浴 | 浴 | 浴 | 浴 | 浴 | 浴 | | | 浴 |
| 放射能泉 | 浴 | 浴 | 浴 | 浴 | 浴 | 浴 | 浴 | | | |

註：浴＝浸浴的適應症泉質；飲＝飲用的適應症泉質
資料來源：日本環境省（西元 2014 年 8 月）

# 第三節　溫泉保健應用

目前，在臺灣從事溫泉體驗只能當作一種休閒活動並不算是治療，沒有指導人員針對疾病或症狀來安排、計畫完整得當的療程。溫泉體驗者欲達療效程度需要持之以恆，且必須有正確之行為與觀念，才能達到事半功倍之效益。

溫泉在醫療保健的運用上，常與其溫度、流量、pH 值、泉水儲存、礦物成分、地形、氣候及患者本身的生活條件有很大的相關性（王保琳等人，2006）。

## 一、泡溫泉的技巧

依據交通部觀光局 (2014) 所公布的泡湯技巧如下：

首先用溫泉水做個「暖身浴」，先從腳淋起，慢慢往上，肩膀全身都要用溫泉潤濕；最後用溫泉水澆淋頭部，尤其高溫的溫泉水，冬天入浴之前，全身從頭到腳的暖身浴是很重要的，可預防腦部缺血的產生。接者，靜靜地進入溫泉池中，剛開始只泡到胸口部分，也就是我們所說的半身浴，約浸個 3~5 分鐘左右，全身都暖活起來後，再慢慢泡到肩膀高度，也就是全身浴。漸進式的入浴法，可避免腦充血的現象。

1. 泡湯的時間長短視溫泉的溫度而定，如果汗流浹背，或是心跳急速加速，則可先起身休息個 5~6 分鐘後，再繼續第二回合泡湯。

2. 一次浸泡 15 分鐘為宜，可反覆多次入浴，一天泡湯不要超過三次，如果汗流太多，或是脈搏一分鐘跳動 120 下以上，表示您泡過頭。

3. 入溫泉浴池之前，最好稍作休息，能有約一小時的靜養時間再入浴，最為恰當，因為溫泉的成分強，泡湯如做運動一般。

4. 泡溫泉時，若有心悸、頭暈的現象產生，應該緩緩起身，步出浴池，安靜休息片刻，如果情形沒有改善，就要停止泡湯。

5. 年紀較大或是心臟微衰弱者。最好不要採坐姿浸泡，而是將浴槽邊緣當枕頭，手腳舒展開來的浮漂方式入浴，以免有心慌或胸口悶的情形發生。

6. 上年紀的銀髮泡湯族，請不要一人獨去泡湯，最好結伴去洗溫泉。

7. 入浴池或泡湯時，盡量避開高溫的溫泉渠出水口。適當的溫泉浴可以持久的泡，更為有效。依皮膚承受力，水溫 38~42 ℃最適中，最高不可超過 45 ℃，以免燙傷。

8. 安靜身心，全神貫注讓溫泉浴的化學和物理刺激在體內，形成有益的治療作用，達到溫泉泡湯修養之道。

9. 溫泉浴畢，直接用毛巾將身體擦乾，頭髮吹乾；除非皮膚敏感型者，否則溫泉浴完全不要用清水將溫泉凝脂沖掉，也可持續保溫效果。

10. 入浴前後要多補充水分，以保持體內平衡。

11. 避開浴後暴飲暴食。

12. 入浴後，不要喝咖啡、濃茶或吸菸、喝酒等增加刺激的行為，以延長並增進溫泉浴療效果。

　　起身後注意沖身，盡量少用洗髮精或沐浴乳，用清水沖洗身即可。

## 二、溫泉體驗

## （一）體驗前

　　如在適宜的泉溫下，浸泡溫泉的時間並無一定的標準或者限制，視每個人當時的身體狀況不同而定，但是，時間仍不宜過長。

　　浸泡溫泉浴的初期，少數人可能會出現程度不一的不適反應，這些症狀可能是全身性症狀或是局部性的症狀，也可能是一次性的、暫時的症狀，隨著溫泉浴療的進行，身體慢慢適應後便會逐漸消失，這種現象可被稱為溫泉反應。全身症狀有時會表現在身體的疲勞、失眠、吐瀉、心慌、眩暈、癲癇、全身皮膚起疹，或是上呼吸道感染等症狀。

　　有時遊客因赴溫泉區的路程長遠，到達溫泉區時，在身體疲倦、空腹、飽腹或飲酒的情況下應避免浸泡溫泉浴。衛生要求的規範下，在入浴前應先沖洗乾淨身體，再進入溫泉池。

　　享受溫泉浴時，應盡量避免一人單獨入浴，以防發生意外。有時人們喜歡讓全身泡的通紅，但應注意身體細微變化，若出現心跳加速、呼吸困難的現象或任何身體上的不適，應立即中止入浴，但不宜瞬間馬上起身，應慢慢起來坐在池邊，擦乾

身體注意保暖，佐以按摩配合。適當的穴位按摩會加強溫泉保健的功效，對一些疾病有明顯的治療作用。

## （二）體驗後

溫泉浴後身體因溫泉的各種效應作用，以致新陳代謝旺盛，人的身體也容易感覺疲勞，此時可在浴後半個小時內，飲用些礦泉水來補充身體水分與流失的礦物質，也不宜立即進行第二次的溫泉浴，當然也不要馬上吸菸、喝酒或進行其他刺激性的活動。最好安靜休息，等待恢復體力。

## 三、溫泉使用方式

常用的溫泉浴主要有淋浴和浸浴兩種方式（田思勝、許權維，2007），另外還有利用溫泉水高溫的蒸氣浴與沙浴（黃嵐，2003），而復健醫療也利用在溫泉池內做各種水中醫療體操動作，促進效用。

## （一）浸浴法

浸浴是最被廣泛應用的溫泉浴法，將身體浸泡在溫泉池內或浴缸內，慢慢享受，使溫泉中的有益物質透過毛細孔滲入身體，浸泡後有身心舒暢之感。浸浴又可分為全身浸浴與半身浸浴二種：

1. **全身浸浴**：浴者安靜躺臥或坐在溫泉池裡，或坐在浴盆中進行泡浴的一種方法。

   (1) 低溫溫泉浴：水溫在 33~36 ℃左右，每次浸浴以 8~10 分鐘為宜。

   (2) 溫水溫泉浴：水溫在 37~38 ℃左右，每次浸浴以 15~20 分鐘，最久以 30 分鐘為宜。

   (3) 高溫溫泉浴：水溫較高約在 39~42 ℃，每次浸浴 5~30 分鐘。

2. **半身浸浴**：浴者坐在浴池或浴盆裡，上半身背部用浴巾覆蓋以免受涼，僅下半身浸在溫泉水中，水高齊臍，進行浸浴。此時溫泉水作用範圍限於下半身，全身性反應較小。身體上、下半身肌膚各有不同的刺激有助調整自主神經的作用。

## （二）淋浴法

此浴法應用時，溫泉水與皮膚接觸時間較短，亦沒有浸浴時會產生的浮力與壓力作用，因此醫療保健作用效果不如浸浴明顯。但對於一些身體患有傳染性疾病或是正值婦女經期而不宜浸浴者等，是一個不錯的選用方式。主要有如下兩種方式。

1. **全身淋浴**：使用淋浴噴頭從上而下持續淋浴 5 分鐘後，再用濕毛巾將全身擦乾，擦到皮膚些微發紅為止。其主要作用在於可以刺激軀幹、四肢的表面神經末梢，每次淋浴約為 5 分鐘，連續動作 2~3 次。

2. **局部淋浴**：局部淋浴主要用於肛門、會陰部的沖洗，讓患者坐在會陰沖洗器上，打開噴頭，對肛門、會陰、外生殖器進行沖洗，每次 5 分鐘，然後用消毒的乾毛巾擦乾，再進行沖洗，連續 2~3 次。

## （三）飲用法

　　因溫泉成分各異，飲用法應根據不同病情的需要選擇適合的溫泉以及劑量來進行飲泉療法。一般而言，100~200mL 為小量，剛開始飲用時應先從小劑量開始試飲。飲用的溫度取礦泉的自然溫度，可分溫飲和冷飲兩種，40~50 ℃為溫飲，20~25 ℃的為冷飲。每天飲用 3 次，以飯前 15~30 分鐘飲用為佳，4 周為一療程，可連續進行幾個療程，此種療法歐洲應用最為廣泛。

## （四）吸入法

　　使用方法是將礦泉水進行霧化，再經鼻、口呼吸道將礦泉水中的化學成分氣體吸入體內，但並不是每種溫泉都適合使用這種方式，因溫泉水經過取用後一段時間，所含的有益化學成分會慢慢變質，與原來的成分就不盡相同，療效也受影響，因此此法必須要在溫泉地進行才行。對慢性呼吸道疾病患者，以及非結核性慢性支氣管黏膜炎患者的改善有良好的作用，但會有引起中樞麻痺危險性的疑慮，要特別注意。

## （五）含漱法

　　是指使用溫泉水漱口的一種方法。每天含漱溫泉水數分鐘，隨後吐出，通常在飯後進行，每日 3 次。主要療效用於牙齦炎、口腔炎、慢性喉炎、以及清潔口腔等。

## （六）蒸氣或沙浴法

　　將溫泉蒸氣霧化後，讓身體處在充滿溫泉水蒸氣環境裡進行，此方法能促使毛孔擴張，讓溫泉水的療效物質有效地滲入皮膚，達到消除疲勞之功效。

　　沙浴是利用沙粒含有溫泉的高溫，將沙粒覆蓋身體，藉沙粒把溫度均勻傳導全身，對腰痛、神經痛和全身血液循環有效果。

## （七）醫療復健運用

在溫泉池內，做各種水中醫療體操動作，如彎腰、行走、下蹲、舉臂、抬腿等的運動，利用水的壓力與浮力協助治療，本法多作為水療復健功能鍛鍊用。

日本設置有溫泉保養士，只要經過培訓驗證後就有合格資格，主要的目的也是為了要培養專業的浴療專家，讓這些人才能夠協助人們善於運用溫泉的力量，安全地和正確地利用水療健康促進的事情。

溫泉保養士必須研習溫泉主軸、專業知識、基本利用方法、溫泉醫學的基礎與預防醫學知識，還有溫泉旅遊和衛生資源的發展。

# 第四節　世界溫泉療養發展

HOT SPRING INDUSTRY OPERATION
AND
MANAGEMENT

## 一、中國溫泉療法起源

我國是世界上最早發現、利用和研究溫泉的國家。早在西元前 4,000 年就有溫泉治病的記載，比古希臘女神用溫泉治病的傳說還要早 2,000 年（黃嵐，2002）。古時候人們於農忙後利用溫泉清洗身上的髒汙，同時浸泡溫泉消除因勞動引起的身心疲勞。從一開始的清潔功能，慢慢逐漸運用於消除疲勞以及治病上，運用的範圍和方法日益延展廣泛，也開始搭配中藥材作更深入的應用。

　　神農氏「嘗百草之滋味，水泉之甘苦，今民有所避就」是我國最早溫泉研究的記錄；宋景佑《黃山圖經》記載，中華民族的始祖軒轅黃帝曾在黃山沐浴，皺摺消除，返老還童，確已能運用溫泉的療效進行養身。

　　距今 2,500 年前；《論語》：「暮春者，春服既成，冠者五六人，童子六七人，浴乎七沂，風乎舞雩，詠而歸。」算是我國最早描述群眾利用浸泡溫泉同時進行休憩交流的相關文獻。綜合上述可知我國很早就已知利用溫泉。

　　歷史上，我國最有名的地理學家北魏酈道元所著作的《水經注》當中對溫泉發源地，已有詳細的探勘及記載。《水經注》渭水篇中記載了「水之西南有溫泉，世以療疾」。第 37 卷中也記載「夷水又東與溫泉三水合，大溪南北夾岸，有溫泉對注，夏暖冬熱，上常有霧氣，瘍痍百病，浴者多愈。父老傳此泉先出鹽，于今水有鹽氣。夷水有鹽水之名，此亦其一也。」

　　第 31 卷提到魯縣堯山，「張衡《南都賦》曰：其川瀆⋯。潕水又歷太和川，東逕小和川，又東，溫泉水注之，水出北山阜，七泉奇發，炎熱特甚。闞駰曰：縣有湯水，可以療疾。湯側又有寒泉焉，⋯，東流又會溫泉口，水出北山阜，炎勢奇毒，痾疾之徒，無能澡其衝漂，救癢者咸去湯十許步別池，然後可入。湯側有石銘云：皇女湯，可以療萬疾者也。故杜彥達云：然如沸湯，可以熟米，飲之愈百病。道士清身沐浴，一日三飲，多少自在，四十日後，身中萬病愈，三蟲死，即《南都賦》所謂湯谷湧其後者也。」該書不僅記載溫泉的浴療方法和療效，還記述了飲泉療法，可見在 1,000 多年前，溫泉飲用療法在我國早已經被採用。

　　而對於溫泉療效的研究最完整且成果豐碩者，當屬漢代天文學家張衡。張衡《溫泉賦》中記載「余適麗山，觀溫泉，浴神井，嘉洪澤之普施，乃為之賦云。」，「溫泉能治病防衰老，延年易壽」，在當時已明確記錄了溫泉具有治病、延壽及保健的功能。東漢辛氏所著《三秦記》曰：「麗山西北有溫水，祭則得人，不祭則爛人肉。俗云：始皇與神女游而忤其旨，神女唾之生瘡，始皇謝之，神女為出溫泉水。後人因以澆洗瘡。」。

　　到了明代著名的藥理學家李時珍，在其撰著《本草綱目》中更是將溫泉按地點與泉質做了詳細的分類，「時珍曰：溫泉有處甚多。按胡仔《漁隱叢話》雲：湯泉多作硫黃氣，浴之則襲人肌膚。唯新安黃山是硃砂泉，春時水即微紅色，可煮茗。長安驪山是石泉，不甚作氣也。硃砂泉雖紅而不熱，當是雄黃爾。有砒石處亦有湯

泉，浴之有毒。」《本草綱目》記載了「溫泉主治諸風溼筋骨攣縮及肌皮頑痹，手足不遂，無眉發，疥癬諸疾，在皮膚骨節者，入浴。浴訖，當大虛憊，可隨病與藥，及飲食補養。」此也說明了溫泉療養中將浴療、藥療及食療三者結合搭配所能發揮的保健應用，也是我國關於溫泉療法及養生的重要記載。

臺灣在日本統治時期，由日本人引進了「湯治」的概念，開發相當多處的溫泉區，為了利用警察力量達到統治臺灣的目的，設置了許多溫泉療養招待所，讓當時駐在臺灣的警察及軍人得以使用溫泉來療養，如各地的警光山莊。近年來臺灣溫泉事業蓬勃發展，各地的溫泉區旅館林立，但國人對溫泉應用仍多以休閒、觀光及娛樂的功能居多，尚未能充分利用溫泉的療效來療養或保養身體。

## 二、歐洲溫泉療法

自古以來，在許多宗教儀式裡水都是神聖的代表，如聖水、洗禮儀式等，水都被視為能洗滌靈魂和醫治創傷。溫泉渡假起源於羅馬時代，是使用泉水或是泥漿洗澡而得到療效或健康。溫泉假期的黃金時期時，常有貴族與富豪們到有名望的飯店，渡過他們的豪華假期 (Aureliano Bonini, 2004)。

希臘是歐洲第一個宣布水具備有治療作用的國家，在西元前 5 世紀，羅馬人從希臘人那引進了水療技術，進一步將水療法發展成為一種真正的祭禮（卡琳·舒特，2000）。直到現代時尚的水療「SPA」一詞，也是從歐洲傳來的。直到今日，SPA已經是礦泉水療的代名詞了，而不論是飲用或是浸泡浴療的方式，人們已懂得利用礦泉來養生及治療疾病。歐洲注重溫泉對身體的療效已有相當長的歷史，現今歐洲還留存有許多歷史著名的溫泉療養地（黃嵐，2002）。

16 世紀時，歐洲世紀傳染病「黑死病」蔓延時，當地的公共澡堂因被當作是傳染病的溫床，因此有許多的澡堂被迫關閉並進行重建。從此以後，「浸浴」變成不再是個人自發性的行為，而是為醫療需求而進行的活動了。特別是使用藥物治療後效果不佳的皮膚病患者，就會嘗試以溫泉療法來治療。

到了 17 世紀時，義大利醫師們開始將飲泉納入醫療程序裡，而法國也開始進行溫泉的相關研究，將溫泉運用在治療各種皮膚病徵。此時形成一種新的溫泉與醫療結合的型態。

18 世紀初，因在當時已經能打出較深的溫泉井眼，可以從更深處掘取更純淨、不受汙染且富含礦物質的溫泉水，因此在卡爾斯巴德溫泉、基辛根和萊興哈爾已出現第一批飲水療法的基地。而後其他地方也紛紛仿效。直到今天，醫生們在醫治胃病、腸炎和膽道疾病時，都會開出飲用溫泉的水療法處方（卡琳・舒特，2000）。

19 世紀，除了一般傳統的浸浴、淋浴、蒸氣浴以及飲用溫泉水外，各國也紛紛發展出各式的土耳其浴、俄羅斯浴、法國維琪浴及德國的克奈普浴等。

20 世紀，歐洲各國開始發展大型的渡假中心，結合休閒、保健與理療等功能，並與醫療技術整合應用，發展出一套完整的養身健康服務。

對於當今歐洲水療技術貢獻最大的三位代表人物，分別有西格蒙特哈恩醫生、普里斯尼茲和克奈普（水療之父）。卡琳・舒特 (2000) 其中西格蒙特哈恩醫生是歐洲所公認的「水療法」創始人，他制訂了盆浴、淋浴、局部或全身沐浴等外部治療及飲水保健的內服方案。普里斯尼茲則用冰水療法增強身體抵抗力，並且發現沐浴、擦身、發汗和飲水療法，以及濕敷法等技術。克奈普的成就主要是繼承西格蒙特哈恩醫生和普里斯尼茲在水療法方面的精華部分，再加以系統完善和發展，制訂出一整套使用冷、熱水進行擦身、沐浴、噴淋和薰蒸的水療體系。到了今日，還有一百多種不同的水療方法仍屬於經典的克奈普療法，同時，在克奈普療養地仍在用水療法預防和醫治疾病。

18、19 世紀，在歐洲及北美，溫泉的使用及溫泉旅館的建立更加的流行。一些皮膚科醫生提倡運用溫泉水來治療皮膚疾患。到了近期，人們廣泛地認知到浸浴在醫療上的用途，特別是使用於風濕免疫疾患及皮膚病患。

甚至有些溫泉休閒中心著重於醫療用途發展，合併一些運動、熱泥包、水療等的使用，不再只著眼於放鬆與享樂（資料引自：參山風景區管理處溫泉文化館）。慢慢的隨著科學及醫學的進步，歐洲醫生們紛紛的投入，對溫泉所含礦物質等，利用科學儀器更精密的分析，在醫療保健上有逐步的進展及療效上的相關研究出現，繼續演變下，才有現今歐洲為世界上發展出最完善的溫泉醫療。

在二次世界大戰過後，義大利溫泉設施已經跟不上現代化。為了吸引更多的人，國有的溫泉與 SPA 逐漸減少觀光利用，而轉型發展成溫泉療養地，以提供溫泉醫學療養。歐洲許多著名的 SPA 區都以國家健康機構為號召，而顧客幾乎都來自於德國。

德國的溫泉療養風氣相當盛行，由官方承認的溫泉療養地，這在德國旅遊經濟中扮演重要角色。每年吸引超過上千萬遊客。溫泉療養地的盛行，不只是「跳進水裡」和關心健康生活的結果而已；這也是由國家政策支持和鼓勵的結果，透過健全的社會保險制度，有占全部社會保險的 5% 的支出預算，讓人民得以藉由溫泉療養，維護國民健康在最佳狀態 (Aureliano Bonini, 2004)。

歐洲對溫泉的利用，已不再單純是休閒、觀光與娛樂，而是已發展出相當成熟的溫泉療養產業，藉著有效的運用溫泉療效，將休閒與健康結合，維護國民健康。

## 三、日本的溫泉療法

日本最早有關溫泉療養的紀載，是在 3,000 年前神話時代愛媛縣的道後溫泉，「日本書記」上記載了聖德太子，到此調養身體；源賴朝的「吾妻鏡」中，也有武將在戰爭中受傷後到草津溫泉療傷的記載；戰國時代，武田信玄的武將們也多是使用溫泉療傷。到了江戶時代，因為交通發達了，才可以讓平民農閒時用溫泉來療癒疲憊的身體。明治時代，外國醫生別魯茲 (Docter Baelz) 博士，到日本交流，偶然發現草津溫泉具有療效的，是一種歐洲所沒有的強酸性硫磺泉。

為了保健養生，至今日本開發出溫泉療養所已有超過 300 餘處，政府也指定溫泉療養所為國民健康運動的重要設施。最近「湯治」研究溫泉組合要素而有「溫泉療養學」的誕生，具體的有「溫泉」、「食事」、「運動」、「環境」四大要素組合而成（新‧湯治物語，2007）。

日本國內溫泉資源豐富，且因地處高緯度，冬天氣候寒冷，對溫泉的需求殷切，溫泉開發也較早，對溫泉的相關應用與發展較為清楚。在日本泡溫泉正興盛的發展中，已經成為日常生活的不可或缺的部分。

日本是亞洲地區對研究溫泉對身體健康促進及其療效最積極的國家，結合傳統文化，已逐漸發展出屬於自己國民的溫泉體驗方式，成為屬於日本的獨特溫泉體驗文化。

## 第五節　旅遊療養

　　將醫療保健和觀光旅遊結合經營的新型態產業，是近年來許多國家積極發展觀光，吸引旅客來訪，促進國家經濟的新產品。

　　在國外，保健旅遊發展已久，主要應用在水療，利用旅遊當地的礦泉、溫泉、優美環境及氣候等綜合因素，與業者所規劃娛樂設施結合，組成一個健康休閒度假村，讓遊客離開居住地，在度假村能放鬆心情享受各種服務所帶來的身心療癒。

　　休閒與健康產業興起，以滿足高品質身心保養需求，使醫療保健產業成為全球最快速的產業之一（劉宜君，2007），其中醫療保健與旅遊的組合更占世界 GDP 的 22%(Bies & Zacharia, 2007)。Woodman(2007) 指出全球有 300 萬人離開自己國家到海外進行醫療服務。

　　依世界觀光組織定義：醫療觀光 (Medical tourism) 是以醫療護理、疾病與健康、康復與休養為主題的旅遊服務。若再細分，則包括醫療觀光和保健旅遊。

　　保健與醫療均為醫療觀光的服務項目，惟因其醫療內容不同而稍異。

長期居留　　漢方食療　　醫學美容　　整形矯正　　心臟搭橋　　特定醫療項目

SPA、靈修　健康檢查　　眼科手術　　關節置換　　臟器移植

保健　　　　　　　　　　　　　　　　　　　　　　　　　　　　　醫療

■ 圖 9-2　保健與醫療的界定

資料來源：許文聖 (2010) 休閒產業分析

**保健旅遊 (Health tourism)**

以旅遊為主，保健為輔，包括：

1. 與醫療資源結合者，例如，健康檢查，是醫療觀光 (Medical tourism) 的一部分。

2. 未與醫療資源結合者，包括促進心靈的提升及預防保健活動，如按摩、SPA、泡溫泉等，可稱為健康觀光 (Wellness tourism)。

## 一、保健旅遊的分類

現今的分類主要有二種，一為 Mueller 和 Kaufmann 的分類及 Henderson 的分類，分別說明如下圖：

### （一）Mueller 和 Kaufmann 之分類

Mueller & Kaufman 將保健旅遊區分為預防疾病的觀光如健康檢查、醫療諮詢等，以及恢復身心健康的觀光如 SPA 療癒、放鬆、美容照護等。

▶ 圖 9-3

資料來源：Mueller & Kaufman.2001

### （二）Henderson 之分類

而 Henderson 則將保健旅遊分為三類，其中特別將 SPA 單類列出。SPA 及其他療法類除了含有定義的溫泉療養外，同時也將瑜珈、芳香療法及各種水療法納入。

➡ 圖 9-4

資料來源：Henderson, 2004

## 二、世界各國保健旅遊發展概況

保健旅遊以歐美國家發展較早，主要以 SPA、溫泉、海水浴療著名，諸如德國、法國、義大利等都是熱門的保健旅遊目的地。而亞洲方面，泰國種類多樣的 SPA 已成為其重要旅遊重點；印度的阿育吠陀療法訴求身心靈的療癒。日本、韓國則以溫泉為主。

泰國長期以傳統草藥醫療、按摩理療、SPA 水療等聞名，是亞洲醫療旅遊中心。泰國的四、五星級飯店與度假中心已將 SPA 水療視為招攬國際觀光旅客的重要項目，泰國有超過 700 個登記營業的 SPA 水療中心。

泰國有世界排名前三名的水療中心，其醫療特色以中醫及健康技術，推出療程前諮詢；並有健康團隊提供中西醫合併的針對性服務。有理療房、12 種傳統的按摩方法、11 種臉部護理手法、4 種特色水療等等服務。

德國以其發達的醫療技術以及一流的醫療設施吸引世界各國旅客前來。每年吸引世界各國約數十萬人次到德國進行醫療旅遊，其中以阿拉伯國家為主要的醫療遊客來源地。

德國除了在腫瘤科、神經外科、心腦血管科、鮮活細胞療法具有領先優勢外，德國西北部豐富的礦泉資源更是歐洲著名的療養地。

德國巴登巴登因獨特的溫泉而聞名，因康復醫療技術而著稱，被譽為全球溫泉療養的搖籃。有多家康復診所、醫院進駐。其特色是在溫泉浴的基礎上應用現代醫學技術對慢性病、運動創傷進行全程的康復治療。同時也將醫院度假化、飯店化，深化健康主題，將餐飲、住宿、運動圍繞著康復主題設計，提供完美的度假健康生活。

大陸溫泉產業發展較其他國家為晚，隨著大陸經濟的快速起飛，內需增長下，近年來溫泉產業正迅速蓬勃發展著。西元 2015 年 7 月中國國家旅遊局發布了《溫泉旅遊服務質量規範》標準，明確定義溫泉旅遊是以溫泉及環境空間為載體，以沐浴、泡湯和健康理療為主要方式，以體驗溫泉、感悟溫泉文化為主題，達到休閒、療養及度假目的的旅遊活動。

大陸地區目前溫泉利用仍以休閒度假為主要的應用，若論保健旅遊則以山東威海所推動的溫泉養生產業發展最為著稱。西元 2013 年 10 月威海（文登）溫泉節以「走進溫泉之都、體驗養生文登」為主題，發布了包含山林養生、文化養生、溫泉養生、海洋養生、飲食養生、運動養生等 9 大養生元素的「養生文登旅遊路線」。

山東威海文登以養生為主題，結合昆嵛山、聖經山等道教名山，湯泊、天沐等 5 處溫泉度假村，以道家養生和溫泉養生為主軸，發展養生地產和養生旅遊，打造「中國長壽之鄉・濱海養生之都」。

■ 圖 9-5　山東文登溫泉

圖片來源：作者拍攝

## 問題與討論

一、 何謂溫泉水對人體的非特異性和特異性作用？

二、 簡述日本環境部所列之溫泉療養一般適應症。

三、 簡述各泉質適應症。

四、 體驗溫泉前後各有哪些注意事項？

五、 簡述歐洲溫泉療養的發展。

六、 何謂保健旅遊？

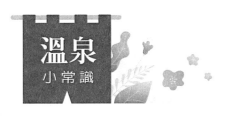

# 監察院報告－建議研究溫泉療養引進國內之可能性

　　世界各國將溫泉運用在溫泉療養的情形相當普遍，歐洲各國將溫泉理療行為視為重要的輔助醫學，可降低民眾的一般醫療費用；日本設有溫泉醫院；溫泉療法的費用在部分歐洲國家還可申請保險給付。

　　民國 106 年 1 月 31 日監察院完成監察副院長孫大川、監察委員陳慶財、江明蒼、楊美鈴、蔡培村、李月德、方萬富及林雅鋒等八人，公布了共同參與的交通及採購委員會 105 年度專案調查研究－「我國溫泉開發與管理維護機制探討」，指出我國溫泉目前仍僅以觀光旅遊為主，而世界各國多有將溫泉資源運用於「溫泉療養」之例，專案調查研究報告，具體建議衛生福利部可加強瞭解國外溫泉療養之發展現況，研議將溫泉療養導入國內應用之可行性。

　　我國《溫泉法》第 1 條明示：「提供輔助復健養生之場所，促進健康」，在溫泉療養的仍未有具體的進展。此研究報告諮詢專家學者表示：溫泉法只針對觀光部分有規定，惟溫泉生物科技、療養、安養科技等方面沒有法律基礎。衛福部表示：目前尚無明確科學證據佐證溫泉具有醫療效果。

　　監察院建議：應明訂《溫泉法》與《醫療法》的服務範圍，將溫泉養生與療養應用排除在醫療法外。國內缺乏溫泉養生及療養應用研究，應增列獎勵研究，以達到溫泉產業健康升級目標。參考國外養生及療養應用之規範。

資料來源：〈監察院調查報告，建議研究溫泉療養引進國內之可能性〉，2017/01/31，今日新聞，http://www.nownews.com。

# 溫泉安全衛生

**HOT SPRING INDUSTRY OPERATION
AND
MANAGEMENT**

西元 2000 年 6 月，日本茨城縣石岡市一家溫泉曾發生レジオネラ (Rejionera) 病毒的集體感染事件，有 3 人死亡；南部九州宮崎縣日向市西元 2002 年 8 月 14 日發生洗溫泉集體感染レジオネラ (Rejionera) 致命病毒造成 6 人死亡 264 多人感染。レジオネラ (Rejionera) 臺灣稱退伍軍人菌（Legionellosis，或 Legionnaires' disease）喜歡 35~42 ℃的溫泉池。國內也在民國 101 年發生因溫泉水感染阿米巴腦膜炎死亡的首例，民國 104 年 6 月，發生一起頂著 35 ℃高溫泡 48 ℃的野溪溫泉而中暑昏迷的案例。

泡溫泉是一件享受又養生的活動，但要如何安全健康的泡溫泉除了政府單位的法令規範、溫泉業者的良善管理外，自身也應遵守體驗溫泉的方式與禁忌，才能盡情享受溫泉所帶來的療效與好處。

# 第一節　安全的溫泉浴

在臺灣從事溫泉體驗，是一種健康的休閒活動，消費者必須要有正確規則之行為與觀念，才能安全的享受溫泉浴。

## 一、泡湯禁忌

我國觀光局與衛生福利部分別針對泡湯禁忌做了指示：

### （一）觀光局指示應張貼之使用溫泉之禁忌

《溫泉標章申請使用辦法》第 9 條規定領有溫泉標章之溫泉場所必須在明顯處張貼下列禁忌及注意事項，提醒泡湯民眾多加留意。

1. 入浴前應先徹底洗淨身體。
2. 患有心臟病、肺病、高血壓、糖尿病及其他循環系統障礙等慢性疾病者，應依照醫師指示入浴。
3. 入浴前後應適量補充水分。
4. 入浴應依序足浴、半身浴、全身浴，浸泡高度不宜超過心臟。
5. 入浴後有任何不適，請即出浴並通知服務人員。
6. 長途跋涉、疲勞過度或劇烈運動後，宜稍作休息再入浴。

7. 患有傳染性疾病者禁止入浴。

8. 女性生理期間禁止入浴。

9. 禁止攜帶寵物入浴。

10. 孕婦、行動不便者、老人及兒童，應避免單獨一人入浴。

11. 酒醉、空腹及飽食後，不宜入浴。

12. 入浴時間一次不宜超過 15 分鐘，總時間不宜超過一小時。

13. 出浴後不宜直接進入烤箱。

註：依個人泡湯當時的身體狀況、泡湯方式及溫泉溫度、特性及場所而自行斟酌調整浸泡時間。

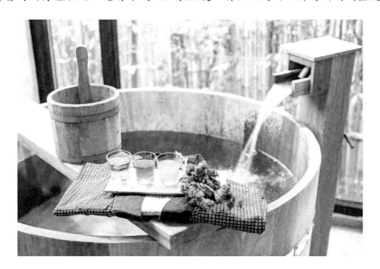

## （二）衛生福利部疾病管制署之溫泉禁忌

1. 患有傳染性疾病者禁止入浴。

2. 患有心臟病、肺病、高血壓、糖尿病及其他循環系統障礙等慢性疾病者，應依照醫師指示入浴。

3. 禁止攜帶寵物入浴。

4. 女性生理期間禁止入浴。

5. 酒醉、空腹及飽食後，不宜入浴。

6. 乾性及過敏性皮膚，應避免泡溫泉。

7. 浸泡溫泉時間一次不宜超過 15 分鐘。

8. 溫泉浸泡高度不宜超過心臟。

9. 泡完溫泉後不宜直接進入烤箱，以免造成眼角膜傷害。

10. 孕婦、行動不便老人及未滿 3 歲之幼兒，不宜入浴。

11. 年歲較高、健康欠佳者，應避免獨自一人入浴，以免發生意外。

12. 長途跋涉、疲勞過度或劇烈運動後，宜稍作休息再入浴，以免引發腦部貧血或休克現象。

13. 泡浴中若有任何不適，請立即離池並通知服務人員。

　　觀光局與衛生福利部所列示的使用溫泉禁忌大同小異，最重要的是，國人在享受溫泉之餘同時應該遵守這些禁忌規範，維護自身的健康與安全。

## （三）日本溫泉禁忌、浸浴方法與應注意事項

　　國人常去日本旅遊享受溫泉，日本也是鄰近臺灣在亞洲地區裡最充分運用溫泉療效與研究的國家，故將日本的溫泉禁忌、浸浴方式及相關應注意項目摘錄於後，作為參考。

　　依據日本《溫泉法》第 18 條第 1 款規定，提供溫泉浴用或是飲用，應該在設施內明顯處標示溫泉的成分、禁忌症、入浴及飲用的標準等。

### 1. 何謂禁忌症

　　指在溫泉洗浴時，或是飲用溫泉水時引起不良反應疾病的風險。但即使有溫泉禁忌症存在，在具有專業知識的醫生的指導下，仍能展開溫泉療癒。

### 2. 溫泉禁忌症發布標準及浴用、飲用標準應注意事項

　　溫泉禁忌症可分為一般溫泉的禁忌症、泉質別的禁忌症、含有成分別的禁忌症。

　　(1) 溫泉的一般禁忌症（浴用）

　　　　當身體有下列情況時，禁止使用溫泉浴

　　　　・疾病的活躍期（特別是在發燒的時候）。

　　　　・中晚期惡性腫瘤或嚴重貧血的情況下，身體虛弱時。

　　　　・結核以及結核性疾病患者。

　　　　・嚴重的心臟或是肺部疾病、水腫或是嚴重的腎臟疾病。

　　　　・消化道出血、有出血現象時、慢性疾病的急性發作期間。

(2) 泉質類別的禁忌症

| 泉質名 | 浴用 | 飲用 |
|---|---|---|
| 酸性泉 | 皮膚對於黏膜過敏者、高齡者的皮膚乾燥症　— | |
| 硫磺泉 | 同酸性泉 | — |

資料來源：日本環境省自然環境局

(3) 因含有成分類別的禁忌症

| 成分 | 浴用 | 飲用 |
|---|---|---|
| 含有鈉離子的溫泉一日飲用超過 (1,200/A)×1,000mL | — | 限制鹽分攝取的疾病（腎功能衰竭、心臟衰竭、肝硬化、缺血性心臟疾病、高血壓等）。 |
| 含有鉀離子的溫泉一日飲用超過 (900/A)×1,000mL | — | 需要限制鉀的疾病（腎功能衰竭、腎上腺皮質功能減退）。 |
| 含有鎂離子的溫泉一日飲用超過 (300/A)×1,000mL | — | 腹瀉、腎功能衰竭。 |
| 含有碘離子的溫泉一日飲用超過 (0.1/A)×1,000mL | — | 甲狀腺機能亢進症。 |
| 如果適用到上述情況於兩個或更多的 | — | 所有適用的禁忌症。 |

註：A 指在 1 千克的溫泉中各成分的重量 (mg)
資料來源：日本環境省自然環境局

　　日本在 1982 年規定泡溫泉禁忌症的標準中，譬如有嚴重心臟病、懷孕中（尤其是懷孕初期及末期）等被列入禁忌症。日本環境省委託專家學者成立委員會研究得知，孕婦泡溫泉會導致流產或早產這種說法並無相關醫學論文或研究支持。因此日本環境省於 2014 年通過溫泉法標準修訂案，將「懷孕中」此項從泡溫泉的禁忌症當中剔除。

3. 入浴方式及應注意事項

(1) 入浴前應注意

- 進餐前、後和飲酒情況下，應立即予以避免。
- 當身體在過度疲勞的時候，應避免。
- 運動後隔約 30 分鐘較適合。

- 兒童、老年人或身體有殘疾者應避免一個人沐浴。
- 進入浴缸前應先使用與手腳同樣溫度的熱水沐浴。
- 沐浴時避免脫水，應先準備一杯水飲用。

(2) 入浴方法

- 入浴溫度：有高血壓或心臟疾病的人，應避免使用超過 42 ℃的高溫浴。
- 入浴型態：減少心肺功能負擔，坐浴或部分浴比全身淋浴為佳。
- 入浴次數：剛開始沐浴時以每天一次或兩次為佳，待熟悉後可以增加至一天兩到三次。
- 入浴時間：雖然入浴溫度不同，但每一次沐浴，最初以 3 和 10 分鐘為佳，待熟悉後可以延長到大約 15~20 分鐘。

(3) 入浴中應注意

- 除運動浴外，一般為手和腳輕輕移動，安靜洗澡的程度。
- 應慢慢離開浴缸，以免引起頭暈。
- 頭暈時或者需要他人的幫助下，應將頭保持在較低水平，慢慢離開浴室，等待恢復。

(4) 入浴後應注意

- 不需要再沖洗熱水，洗去附著在身體上的溫泉成分，只要以毛巾擦去水分，如此可以有效保溫約 30 分鐘。然而，膚質較不佳的人，或是浸泡溫泉的泉質較不適合者（如酸性溫泉和硫磺噴泉等），還是要以熱水洗去溫泉的殘存物質為佳。
- 避免脫水，應補充水分。

(5) 停止泡湯

溫泉療養開始後大致在 3 天至 1 週，若感覺不舒服，有時有失眠現象或是胃腸道不適症狀、皮膚炎症狀，可以停止沐浴，或減少次數，但不必等待狀態完全恢復再開始進行溫泉療癒。

　　本章節談到了我國觀光局與衛生福利部，以及日本的觀光廳針對使用溫泉療養所提出的各項禁忌症，期望國人在享用溫泉浴時，避開這些禁忌，期能健康安全的享用溫泉的好處。

# 第二節　溫泉場所的安全與衛生管理

　　溫泉場所的安全與衛生主管機關為行政院衛生福利部疾病管制署，溫泉場所的安全與衛生主要有三個部分，硬體設施設備的安全、環境空氣品質的管制及服務人員的衛生管理。

## 一、設施設備安全

　　營業場所的設施管理應符合安全、衛生，並設置適當的無障礙空間，並有充足的採光與照明。

1. 應設有強制性浸腳消毒池、沖淋設施。對於水池出入動線設計，空間規劃上建議在進入水池前以「脫鞋→更衣→淋浴→浸腳→入池」之動線安排，以維持池水衛生，避免因頻繁進出廁所、浴間、更衣室或戶外所造成的交叉感染。浸腳消毒池水餘氯含量應保持 5~10mg/L，並適時更換。

2. 沐浴區應備有進出入浴池的臺階與扶手，地板應採用防滑材料，浴池邊應維持光滑無稜角。

　　完善的給水、排水、溢水設施及保溫、防滲漏處理；浴池使用期間，應保持浴池溢流狀態。

浴池的進水口需高於浴池的水面（除循環過濾之碳酸氫鈉泉、氯化物泉外），浴池的邊緣應高於洗浴場所的地面，避免汙水流入浴池。

3. 應有明顯的溫度與水深標示。高於 38 ℃之浴池（溫泉或漩渦池）準用〈溫泉標章申請使用辦法〉之規定，應於浴場明顯處張貼浸泡禁忌及注意事項。

室內溫泉池高度適中，45 ℃以上高溫泉及深水區應有特別提示。

4. 應備有滅火設備、警報設備等消防安全設施與緊急供電系統與緊急照明設備。緊急逃生路線圖懸掛於明顯處。緊急出口與走廊通道應維持暢通，不應有雜物堆積或阻擋，且有明確的出口標示燈、疏散指示與明顯的路線標示。

相關消防設置安裝細節、規範與要求悉以內政部警政署所公告之「各類場所消防安全設備設置標準」操作之。

## 二、環境空氣品質

營業場所室內通風要良好，保持空氣清新，密閉空間應有空調設備，避免因為空氣不流通造成消費者暈眩或是二氧化碳中毒的事件發生；有室內水池設施的營業場所，亦需要注意大氣中揮發性高的消毒副產品濃度，降低三鹵甲烷類化合物的暴露風險，應有充足之通風換氣、強化池水過濾的效能，定期更換池水，以降低室內空間汙染物濃度。

「營業衛生基準」提出了對營業場所室內空氣品質基準的建議：

| 項目 | 基準 | 說明 |
|---|---|---|
| 二氧化碳 ($CO_2$) | 短時間測定之濃度，不得超過 1,500ppm (0.15%) | 1. 短時間測定係指時間為 15 分鐘以內。<br>2. 參考國外範例：<br>(1) 美國國家職業安全衛生研究所 (NIOSH)：超過 1,000ppm 表示室內空氣品質不佳。<br>(2) 英國對學校的規範：1,500ppm（一整天上課時間的平均值，如 9:00~15:30）。<br>(3) 日本娛樂業（電影院、劇院）空氣中二氧化碳濃度不超過 1,500ppm。<br>(4) 美國勞工部職業曝露濃度標準：5,000ppm（8 小時平均值）。<br>3. 環保署室內空氣品質建議值<br>(1) 第 1 類場所（特別需求場所）：600ppm（8 小時平均值）<br>(2) 第 2 類場所（一般公共場所）：1,000ppm（8 小時平均值）。 |

若營業場所設置有中央空調冷卻水塔設備者，應

1. 每月定期檢查設備。

2. 至少每季或每半年針對冷卻水塔設備進行一次排水去汙、清洗及消毒的動作，必要時增加清洗與消毒的次數。

3. 應妥善備妥冷卻水塔清潔消毒維護之操作時間、方法、施作人員及微生物檢測等記錄。

## 三、從業人員安全規範與管理

營業場所從業人員的衛生知識與衛生防治教育攸關消費者之安全健康。「營業場所傳染病防治衛生管理注意事項」與「營業衛生基準」規範各營業場所負責人及從業人員應遵守：

1. 負起自主衛生管理之責，進行衛生檢查工作，缺失項目應即日改善。建立衛生制度與檢查制度，針對環境衛生、水質衛生、傳染病與健康危害事件進行監測。

2. 應有專人負責傳染病的防治，參加主管機關或其審查認可機構舉辦之相關教育訓練測驗合格。並將該專人姓名牌標示於營業場所明顯易見之處。於工作服務期間應持續參加教育訓練。

3. 從業人員應定期接受健康檢查，檢查報告也應該留存備查。健康檢查之對象、項目及頻率建議如下表。

➡ 表 10-1　從業人員健康檢查項目及頻率

| 業別 | 檢查項目 | 頻率 |
|---|---|---|
| 旅館業 | 1. 胸部 X 光肺結核檢查 | 每年一次 |
| 美容美髮業 | 2. 傳染性眼疾檢查 | |
| 浴室業 | 3. 傳染性皮膚病檢查 | |
| 娛樂業 | 4. 梅毒血清檢查 | |
| 游泳業 | 5. 視力檢查（美容美髮業從業人員需加做此項，矯正視力兩眼均在 0.6 以上） | |
| 電影片映演業 | 胸部 X 光肺結核檢查 | |

資料來源：行政院衛生福利部

從業人員若曾與法定傳染病病人接觸或疑似被傳染者，將由主管機關依傳染病防治法相關規定予以必要的處置。

為確保消費者的安全，除上述法規要求項目外，營業場所應備有專職救生人員及相應的救生設施、簡易急救箱，急救用藥品及器材並應隨時補充，不得逾有效期限，於事故發生的當下進行初步的急救處置。

## 第三節　水質衛生管理

溫泉具有療效、能舒緩神經與情緒，然若不衛生的溫泉水不僅無法療癒身心，更可能造成疾病，因此溫泉水質的衛生更顯重要。

臺北榮民總醫院在西元 2011 年曾發表，病患眼睛因接觸溫泉而感染微孢子蟲角膜炎的研究報告，指出西元 2006~2011 年期間分別有 9 位角膜炎患者，6 位男性及 3 位女性，年齡介於 23~71 歲之間，在泡完溫泉後眼睛出現不適而就醫，經檢驗診斷後確認為微孢子蟲感染。

微孢子蟲 (Microsporidian sp.) 常見於環境中，此類寄生蟲多為可引起人畜共通疾病之原蟲，造成腹瀉下痢等症狀。傳染途徑以糞口傳染為主，囊體或孢子被人類或動物食入後，在腸道內孵化並複製繁殖，形成新的囊體或孢子再隨糞便排出到環境中，進而流入水源，故罹病動物的糞便若未加處理消毒則可能汙染食物及水源，進一步造成人類的感染與後續傳播。部分微孢子蟲，如角膜條微孢蟲 (Vittaforma corneae) 則會因水接觸而感染眼角膜，造成角膜炎。

福氏內格里阿米巴會造成原發性阿米巴腦膜腦炎，感染方式主要是人類鼻腔接觸到受蟲體汙染的水源後，福氏內格里阿米巴經由鼻腔嗅神經穿入腦中，侵襲腦組織造成原發性阿米巴腦膜腦炎，其致死率可達 95%。

美國疾病管制預防中心 (CDC) 在西元 2011 年也發表相關監測報告，於西元 2007~2008 年在境內 134 個場所，共爆發了至少 13,966 件與娛樂性用水（如泳池、水池及互動式噴泉等）相關的感染案件，其中 60.4% 造成急性腹瀉、17.9% 為皮膚感染和 12.7% 為急性呼吸道感染，此 134 個場所有 105 個 (78.4%) 可經由實驗室確診病因，其中由寄生蟲所引起的感染比例最高（68 件，64.8%），其他病因包括細菌感染 22 件 (21.0%)、病毒感染（5 件，4.8%）、化學物質或毒素 9 件 (8.6%) 和由

多種因素共同造成 1 件 (1.0%)，突顯了水媒性原蟲寄生蟲感染的重要性。

　　水質不乾淨會引發上述眾多的微生物細菌疾病，業者有時為了方便清潔消毒，加入過量的氯。在泳池水質檢驗也常發現水中含氯量過高，因而可能造成人體急性呼吸道感染或眼睛不適。

　　因此衛生福利部為保障國人的健康安全，於民國 95 年公告了「溫泉浴池水質微生物指標」，同時也在「營業場所傳染病防治衛生管理注意事項」及「營業衛生基準」規範了相關水質的微生物指標、水質檢驗頻率與標準，以及水質消毒方式，都將於本章節後逐一描述。

　　泡溫泉是秋冬國人喜歡的娛樂休憩項目之一，由於溫泉大多是大眾池一起共浴，應建立正確的泡湯禮儀與習慣，維護公共浴池的衛生。依照第九章溫泉體驗及本章第一節所述，入池前應先清洗身體及頭髮，沖掉肥皂泡沫；若患有皮膚傳染疾病也應該禁止浸泡溫泉，避免將個人身上所攜帶的病菌帶入浴池，傳染他人。浸泡溫泉時也應避免將頭浸泡入水中，降低細菌從耳、鼻、眼侵入的機率。溫泉業者更應該依據政府所規定的各項規範，確實執行水質的消毒、檢測，維護遊客的健康安全。以降低感染風險。

　　行政院衛生福利部於〈營業衛生基準〉第七點中規範了《溫泉浴池衛生基準》，其中要求業者應於每年營業旺季時應進行溫泉浴池水質微生物自我檢測，至少一次。有關溫泉浴池水質微生物檢測之採樣方法、時間、日期、採樣點、採樣頻率、檢驗方法及結果等相關文件資料，應詳實記錄，以備查核抽驗。同時也應於浴場明顯易見處標示微生物檢驗結果、水質淨化方法、浴池清潔頻率記錄及注意事項等。

## 一、消毒方式

　　各溫泉依照其根離子的成分及 pH 值，各有其適合的消毒方式，行政院衛生福利部疾病管制署也對溫泉的殺菌提出建議，分別敘明於後。

## （一）「營業場所傳染病防治衛生管理注意事項」－依不同溫泉泉質之適用消毒方法

| 泉質狀況 | | pH | 氯 $(Cl_2)$ | 二氧化氯 $(ClO_2)$ | 次氯酸鈉 $(NaOCl)$ | 臭氧 $(O_3)$ | 紫外線 $(UV)$ | 微過濾 $(0.5{\sim}1\,\mu m)$ |
|---|---|---|---|---|---|---|---|---|
| 碳酸鹽泉 | 碳酸氫鈉泉 | 7~10 | B | A | B | D | B | A |
| | 碳酸氫鈣鈉泉 | 7~8 | A | A | A | D | A | A |
| | 氯化物碳酸氫鈉泉 | 6~7 | A | A | A | D | A | A |
| 硫酸鹽泉 | 酸性硫酸鹽泉 | 1~3 | C | C | C | D | E | A |
| | 中性硫酸鹽泉 | 6~7 | A | A | A | D | A | A |
| 混合泉 | 碳酸氫鈉氯化物泉 | 8~9 | A | A | B | D | B | A |
| | 酸性硫酸鹽氯化物泉 | 1~4 | C | C | C | D | E | A |
| | 中性硫酸鹽氯化物泉 | 8~9 | A | A | B | D | B | A |

說明：

A：適用

B：pH 過高者（＞9）或溫度過高者不適用

C：pH 過低者（＜3）或溫度過高者不適用

D：不適用條件：濁度＞10NTU、色度＞15 真色度、鐵離子含量＞0.2mg/L、BOD＞10mg/L、SS＞15mg/L、有機物含量＞3mg/L

E：溫度過高者（＞65 ℃）不適用

※ 使用氯系鹽類 $(Cl_2$、$ClO_2$、$NaOCl)$ 消毒者，若溫泉泉質中含有氨成分者，注意氯化銨 $(NH_4Cl)$ 的產生（有臭味）

※ 酸性硫酸鹽泉中含有許多硫化氫 $(H_2S)$ 物質，處理時需注意 $H_2S$ 的產生（有臭味）

## （二）行政院衛生福利部疾病管制署對溫泉的殺菌建議

| 方式 | 操作 | 說明 |
|---|---|---|
| 加熱法消毒 | 加熱至 70 ℃ 30 分鐘 | 不適用或未添加任何化學藥劑時採用。 |
| 氯系消毒 | 自由餘氯濃度，2~3ppm | 殘留游離氯濃度之檢驗，使用 DPD 法。陽光直射之室外溫泉水池及溫度（最高水溫為 40 ℃）、有機物含量和 pH 過高（適用於 pH7.0~8.0 之溫泉池水）之溫泉水質，皆不適用氯系消毒劑消毒法。 |

| 方式 | 操作 | 說明 |
|---|---|---|
| 臭氧消毒 | 水中臭氧濃度 0.1~0.5ppm | CT 值標準 1.6(0.4mg/L×4 min) 浴池水面上之臭氧濃度不可超過 0.05ppm |
| 臭氧合併氯系消毒 | 自由餘氯濃度，0.5ppm | 循環式溫泉水池建議使用本消毒法 |
| 紫外線消毒 | | 濁度小於 10NTU，真色度小於 15 色度單位，鐵離子含量小於 0.2ppm |

資料來源：行政院衛生福利部疾病管制署

## （三）行政院衛生福利部－營業衛生消毒方法

　　溫泉水質的消毒有其特定的方式與要求，而營業場所裡的使用器具如毛巾、浴巾、床單、餐具等個人貼身相關的用品，甚至游泳池、浴池、貯水塔、貯水池的清洗以及盥洗設備消毒，衛生福利部也有一定的消毒方式規範。

| 項目 | 類別 | 方法 | 適用對象 | 附註 |
|---|---|---|---|---|
| 物理消毒法 | 煮沸消毒法 | 水溫度 100 ℃，時間 5 分鐘以上。 | 毛巾、浴巾、布巾、圍巾、衣類、抹布、床單、被巾、枕套、金屬、玻璃、陶瓷製造之器具、容器等。 | |
| | 蒸汽消毒法 | 溫度 100 ℃（容器中心點蒸氣溫度 80 ℃以上），時間 10 分鐘以上。 | 毛巾、浴巾、布巾、圍巾、衣類、抹布、床單、被巾、枕套、金屬、玻璃、陶瓷製造之器具、容器等。 | 毛巾之蒸氣消毒器內應有通氣之隔架。 |
| | 紫外線消毒法 | 放於 10 瓦 (w) 波長 240~280nm 之紫外線燈之消毒箱內，照明強度每平方公分 85 微瓦特有效光量，時間 20 鐘以上。 | 刀類、平板器具類、理燙髮器具。 | 可做為各類物品消毒後之儲藏櫃。 |
| 化學消毒法 | 加氯消毒法 | 餘氯量 200ppm 以上之氯液，時間不得少於 2 分鐘。 | 玻璃、塑膠、陶瓷等之容器、塑膠製之理燙髮器具、清洗游泳池、浴池、貯水塔、貯水池及盥洗設備消毒。 | 不可用在金屬製品上。 |

| 項目 | 類別 | 方法 | 適用對象 | 附註 |
|------|------|------|----------|------|
| 化學消毒法 | 氯化苯二甲羥銨消毒法 | 0.1~1.5% 氯化苯二甲羥銨 (benzalkonium chloride) 溶液，時間 20 分鐘以上。 | 理燙髮器具、各種布類用品。 | 應洗淨一般肥皂成分後才有效，可加 0.5%NaNO$_2$，防止金屬之生銹。 |
| | | 0.1% 氯化苯二甲羥銨 (benzalkonium chloride)。 | 手、皮膚之消毒。 | |
| | 藥用酒精消毒法 | 浸在 70~80% 之酒精溶液中，時間 10 分鐘以上。 | 理燙髮器具。 | 酒精很容易揮發，容器應蓋緊，以免濃度改變。 |
| | 酚類消毒法 | 6% 煤餾油酚肥皂溶液（含 50% 之甲酚 (cresol)，時間 10 分鐘以上）。 | 理燙髮器具、盥洗設備消毒。 | 金屬類在此溶液不易生銹。（煤油餾酚肥皂液別稱複方煤餾油酚溶液、來蘇液）。 |

資料來源：行政院衛生福利部

## 二、水質標準

行政院衛生福利部於中華民國 95 年 3 月 29 日公告「溫泉浴池水質微生物指標」，溫泉浴池水質微生物指標如下：

（一）大腸桿菌 (Escherichia coli)：每 100 公撮 (mL) 池水之含量，應低於 1CFU（或 1.1MPN）。

（二）總菌落數 (Total Bacterial Count)：池水在 35±1 ℃環境下培養 48±3 小時後，其每 1 公撮 (mL) 含量，應低於 500CFU。

不同水池類型的測試頻率，建議如下：

| 水池類型 | 總菌落數<br>（< 500cfu/mL） | 大腸桿菌群<br>（< 1 cfu/100mL） |
|----------|------|------|
| 公眾及大量使用池 | 每週不得少於一次 | 每週不得少於一次 |
| 半公共池 * | 每月不得少於一次 | 每月不得少於一次 |
| 天然溫泉 ** | 每月不得少於一次 | 每月不得少於一次 |
| 浴池 | 每月不得少於一次 | 每月不得少於一次 |

* ：係指設置於旅館、學校、房間、健康中心、郵輪等地方之水池屬之。

** ：建議檢查單位於每年 10 月至次年 2 月間，每月採樣不得少於二次進行檢驗，其餘月份則以每月採樣不得少於一次為原則，但可視情況而增加採樣次數。每次採樣於開放營業使用中為之。

## 三、溫泉標準檢測

經濟部於民國 94 年頒布「溫泉標準檢測注意事項」，規範了溫泉檢測的相關要項：

## （一）溫泉檢測合格機構

依溫泉標準檢測注意事項規定「溫泉標準檢測報告」之檢測機關（構）資格如下：

1. 取得全國認證基金會該項檢測項目認可之實驗室。

2. 取得行政院環境保護署該項檢測項目之機關（構）。

3. 從事原子科學研究之學術機構，依本標準溫泉水中鐳檢測方法執行。

4. 經中央觀光主管機關認可之溫泉檢驗機關（構）。

5. 其他經主管機關指定之檢測機關（構）。

## （二）檢測方法及內容

1. 溫泉採樣方法

　　於溫泉露頭或溫泉孔孔口，以採水器及樣品瓶採取溫泉水樣。

2. 溫泉泉溫檢測方法

　　於溫泉露頭或溫泉孔孔口處之現場泉溫測定，視現場環境之實際需要，選擇水銀溫度計或其他適用於溫度測量之儀器。

3. 溫泉水中總溶解性固體檢測方法－原水過濾法

4. 溫泉水中碳酸氫根離子檢測方法－滴定法

5. 溫泉水中硫酸根離子檢測方法

　(1) 離子層析法。

　(2) 濁度法。

6. 溫泉水中氯離子檢測方法

　(1) 離子層析法。

　(2) 硝酸汞滴定法。

7. 溫泉水中游離二氧化碳檢測方法－推算法

8. 溫泉水中總硫檢測方法

　(1) 溫泉水中硫化物及硫化氫檢測方法－分光光度計／甲烯藍法。

　(2) 溫泉水中硫代硫酸根離子檢測方法－呈色時間定量法。

9. 溫泉水中總鐵離子檢測方法－火焰式原子吸收光譜法

10.溫泉水中鐳檢測方法—液體閃爍計數法

　　詳細說明內容參照「溫泉標準檢測注意事項」。

## 第四節　營業場所衛生管理相關法規

HOT SPRING INDUSTRY OPERATION
AND
MANAGEMENT

### 一、營業場所傳染病防治衛生管理注意事項

　　衛生福利部疾病管制署中華民國 102 年 10 月 14 日以（疾管愛核字第 1020303366 號）函發布廢止「營業衛生基準」，另訂「營業場所傳染病防治衛生管理注意事項」供各縣市政府制定營業衛生管理自治條例或輔導之參考。惟對於營業場所之衛生管理依現行中央法令並無相關管理規範，為預防及管制疾病傳染、加強營業之衛生管理，維護消費者健康及消費權益，各縣市政府制定營業衛生管理自治條例。

**壹、為確保營業場所衛生，避免傳染病傳播，以維護國民健康，特訂定本注意事項。**

**貳、適用業別：**

一、　旅館業、觀光旅館業：依發展觀光條例第二條第七款及第八款規定之營利事業。

二、　美容美髮業：指以固定場所經營理髮、美髮、美容之行業。三、浴室業：指經營浴室、三溫暖、浴池、溫泉浴池、漩渦浴池 (SPA) 或其他以固定場所供人沐浴、浸泡之行業。

四、　特殊娛樂業：從事歌廳、舞場及有侍者陪伴之夜總會、舞廳、酒家、酒吧等經營之行業。

五、　影片放映業：從事在電影院放映影片之行業。

六、 游泳業：指經營游泳池等其他固定場所供人游泳、戲水之行業。

七、 其他經地方主管機關納管之行業。

## 參、行政管理及消費者配合事項之建議：

一、 地方主管機關：

（一）定期及不定期前往各營業場所實施督導、管理、稽查、輔導及採驗檢驗等作為，以維護消費者之安全健康。

（二）辦理相關教育訓練，增進場所負責人及從業人員衛生知識及防治教育。

（三）視營業場所特性，訂定地方營業衛生自治條例。

二、 各營業場所負責人及從業人員遵守之事項：

（一）負起自主衛生管理之責，進行衛生檢查工作，針對缺失項目即時改善。

（二）營業場所有專人負責傳染病防治，並參加相關教育訓練。

（三）從業人員於從業期間定期接受健康檢查，其檢查報告留存備查。

（四）消費者如有下列行為，營業場所負責人或從業人員予勸阻或拒絕：

　　1. 對於兒童及少年福利與權益保障法第 47 條所訂之足以危害兒童及少年身心健康之營業場所，發現有未滿十八歲以下之消費者入場者。

　　2. 隨地吐痰、檳榔汁、檳榔渣、口香糖或便溺等。

（五）於密閉空間之場域張貼告示，以勸阻可能透過空氣或飛沫傳染疾病等之消費者入場，或請其戴口罩入場。相關告示應張貼於明顯處所。

（六）發現消費者有疑似感染傳染病症狀時，立即協助就醫，並依傳染病防治法通知地方主管機關。

（七）設置病媒防治措施，以處置有礙衛生之病媒及其孳生源。

（八）廁所內設置洗手設備並提供清潔劑，同時備烘手器、擦手紙巾或經消毒之擦手巾。

三、 消費者進入各營業場所遵守之事項：

（一）配合各場所之傳染病防治衛生管理，以維護場所衛生及其他消費者之安全健康。

（二）如有疑似感冒等呼吸道症狀或傳染病時，避免入場或戴口罩入場。

（三）戲水或泡溫泉後若出現發燒、頭痛、噁心或嘔吐等症狀，應儘速就醫，並告知醫護人員相關接觸史。

## 肆、個別營業場所建議遵守事項：

一、 若有提供消費者下列用品者，各營業場所負責人及從業人員建議遵守下列規定：

（一）供消費者使用之食具、盥洗用具、毛巾、浴巾、拖鞋、被單（巾）、床單、被套、枕頭套等用品，需保持清潔，並於每一位消費者使用後換洗或消毒。

（二）供應拋棄式之牙刷、肥皂、梳子及刮鬍刀，不得重複提供使用；如供應非拋棄式用品，則洗淨消毒後提供使用。

二、 若有設置供消費者使用之淋浴或遊憩之供水系統或有設置中央空調冷卻水塔設備者，建議遵守下列規定：

（一）每月定期檢查設備。

（二）至少於每季或每半年針對冷卻水塔設備進行一次排水去污、清洗及消毒之動作（可於夏季開始使用前及秋季關閉後分別進行相關程序），必要時，得增加清洗與消毒之次數。

（三）妥善備存供水系統或冷卻水塔等清潔消毒等維護之操作時間、方法、施作人員及微生物檢測等紀錄。

三、 提供消費者理髮、美髮或美容服務者，建議遵守下列規定：

（一）接觸皮膚之理髮、美髮、美容等器具，需保持清潔，並於每一位消費者使用後洗淨並有效消毒。

（二）圍巾保持清潔；使用時，圍巾與消費者頸部接觸部分，另加清潔軟紙或乾淨毛巾。

四、 設置浴池、游泳池或戲水池等設備者，建議遵守下列規定：

（一）水池之衛生管理：

1. 於設施內與水池入口處張貼指示，提醒消費者下列事項：

(1) 於未經加氯消毒之水池或自然水域等場域活動時，應避免水進入鼻腔，或避免將頭部浸泡於水中；另於自然水域戲水時，亦應避免攪動底部池水或淤泥。

(2) 如為患有慢性肺部疾病或服用免疫抑制劑等為免疫力較差之消費者，避免使用漩渦浴池 (SPA) 等噴霧設施。

2. 對於水池出入動線設計，為避免外來塵土等不潔物，透過消費者於更衣室、浴室、廁所重複進出，而將交叉污染物帶入池內，於空間規劃上建議在進入水池前以「脫鞋→更衣→淋浴→浸腳→入池」之動線安排，以維護池水衛生。

3. 勸阻入池前未淋浴沖洗或可能藉由使用相關設施而將傳染病傳染他人者入池（場），並於明顯處所張貼相關規定或標誌。

4. 放水式之游泳池或戲水池（場）在營業期間，每週至少清洗一次，涉水池每天至少換水一次。

5. 添加消毒劑之循環浴池水保持每 30 分鐘完全循環一次以上的速率，每月至少施作一次以上；未添加消毒劑之自然引流源泉浸泡池，維持一定引流速率和每週一次以上換水。每個水池每日進行至少一半的換水動作。對於水療按摩浴、按摩水柱等設施，則避免將用過的池水重複使用。換水時將池水完全排盡，並徹底清掃水池和消毒。

6. 排水設施每日清理，並保持暢通。

7. 每年開放或停止營業時間，於前兩星期通知地方主管機關。

8. 為維持浴池的安全衛生水質，必須對浴池定期維護。不同型式之浴池，其換水、清掃與消毒頻率建議如下：

| 水池類型 | 完全換水頻率 | 清掃頻率 | 消毒頻率 |
|---|---|---|---|
| 未使用循環過濾裝置循環池 | 每日 | 每日 | 每月 1 次以上 |
| 每日完全換水型循環池 | 每日 | 每日 | 每月 1 次以上 |
| 連日使用型循環池 | 每週 1 次以上 | 每週 1 次以上 | 每週 1 次以上 |

（二）水池之消毒方式：為維護消費者之健康，業者必須採取適當的措施，包括水池的適當設計、設備維修與清潔、有效的消毒措施及保持良好的通風環境，且規劃適合公眾水池的消毒方式，並確實執行維護、清潔與消毒動作。

在泳池及溫泉用水循環中，使用各種有效的消毒方法以消滅或降低可危害人體的病菌活性。其有效消毒範圍包含供浸泡之池水、浸泡池內外空間以及相關儲水與循環過濾系統。消毒方法依不同的需求考量，審慎選擇適合的消毒方式。建議可採行之消毒方式如附錄一。非採用加氯消毒方法者，應先報經地方主管機關核准。

（三）對於室內水池等設施，除了重視其水質衛生外，亦須注意大氣中揮發性較高的消毒副產物濃度，降低三鹵甲烷類化合物的暴露風險。故對於設有水池的室內環境，建議提供必要且充足之通風換氣、強化池水過濾效能，提升消費者良好衛生習慣，同時建議定期更換池水，以降低室內空間內污染物濃度。

（四）建議業者定期進行水質微生物指標之監測，並視季節及消費者使用狀況，增加檢測次數，其檢測項目、檢測標準及測試頻率如下：

1. 總菌落數：在 35±1 ℃ 環境下培養 48±3 小時後，每 1 毫升 (mL) 水之含量應低於 500cfu。

2. 大腸桿菌群：每 100 毫升 (mL) 水之含量應低於 1cfu（或 1.1MPN）。

3. 不同水池類型的測試頻率，建議如下：

| 水池類型 | 總菌落數<br>（< 500cfu/mL） | 大腸桿菌群<br>（< 1cfu/100mL） |
|---|---|---|
| 公眾及大量使用池 | 每週不得少於一次 | 每週不得少於一次 |
| 半公共池 * | 每月不得少於一次 | 每月不得少於一次 |
| 天然溫泉 ** | 每月不得少於一次 | 每月不得少於一次 |
| 浴池 | 每月不得少於一次 | 每月不得少於一次 |

＊：係指設置於旅館、學校、房間、健康中心、郵輪等地方之水池屬之。

＊＊：建議檢查單位於每年 10 月至次年 2 月間，每月採樣不得少於二次進行檢驗，其餘月份則以每月採樣不得少於一次為原則，但可視情況而增加採樣次數。每次採樣於開放營業使用中為之。

（五）完備相關資料：

1. 水質微生物檢測之採樣方法、時間、日期、採樣點、採樣頻率、採樣單位、檢驗單位、檢驗方法及結果等相關文件資料，建議詳實記錄，以供衛生單位查核抽驗。

2. 於明顯易見處，標示水池之 pH 值、微生物檢驗結果、水池清潔頻率、紀錄及注意事項等。

3. 備有水質遭糞便或嘔吐物污染之應變措施。

五、 營業場所之有效消毒法，建議如附錄二，或以其他經主管機關指定之方法為之。

## 二、溫泉浴池水質微生物指標與採樣程序

### 壹、前言

所稱之「溫泉浴池」係指提供公共及營業之非頭部沒式浸泡使用之室內及室外浴池，包含溫水池、漩渦池和溫泉水池。為確保溫泉浴池之水質衛生，以及相關檢查單位或業者進行溫泉浴池水質檢驗結果之精準度度，研訂此水質微生物指標與採樣程序，供執行採樣單位參考。

### 貳、溫泉浴池水質微生物指標

1. 總菌落數：在 $35\pm1$ ℃環境下培養 $48\pm3$ 小時後，每 1 毫升 (mL) 水之含量建議應低於 500cfu。

2. 大腸桿菌群：每 100 毫升 (mL) 水之含量建議應低於 1cfu（或 1.1MPN）。

### 參、水樣採樣程序

一、準備工作與工具

（一）採樣容器：使用能耐高壓滅菌之硼矽玻璃或塑膠製品。滅菌方式請參照行政院環保署環境檢驗所公告之環境微生物檢測通則－細菌 (NIEA E101.03C)，或購買市售已滅菌之無菌袋（杯、瓶）使用。若使用無菌袋，封口條必須完整，並儲存於乾燥處，至多保存二年。

（二）手提冰桶：需保持清潔且無異味或破損。

（三）冰寶：做為樣本保存之使用，可以冰塊代替，但須與樣本袋適度隔開。使用前應先將冰寶放入冰桶內以維持適當低溫。

（四）溫度計。

二、 採樣

（一）採樣時間

建議檢查單位於每年十月至次年二月間，每月採樣至少為二次進行檢驗，其餘月份則以每月採樣至少一次為原則，但可視情況而增加採樣次數。每次採樣應於浴池開放營業使用中為之。

（二）採樣地點與樣本數

每次檢查時，採樣人員應於溫泉公共浴池之池邊浴池水排出口及其右對線角之水面下約 15~20 公分 (cm) 處，每處各取一個樣本。

（三）採樣方法

採樣人員先以清潔劑洗淨雙手後，撕開滅菌後之採樣袋封口，將其完全浸入池水。使水完全充滿採樣袋後，將其取出浴池並立即將袋口拉緊。若因浴池水面過低或其他原因而致採樣困難，可以經滅菌之容器，如燒杯等採樣後再行倒入採樣袋。所有採樣過程應避免樣本受到污染。

三、 水樣保存

（一）每一水樣體積至少有 100 毫升 (mL)，所使用後之採樣袋經確認水樣 會洩漏後，則將其置於冰桶內冷藏，並使其溫度維持在 0~5 ℃。所有水樣應於 24 小時內檢驗完畢。若水樣溫度高於室溫，先以冷水冷卻後，始可置入 0~5 ℃之冰桶保存運送，以避免採樣袋（瓶）破裂。

（二）水樣若含有餘氯時，無菌容器中應加入適量之硫代硫酸鈉（120mL 的水樣中加入 0.1mL、10% 的硫代硫酸鈉可還原 15mg/L 的餘氯）。

## 肆、檢測方法與品質管制

具有實驗室認證機構核發之最近三年內有效認證，且經大腸桿菌群與總菌落數能力試驗合格之實驗室進行檢測。

## 問題與討論

一、請簡述溫泉禁忌症。

二、強制性浸腳消毒池、沖淋設施的規劃動線為何？給水、排水、溢水設施標準是什麼？

三、簡述我國水質標準及檢測頻率。

四、簡述各類溫泉的消毒法。

# 溫泉魚咬腳皮

近幾年在歐美與國內都流行的溫泉魚療法,是利用一種來自土耳其有醫生魚之稱的淡紅墨頭魚,張口幫遊客吃掉腳部老舊角質的療法。遊客將腳放進水池裡,被醫生魚啃咬腳皮後,號稱能讓腳底光滑。

日前有報導指出,英國健康保護局提出警告,包括愛滋病毒以及 C 型肝炎,都可能會透過泡腳傳染,因為魚池中的微生物會傳播病菌,罹患糖尿病或免疫力較低的民眾,感染機率更大。

國泰醫院副院長黃政華證實:感染可能性是有的,因為魚就像是共用的針頭,最好是買一群沒有咬過別人的魚,放在自己家裡做 SPA。

引進溫泉魚的溫泉業者也表示:如今醫界有質疑,會篩選魚種,並加強提醒有傷口的民眾不要泡腳,還會跟客人勸導及設施衛生加強。爭議如果持續擴大,也不排除暫停溫泉魚服務。

資料來源:〈魚咬老舊腳皮－恐散播愛滋病〉,2011/10/19,TVBS 新聞網。

# 溫泉旅館管理

臺灣第一家的溫泉旅館於西元 1986 年日本人平田源吾在北投設置「天狗庵」，此後開啟了臺灣一頁溫泉旅館史。

早期的溫泉旅館主要以提供泡湯、用餐飲酒，特別是北投的溫泉旅館還有藝妓與樂師賣唱助興，形成一種那卡西特殊文化，為當時的政商名流提供一個談生意及交流的場所。其後，隨者「女性侍應生」制度廢除，卡拉 OK 盛行取代了那卡西的走唱，加上經營模式與設施老舊等等因素，溫泉旅館漸漸沒落。

而後溫泉旅館為了生存逐漸轉型，以宣傳溫泉泉質療效及特色美食吸引遊客前來泡湯，溫泉利用也朝多元化方向發展。觀光局將西元 1999 年訂為臺灣溫泉觀光年，以及各式的活動宣傳溫泉，促使國人往溫泉區旅遊，溫泉旅館因而更加蓬勃發展。

# 第一節　合法旅館及溫泉標章

HOT SPRING INDUSTRY OPERATION
AND
MANAGEMENT

臺灣各種各式的溫泉旅社、飯店、湯屋、會館、溫泉民宿林立，標榜著各種不同的溫泉泉質，優美的自然景觀、完善的設施、山林在地特色美食；但也常會聽到泡湯、住宿等消費糾紛。然而這些旅館品質如何？對消費是否有保障呢？

合法的旅館必須取得營業登記，並領有旅館專用標識；而合法的溫泉旅館，還需要取得溫泉標章。最直接的辨識方式就是辨識溫泉旅館是否懸掛旅館專用標識及溫泉標章。選擇合法經營的溫泉旅館，對自己的消費、安全才有保障。

## 一、旅館標章

依法辦妥公司登記或商業登記，並應向地方主管機關（旅館所在地縣市政府）申請登記，領取旅館業登記證及旅館業專用標識（如圖），才是合法的旅館。

旅館業之主管機關，在中央為交通部；在直轄市為直轄市政府；在縣（市）為縣（市）政府。

旅館業於申請登記時，應檢附下列文件：

1. 申請書。
2. 公司登記證明文件影本（非公司組織者免附）。

■ 圖 11-1 旅館業應將旅館業登記證及專用標識懸掛於營業場所明顯易見之處

3. 商業登記證明文件影本。

4. 建築物核准使用證明文件影本。

5. 土地、建物登記（簿）謄本。

6. 土地、建物同意使用證明文件影本（土地、建物所有人申請登記者免附）。

7. 責任保險契約影本。

8. 旅館外觀、門廳、旅客接待處、各類型客房、浴室及其他服務設施之照片或簡介摺頁。

9. 其他經中央或地方主管機關指定之有關文件。

※ 地方主管機關得視需要，要求申請人就檢附文件提交正本以供查驗。

　　經營旅館業需注意遵守的相關法規如下：

1. 發展觀光條例、旅館業管理規則。

2. 都市計畫法相關法規。

3. 區域計畫法相關法規。

4. 公司法暨商業登記法相關法規。

5. 商業團體法。

6. 營業稅法。

7. 建築法相關法規。

8. 消防法相關法規。

9. 食品衛生法。

10. 營業衛生法。

11. 飲用水條例。

12. 水污染防治法。

13. 刑法。

14. 社會秩序維護法。

15. 著作權法。

16. 勞動基準法。

17. 兒童及少年性交易防制條例。

　　除了上述需要遵循的法規，溫泉飯店尚有其他的相關規範，如依據緊急醫療救護法第 14-1 條第 1 項規定：中央衛生主管機關公告之公共場所，應置有自動體外心臟電擊去顫器或其他必要之緊急救護設備。民國 102 年 5 月 23 日衛生署（衛生福利部）：公告訂定「應置有自動體外心臟電擊去顫器之公共場所」。

　　其中第 (7)、(8) 項為有關溫泉旅館及溫泉浴場適用。(7) 旅宿場所：客房房間超過 250 間之旅館、飯店、招待所（限有寢室客房者）；(8) 大型公眾浴場或溫泉區：旺季期間平均單日有 100 人次出入之大型公眾浴場、溫泉區。

　　由衛生福利部及所轄地方衛生主管機關頒發標章載明：

1. 本場所設有 AED（Automated External Defibrillator，稱為自動體外心臟電擊去顫器）。

2. 所有員工完成 CPR+AED 教育訓練達 70%。

➡ 圖 11-2　自動體外心臟電擊
去顫器 (AED)

➡ 圖 11-3　自動體外心臟電擊去顫器
(CPR+AED) 標章

操作步驟說明（90秒內完成）Operate step 4 of order (finish in 90 seconds)

電擊貼片黏貼位置說明 Shock by electricity and stick to one and paste the position

右側電擊片
1. 胸骨右側。
2. 介於頸部下與右乳頭上方。

Shock by electricity slice on the right side
1.Right side of brestbone.
2.Lie between under the neck and the right papilla.

左側電擊片
1. 左乳頭左外側。
2. 電擊片上緣要距離左腋窩下約10-15公分左右。

Shock by electricity slice in the left side
1.Outside the left of left papilla, shocking by electricity a upper flange Shock by electricity and stick to one and paste the position.
2.should put about 10-15 centimeters axillarily from the left.

➡ 圖 11-4　自動體外心臟電擊去顫器 (AED) 操作步驟

## 二、溫泉標章申請使用辦法

溫泉標章係依據《溫泉法》暨〈溫泉標章申請使用辦法〉之規定，由溫泉使用事業提出申請，經中央觀光主管機關認可之機關（構）、團體水質檢驗合格、並獲直轄市、縣（市）觀光主管機關審查合格後發給之溫泉場所經營憑證。

該標章代表溫泉場所在溫泉泉質及水質、營業衛生、溫泉水權等方面皆符合規定。目的在保障泡湯民眾的權益，並促進溫泉產業的健全發展。

## （一）溫泉標章申請作業流程

溫泉使用事業使用溫泉標章標識牌之有效期間為 3 年，期間屆滿仍有使用之必要者，應於有效期間屆滿 2 個月前，向直轄市、縣（市）政府申請換發，經審查合格者發給之。

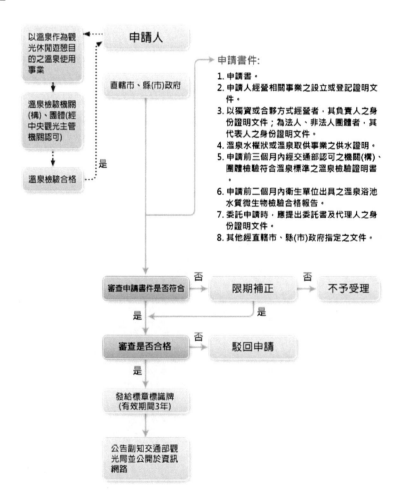

## （二）「申請溫泉檢驗機關（構）、團體認可審查作業」標準作業程序

溫泉檢驗機構因應業者申請溫泉標章之需，應於其營業處所提供泡湯之設施實地採樣、檢驗溫泉，親赴溫泉「儲槽出水口」及「使用端出水口」實地採樣、檢驗溫泉。

溫泉檢驗機構應本於專業判斷，依據溫泉標準之規範，出具「符合溫泉標準合格證章」之溫泉檢驗證明書。

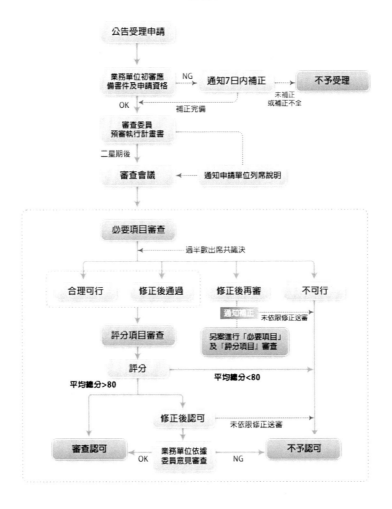

## （三）溫泉標章型式

　　溫泉標章由各直轄市、縣（市）政府依溫泉標章之型式製發溫泉標章標識牌，並應附記下列事項：

1. 溫泉使用事業名稱。

2. 溫泉使用事業營業處所。

3. 溫泉成分、溫度及泉質類別。

4. 標識牌製發機關。

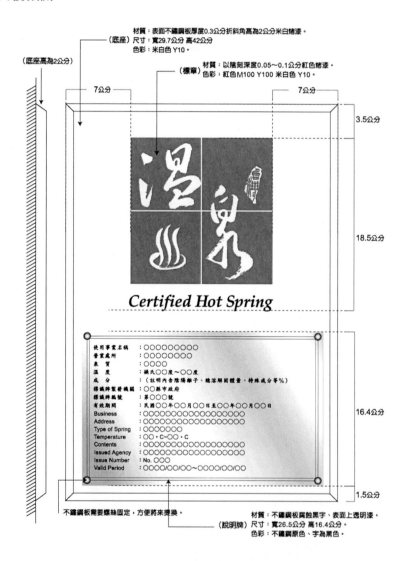

**■ 圖 11-5　溫泉標章標識牌製作說明**

圖片來源：交通部觀光局

5. 標識牌編號。

6. 有效期間。

　　以溫泉作為觀光休閒遊憩目的之溫泉使用事業，應將溫泉標章標識牌懸掛於營業處所入口明顯可見之處。

## （四）溫泉標章之廢止

　　當溫泉使用事業有下列情事之一者：

1. 溫泉標章標識牌申請書有虛偽不實登載或提供不實文件者。

2. 以詐欺、脅迫或其他不正當之方法取得溫泉標章標識牌使用權者。

　　直轄市、縣（市）政府應撤銷該事業之溫泉標章標識牌使用權。

　　溫泉使用事業歇業、自行停止營業、解散或其營業對公共利益有重大損害之虞時，直轄市、縣（市）政府得廢止該事業之溫泉標章標識牌使用權。

　　有下列情形之一者，亦應廢止其溫泉標章標識牌使用權：

1. 經採樣溫泉，檢驗結果不符溫泉標準之溫度或水質成份，未依限期改善者。

2. 溫泉水質不符行政院衛生署所定溫泉浴池水質微生物指標，未依限期改善者。

3. 溫泉標章標識牌有轉讓或其他非法使用之情事。

4. 未依規定申請溫泉標章標識牌之換發、補發。

5. 溫泉使用事業提出之設立或證明文件，經該管主管機關撤銷、廢止或因其他原因而失效者。

6. 溫泉使用事業提出之溫泉水權狀，經該管主管機關撤銷、廢止或年限屆滿後水權消滅者。

7. 溫泉使用事業提出之供水證明失效者。

　　溫泉使用事業之溫泉標章標識牌使用權經撤銷者，自撤銷之日起一年內不得重新提出申請。

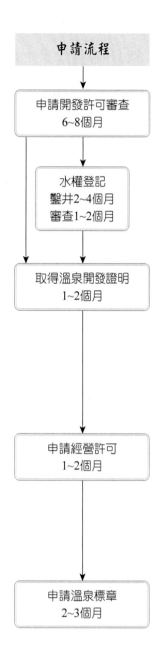

| 申請流程 | 應備文件 |
|---|---|
| 申請開發許可審查<br>6~8個月 | 1.土地同意使用證明。<br>2.溫泉開發及使用計畫書。<br>（溫泉開發許可辦法） |
| 水權登記<br>鑿井2~4個月<br>審查1~2個月 | 1.申請書。<br>2.證明登記原因文件或水權狀。<br>3.最近三個月內檢測符合溫泉標準檢測報告。<br>（水利法、水權登記審查作業要點） |
| 取得溫泉開發證明<br>1~2個月 | 1.溫泉水權狀。<br>2.開鑿完成三個月內經技師簽證之<br>  (1)鑽探記錄。<br>  (2)水量測試。<br>  (3)溫度量測。<br>  (4)溫泉成份報告。<br>  (5)其他相關資料。<br>  （溫泉開發許可辦法） |
| 申請經營許可<br>1~2個月 | 1.經營許可申請書。<br>2.溫泉取供業公司登記或商業登記證明文件。<br>3.土地權屬證明。<br>4.溫泉水權狀。<br>5.溫泉開發許可及開發完成證明文件。<br>6.經營管理計畫書。<br>7.其他經直轄市、縣（市）政府指定之文件。 |
| 申請溫泉標章<br>2~3個月 | 1.申請人經營相關事業之設立或登記證明文件。<br>2.以獨資或合夥方式經營者，其負責人之身分證明文件；為法人、非法人團體者，其代表人之身分證明文件。<br>3.溫泉水權狀。<br>4.申請前三個月內經交通部認可之機關（構）團體檢驗符合溫泉標準之溫泉檢驗證明書。<br>5.申請前二個月內衛生單位出具之溫泉浴池水質微生物檢驗合格報告。<br>6.委託申請時，應提出委託書及代理人之身分證明文件。<br>7.其他經直轄市、縣（市）政府指定之文件。<br>  （溫泉標章申請使用辦法） |

## （五）取得溫泉標章業者

截至民國 109 年，根據水利署資料，取得溫泉標章溫泉業者 343 家，有 6 家廢止或重新申請，實際取得為 384 家。

各縣市政府所核發溫泉標章家數統計如下：

| 核發機關 | 家數 | 溫泉業者 |
| --- | --- | --- |
| 宜蘭縣政府 | 114 | 礁溪湯圍風呂（宜蘭縣政府）、蘇澳觀光冷泉（蘇澳鎮公所）、春和大飯店、意大利旅館、棲蘭山莊、東森海洋溫泉酒店、櫻花溫泉休閒農場、仁澤山莊、瓏山林蘇澳冷熱泉度假飯店、成都溫泉旅館、金華大旅社、有愛浴池、天隆大飯店、名人旅館、礁溪鄉公共造產溫泉游泳池、川湯溫泉養生會館、三光旅社、川湯春天溫泉飯店、龍泉溫泉客棧、夢芝鄉旅社、麗翔大飯店、華城溫泉旅店、光明浴池、明光旅館、晏林旅館、華欣旅館、城市商旅礁溪楓葉館、香賓旅社、星輝溫泉旅館、利美溫泉旅館、麗堡大飯店、皇泰大飯店、玉泉旅館、碧珠企業社、亞仕登旅社、東京大飯店、福岡溫泉汽車旅館、福岡溫泉渡假飯店、理想溫泉飯店、高仕旅館、金格溫泉旅館、綠園旅社、紘冠飯店、礁溪老爺大酒店、華閣溫泉飯店、山泉大飯店、大方旅館、山口旅館、長崎大飯店、溫沙堡花園汽車旅館、野景大飯店、一口井浴池、美嘉美大飯店、雅閣溫泉行館、馥蜂溫泉旅館、龍山旅社、冠翔世紀溫泉會館、帥王溫泉飯店、媚登峰旅社、湯城溫泉會館、瑞川溫泉、和斯頓旅社、明池大飯店、小而美租賃、凱城山莊、玉清浴池、戀戀溫泉旅館池、長榮鳳凰酒店（礁溪）、阿先湯泉養生會館、每日溫泉旅店、夢雲閣旅社、湯仔城旅館、賓士旅館、鴻月莊旅社、亞都旅館、家園溫泉旅社、來來大旅社、愛娜山莊、礁溪溫泉旅館、和風溫泉會館礁溪店、凱麗溫泉飯店、帝王大飯店、濱海浴室、和風溫泉會館、嘉一大旅社、金龍溫泉客棧、原湯商業旅館、紅燈籠汽車旅館、紅葉旅館、冒煙的石頭溫泉渡假旅館、來去泡湯坊、雪山溫泉會館、中冠礁溪大飯店、華園溫泉旅館、鄉都溫泉旅館、富泉大飯店、天然旅館、美洲山莊、春湯溫泉飯店、宜蘭礁溪溫泉商旅、山水妍溫泉會館、泉鄉風華休閒會館、友群溫泉旅館、礁溪溫泉公園－森林風呂、源來如池、泉湯溫泉商務旅館、麒麟太子大飯店、自然風溫泉會館、亞諾時尚戀館、靜界會館有限公司、綠動湯泉原宿、捷絲旅礁溪館、史塔瑞麗‧佧美‧奧之湯溫泉旅館、9 號溫泉旅店。 |

| 核發機關 | 家數 | 溫泉業者 |
|---|---|---|
| 新北市政府 | 47 | 八仙詩泊溫旅、有馬溫泉 MOTEL、金湧泉溫泉會館、福容溫泉會館、舊金山總督溫泉會館（舊金山總督溫泉有限公司）、金山海灣溫泉 HOTEL、矽谷溫泉會館、金湯溫泉會館、湯語双泉民宿、大板根渡假酒店、水田園農莊民宿、尚登意民宿、情人溫泉民宿、龍門溫泉民宿、萬金龍溫泉民宿、萬里仙境溫泉會館、堤畔溫泉民宿、陽明山天籟渡假酒店、璞石麗緻溫泉會館、三金煉子坪休閒旅館、雙鹿溫泉旅館、秀山大飯店、沙力達民宿、烏來大飯店、揚悅溫泉會館、天池溫泉館、福容大飯店、淡水漁人碼頭、小川源溫泉館、萬金文溫泉民宿、萬金銘珠溫泉民宿、阿信溫泉、湯緣溫泉館、香草花源溫泉養生館、日月光溫泉山莊（茂英企業社）、烏來泰雅那魯灣溫泉渡假飯店、巨龍山莊、國際岩湯、媞閣休閒民宿、奇峰石溫泉山莊、沐舍溫泉渡假酒店、箸故溫泉、金湯川溫泉旅館、愛琴海太平洋溫泉會館、日月民宿、伊豆商店、河灣渡假村、白水世界民宿。 |
| 臺北市政府 | 44 | 瀧乃湯浴室、美代溫泉飯店、北投公園露天溫泉浴池、水美溫泉會館、新秀閣大飯店、日勝生加賀屋國際溫泉飯店、菁山露營場遊憩區（陽明山國家公園管理處）、金都精緻溫泉飯店、南美大飯店、春天酒店、泉都溫泉會館、美代溫泉飯店、京都飯店、亞太溫泉生活館、漾館溫泉商旅、嘉賓閣旅館、水都溫泉館、鳳凰閣旅社、三二行館、龍邦僑園會館、日勝生加賀屋國際溫泉飯店、熱海大飯店、立德北投溫泉飯店、荷豐溫泉會館（新生莊別館）、百樂匯大飯店、水美溫泉會館、山樂溫泉（第一閣旅社）、北投麗禧溫泉酒店、東皇飯店、美樂莊旅社（山水樂會館）、新北投溫泉浴室（新北投溫泉社）、天玥國際股份有限公司（天玥泉國際溫泉館）、新綠園溫泉浴室、月光莊旅社、皇家季節酒店、北投青磺名湯、景泉浴室、景泉浴室北投分店、雙魚座華心別館、少帥禪園、水舍銀光（浴室）、大地北投奇岩溫泉酒店、日月農莊、北投老爺酒店。 |
| 臺中市政府 | 13 | 谷關大飯店、神木谷假期大飯店、麒麟峰溫泉會館、日光溫泉會館、清新溫泉度假飯店、彰化縣農會東勢林場、汶山大飯店、明治溫泉大旅社、東關溫泉大旅社、統一谷關渡假村、龍谷大飯店、惠來谷關溫泉會館、海灣國際開發股份有限公司。 |
| 臺南市政府 | 33 | 千霞園民宿、麗湯渡假山莊、清秀旅社、青雅溫泉旅館、嶺一旅社、熱琍溫泉館、靜樂旅社、芳谷旅社、關子嶺大旅社、阿梅泉、明園溫泉別莊、紅葉山莊、洗心館大旅社、沐春民宿、仁惠皇家溫泉山莊、關子嶺警光山莊、溪畔老樹山莊、關子嶺勞工育樂中心（統茂大飯店）、尚達礦泥溫泉山莊、鴻都山莊、菇嚕菇嚕溫泉山莊、五福園溫泉美食館、木成菇之鄉溫泉民宿、清爽民宿、儷泉民宿、關山嶺泥礦溫泉山莊、長紅山莊、景大山莊、林桂園石泉會館、德恩農園儷景溫泉會館－生活館、龜丹溫泉體驗池、龜丹休閒體驗農園。 |

| 核發機關 | 家數 | 溫泉業者 |
|---|---|---|
| 臺東縣政府 | 20 | 綠島朝日溫泉（東部海岸國家風景區管理處）、知本老爺大酒店、日暉國際渡假村、天龍飯店（宏大開發企業股份有限公司）、鹿鳴溫泉酒店、知本警光山莊、朝陽假期飯店、知本江媽媽企業社、下馬民宿、溫泉忠義堂、山月溫泉館、盈家溫泉民宿、新都大飯店、泓泉溫泉渡假村、蜜月四季餐旅購有限公司知本金聯世紀酒店、富泰大飯店、高野大飯店、宏宜大飯店、一田屋溫泉民宿、東臺溫泉飯店。 |
| 南投縣政府 | 17 | 綠楊溫泉景觀山莊、箱根溫泉生活館、野百合溫泉民宿、日月行館、日月潭雲品酒店、天泉溫泉會館、泰雅渡假村、漾之谷民宿、景祥溫泉民宿、真和園、蟬說雅築、勝華大飯店、帝綸溫泉大飯店、沙里仙民宿、庭園民宿、馥麗大飯店、瑪莉休閒農莊。 |
| 花蓮縣政府 | 15 | 新光兆豐休閒農場、原鄉溫泉民宿、安通溫泉飯店、虎爺溫泉會館、吉祥農莊民宿、花蓮理想大地渡假飯店、椰子林溫泉飯店、松之風精品旅店、瑞峰民宿、瑞雄溫泉旅館、瑞穗山下的厝溫泉民宿、黃家民宿、瑞穗溫泉旅社、富源森林遊樂區、玉溫泉民宿。 |
| 苗栗縣政府 | 14 | 錦水溫泉飯店、虎山溫泉大飯店、泰安觀止溫泉會館、湯唯民宿、友泰民宿、日出溫泉渡假飯店、湖畔花時間、苗栗縣警察局泰安警光山莊、阿湯哥民宿、湯悅溫泉會館、火炎山遊樂區、泰安戀情民宿、騰龍山莊、瑪懷舒溫泉館（瑪懷舒民宿）。 |
| 屏東縣政府 | 13 | 鉑金北緯二十二度溫泉旅館、南臺灣觀光大飯店、清泉日式溫泉館、洺泉旅社、新龜山旅社、景福旅社、溫泉旅館、四重溪公共浴室（屏東縣車城鄉公所）、新溫泉渡假旅館、牡丹鄉旭海溫泉公共浴室、墾丁馬爾地夫溫泉大飯店、茴香戀戀溫泉會館、川酈溫泉渡假休閒旅館。 |
| 桃園市政府 | 4 | 南方莊園渡假飯店、石門山溫泉新館、東森山莊渡假村、桃園福容大飯店。 |
| 新竹縣政府 | 4 | 朝日民宿、河岸民宿、錦屏美人湯館、威尼斯國際事業股份有限公司。 |
| 嘉義縣政府 | 2 | 中崙澐水溪溫泉公園、中崙溫泉。 |
| 高雄市政府 | 1 | 不老溫泉渡假村。 |
| 彰化縣政府 | 1 | 彰化縣政府。 |

資料來源：本書整理

# 第二節 溫泉飯店管理

　　溫泉旅館除與一般旅館有相同的房務標準處理程序外，溫泉旅館還包含湯屋、湯房及溫泉大眾池，在旺季遊客眾多使用頻率高，清潔打掃對房務人員是一項挑戰。又因溫泉水含有碳酸鈣、硫酸鈣、氧化鐵及矽酸鹽等礦物質沉澱物，會造成浴池的池體結垢，因此，在房務浴池清理上，更有其獨特的專業特性。

## 一、飯店安全管制作業

### （一）防護措施

1. 設立安全維護部門，編制安全警衛或與保全公司簽約負責執行。

2. 設置防災救災編組，配置防火管理人。

3. 簡易醫療救護站之設置。

4. 廣播、監視、警報、聲光、感應系統之設置。

5. 各入出口設置安全管制設施。

6. 開放期間，救生站及救生員之設置，危險區域之警示標誌。

7. 湯區內禁止活動及器材之告示。

8. 緊急醫療箱依規定配置。

9. 建築物主要據點及出入口設置滅火器設施及器材，並定期檢視。

10. 樓梯間、通道、出入口保持暢通。

### （二）安全維護工作之內容

1. 入口之管理及交通安全之維護。

2. 區內區域性巡邏並設置巡查箱，主管不定時抽查。

3. 夜間安全維護。

4. 現金收銀維護。

5. 氣象預報系統之設置及颱風前人員及設施之防範處置。

6. 停車場及入出口之安全維護與交通指揮。

7. 湯區安全維護：

(1) 救生站及救生員設置。

(2) 傷患救護簡易醫療站及後送系統之建立。

8. 火警及天然災害之安全維護：

(1) 園區平時應將各單位之工作人員納入防災救災編組，進行任務說明，並定期演練。

(2) 劃出避難路線、通道、出入口、並於各主要營業據點張貼公告。

(3) 定期點檢各項防災器材，定期保養汰換，並作成紀錄。

(4) 設立各項防災救災通報系統，迅速取得支援。

## 二、設施維護作業

1. 設施維護及管理體系：基本上設施維護為管理部工務部門之職責，營業部門負責使用及管理。

2. 設施維護管理計畫。

3. 設施維護管理執行方式。

4. 設施維護檢查保養表。

## 三、房務作業

　　房務作業的主要目的：

1. 提高客房使用率。

2. 協助整房加速清潔工作。

3. 協助拆床、集中垃圾。

4. 家具定位、快速整房原則。

整房後湯區位置

5. 確認照明設備是否完善。

6. 加速客房空氣流通，減少異味。

## 四、清潔維護作業

環境清潔維護區域及項目，設立檢查機制，確保執行。

1. 規劃清潔作業單位，選定單位負責人。

2. 依淡旺季，離尖峰時間，排定各種清潔維護方式。

3. 各清潔作業單位須訂定負責範圍之清潔維護規則。

4. 清潔維護管理負責主管制定巡迴清理要點，並落實執行。

5. 確定垃圾收集及清運方式，設定專人負責督導。

6. 設立防治污染管理人員，執行防治污染工作。

## 五、外湯區公共清潔人員作業規範及流程

### （一）作業規範

1. 公共區域清潔員每日巡檢範圍，應視情況依作業規範處理，每次作業完畢時，需於檢查表上簽名以示負責。每週依規定進行保養，完成時請通知主管檢查，其主管也一併於檢查表上主管處簽名確認檢查合格。

2. 公共區域清潔員房務部管理排休出勤。

3. 假日時段，公共區域清潔員除公清任務外，駐守更衣室外走廊服務客人，提醒男女遊客放置外鞋於鞋櫃內。

4. 溫泉組主管針對檢查表需每日簽名複查確實督導，主管需視情況協調外湯服務員協助處理公清作業。

5. 整理範圍：男女更衣室、公廁、休息區、蒸氣室及烤箱。

6. 執行人員：房務組人員。

7. 本規範經部門主管及管理部核准後實施。

### （二）作業流程說明

#### 1. 男女更衣室

(1) 廁所便斗、馬桶清理，地板清洗及拖乾（以清潔劑及泡棉清洗，中、晚各需清潔一次，避免臭味）。

(2) 鏡面擦拭以清潔劑、刮刀及乾布擦拭並進行蜘蛛網灰塵清理。

(3) 洗手盆含桌面須以清潔劑、泡棉及抹布擦拭，補齊棉棒、擦手紙、乳液及梳子。

(4) 乾區地板用吸塵器清理（每日至少一次），或以掃把及拖把擦拭，清理垃圾筒。

(5) 淋浴間水龍頭汙漬清潔，蓮蓬頭及開關角度需統一定位。

(6) 淋浴間玻璃隔板刷洗（無黃垢），至少刷洗地板一次並保持乾燥，排水孔清理（營業結束時，淋浴間需保持乾燥）。

(7) 補充洗髮精、沐浴乳，瓶罐需統一擺放。

(8) 補放汙衣袋，將回收布巾收至方布袋內，空籃子收至櫃檯。

(9) 男女更衣室週圍地面、階梯及座椅清潔及落葉清理，填寫檢查表。

※ 每週不鏽鋼水龍頭金屬保養。

※ 每週男女更衣室置物櫃、鞋櫃清潔及木質臘保養。

※ 若遇天氣較冷時，進入外湯區後應隨即將更衣室淋浴間水龍頭開至熱水角度將前端冷水大量排放掉，以確保遊客使用熱水時可即時供應熱度。

## 2. 公共廁所

(1) 廁所便斗、馬桶清理。

(2) 鏡子擦拭以清潔劑、刮刀及乾布擦拭及蜘蛛網灰塵清理。

(3) 洗手盆含桌面以清潔劑、泡棉及抹布擦拭。

(4) 廁所地板沖洗並以拖把拖乾（每日中午及晚上各一次）。

(5) 補齊捲筒衛生紙、擦手紙及洗手乳。

(6) 填寫檢查表。

※ 牆面需視情況每週刷洗一次。

## 3. 休息區

(1) 將桌面上餐盤、免洗餐具等收拾處理。

(2) 用清洗乾淨之抹布將桌面擦乾淨。

(3) 將桌椅排放整齊。

(4) 桌面餐巾紙隨時補滿。

(5) 地面上若有飄落之樹葉或垃圾應隨時清掃乾淨。

(6) 休息區之躺椅，若無人時須將躺椅平放歸位。

(7) 報紙無人閱讀時須放置在櫃上並對折放齊。

※ 每日早上地板打掃及拖地板。

※ 每週躺椅沙發清潔保養刷洗，使用沙發清潔劑，噴灑後再用刷子除垢，再用清水抹布擦拭。

※ 外湯服務員需於假日支援休息區整理。

### 4. 蒸氣室及烤箱

　　晚班人員於下班前將天花板及木板之水珠擦乾，完成後將門開啟，清洗門口防滑墊，並將之吊掛晾乾，隔日早班人員再放回並將烤箱及蒸氣室門關閉。

※　每週針對外面木板噴灑木質蠟擦拭進行保養。

※　每日列入巡檢範圍。

# 六、浴池及浴池溫泉水之衛生管理

## （一）消毒注意事項

1. 溫泉浴池有效消毒方式包含供浸泡池水、浸泡池內外空間和相關儲水及循環過濾系統。

2. 消毒方式指能有效控制（或消滅）適合水中生存的微生物，包括藻類、原蟲類、真菌類、細菌類、和病毒。

3. 室內溫泉浴池消毒或未消毒期間均保持良好通風環境。

## （二）溫泉水消毒方法

1. 加熱法。

2. 氯系消毒法。

3. 臭氧消毒法。

4. 臭氧合併氯系消毒法。

5. 紫外線消毒法。

（詳細方法參考第十章溫泉安全衛生第三節水質衛生管理行政院衛生福利部疾病管制署對溫泉的殺菌建議）

## 七、湯池（區）管理辦法

湯區包含戶外溫泉池、室內溫泉池及各項 SPA 設施，其有關之管理方式與服務人員職責詳述如下：

◎ 湯池使用管理規則：

(1) 進入湯池前，清洗淋浴。

(2) 患有眼疾、皮膚病及傳染性疾病者，請勿進入湯池使用。

(3) 重病患者、孕婦、飲酒過量者，請勿進入湯池使用。

(4) 有心臟病、高血壓等疾者，請勿進烤箱或蒸氣室使用。

(5) 癲癇症、糖尿病患者，請勿在熱池中浸泡過久。

(6) 請勿於湯池或休息區內大聲喧嘩及奔跑。

(7) 非開放時間內，請勿進入使用。

## 八、更衣室管理規則

1. 請勿將貴重物品放置於衣物櫃內。

2. 使用衣物櫃後，請將櫃子上鎖，再離開。

3. 離開時，請將所攜帶之物品帶走，以保持衣櫃清潔。

4. 衣物櫃僅供寄放，不負保管責任。

5. 因使用不當而造成衣櫃或鑰匙損壞者，須照價賠償。

6. 請於當日營業時間內領回物品。

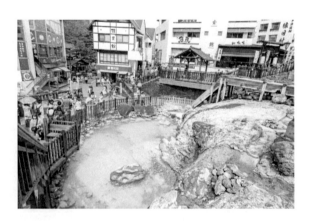

# 第三節　溫泉旅館經營

## 一、淡、旺季落差明顯

溫泉旅館一般被定位為休閒型旅館，不同於商務旅館或國際型大型旅館，除了平日、假日來客率差異大外，受到季節性的影響更甚明顯。淡季時假日的來客率低，旺季時甚至會有一房難求的景象，單純泡湯遊客也會大量增加。

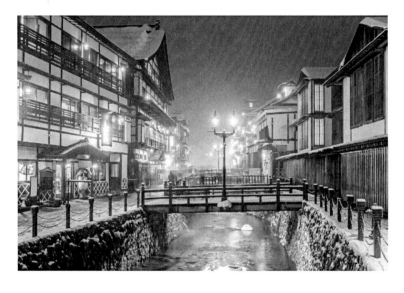

淡季時，人力、設施、設備閒置比例高，造成資源的浪費，營收不如預期，而固定的如人力成本、設施折舊、租金甚至權利金支出卻無法節約，造成淡季時利潤偏低，甚至無利潤；而旺季時，遊客大量的湧入，雖然營收增加了，但在人力與設施上容易面臨調度上的困難，甚至服務品質會因為疏忽而下降，形象受損，對飯店的經營造成影響。

## 二、人員招募困難、不穩定

溫泉旅館因營業上的淡旺季非常明顯，淡季約在每年 3~9 月間，旺季約在每年 11 月～次年的 2 月，在人力配置上便是嚴峻的挑戰。

淡季的來客數只有旺季的 1/3~1/2 左右，但仍須有一定的人力配置維持基本的營運需求；因應旺季需求，除了人力無法確實補足外，所臨時增加的大量人力，在教育訓練或專業上的培育若未及趕上，反而造成管理上的困擾。

為了保障原住民的工作權益，溫泉法第 14 條規定於原住民族地區經營溫泉事業，聘僱員工逾 10 人以上者，應聘僱十分之一以上原住民。於溫泉法施行前，於

原住民族地區已合法取得土地所有權人同意使用證明文件之業者，才得不受前項規定之限制。此項又增加用人調配的困難度。

## 三、溫泉資源缺乏

溫泉資源有限，隨著競爭的增加，溫泉泉源的取得與維護就更加珍貴。雖然溫泉法要求業者必須依法取得水權，並安裝水表依取用量繳費，然而目前仍有許多的業者未能合法經營，濫用、浪費或汙染水源，造成水源短缺。

日本溫泉飯店歷史由來已久，且溫泉飯店數量之多，各具特色，競爭也相對激烈，因此日本每年舉行百選溫泉的活動，藉以提供給遊客作為旅遊住宿選擇的參考。各家溫泉旅館也積極維護旅館品質，上榜即為優秀旅館的表示，無疑是免費的行銷，能提高飯店能見度。現在許多要前往日本泡湯的旅客，也會參考這份百選名單做為前往旅遊的參考依據。

日本百選溫泉活動已進行多年，主要由《旬刊旅行新聞》主辦的「專家票選日本飯店、旅館 100 選」，以及由《觀光經濟新聞》所主辦的「日本溫泉飯店、旅館 100 選」。

「專家票選日本飯店、旅館 100 選」是由日本旅行新聞社－《旬刊旅行新聞》邀集國內 16,000 多家旅行社，針對日本溫泉旅館的服務、料理、設施、企劃等 4 大項目進行投票，最終再由「選考審查委員會」評選出百選溫泉旅館名單，固定在每年的 1 月 11 日公布。西元 2019 年所公布第 44 屆日本百選溫泉旅館，前 10 名分別為石川縣加賀屋、福島縣八幡屋、靜岡縣的稻取銀水莊、新潟縣的白玉湯之泉慶・華鳳、群馬縣草津白根櫻井觀光飯店、山形縣日本之宿古窯、岐阜縣水明館、鹿兒島白水館、鹿兒島縣秀水園、福島縣匠之心吉川屋。

另一個則是日本媒體「觀光經濟新聞」自西元 1987 年起舉辦「日本的溫泉 100 選」及「人氣溫泉旅館飯店 250 選」活動。每年由日本旅行業、交通運輸單位及與觀光有關的單位，共同投票選出日本最受歡迎的溫泉區及溫泉旅館飯店。溫泉區的評選項目有四項，分別是氣氛、觀光機能、泉質、當地飲食文化；而旅館飯店則有五項，料理、服務、風呂、設施、氣氛。

觀光經濟新聞也在西元 2018 年 12 月 17 日公布日本 100 選溫泉，第 1 名是草津溫泉、第 2 名是大分縣的別府八湯、第 3 名為下呂溫泉、第 4 名為鹿兒島縣的指宿、第 5 名為愛媛縣的道後溫泉。

　　溫泉因有地域性的限制，溫泉旅館便自然形成一個群聚產業，遊客一踏入溫泉區進入眼簾的即是各式類型的溫泉飯店、旅館。近年來因經濟環境的改變以及國人對於休閒養生的重視，溫泉旅館的投資興建、改建數量只多不少。面對同業的增加，還有各式的新型設施的競爭，各溫泉業者除了增加本身競爭力外，僅能以各類促銷方式吸引遊客上門，利潤明顯受損。

## 問題與討論

一、試述個人參觀溫泉旅館的經驗。

二、合法的溫泉旅館如何辨識？

三、簡述溫泉標章申請程序。

四、溫泉旅館管理重點？

五、試給溫泉旅館經營建議。

# 北投那卡西文化

　　那卡西在臺灣的起源與溫泉息息相關，臺北北投以溫泉出名，故被視為發源地。在 1980 年代的極盛時期，整個北投溫泉區多達上百團，每家溫泉旅館都擁有至少 3 個那卡西樂團。

　　日治時期日本人經營的溫泉旅館收費較高，藝妓的表演以三味線、能樂為主；臺灣人經營的收費較低廉，表演節目也以南管樂曲、本土歌謠為主。早期的那卡西表演型態以自彈自唱居多，一人演奏樂器、一人吟唱，後來才有演變接受客人點唱的服務。

　　高峰時期，兩個樂手搭配一個女歌手是常見的組合，也有待命支援的那卡西樂團，電話一通馬上就到，以應付顧客的需求。樂器方面，也逐漸轉變成手風琴、吉他、薩克斯風等西洋樂器，後來再演進成電吉他、電子琴等電子樂器。歌曲方面，除了當時流行的歌謠外，也有日語歌曲重新填詞的音樂作品。那卡西哥手必須熟記

▶ 圖 11-6　日本藝妓配合三味線進行表演

▶ 圖 11-7　那卡西

大量歌謠以應付客人點歌，包括國語、臺語、英語、日語等，點歌後必須迅速找到樂譜開始演唱。北投溫泉區道路狹窄彎曲，溫泉旅館間移動的，有專屬的機車隊接送。後來北投溫泉業沒落；加上卡拉 OK 興起，那卡西也逐漸式微。

資料來源：那卡西，維基百科，自由的百科全書，https://zh.wikipedia.org/zh-tw/。
圖片來源：那卡西，http://imagetaiwan.net.tw/nakashi.html。

CHAPTER

**12**

原住民族溫泉

**HOT SPRING INDUSTRY OPERATION**
**AND**
**MANAGEMENT**

我國將原住民族文化與溫泉發展視為重要的觀光產業資源,也不遺餘力的給予輔導與協助,然原住民或因資金不足、或因許多的溫泉資源均被外地人所持有、或因為經營開發能力不足,無法投入觀光產業。

在「溫泉法」與「原住民個人或團體經營原住民族地區溫泉輔助辦法」制定後,希望能透過對原民鄉發展溫泉的各項技術輔導與經費補助、營運資金融資優惠條件等輔導措施,促進原住民族於溫泉地的發展,藉以提升經濟能力與就業率,讓原民、原鄉在地經營。

## 第一節　原住民族溫泉資源

HOT SPRING INDUSTRY OPERATION
AND
MANAGEMENT

溫泉為臺灣最具本土特色的觀光資源,且很多優質溫泉多根源於原住民族地區,經統計全臺灣位於原住民族地區的溫泉地就高達 114 處,若經適度規劃,非常適合原住民在地永續經營,結合部落人文與自然環境特色,以提高當地原住民就業率及改善生活水平。

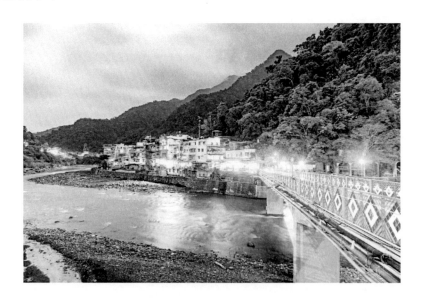

根據原住民族委員會及各原住民鄉鎮區公所資料整理如下表：

➡ 表 12-1　臺灣原住民族地區溫泉彙總表

| 地區 | 縣市 | 族別 | 溫泉 |
|---|---|---|---|
| 北部 | 新北市烏來區 | 泰雅族 | 烏來溫泉、桶後溫泉 |
| | 宜蘭縣大同鄉 | 泰雅族 | 多望、天狗、梵梵、排骨、四季、仁澤（鳩之澤）溫泉<br>清水（清水地熱）溫泉 |
| | 宜蘭縣南澳鄉 | 泰雅族 | 碧候溫泉、布蕭丸溫泉、四區溫泉、莫很溫泉、五區（拉卡）溫泉、烏帽溫泉、硬骨溫泉、大濁水溫泉、臭乾溫泉、茂邊溫泉 |
| | 桃園市復興區 | 泰雅族 | 爺亨溫泉、四稜溫泉、新興（嘎啦賀）溫泉、榮華溫泉 |
| | 新竹縣五峰鄉 | 泰雅族 | 清泉溫泉 |
| | 新竹縣尖石鄉 | 泰雅族 | 吹上（小錦屏）溫泉、泰崗溫泉、秀巒溫泉 |
| 中部 | 苗栗縣泰安鄉 | 泰雅族 | 泰安溫泉、雪見溫泉、天狗溫泉 |
| | 臺中市和平區 | 泰雅族 | 谷關溫泉、神駒谷溫泉、白冷溫泉、德基溫泉、馬陵溫泉、青山壩溫泉 |
| | 南投縣仁愛鄉 | 賽德克族、泰雅族、布農族 | 瑞岩溫泉、紅香溫泉、惠蓀溫泉、奧萬大溫泉、萬大北溪溫泉、萬大南溪溫泉、春陽溫泉、太魯灣溫泉、精英溫泉、廬山溫泉、塔羅灣溫泉、雲海溫泉、咖啡園溫泉、國姓溫泉 |
| | 南投縣信義鄉 | 布農族、鄒族 | 丹大溫泉、加年端溫泉、東埔溫泉、樂樂谷溫泉、馬路他崙溫泉、易把猴溫泉、十八重溪溫泉、無雙溫泉、和社溫泉 |
| 南部 | 高雄市桃源區 | 布農族、拉阿魯哇族 | 梅山溫泉、復興溫泉、玉穗（勤和）溫泉、桃源（少年溪）溫泉、十三坑（透仔火）溫泉、十坑（小田原）溫泉、七坑溫泉、寶來（溫泉投）溫泉、石洞溫泉、高中（荖荖）溫泉、雲山溫泉 |
| | 高雄市六龜區 | 平埔布農、西拉雅族 | 不老溫泉 |
| | 屏東縣霧臺鄉 | 魯凱族 | 大武溫泉 |
| | 屏東縣獅子鄉 | 排灣族 | 雙流（壽梵）溫泉 |
| | 屏東縣春日鄉 | 排灣族 | 士文溫泉 |
| | 屏東縣牡丹鄉 | 排灣族、阿美族 | 旭海溫泉、四重溪溫泉 |

➡ 表 12-1　臺灣原住民族地區溫泉彙總表（續）

| 地區 | 縣市 | 族別 | 溫泉 |
|---|---|---|---|
| 東部 | 花蓮縣秀林鄉 | 太魯閣族 | 文山溫泉、二子（二子山）溫泉、小貫溫泉、龍澗溫泉 |
| | 花蓮縣萬榮鄉 | 布農族 | 萬榮溫泉、紅葉溫泉、瑞林溫泉 |
| | 花蓮縣卓溪鄉 | 布農族、賽德克族（都達 Tuda）、太魯閣族、阿美族 | 大分溫泉 |
| | 花蓮縣瑞穗鄉 | 阿美族、布農族 | 富源溫泉、瑞穗溫泉、安通溫泉 |
| | 花蓮縣玉里鎮 | 布農族 | 大安溫泉 |
| | 花蓮縣富里鄉 | 平埔西拉雅族、阿美族、布農族 | 富里溫泉、東里溫泉 |
| | 臺東縣海端鄉 | 布農族 | 轆轆（大崙）溫泉、栗松（古木、戒莫斯）摩刻南溫泉、碧山溫泉、霧鹿溫泉、下馬溫泉、暇末溫泉、彩霞溫泉、栗松溫泉 |
| | 臺東縣金鋒鄉 | 排灣族、魯凱族 | 金峰溫泉、比魯溫泉、近黃溫泉 |
| | 臺東縣太麻里鄉 | 排灣族、阿美族、魯凱族 | 金崙溫泉 |
| | 臺東縣達仁鄉 | 排灣族 | 土坂溫泉、普沙羽揚溫泉 |
| | 臺東縣延平鄉 | 布農族 | 紅葉谷溫泉、上里溫泉、桃林溫泉 |
| | 臺東縣卑南鄉 | 卑南族 | 利吉溫泉、知本溫泉 |

■ 圖 12-1　谷關溫泉廣場

圖片來源：作者拍攝

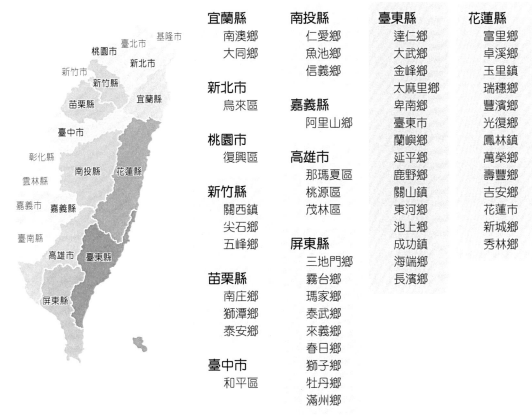

| 宜蘭縣 | 南投縣 | 臺東縣 | 花蓮縣 |
|---|---|---|---|
| 南澳鄉 | 仁愛鄉 | 達仁鄉 | 富里鄉 |
| 大同鄉 | 魚池鄉 | 大武鄉 | 卓溪鄉 |
| | 信義鄉 | 金峰鄉 | 玉里鎮 |
| **新北市** | | 太麻里鄉 | 瑞穗鄉 |
| 烏來區 | **嘉義縣** | 卑南鄉 | 豐濱鄉 |
| | 阿里山鄉 | 臺東市 | 光復鄉 |
| **桃園市** | | 蘭嶼鄉 | 鳳林鎮 |
| 復興區 | **高雄市** | 延平鄉 | 萬榮鄉 |
| | 那瑪夏區 | 鹿野鄉 | 壽豐鄉 |
| **新竹縣** | 桃源區 | 關山鎮 | 吉安鄉 |
| 關西鎮 | 茂林區 | 東河鄉 | 花蓮市 |
| 尖石鄉 | | 池上鄉 | 新城鄉 |
| 五峰鄉 | **屏東縣** | 成功鎮 | 秀林鄉 |
| | 三地門鄉 | 海端鄉 | |
| **苗栗縣** | 霧台鄉 | 長濱鄉 | |
| 南庄鄉 | 瑪家鄉 | | |
| 獅潭鄉 | 泰武鄉 | | |
| 泰安鄉 | 來義鄉 | | |
| | 春日鄉 | | |
| **臺中市** | 獅子鄉 | | |
| 和平區 | 牡丹鄉 | | |
| | 滿州鄉 | | |

➡ 圖 12-2　臺灣原住民各鄉鎮市區分布

資料來源：行政院原住民族委員會

# 第二節　原住民地區溫泉經濟

　　臺灣已發現的溫泉區，高達 90％以上在原住民族地區，「原住民個人或團體經營原住民族地區溫泉輔助辦法」主要目的在規範原住民個人或團體在原住民族地區經營溫泉取供事業時，相關單位應給予的幫助，以鼓勵原住民於原鄉溫泉地的整體發展。本辦法係依據《溫泉法》第 5 條、第 11 條、第 14 條規定辦理，條文內容包含先期的評估（第 4 條）、規劃時期的技術輔導與經費補助（第 5 條）、營運資金融資優惠條件（第 6 條）及相關的作業輔導與經費來源（第 8 條、第 10 條）等輔導措施。

《溫泉法》第 11 條規定：「但位於原住民族地區內所徵收溫泉取用費，應提撥至少三分之一納入行政院原住民族綜合發展基金，作為原住民族發展經濟及文化產業之用」。而本輔助辦法第 10 條亦規範，辦法中所輔助的各項經費由該溫泉取用費提撥 60% 因應。具體的發展基金運用由《原住民族溫泉永續發展計畫辦公室》依據「原住民族綜合發展基金收支保管及運用辦法」，規劃原住民族發展經濟及文化產業具體用途，提供原民會基金運作之參考。

溫泉法第 14 條：「原住民族地區之溫泉得輔導及獎勵當地原住民個人或團體經營，其輔導及獎勵辦法，由行政院原住民族委員會訂之」。基於此，除已於本輔導辦法中明訂各項輔導內容。

行政院原住民族委員會依行政院核定之「原住民族地區溫泉資源永續經營及輔導獎勵中長程五年 (99~103) 實施計畫」，4 年共計補助全國 17 個縣鄉，包括示範區共計 37 項溫泉實質開發計畫。而經本輔助辦法所補助的溫泉產業有，新竹縣五峰鄉清泉溫泉、屏東縣牡丹旭海溫泉、宜蘭縣南澳碧候溫泉、高雄市茂林區茂林溫泉、臺東縣金峰鄉金峰溫泉、新竹縣尖石鄉秀巒溫泉等。

原住民族委員會為提升原住民對於溫泉經營的各項專業知識，在本輔助辦法的支持下，也經常性的開辦多項教育培訓課程，此部分將於本章第四節說明。

法規條文

# 一、原住民個人或團體經營原住民族地區溫泉輔助辦法

中華民國 92 年 12 月 30 日行政院原住民族委員會（原民地字第 0920040089 號令）訂定發布全文 12 條；並自溫泉法施行發布日施行

第 1 條　本辦法依據溫泉法（以下簡稱本法）第十四條第二項規定訂定之。

第 2 條　本辦法用語定義如下：

一、原住民族地區：指經行政院依原住民族工作權保障法第五條第四項規定核定之原住民地區。

二、原住民個人：指依據原住民身分法規定具有原住民身分之個人。

三、原住民團體：指經政府立案，其負責人為原住民，且原住民社員、會員、理監事、董監事之人數及其持股比率，各達百分之八十以上之法人、機構或其他團體。但原住民合作社指原住民社員超過該合作社社員總人數百分之八十以上者。

第 3 條　　本辦法之輔導及獎勵對象為在原住民族地區經營溫泉之當地原住民個人或團體。

第 4 條　　原住民族委員會得委託專業團體或學術機構在原住民族地區辦理溫泉資源調查及評估其經營可行性，並輔導當地原住民個人或團體經營。

第 5 條　　原住民個人或團體辦理下列事項，得申請技術輔導或經費補助：

一、　溫泉量及水質測量。

二、　溫泉區土地規劃。

三、　取用設備及管線設備。

四、　擬具溫泉開發計畫書、溫泉地質報告書及溫泉使用現況報告書。

五、　以溫泉作為農業栽培、地熱利用、生物科技或其他目的之使用。

前項技術輔導，本會得委託專業團體辦理之。

第 6 條　　原住民個人或團體為經營溫泉取供事業或溫泉使用事業向銀行貸款，得申請百分之一貸款利率之利息補貼。

前項利息補貼同一申請人得申請一次，並以三年為限

第 7 條　　原住民個人或團體申請技術輔導、經費補助或利息補貼，應擬具申請書及計畫書，向所在地之鄉（鎮、市、區）公所提出申請，鄉（鎮、市、區）公所應於十日內陳報縣（市）政府，縣（市）政府應於二十日內完成審查並擬具審查意見，陳報本會審核。

本會得成立審議小組，審議前項申請案件。

第一項申請書格式、計畫書應載內容與前項審議小組之組成及審議要項，由本會定之。

第 8 條　　本會為協助原住民個人或團體永續經營溫泉事業，得視實際需要，辦理下列事項，並得委託民間團體辦理：

一、　溫泉專業及周邊產業人才培訓。

二、　辦理國內或國際同業觀摩交流。

三、　成立輔導小組。

四、　建置溫泉綜合資訊網絡。

第 9 條　　本會得會同相關機關或委託民間團體，對輔導對象進行年度查核。

前項考核成績列名優等或甲等者，由本會核發獎金或其他獎勵，並公開表揚。

第 10 條　本辦法所需經費，由本法第十一條規定應納入原住民族綜合發展基金之溫泉取用費每年提撥百分之六十及本會編列預算支應之。

第 11 條　本會為發展原住民族地區之溫泉，得結合社區或部落居民，輔導興辦溫泉民宿、社區或部落公共浴池、文化產業、生態產業、特色產業及其他溫泉觀光事項，促進社區或部落之整體發展。

第 12 條　本辦法自本法施行發布日施行。

## 二、原住民族綜合發展基金收支保管及運用辦法

本辦法於民國 88 年 11 月 18 日內政部（88，臺孝授二字第 11917 號令），並自發布日起施行；近期在民國 100 年 7 月 13 日由行政院原住民族委員會（原民經字第 1001036032 號令）修正條文；民國 103 年 3 月 24 日行政院（院臺規字第 1030128812 號）公告第 3 條所列屬「行政院原住民委員會」之權責事項，自民國 103 年 3 月 26 日起改由「原住民族委員會」管轄。

第 1 條　為協助原住民社會發展，依行政院原住民族委員會組織條例第十六條之一及原住民族基本法第十八條規定，設置原住民族綜合發展基金（以下簡稱本基金），並訂定本辦法。

第 2 條　（刪除）

第 3 條　本基金為預算法第四條第一項第二款所定之特種基金，編製附屬單位預算；下設原住民族就業基金，編製附屬單位預算之分預算，以行政院原住民委員會（以下簡稱原民會）為主管機關。

第 4 條　本基金之來源如下：

一、由政府循預算程序之撥款。

二、原住民族土地賠償、補償、收益款、土地資源開發營利所得及相關法令規定之提撥款。

三、原住民族地區溫泉取用費提撥款。

四、全部原住民族取得之智慧創作專用權收入。

五、原住民族就業基金收入。

六、 受贈收入。

七、 本基金之孳息收入。

八、 其他有關收入。

第 5 條　本基金之用途如下：

一、 原住民經濟貸款：

（一） 原住民經濟產業貸款。

（二） 原住民青年創業貸款。

（三） 原住民微型經濟活動貸款。

二、 原住民信用保證業務：

（一） 原住民經濟產業貸款信用保證。

（二） 原住民建購、修繕住宅貸款信用保證。

三、 天然災害原住民住宅重建專案貸款。

四、 原住民族土地內從事土地開發、資源利用、生態保育、學術研究與限制原住民族利用原住民族土地及自然資源之回饋或補償支出。

五、 原住民族地區溫泉資源開發、經營、利用之規劃、輔導及獎勵支出。

六、 促進原住民族或部落文化發展支出。

七、 原住民族就業基金支出。

八、 管理及總務支出。

九、 其他有關支出。

前條第三款及第四款之收入，應分別專供前項第五款及第六款用途之用。

第 6 條　本基金設原住民族綜合發展基金管理會（以下簡稱本會），置委員九人至十五人，其中一人為召集人，由原民會主任委員或由其指派之人員兼任之；其餘委員，由原民會就有關機關、團體代表及學者、專家聘兼之；任期二年，期滿得續聘之。

第 7 條　本會每三個月開會一次，必要時得召開臨時會議，均由召集人召集之。召集人因故不能出席時，得指定委員一人代理之。

第 8 條　本會之任務如下：

一、 本基金收支、保管及運用之審議。

二、 本基金年度預算及決算之審議。

三、 本基金運用執行情形之考核。

四、 其他有關事項。

第 9 條　本會置執行秘書一人，組長及幹事若干人，分組辦事，由原民會就現職人員派兼之。

第 10 條　本會委員及派兼人員均為無給職。

第 11 條　本基金之保管及運用應注重收益性及安全性，其存儲並應依公庫法及其相關法令規定辦理。

第 12 條　本基金為應業務需要，得購買政府公債、國庫券或其他短期票券。

第 13 條　本基金有關預算編製與執行及決算編造，應依預算法、會計法、決算法、審計法及相關法令規定辦理。

第 14 條　本基金會計事務之處理，應依規定訂定會計制度。

第 15 條　本基金年度決算如有賸餘，應依規定辦理分配。

第 16 條　本基金結束時，應予結算，其餘存權益應解繳國庫。

第 17 條　本辦法自發布日施行。

# 第三節　原住民族溫泉永續發展

HOT SPRING INDUSTRY OPERATION AND MANAGEMENT

　　行政院原住民族委員會，自民國 91 年度開始補助及獎勵原住民族鄉鎮合法開發土地進行溫泉永續利用經營，從民國 91~96 年間投入經費計 3,400 萬元成長到民國 97~99 年 3,600 萬元，成長幅度可觀，顯示原住民族溫泉區資源開發受到原民會重視，相關溫泉開發政策之推動是目前施政重點之一。

　　民國 99 年 11 月 17 日，原民會委託嘉南藥理大學臺灣溫泉研究發展中心之「原住民族地區溫泉計畫推動委託專業技術服務案」產學研發案，主要目的為設立「原住民族溫泉計畫推動辦公室」，以協助輔導原住民族地區之溫泉資源合法開發，以及進行各項溫泉永續利用及獎勵輔導措施，並規劃原住民族溫泉示範區。

計畫辦公室成立之「溫泉永續經營輔導團」將依「原住民個人或團體經營原住民族地區溫泉輔導及獎勵辦法」，研擬具體獎勵措施，供原民會制定年度輔導及獎勵措施之參考。

「溫泉永續經營輔導團」設置宗旨為統籌規劃原住民溫泉開發事務，釐訂原住民溫泉發展政策及推展整體溫泉規劃，以期帶動原住民的溫泉發展，兼顧溫泉資源的永續發展、文資產業的永續經營、原民權益的永續保障等，在規劃推動眾多原民地區溫泉開發的同時，如何配合適當之輔導與管理，須專業團隊及專職人員協助推動。

「原住民族溫泉永續發展計畫辦公室」以及溫泉開發永續經營輔導團，據以協助推動原住民族地區進行各項溫泉永續開發利用及獎勵輔導。

### 輔導團服務

「原住民族溫泉永續發展計劃辦公室」，為推動溫泉產業之研究發展業務，結合礦冶、地質、水利、都計、資訊、醫學等專業科技以及物理、化學、生物等基礎科學，為拓展產品市場以及有效管理營運，亦需包括財稅、行銷、金融、工管、企管、會計、國企、資管及法律等之法、商、管理專業學科，構築一個資源永續的溫泉產業發展體系，為落實專業分工，依中心成員背景專長進行任務分組。分別為：溫泉檢驗分析組、溫泉資源管理組、溫泉規劃經營管理組、溫泉教育與宣導組及溫泉地理空間資訊組。為執行本計劃邀集原住民族會、水利署及觀光局官員官方代表之諮詢委員，顧問公司及中華民國溫泉觀光協會會員，成立「溫泉開發及永續經營輔導團」，提供原住民溫泉區之開發利用與經營管理之諮詢輔導業務。

## 第四節　溫泉特色產業人才培訓課程　HOT SPRING INDUSTRY OPERATION AND MANAGEMENT

臺灣許多優質的溫泉根源於原住民族地區，溫泉資源永續利用可有益於原住民族地區特色產業升級。原住民族委員會為推動原住民族地區溫泉產業發展，提升溫泉經營管理人才智能，培養原住民溫泉業者及有意投入溫泉產業返鄉青年，增加對溫泉開發合法建設與行銷技能之知識，舉辦各類的培訓課程，期有益於原住民族對溫泉產業重視及熱忱。

原住民族地區部落產業的推動，是幫助部落找到文化傳承的經濟基礎，透過經濟活動達成文化傳承、環境永續的使命，讓經濟發展和文化保存能取得平衡。

圖片來源：https://n.yam.com/Article/201412057528419

# 一、經營管理課程

## （一）溫泉特色產業經營與合法管理人才課程

本課程將「103年度原住民族地區溫泉計畫推動委託專業技術服務計畫」之溫泉特色產業經營管理人才課程進行規劃，以示範區為優先訓練對象。溫泉特色產業經營管理人才訓練課程將結合現有示範區所建置之多語系導覽、電子商務平臺以及觀光商務整合行銷平臺之系統訓練，以提升當地商家特色產品行銷能力與銷售產值。

課程內容涵蓋含括「溫泉概論與法規」、「溫泉健康服務案例分享」及「觀光電子商務實作與應用」、「觀光商務整合行銷平臺線上互動式行銷」等課程，希望能對該區之溫泉業者和部落溫泉開發有所助益，進而增進其產業發展能力，發揮部落溫泉觀光之最大效益。學員若完成全部二天課程之受訓，將另發給「溫泉產業經營管理專業人員」研習證明書，未來可優先由計畫推動辦公室媒合安排至業界進行建教合作之資格。

上課對象：示範區鄉民或具原住民身分之人士，目前正從事溫泉相關產業或有志於投入溫泉產業之學員。

## （二）溫泉產業營運培訓課程

本課程主要目的為讓溫泉產業相關業者及有興趣之鄉民，認識溫泉相關知識與實務，課程內容涵蓋「溫泉概論與法規」、「溫泉產業發展」、「溫泉產業經營實務」及「溫泉禮儀規定及服務人員訓練」等主題，以提升本鄉溫泉業者之經營能力。

上課對象：具原住民身分，從事溫泉相關產業或有志於投入溫泉產業之學員。

## （三）溫泉產業經營管理進階課程

本課程為銜接「溫泉產業經營管理培訓」之進階課程，課程規劃為輔導當地原住民業者、商家有志於溫泉產業經營管理及溫泉產品電子商務化需求之培訓，希望對當地溫泉業者及部落溫泉開發有所助益，進而增進產業發展能力，發揮部落溫泉觀光最大效益。本課程主要內容為「溫泉法規」、「溫泉產業服務訓練」、「電子商務平臺應用」及「電子商務平臺經營」四項課題，受訓學員完成二天培訓課程，發給「溫泉產業經營管理專業人員」研習證明書。

## （四）溫泉產品技能訓練人培訓課程

本課程為銜接「原住民族地區溫泉計畫推動委託專業技術服務計畫」之溫泉產業經營管理人才培訓課程，配合業者之需求進行產品技能課程之規劃。課程主要目的為針對於溫泉產業經營或產品實施電子商務有興趣之商家進行培訓，希望能對溫泉業者和部落溫泉開發有所助益，進而增進其產業發展能力，發揮部落溫泉觀光之最大效益。課程內容主要為「經營管理策略」、「健康促進管理」、「電子商務應用」及「電子商務實作」四項課題，2 日合計 12 小時。學員完成課程受訓，發給「溫泉產業經營管理專業人員」研習證明書。

## （五）觀光商務整合行銷人才培訓課程

本課程主要目的為針對對於觀光產業經營或產品實施電子商務有興趣之商家或個人進行培訓，課程主要內容涵蓋「觀光與商務整合行銷平臺產業經營與管理實務」、「觀光與商務整合行銷平臺多元開發應用」、「觀光與商務整合行銷平臺線上互動式行銷」等主題，以提升經營理念與職場技能，並結合原住民特有的文化及資源，在產業上扭轉原住民弱勢處境，進而增進其產業發展能力，發揮部落溫泉觀光之最大效益。

上課對象：具原住民身分，從事溫泉相關產業或有志於投入溫泉產業之學員。

## 二、合法開發課程

### （一）溫泉開發合法化宣導課程

　　課程內容包括：開發計畫、溫泉取、供設施維護管理計畫、鑿井計畫、環境維護及安全衛生管理計畫、暨有地質鑽探資料或鑽井記錄、鑿井許可申請、水權取得、溫泉標章申請作業程序等。參加本課程之原住民業者，可接受溫泉中心輔導取得合法開發之證明文件。

　　原民會為輔導溫泉特色產業經營與合法管理人才課程，及具原住民身分目前從事溫泉相關產業或有志於投入溫泉產業之學員，本課程核實給予終身學習時數 7.5 小時

### （二）溫泉產品行銷訓練與開發合法化課程

　　本課程將「103 年度原住民族地區溫泉計畫推動委託專業技術服務計畫」之產品行銷技能訓練課程進行規劃，為輔導當地原住民業者、商家等有志於溫泉產業經營管理及溫泉產品電子商務化需求之培訓，希望對當地溫泉業者及部落溫泉開發有所助益，進而增進其產業發展能力，發揮部落溫泉觀光之最大效益。

　　經濟部透過各項原民鄉經濟發展輔導計畫及休閒產業輔導計畫，希望能夠增加原住民傳統文化的產值，增加原住民在地就業的機會（經濟部中小企業處）。交通部結合原住民節慶活動與觀光產業發展，將原住民傳統節慶儀式保留下來，期能達到結合原住民地方文化產業及文化保留的雙重目的。

## 第五節　部落溫泉

HOT SPRING INDUSTRY OPERATION
AND
MANAGEMENT

　　原住民族委員會透過結合產業、就業、創業「三業」的創新輔導方案，以民族傳統智慧與知識為基礎，配合在地人文，將傳統文化融入產業中，例如特色農業、文創產業、生態旅遊及部落溫泉等，發展具部落特色的創意經濟；同時培育原住民族產業經營人才，鼓勵青年返鄉，並透過跨域資源整合，推動產業示範區，建立生態圈，以延續原鄉文化，促進部落產業永續發展。

## 104 年度原住民族地區溫泉產業示範區先期規劃實施計畫

一、 時間：103 年 11 月 30 日～ 104 年 11 月 30 日止

二、 計畫目標

溫泉資源開發與原住民文化皆可扮演觀光發展之重要角色，運用得宜，可發揮聚焦集客的效果，活化當地之觀光遊憩事業，並提升原住民部落之實質收益，若能有效整合溫泉區當地之各項原住民文化特色與既有觀光資源、文創商品與農特產品資源，結合各項資訊行銷推廣技術，以知識經濟服務平臺的方式來促成新產品或新產業通路的開發，將可創造原住民地區部落產業之永續經營與發展。故此，本計畫將遴選 6 處溫泉產業示範區，進行溫泉基礎建設，以期在開發過程中以溫泉資源為核心，並充分運用原住民族在地的人文景觀、自然生態、農特產品等資源為衍生次產業，以輔導原鄉地區小、微型企業或社區產業發展成為具有經濟性、文化性或獨特性之地方活水產業價值鏈，以達到有效發展原住民溫泉區部落之發展，提升原住民發展自主產業及經濟產值之目標。

三、 實施策略及方法

1. 溫泉專業技術輔導與服務

成立跨領域專業輔導團隊協助本會輔導及辦理原住民溫泉部落開發與資源行銷推廣工作，及督導原開發計畫之後續補助與經營管理措施。主要目標為輔導原住民族地區之溫泉部落產業之發展，以及進行各項部落資源行銷及獎勵輔導措施，並結合當地人文景觀與農特美食產品等觀光資源為基礎，協助發展原鄉地區小、微型企業或社區產業發展成具有經濟性、文化性或獨特性之溫泉資源衍生產業，增加原住民經營業者之經營技能與收益。

2. 打造原住民溫泉部落示範區

透過經費適度的補助可形塑各原住民族地區溫泉產業之特色，但必須先協助原住民族溫泉打造基礎且重要的「溫泉取供事業」，沒有溫泉取供事業的出現，也就不會有溫泉使用事業、旅遊行程與特殊體驗以創造當地溫泉經濟價值。其中溫泉取供事業包括「規劃作業」與「硬體建設」，規劃作業包括原民鄉鎮對於溫泉資源開發的區位與方式定位，土地使用的管制與適宜性，及法令的限制與規範，與後續營運維護與績效改善計畫；硬體建設則是溫泉井、管線、儲槽、監測儀器、溫泉監控等基礎設施。故原住民

　　鄉鎮開發事先妥適的溫泉取供規劃作業是決定當地溫泉資源是否能永續發展最重要的一環，亦是後續提供溫泉使用事業能創造多少經濟與文化價值的濫觴。故合宜的經費補助能用於前述項目，不僅能提高原民地區就業機會，亦可避免後續溫泉使用事業的建設因不能使用（違法）、無人使用（蚊子館）甚至損毀（天災）造成資源閒置，未來更可透過民間參與帶動後續觀光效益，朝永續經營的方向邁進。

## 四、補助計畫工作內容

➡ 表 12-2　補助示範區實質規劃與開發

| 執行單位 | 計畫名稱 | 計畫內容概要 |
| --- | --- | --- |
| 桃園市<br>復興區公所 | 羅浮溫泉<br>示範區計畫 | 1. 完成開鑿羅浮溫泉井後續行政作業程序。<br>2. 羅浮溫泉使用設施興辦事業計畫。<br>3. 完成爺亨溫泉井開發後續行政作業程序。<br>4. 爺亨溫泉開發及使用設施興辦事業計畫。<br>5. 爺亨溫泉之土地容許使用檢討（含溫泉井）。<br>6. 羅浮及爺亨溫泉開發之財務可行性評估。 |
| 新竹縣<br>尖石鄉公所 | 秀巒溫泉<br>示範區計畫 | 1. 溫泉營運設施擴充工程設計。<br>2. 大眾池改善更新規劃。<br>3. 泡湯設施改善規劃。<br>4. 全區景觀改善規劃。<br>5. 舊建築活化規劃。<br>6. 營運管理機制建立。<br>7. 開幕事宜規劃。<br>8. 收費基準與營運機制評估。<br>9. 財務可行性評估。<br>10. 開發效益評估。 |
| 苗栗縣<br>泰安鄉公所 | 梅園天狗溫泉<br>示範區計畫 | 1. 開發範圍研選，土地權屬及土地適宜性檢討。<br>2. 環評、水保及地質災害檢討。<br>3. 溫泉興辦事業計畫行政作業流程。<br>4. 各項雜照建照申請。<br>5. 溫泉取供設施規劃設計。<br>6. 溫泉使用設施規劃設計。<br>7. 建築及景觀工程規劃設計。<br>8. 營運機制評估。<br>9. 財務及開發效益評估。 |

➡ 表 12-2 補助示範區實質規劃與開發（續）

| 執行單位 | 計畫名稱 | 計畫內容概要 |
|---|---|---|
| 高雄市政府 | 茂林溫泉示範區計畫 | 1. 基地範圍鑑界及地形測量。<br>2. 溫泉取供設施規劃檢討。<br>3. 溫泉使用設施基本設計。<br>4. 建築及景觀工程基本設計。<br>5. 收費基準與營運機制評估。<br>6. 財務可行性評估。<br>7. 開發效益評估。<br>8. 可行性綜合評估。 |
| 花蓮縣萬榮鄉公所 | 萬榮溫泉示範區計畫 | 1. 開發範圍研選，土地權屬及土地適宜性檢討。<br>2. 環評、水保及地質災害檢討。<br>3. 溫泉興辦事業計畫行政作業流程。<br>4. 各項雜照建照申請。<br>5. 溫泉取供設施規劃設計。<br>6. 溫泉使用設施規劃設計。<br>7. 建築及景觀工程規劃設計。<br>8. 營運機制評估。<br>9. 財務及開發效益評估。 |
| 臺東縣金峰鄉公所 | 金峰溫泉示範區計畫 | 1. 開發範圍研選，土地權屬及土地適宜性檢討。<br>2. 環評、水保及地質災害檢討。<br>3. 溫泉興辦事業計畫行政作業流程。<br>4. 各項雜照建照申請。<br>5. 溫泉取供設施規劃設計。<br>6. 溫泉使用設施規劃設計。<br>7. 建築及景觀工程規劃設計。<br>8. 營運機制評估。<br>9. 財務及開發效益評估。 |

五、預期效益

在政府規範下，補助辦理原住民族地區溫泉現有基本資料調查、溫泉水資源調查、土地環境資源安全評估、土地使用狀況及容受力分析等，可協助原住民鄉鎮公所合法開發溫泉，活化現有遊憩資源與公共造產，建立部落溫泉開發主體及營造部落溫泉特色主題，整合溫泉區與原住民部落的溫泉觀光遊憩資源，除創造鄉民就業機會及增加收入外，並可達成合乎國土保安、生態保育、發展永續溫泉產業，增進原住民福祉多重效益。

　　原住民族委員會預計，未來將會投入更多經費補助示範溫泉區的基礎建設，作為所有原住民溫泉區開發，結合當地人文景觀與農特美食產品等觀光資源，進行解說員培訓及原民文化行銷策略擬定，增加原住民經營業者之經營技能與收益，原住民溫泉經營能夠具創意與精緻化，展現原住民的生活價值觀與文化特色，原住民族地區溫泉資源永續發展及創造原住民溫泉資源經營價值。

▶ 圖 12-3　屏東縣旭海溫泉
圖片來源：作者拍攝

**問題與討論**

一、請簡述「原住民個人或團體經營原住民族地區溫泉輔助辦法」的基金來源。

二、「原住民族溫泉計畫推動辦公室」及「溫泉永續經營輔導團」設立的主要目的為何？

三、原住民族委員會舉辦了哪些培訓課程用以推動原住民族地區溫泉產業發展，提升溫泉經營管理人才智能。

四、請簡述「104年度原住民族地區溫泉產業示範區先期規劃實施計畫」預期效益。

# 紅葉溫泉都市計畫專案審查遭退件

居民要求落實原基法 土地開發需取得原住民族同意

臺東縣「紅葉溫泉風景特定區」都市計畫，在民國 76 年規劃，民國 92 年規劃申請紅葉溫泉開發許可。莫拉克颱風過後，再次更改規劃內容，將原社教區改為「原住民產業專區」，其中包含 11 處共 50 公頃的耕地被劃設為「開發許可區」。

民國 104 年 2 月 6 日臺東縣政府「紅葉都市計畫第一次專案小組審查會」上，被內政部都委會將此開發計畫案退回給，並要求臺東縣政府依原住民基本法及其他相關法令規定，請原民會依照原住民基本法的程序與部落溝通。臺東縣政府也應把部落會議的結果納入開發計畫。

《原住民基本法》、《溫泉法》都規範「於原住民族土地內從事土地開發、資源利用，應諮詢並取得原住民族同意或參與」。此開發案未充分與居民溝通達成協議，即使在部落的強烈抗議下，臺東縣政府均以「協助部落發展」為由持續推動都市計畫。

臺東縣「紅葉溫泉風景特定區」位於臺東縣延平鄉紅葉村、桃源村及鹿野鄉，在高敏感地質區範圍內，莫拉克颱風曾發生過嚴重的土石流災害。當地居民約有 600 位，認為並不適合開發，都市計畫檢討時沒有充分考量整個環境風險；因為風險較低的平原耕地卻多被劃為「開發許可區」，擔心日後若大肆開發造成環境危害發生，連可耕種的地都沒了，將失去經濟生活能力。

資料來源：〈紅葉溫泉都市計畫首次審查遭退件，居民：落實原基法，土地開發需取得原住民族同意〉，2015/2/7，上下游新聞市集，https://www.newsmarket.com.tw/blog/65339/。

# 溫泉保育與未來

第一節　溫泉保育
第二節　溫泉產業未來發展

《溫泉法》於民國 92 年公布，旨在保育及永續利用溫泉，提供輔助復健養生之場所，促進國民健康與發展觀光事業，增進公共福祉。

經濟部水利署提倡「永續溫泉，多元發展」為願景，強調臺灣未來應致力於溫泉多元化發展，並秉持溫泉資源保育與合理開發，從資源保育觀念出發點，以落實溫泉產業永續經營。因此，未來溫泉資源保育與合理開發將是重要課題。

## 第一節　溫泉保育

《溫泉法》針對已開發溫泉使用未取得合法登記者，緩衝期限民國 102 年 7 月 1 日到期，全國列管的溫泉業者約超過 500 家，至民國 104 年底仍有 178 家業者仍未取得溫泉標章。探究原因，臺灣現有的溫泉區，大多是從日治時期就已經開發，之後業者繼續開發與建設，然而開發於前，立法在後，《溫泉法》遲至民國 92 年才立法，部分溫泉業者反而因為無法取得水權，或土地的使用不符合分區規定等等，以致無法合法經營。

《溫泉法》立法宗旨在於保育與永續利用溫泉，部分溫泉業者因違反土地使用分區的規範，或建物安全性不足，或建築地點對大自然環境造成傷害，以致無法合法經營。然而部分縣市政府在經濟與環境保護的二者權衡下，也希望讓這些溫泉業者就地合法，此舉反而讓業者得以利用溫泉法將土地變更使用，產業開發與環境保護有其相對的重要性。

觀光資源的發展常因人類不當之觀念與活動行為造成無法挽回的損失，然而觀光資源亦需要人類活動的支持方得以永續發展（程大業，2005）。

溫泉水資源環境將主要問題分為水資源保護、環境生態保護二部分來探討：

### 一、水資源保護

溫泉是大自然賦予給我們有限的天然資源，若不加以管理控制取用量，會因為過度的使用而枯竭，而導致溫泉分布地區的地下水位下降以及溫泉溫度下降。

據水利署估計，臺灣每年約使用 3,000 萬噸的溫泉水，雖然觀光局核定的 17 個溫泉區都有取用的上限總量管制，目前尚有許多的溫泉業者尚未取得水權，或不願

依法安裝水表開始計量收取溫泉取用費，因此實際的溫泉水耗用量是否在管制總量內就不得而知了。

　　對於溫泉水源的保育工作應著重於全面性的溫泉取用普查與納管，並輔導業者合法取用，收取溫泉取用費，以價制量，讓溫泉業者能夠更珍惜使用溫泉水；加設溫泉監測點再以總量管制，避免過度的耗用，能永續的提供給大家符合標準的水質，享受溫泉水所能帶來的療效與美好。

　　集合式溫泉住宅，住戶多、使用量大，住戶的生活廢水排放若無完整的規劃，可能有滲透汙染深水層疑慮。這些溫泉住宅取用量並不在溫泉總量管制內，制訂溫泉法時沒有納入考量，是我國溫泉開發與管理的漏缺，也會造成地方政府主管機關管理執行上的難題。

## 二、環境生態保護

### （一）自然環境

　　經濟部中央地質調查所花了近 6 年時間，查出臺灣有 84 處聚落位在「大規模崩塌潛勢地區」附近，其中南投廬山溫泉就是高危險區。民國 97 年辛樂克颱風讓一度號稱「天下第一泉」的廬山溫泉毀於一旦。

　　因臺灣的溫泉開發大多早於溫泉法立法之前，任意開鑿溫泉井、土地的違法利用、違章違建，許多溫泉區位於地質脆弱的敏感區，對於自然環境已有一定的影響，砍伐森林也會造成土壤有機物的氧化及土壤流失。如果砍伐是在山坡地，傾斜的重力作用更容易造成山崩及土石流，造成危害。

　　溫泉法立法用意就在於規範土地的開發許可，加強對土地使用管制，保護自然環境永續生存，期待業者能維護自然環境，創造經濟與環境保護雙贏的共識。

## （二）生態影響

1. 環境是影響觀光產業成敗的重要因素，維持良好的環境，對於觀光的未來發展是必備的，環境破壞將會導致生態上的危害。

   溫泉區在開發時會砍伐植物，破壞動物的棲息地；食物鏈的破壞使得自然生態也失去平衡，造成動、植物逐漸絕種消失危機；溫泉區多半在山區林地，遊客大量進出對動物棲地的打擾，踩踏植被也會造成自然環境的破壞。

   因應植物及動物生態環境的破壞，政府可結合業者共同進行生態復育，種植原生種植物於棲地復育，可綠化並減少碳排放。

2. 觀光對環境的衝擊主要來自於大量遊客停留所造成的水源及垃圾的汙染；溫泉區廢水的排放，若未符合《水污染防治法》規定即任意排放，也會影響河川生態。溫泉廢水可能改變河川裡水質的酸鹼值及溫度，

會影響下游的河川灌溉取用水的水質；人工廢水、廢水裡的油汙造成河川水質的汙染等，導致河川裡的魚類死亡，影響深遠。

　　避免觀光客進入溫泉區對於環境造成的影響，業者應確實做好垃圾分類與管制；溫泉廢汙水放流前，依規定完成處理才可排放，特別是應對有害物質的排放加以管理，落實環境維護計畫。

## 第二節　溫泉產業未來發展

HOT SPRING INDUSTRY OPERATION AND MANAGEMENT

### 一、溫泉產業開發困境

　　溫泉區開發各自有不同問題要面對，土地取得問題、水權問題、原住民保留區限制問題等。而溫泉法延長適用緩衝期，也讓溫泉經營合法化延宕多年，但至今仍有些業者未能合法經營。部分溫泉專區仍在申請審查階段，專區業者尚未能合法經營，就用溫泉法管制、要求該專區業者，對業者的經營也有其窒礙難行之處。

　　臺灣溫泉多位在原住民保留地區內，法令規定保留地僅原住民能擁有所有權，有心發展溫泉產業業者僅能承租公有保留地，開發上受到限制。雖然有原住民的溫泉區開發輔助辦法鼓勵開發經營，然而因資金等問題，由原住民所開發經營的溫泉區，數量有限。因此溫泉區的開發不易，也不易進行整體性全面的規劃，部分溫泉區位處於水源保護區，另外山坡地法規也造成開發的限制，影響溫泉產業的發展。

　　溫泉法把所有相關的法規都綁在一起，造成業者經營上的不便，開發經營溫泉產業需要符合範圍廣大的法令規範，這些法令是否過於嚴格影響，有其再檢討的必要。

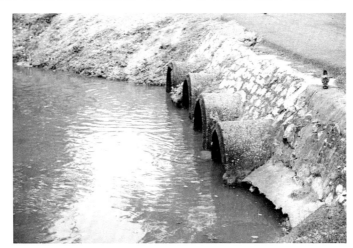

## 二、溫泉產業發展

### （一）平衡淡旺季營運差異

臺灣溫泉區的淡旺季明顯，遊客大多集中於秋、冬時節前往溫泉區體驗溫泉，此時溫泉區遊客眾多，容易造成交通阻塞。溫泉業者設施與人力有其固定的限制，季節性的人潮湧入，溫泉業者必須增加更多的人力成本來應付。而在春、夏季溫泉的使用情形大幅降低，溫泉旅館空房率增加，溫泉從業人員也間接受到影響，考驗著溫泉業者經營能力。

臺灣各地縣市政府與溫泉協會經常舉辦一些溫泉活動與慶典來吸引民眾的參與，但規劃活動時間多集中在原本已是旺季的秋、冬季節。如何塑造臺灣溫泉文化，加強淡季溫泉產業的行銷，改變民眾使用溫泉的習慣，提高淡季的溫泉使用率，應是縣市政府主管機關以及溫泉業者應該共同思考與規劃的課題。

### （二）完善便利交通

除了位於交通便利的少數溫泉區，遊客隨時可到達外，臺灣多數的溫泉區地處偏遠山地或是原住民保留區，往返路程遙遠，夏季又多颱風，前往溫泉地的道路易受影響而中斷，使得溫泉業者有經營上的困難。因此有便利安全的交通變的非常的重要，民眾前往的意願提高，業者的投資信心也會相對的增加。

### （三）建立溫泉療養保健體系

臺灣現今溫泉利用方式，仍然以休閒及遊憩為主，因《溫泉法》對於溫泉療效並無相關規範，而醫療法令也未有明確資料證明溫泉具有療效，因此至今我國溫泉產業仍不得對外宣傳療效，所以臺灣溫泉產業目前仍少有關於溫泉健康促進、療養身心或是醫療方面的運用。

這樣的規定已讓溫泉在使用發展上受到限制，若能借鏡歐洲、日本的經營模式，由政府與醫療單位研究發布各泉質的療效，建立溫泉療養保健體系，提高民眾對溫泉泉質認知，藉此提高溫泉的利用率、擴大溫泉使用的層面，提高溫泉業的產值，提升溫泉多元利用價值，有利臺灣整體溫泉產業發展。

## （四）培養溫泉產業專業人才

　　臺灣溫泉產業的未來，要突破目前的產業型態，擴大發展，需要有溫泉產業專業人才，能針對各溫泉地不同的溫泉，更深入的了解與評估，依據不同溫泉泉質特點規劃，藉以推展行銷，提供遊客不同的服務。

　　溫泉經營專業人才還要有足夠的觀念與知識，遵循環境保育法令，推展當地的溫泉文化特色，對溫泉產業做出最適當的運用。溫泉法施行至今仍有許多溫泉業者無法合法經營，缺乏專業的溫泉產業人才也是原因之一，輔導業者進行溫泉合法化的過程。

## （五）教育及參與保育溫泉文化

　　對於臺灣珍貴有限的溫泉資源，保育的課題，不單是政府或溫泉業者的責任，全國民眾也能一同重視溫泉保育永續利用。中央與縣市政府主管機關應加強溫泉保育宣傳與教育，讓民眾在體驗溫泉同時，能懂得珍惜寶貴的溫泉資源。

　　期望臺灣發展溫泉產業同時，能將法令制度、軟硬體設施及專業人員等各方經驗，未來結合醫療、自然環境與文化內涵等各方面資源，發展溫泉觀光與療養，發揮溫泉多元性與價值，對溫泉資源進行保育同時能兼顧溫泉產業的發展。

### 溫泉保育實務狀況

　　雖然國內的溫泉法已經實施多年，但是實際上全臺各個溫泉區目前還是無法將溫泉資源做有效的管理利用，例如：沒有落實溫泉取用的管控機制、溫泉廢水亂排放…等。

　　以日本下呂溫泉為例：

　　當地溫泉資源除了公有的之外，也有業者私有的溫泉井也一律接管至公共供水系統，最後再統一由公共供水系統供應給各個業者使用；一般民眾若需使用溫泉水，亦可像臺灣常見的加水站般的自行投幣購買溫泉水。

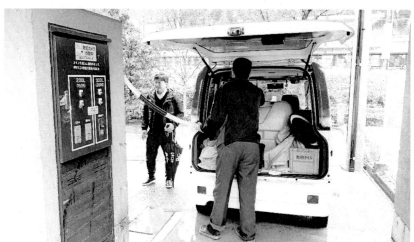

■ 圖 13-1　民眾投幣購買溫泉

## 問題與討論

一、我國溫泉保育的重點為何？

二、請簡述溫泉產業對環境造成的影響？

三、簡述我國溫泉產業發展的重點方向？

四、你認為臺灣溫泉產業如何兼顧經濟發展與生態環境？

五、學習此課程後，你的溫泉觀念是否有所改變，請說明之。

# 政府計畫 4 年 33 億遷廬山溫泉，能否成功？

　　廬山溫泉位於南投縣仁愛鄉，日據時代稱「富士溫泉」或「鴿澤溫泉」，有「天下第一泉」的美稱，海拔高 400 公尺，屬碳酸氫鈉溫泉。主要泉源有二處，一是位於廬山溫泉吊橋東端馬海僕溪溪谷，另一源頭則位於廬山溫泉吊橋東端塔羅灣溪溪谷南岸第一泉源。民國 66 年興建的廬山吊橋橫跨在 60 公尺寬的河道上，是民眾到此一遊必定拍照的景點。

　　民國 97 年 9 月 15 日辛樂克颱風重創廬山溫泉區，溫泉旅館橫倒在塔羅灣溪河道上的畫面，讓人怵目驚心，廬山溫泉從此命運改變。經濟部中央地質調查所也調查發現，廬山地區的地層每年以 3~4 公分的速度持續滑動。南投縣府在民國 101 年公告廢止廬山溫泉，「天下第一泉」即將走入歷史。

　　民國 104 年 6 月內政部通過開發計畫，要將廬山地區 48 家業者統一遷移至埔里鎮福興農場，開發為溫泉專區，距離原來的廬山溫泉有三十幾公里，當地為 40 °C 以上的碳酸氫鈉泉。預計工程總經費約 33.5 億，預計大概需要 4 年的時間完成。

　　已有多數業者同意遷移，但已經沒有當初的好山、好水好景色，能否吸引遊客光臨，廬山的業者都持觀望的態度。

資料來源：〈4 年 33 億遷廬山溫泉！能否成功，業者觀望〉，2015/8/4，東森新聞，https://tw.news.yahoo.com/。

## 參考資料文獻

1. 田思勝、許權維 (2007)。浴療，好健康（初版）。臺北：華成圖書。

2. 宋聖榮、劉佳玫 (2003)。臺灣的溫泉（第一版）。臺北：遠足文化。

3. 陳肇夏 (1975)。臺灣溫泉成因與地質探勘之我見，地質，第 1 卷，2 期，107-117。

4. 陳肇夏 (1989)。臺灣的溫泉與地熱，地質，第九卷，第 2 期，327-340。

5. 張寶堂 (1979)。臺灣地熱徵兆分佈之特性。能源季刊 9（4），75-85。

6. 張寶堂 (2000)。臺灣的溫泉與探勘。全國溫泉觀光會議專刊，溫泉專論篇。

7. 張寶堂 (2002)。臺北的溫泉探勘。全國溫泉觀光會議論文集，第十五期。臺北，交通部觀光局。

8. 張榮南 (2012)。臺灣溫泉概論。華立圖書。

9. 陳文福、余光昌、孫思優、陳信安、林指宏 (2010)。休閒溫泉學。華都文化。

10. 許文聖 (2011)。休閒產業分析：特色觀光產品之論述。華立圖書股份有限公司。

11. 楊宜倩 (2008)。私旅行 IN 瑞士。行遍天下。

12. 吳淑華 (2010)。溫泉 36 享。天下雜誌。

13. 王保琳、陳偉立、張煥禎 (2006)。風濕病之另類療法：溫泉療法，基層醫學 41(4)，90-94。

14. 洪榮川 (2000)。醫療‧美容溫泉養生指南（初版）。臺北：東佑文化。

15. 徐光國 (1996)。社會心理學。臺北：五南圖書出版公司。

16. 楊麗芳 (1999)。日本溫泉之旅（再版）。臺北：生活情報文化。

17. 張宏亮、張涵雯、周秀錡 (2006)。溫泉？SPA？泡湯的好處與泡湯的禮數，健康世界，250 期，20-25。

18. 黃嵐 (2003)。溫泉天天泡泡出美麗健康（初版）。臺北：安立出版社。

19. 莊靜如 (2001)。臺灣溫泉走透透！，健康世界，192 期，20-23。

20. 葉智魁 (2006)。休閒研究休閒觀與休閒專論（初版）。臺北：品度。

21. 歐聖榮 (2007)。林旭龍休閒遊憩治療 休閒遊憩理論與實務（初版）。臺北：前程文化。

22. 劉作仁 (1998)。泡湯自然療法－談「溫泉復健」的醫療效果，臺北榮民總醫 院臨床醫學，42(1)。

23. 卡琳・舒特 (2000)。水療法：美麗和健康的源泉（邵靈俠譯）。臺北：智慧 大學。

24. 安陪常正 (2000)。驚異的玉川源泉療法（魏珠恩譯）。臺北：創意力。

25. 晗莫莫。世界溫泉集錦。右灰文化傳播有限公司。

26. 植田理彥 (1999)。沐浴健康法（楊鴻儒譯）。臺北：大展出版社。 項退結譯 (1989)。西洋哲學辭典。

27. Seppo K Rainisto(2003/4)。SUCCESS FACTORS OF PLACE MARKETING: A STUDY OF PLACE MARKETING PRACTICES IN NORTHERN EUROPE AND THE UNITED STATES.

28. Mihalis Kavaratzis (2008)。Place marketing: how did we get here and where are we going?

29. Gerry Kearns and Chris Philo(1993). Selling places : the city as cultural capital, past and present. Oxford, [England] New York Pergamon Press.

30. Philip Kotler(1993). Marketing Places.

31. 謝霖芬 (2001)。溫泉與風濕病，健康世界，183 期，10-14。

32. 郭國慶 (2010)。城市營銷理論研究的最新進展及其啟示。當代經濟管理。

33. 王秀紅 (2000)。老年人之健康促進－護理的涵義。護理雜誌，47(1)，19-25。

34. 高淑芬、蔡秀敏、蕭冰如、邱珮怡 (2000)。老年人的健康促進生活型態與衛 生教育。護理雜誌。47 期，13-18。

35. 呂慧珍 (2007)。「健康廣場－認識溫泉享受公共浴場」，臺北市衛生雙月刊，56。

36. 王瑞霞、許秀月 (1997)。社區老年人健康促進行為及其相關因素的探討－以高雄市三民區老人為例。護理研究，5(4)，321-329。

37. 陳晶瑩 (2004)。如何注意泡湯安全。臺大醫網。19 期，28-29。

38. 林指宏 (2010)。溫泉：溫泉理療。科學發展 454 期。

39. 羅亞惟、趙正芬、孫瑞昇、曾永輝、林志、林旭龍 (2007)。退化性膝關節炎 溫泉浴療之成效。北市醫學雜誌。4(5)，71-85。

40. 李明亮 ( 2001)。健康促進政策與展望 「臺灣健康促進新紀元」學術研討會 專題演講。中華民國健康促進暨衛生教育學會。

41. 林元鵬 (2002)。臺灣溫泉資源之未來展望「二〇〇二年日臺國際溫泉會議考察計畫」，第二屆資源工程研討會論文集，經濟部水利署。

42. 2007 年能源科技研究發展白皮書 第三篇 我國重點能源科技研發動向及策略

43. 余光昌、李孫榮、甘其銓、萬孟瑋、蔡一如、林指宏、林清宮、張翊峰、陳冠位。溫泉資源多元化效能提昇技術研究 (MOEAWRA0970065) 行政院經濟部水利署，2009。(ISBN 978-986-01-7717-6)

44. 甘其銓、林指宏、江昇修 (2007)。溫泉產業營運效能提升之研究。

45. 水利署（民 96 年）溫泉資源效能運用提昇技術研究報告。

46. 張廣智 (2008)。溫泉資源多元化方向・水利署。

47. 林訓正 (2005)。退化性關節炎之物理治療，臺大醫網 19，16-19。

48. 經濟部中央地質調查所 (2008)。經濟部中央地質調查所 30 年回顧與期許・經濟部水利署。

49. 交通及採購委員會 105 年度專案調查研究－「我國溫泉開發與管理維護機制探討」專案調查研究報告。

50. 郭萬木 (2004)・從溫泉管理問題談溫泉法 經濟部水利署保育事業組。

51. 劉浩毓、嵇達德・(2015)。疫情報導第 31 卷第 16 期。公共泳池與溫泉浴池之環境原蟲感染案例報告與防治建議。衛生福利部疾病管制署。

52. 闞雅文、鄧秋玲、鄧雁文 (2013)。臺灣、日本溫泉旅館特徵屬性與價格分析。臺灣國際研究季刊第 9 卷第 3 期 2013 年 / 秋季號。175-98。

53. 蔡坤霖 (2013)。地熱發電大哉十問。工業技術與資訊月刊

54. 石青輝 (2011)。體驗營銷在休閑農業中的運用與實施。江漢論壇・(1)。48-50。

55. 行政院環境保護署‧2007‧從事溫泉泡湯經營之餐飲、觀光旅館（飯店）業廢水管理宣導手冊。

56. 張政源、溫佳思 (2002)。參山國家風景區觀光發展規劃，旅遊管理研究 2(1)，43-62。

57. 黃淑貞 (1995) 學校教師健康促進計畫之擬定—理論與實際。健康教育，75 期，8-13。

58. 劉誥洋、鄭殷立 (2006)。SPA 水療與憂鬱情緒相關性之研究－以臺南地區消費者為例。2006 海峽兩岸休閒產業發展學術研討會，59-69，亞洲大學。

59. 謝瀛華、廖俊凱、鄭惠信、洪清霖 (2000)。國內中老年人對泡溫泉行為之調查。臺灣醫界 43(4)，37-40。

60. 賴峰偉、廖英賢 (2005)。地方政府之行銷策略－以澎湖縣政府 2000~2004 推展觀光節慶活動為例。

61. 黃志成、賴珮如（2001)。溫泉開發管理方案影響認知之探討－以谷關溫泉區為例。第一屆觀光休閒暨餐旅產業永續經營研討會論文集，181-191。

62. 陳佳利 (2013) 我們的島－管管溫泉報導。

63. 方怡堯 (2002)。溫泉遊客遊憩涉入與遊憩體驗關係之研究－以北投溫泉為例。未出版碩士論文，國立臺灣師範大學運動與休閒管理研究所，臺北。

64. 王姿婷 (2005)。溫泉遊憩區觀光意象與遊客滿意度之研究－以高雄六龜鄉寶來、不老溫泉為例。未出版碩士論文，南臺科技大學休閒事業管理系，臺南。

65. 宋欣雅 (2004)。新北投地區溫泉旅館休服務品質與遊客購後行為之研究。未出版碩士論文，國立臺灣師範大學運動與休閒管理研究所，臺北。

66. 呂俐蓉 (2004)。遊客在谷關溫泉區旅遊前資訊搜尋策略之研究。未出版碩士論文，南華大學旅遊事業管理研究所，嘉義。

67. 呂嘉和 (2005)。溫泉業服務品質與顧客滿意之關聯性研究。未出版碩士論文，國立高雄第一科技大學行銷與流通管理系，高雄。

68. 李和祥 (2005)。溫泉資源調查分析之研究－以四重溪與中崙溫泉為例。未出版碩士論文，國立成功大學資源工程學系，臺南。

69. 李翊豪 (2005)。醫療人員對休閒治療的認知與態度之研究。未出版碩士論文，朝陽科技大學休閒事業管理研究所，臺中。

70. 林中文 (2001)。溫泉遊憩區市場區隔之研究－以礁溪溫泉區為例。未出版碩士論文，國立東華大學企業管理學系，花蓮。

71. 於忠苓 (2003)。臺灣中部溫泉區遊客重遊意願之研究。未出版碩士論文，臺中健康暨管理學院經營管理研究所，臺中。

72. 周全能 (2006)。遊客搜尋溫泉旅館資訊之影響因素－以新北投溫泉為例。未出版碩士論文，國立中央大學企業管理學系研究所，中壢。

73. 姜彥孝 (2006)。新品渡假旅館旅遊票券網路購買決策行為之研究－以谷關某溫泉會館為例。未出版碩士論文，亞洲大學休閒與遊憩管理研究所，臺中。

74. 彭鳳美 (2001)。民眾生活型態、醫療資源利用與健康狀況之探討－以新竹科學園區員工為例研究。未出版碩士論文，國立陽明大學社區護理研究所，臺北。

75. 彭崇耕 (2005)。當地居民對觀光衝擊態度與認知之研究－以臺中谷關某溫泉區為例。未出版碩士論文，靜宜大學觀光事業學系，臺中。

76. 彭博彥 (2006)。溫泉館顧客滿意度調查研究－以新竹尖石溫泉館為例。未出版碩士論文，國立體育學院休閒產業經營學系，臺中。

77. 曾干育 (2004)。溫泉旅館遊客利益區隔之研究－以苗栗泰安地區為例。未出版碩士論文，朝陽科技大學休閒事業管理研究所，臺中。

78. 楊欣宜 (2004)。北投地區溫泉遊憩安全認知之探討。未出版碩士論文，國立臺北護理學院旅遊健康研究所，臺北。

79. 張聖如 (2002)。更年期婦女健康促進生活方式及其相關因素之探討。未出版碩士論文，國立臺灣大學護理學研究所，臺北。

80. 陳瑋鈴 (2004)。臺北市新北投溫泉休閒產業發展的時空特性。碩士論文，國立臺灣師範大學地理學系，臺北。

81. 陳孟絹 (2006)。民眾對健康社區認知與態度之研究－以臺中市為例。未出版碩士論文，朝陽科技大學建築及都市設計研究所，臺中。

82. 陳麗玉 (2006)。養生休閒健康民宿顧客參與動機、阻礙、滿意度、承諾與效益影響關係之研究。未出版碩士論文，南華大學旅遊事業管理研究所，嘉義。

83. 賴文俊 (2005)。休閒農場核心資源與遊客滿意度之研究－以東遊季溫泉渡假村為例。未出版碩士論文，屏東科技大學農企業管理系，屏東。

84. 賴珮如 (2001)。谷關溫泉區觀光發展認知之研究。未出版碩士論文，朝陽科技大學休閒事業管理研究所，臺中。

85. 賴威成 (2007)。影響溫泉遊憩區顧客滿意度與口碑傳播意向之研究－以花蓮地區溫泉業為例。未出版碩士論文，國立東華大學企業管理學系，花蓮。

86. 鄭世元 (2004)。中部溫泉區遊客休閒活動與旅遊消費行為之研究－以渡假生活型態為例。未出版碩士論文，臺中健康暨管理學院經營管理研究所，臺中。

87. 鮑敦瑗 (2000)。溫泉旅館遊客市場區隔分析之研究－以知本溫泉為例。未出版碩士論文，朝陽科技大學休閒事業管理研究所，臺中。

88. 吳柏青 (2006)。國內溫泉旅館經營關鍵成功因素之探究‧淡江大學管理科學研究所企業經營碩士論文。

89. 曾沛棻。臺灣影視置入行銷案例研究媒體理論與批判。崑山科技大學媒體藝術研究所。

90. 莊雅雯 (2011)。溫泉旅遊與地區行銷策略之研究－以臺北市新北投溫泉區為例。國立臺北大學公共行政暨政策學系碩士論文。

91. 黃晨文 (2013)。溫泉產業行銷策略與遊客滿意度之研究－以金山、萬里地區為例‧經國管理暨健康學院健康產業管理研究所碩士論文。

92. 黃千千‧(2010)‧保健旅遊消費行為意向之研究－以溫泉旅館為例‧國立高雄餐旅學院旅遊管理研究所碩士論文。

93. 盧甫庭 (2012)。溫泉產值調查分析及資源發展策略之研究。嘉南藥理科技大學溫泉產業研究所碩士論文。

94. 程大業 (2005)。以觀光環境共生支持力探討觀光資源永續發展能力－以北投溫泉區為例。中國文化大學建築及都市計畫研究所碩士論文。

95. 劉宜君 (2007)。醫療觀光政策與永續發之探討。

96. 謝政道 (2006)。經濟部 95 年度臺俄技術合作訓練計畫－溫泉開發管理專業技術研發‧公務出國報告。

97. 楊瑞宗、曾維德 (2009)。訪問觀摩日本溫泉產業節慶活動及宣傳行銷策略。交通部觀光局出國報告。

98. 安可 (2008)。從國外礦泉水產業發展趨勢談我國行業前景‧中國礦業聯合會天然礦泉水專業委員會。

99. 中華人民共和國國家旅遊局。溫泉旅遊服務質量規範。

## 網站資料：

1. 國立自然科學博物館－自然與人文數位博物館 www.nmns.edu.tw/

2. 美國行銷學會 American marketing Association

3. 臺灣觀光巴士協會 www.taiwantourbus.com.tw

4. 臺灣好行旅遊服務網站 www.taiwantrip.com.tw/

5. 礁溪鄉農會網站 www.jsfa.org.tw/

6. 旅遊資訊王 travel.network.com.tw

7. 臺灣溫泉探勘服務網 www.twem.idv.tw

8. 臺灣溫泉美食嘉年華 www.taiwanhotspring.net

9. 臺南市政府觀光旅遊局 www.twtainan.net

10. 日本環境省自然環境局 www.env.go.jp/nature/onsen/

11. Karlovy Vary 網站 www.karlovyvary.cz

12. Gellertbath 網站 www.gellertbath.com

13. Szechenyibath 網站 www.szechenyibath.com

14. International geothermal association www.geothermal-energy.org

15. La Roche-pasay 理膚寶水 www.lrp.com.tw

16. Vichy 薇姿 www.vichy.com.tw

17. Avene 雅漾 www.eau-thermale-avene.tw

18. 優麗雅 URIAGE www.cosmetiquesdefrance.tw

19. 周末畫報 http://www.modernweekly.com

20. 臺北市政府產業發展局 www.doed.gov.taipei

21. 臺北市北投區公所 www.btdo.taipei.gov.tw

22. 臺北市溫泉資源網 hotspring.taipei.gov.tw

23. 行政院網站 www.ey.gov.tw

24. 中華民國溫泉觀光協會 www.hot-spring-association.com.tw

25. 臺北市溫泉發展協會 www.chccd.com

26. 臺北旅遊網 www.taipeitravel.net

27. 臺灣觀光年曆交通部觀光局 www.eventaiwan.tw

28. 蘭陽資訊網 j7.lanyangnet.com.tw

29. 臺中觀光旅遊網 travel.taichung.gov.tw

30. 日本國家觀光局 www.welcome2japan.cn

31. 日本溫泉協會 www.spa.or.jp

32. 行政院衛生福利部 www.mohw.gov.tw

33. 交通部觀光局 admin.taiwan.net.tw

34. 經濟部能源局 web3.moeaboe.gov.tw

35. 經濟部中央地質調查所全球資訊網 www.moeacgs.gov.tw/main.jsp

36. 經濟部水利署 www.wra.gov.tw

37. 內政部營建署 www.cpami.gov.tw

38. 行政院環境保護署 www.epa.gov.tw

39. 臺灣溫泉協會 www.thsta.com.tw/

40. 原住民族溫泉永續發展宣導網站 abo.cnu.edu.tw

41. 行政院原住民族委員會 www.apc.gov.tw

42. 日本觀光經濟新聞 www.kankokeizai.com/100sen/26.html

43. 旬刊旅行新聞 www.ryoko-net.co.jp/?page_id=69

44. 中央通訊社 http://www.cna.com.tw/

45. 郭桐 2013GQ 男士網 http://www.gq.com.tw/

46. 參山風景區管理處溫泉文化館 https://www.trimt-nsa.gov.tw/Web/

47. 衛生福利部國民健康署 https://www.hpa.gov.tw/home/index.aspx

48. 衛生福利部疾病管制署網站營業場所傳染病防治衛生管理注意事項 http://www.cdc.gov.tw/

# New Wun Ching Developmental Publishing Co., Ltd.

New Age · New Choice · The Best Selected Educational Publications — NEW WCDP

**新文京開發出版股份有限公司**
NEW WCDP

新世紀‧新視野‧新文京 — 精選教科書‧考試用書‧專業參考書